LETTRES INÉDITES

DE

MENDELSSOHN

Paris. — Imprimerie A. Wittersheim, 8, rue Montmorency.

LETTRES

INÉDITES

DE

MENDELSSOHN

TRADUITES PAR

A. A. ROLLAND

PARIS

COLLECTION HETZEL

J. HETZEL, LIBRAIRE-ÉDITEUR
18, RUE JACOB, 18

Tous droits réservés.

INTRODUCTION

Félix Mendelssohn-Bartholdy, l'auteur de ces lettres, un des maîtres les plus illustres de l'art moderne, est beaucoup moins connu comme penseur que comme écrivain et comme homme. On ignore généralement qu'à une profonde science musicale il joignait des connaissances aussi étendues que variées ; qu'à l'âge de dix-sept ans, il publiait sous le voile de l'anonyme, et dans le mètre de l'original, une traduction estimée de l'*Andrienne* de Térence ; qu'il lisait couramment la langue d'Homère ; qu'il avait suivi avec distinction le cours de philosophie de Hégel, et qu'enfin il dessinait avec beaucoup de goût et une correction rare chez les simples amateurs.

Sa modestie naturelle à laquelle se joignait encore un profond sentiment d'humilité chrétienne, l'aurait empêché de se manifester dans d'autres branches que la musique pour laquelle il s'était senti, dès l'enfance, une *vocation* toute spéciale. Il s'y était livré avec l'ardeur d'un véritable artiste, la persévérance d'un travailleur, la sincérité et la conviction d'un honnête homme. « J'aime, écrit-il à sa parente madame de Péreira, à traiter la musique sérieusement. Je ne me crois pas permis de composer quoi que ce soit sans être entièrement pénétré de mon sujet. Il me

semble que ce serait une espèce de mensonge. » Il se croyait musicien, mais il ne se croyait que cela, et son unique rêve de gloire (rêve bien beau à la vérité) était de produire quelque jour une œuvre musicale qui pût faire pendant au *Guillaume Tell* de Schiller.

Cependant, il n'y a modestie qui tienne, la nature ne souffre pas que ses dons restent stériles, et, sans le chercher, sans le vouloir, Mendelssohn nous a laissé des pages charmantes, empreintes d'un sentiment délicat et tendre, révélant un rare bon sens et la plus douce, la plus aimable philosophie. Si sa vie, comme on l'a dit avec raison, fut un poëme, le volume que nous publions en est le premier chant.

Il venait d'accomplir sa vingt-unième année, lorsque son père, riche banquier de Berlin, homme aussi distingué par l'intelligence que par le cœur, résolut de lui faire faire un voyage qui marquât, pour ainsi dire, l'époque où le jeune homme prenait la robe virile. « Va, lui dit-il, visite l'Allemagne, la Suisse, l'Italie, la France et l'Angleterre ; étudie ces différents pays et choisis, pour t'y fixer, celui qui te plaira le mieux ; fais aussi connaître ton nom, montre ce dont tu es capable, afin que, là où tu t'établiras, on te fasse bon accueil, et qu'on s'intéresse à tes travaux. »

Mendelssohn partit donc en mai 1830 et ne revint qu'en juin 1832, après avoir entièrement rempli le programme tracé par son père.

C'est pendant cette absence de deux années qu'il adresse à sa famille et à ses amis les lettres qu'on va lire, lettres intimes, écrites sans prétention et d'autant plus précieuses pour la postérité qu'elles ne lui étaient pas destinées. Le lecteur y voit passer successivement sous ses yeux, comme dans un panorama mouvant, avec les plus beaux sites de chaque pays, les plus grandes figures du temps dans l'art, la littérature et la politique : Thorwaldsen et Gœthe, Vernet et Cornelius, les Saint-Simoniens et le Pape, Casimir Périer et Chérubini, Bertin de Vaux et Dupont de l'Eure ; les théâtres et le monde, la ville et la cour ; enfin, spectacle plus touchant et plus rare, on y voit à nu le cœur d'un grand artiste qui fut en même temps un homme de bien et un homme heureux, heureux dans sa vie, dans son art et jusque dans sa mort ; car il eut le privilége de mourir jeune, déjà en possession de la gloire.

Mais ce qui donne surtout à ces lettres un charme tout particulier, c'est qu'elles nous font assister à cette période intéressante et critique, à cette phase d'éclosion où le talent de l'artiste, prenant conscience et possession de lui-même, devient, pour ainsi dire, majeur et proclame, sous mille formes brillantes et naïves, l'enthousiaste *Eurêka* du géomètre de Syracuse. Doué d'un vif sentiment des beautés de la nature, c'est dans la contemplation de la mer et des cimes alpestres que Mendelssohn cherche l'inspiration ; il remplit son âme des chefs-d'œuvre de la création, afin de pouvoir à son tour créer des chefs-d'œuvre.

Un jour, en revenant d'une promenade au *Ponte Nomentano* dans les environs de Rome, il écrit à ses parents : « C'est là qu'il faut aller chercher la musique, c'est là qu'on l'entend retentir de toutes parts, et non dans des salles de spectacle aussi vides qu'insipides. »

Du reste, il n'est musicien qu'à ses heures et lorsqu'il faut l'être. En Allemagne comme en Hongrie, en Italie comme en Suisse, à Paris comme à Londres, il observe avec un égal intérêt hommes et choses, mœurs et paysages, institutions et monuments, voyant en peintre, écoutant en musicien, jugeant en philosophe et s'exprimant en homme de goût. Ce que la plume ne rend pas à son gré, le crayon le traduit ou les notes le chantent; il parle tour à tour à l'esprit, à l'oreille et aux yeux et, par toutes ces voies, il sait trouver le chemin du cœur. Qu'il admire un Titien ou la coupole de Saint-Pierre, la baie de Naples ou la Niobé, un grand sculpteur comme Thorwaldsen, ou une grande cantatrice comme la Fodor; qu'il décrive le couronnement du roi de Hongrie, ou l'exaltation de Grégoire XVI, le carnaval de Rome ou les cérémonies de la semaine sainte à la chapelle Sixtine, ses accents sont toujours en harmonie avec l'objet de son admiration, et il nous la fait partager. Aussi Gœthe, qui se connaissait en hommes, disait-il de lui : « Ce jeune homme est né sous une heureuse étoile. »

Doué d'une élévation d'âme peu commune, tout ce qui était vulgaire, faux ou bas le révoltait; l'injustice et le

mensonge lui faisaient horreur. Mais sa charmante philosophie reprenait toujours le dessus, et lorsqu'il rencontrait sur son chemin un méchant, un fourbe ou un sot, il se contentait ordinairement de le plaindre, « ne s'irritant pas plus, — c'est lui-même qui s'exprime ainsi, — contre la sottise que contre le vulgaire. »

On l'a dit avec raison : C'est le propre des natures saines et vigoureuses, toujours très-simples, de se manifester de bonne heure, et, pour ainsi dire, tout d'une pièce. Il en fut ainsi de Mendelssohn qui, à dix-huit ans, avait déjà composé son admirable ouverture du *Songe d'une nuit d'été*. Et quand on pense qu'à l'époque où il écrivait ces lettres, il n'avait encore que vingt-un ans, on reste confondu de la maturité d'esprit, de la rectitude de jugement, du rare bon sens qu'elles révèlent. Qu'il parle musique ou littérature, peinture ou philosophie, on retrouve toujours en lui un sentiment juste et profond des hommes et des choses.

Ce qui caractérise encore Mendelssohn, c'est un esprit d'ordre, de suite et de tenue sans affectation ni raideur. Le débraillé ne lui va pas, et de Suisse où il voyageait à pied, en véritable amant de la nature, il écrit à ses parents cette phrase qui peint parfaitement ce côté de son esprit : « Vous devez vous apercevoir à mon style que depuis huit jours je cours sans cravate. »

Ennemi né du mauvais goût, de l'enflure et de la banalité, Mendelsshon a dans son talent quelque chose de fin,

d'élégant, de distingué au suprême degré. C'est un aristocrate en musique. Il est plutôt ciseleur que sculpteur, mais quelle grâce, quelle pureté, quelle science, quel profond respect de l'art on trouve dans toutes ses œuvres! L'art est pour lui une religion, et plein de zèle pour l'objet de son culte, il n'aspire qu'à le révéler, qu'à le faire adorer des profanes, tel que sa pensée l'a compris, tel que ses yeux l'ont entrevu sur le Sinaï des Beethoven et des Mozart. Il voudrait pour cela écrire un opéra, c'est-à-dire *se lancer dans le tourbillon*, comme il dit pendant son séjour à Paris; mais ce n'est pas son élément. A peine y est-il entré qu'il éprouve un ennui mortel, une insurmontable répulsion. Trop délicat pour se plier aux exigences d'un public blasé, qui cherche déjà ses émotions dans le bruit et le tapage, il s'écrie un jour avec tristesse et résignation : « Si c'est là ce qu'il faut à mes contemporains, eh bien ! j'écrirai des oratorios. » Mais laissons parler de Mendelssohn musicien, un juge plus compétent, un critique éminent, un des musiciens les plus consommés et les plus savants de ce siècle, celui que notre ami P. J. Stahl a si justement et si spirituellement surnommé *le Cuvier de la musique*, M. Fétis enfin, que chacun aura nommé d'avance. M. Fétis disait en 1839 :
« En 1821, Zelter fit une excursion à Weimar avec Mendelssohn, et le présenta à Gœthe qui s'émut en écoutant le jeune virtuose. Déjà il jouait en maître les fugues de Bach les plus difficiles et les sonates de Beethoven. Quoi-

qu'il n'eût point encore atteint sa treizième année, il improvisait, sur un thème donné, de manière à exciter l'étonnement. On rapporte à ce sujet une anecdote qui prouve qu'à cet âge le *discernem nt* s'était développé en lui avec autant de rapidité que l'amour-propre. Après un déjeûner d'artistes, Hummel avait improvisé avec cette prodigieuse lucidité de pensée et cette élégance d'harmonie et de modulation qu'on a si souvent admirées. On voulut entendre ensuite le petit Mendelssohn, mais rien ne put le décider à s'approcher du piano, et l'insistance qu'on mit à vaincre son obstination lui fit verser des larmes. Une des qualités qui distinguaient aussi cet enfant précoce, était une mémoire musicale si heureuse qu'il y avait peu des belles compositions de Bach, de Haendel, de Haydn, de Mozart et de Beethoven qu'il n'eût entières dans sa tête, et qu'il était capable d'accompagner de mémoire des opéras entiers.

» L'enfance de M. Mendelssohn a fait concevoir l'espérance de voir en Allemagne un grand musicien de plus ; ses premiers travaux attestèrent plus de talent qu'il n'est ordinaire d'en trouver dans l'adolescence. Depuis lors l'artiste a toujours été en grandissant, et sa manière a développé chaque jour plus de qualités individuelles ; son concerto en *sol* mineur pour le piano, son ottetto et surtout son *oratorio* de *Paulus* sont des œuvres de grande portée.

» On cite aussi, parmi ses plus belles compositions, le

cantate qu'il a écrite pour la fête anniversaire d'Albert Dürer, une autre pour la fête que M. Alexandre de Humboldt a donnée aux naturalistes réunis à Berlin, et celle de la *Nuit de sainte Waldpurge* sur le poëme de Gœthe, enfin une symphonie pour la fête de la réformation, qui a été exécutée dans plusieurs grandes réunions musicales.

» M. Mendelssohn montre à la fois de la fécondité et beaucoup de soin dans la facture de ses ouvrages. Le *Paulus* me paraît être celui qui donne le plus d'espoir pour son avenir. Il a su y allier les qualités classiques des meilleurs maîtres de l'école allemande avec une certaine audace de bon augure. En somme ce jeune artiste (M. Mendelssohn n'a pas encore atteint sa trente-unième année) est incontestablement le musicien qui offre le plus d'espoir à l'Allemagne, et qui résume en lui l'école future de ce pays. »

Après avoir cité ce jugement si honorable pour le critique et pour l'artiste, il ne nous reste plus qu'à exprimer un vœu : c'est que le nom aimé de Mendelssohn et son beau caractère patronnent, auprès du public, l'œuvre modeste du traducteur et lui assurent son indulgence.

<div style="text-align:center">Abraham-Auguste ROLLAND.</div>

LETTRES
DE
MENDELSSOHN

LETTRE PREMIÈRE

<p align="right">Weimar, le 21 mai 1830.</p>

Je ne me rappelle pas avoir jamais eu, depuis que je voyage, une journée aussi pure, aussi délicieuse que celle d'hier. Le matin de bonne heure, le ciel était couvert par une brume grise que le soleil ne perça qu'assez tard; mais l'air était frais, et de plus c'était le jour de l'Ascension. On ne voyait partout que des gens en habits de fête; dans un village, ils allaient à l'église; dans un autre, ils en sortaient; dans un troisième, ils jouaient aux quilles. Dans tous les jardins les tulipes étalaient leurs riches couleurs, et, ma voiture allant bon train, tout cela passait sous mes yeux comme un panorama mouvant. A Weissenfels, on me donna une petite voiture à banne, et à Naumbourg j'eus même un droschki ouvert, sur le der-

rière duquel on plaça mes bagages, ainsi que mon manteau et mon étui à chapeau. J'achetai deux bouquets de muguet, et je traversai ainsi le pays comme en promenade. Au delà de Naumbourg nous rencontrâmes des élèves de philosophie du collége de Pforta [1] et ils envièrent mon sort. Plus loin, nous croisâmes le président G... se prélassant dans un tout petit véhicule que surchargeait le seul poids de sa massive personne. Il avait avec lui ses deux filles, ou sa femme et sa fille, bref deux dames auxquelles je ne fis pas moins envie qu'aux collégiens de Pforta. Nous gravîmes au trot la montée de Kosen, car les chevaux n'avaient presque pas à tirer, et nous rejoignîmes au haut de la côte un grand nombre de voitures de louage avec chargement complet. Ceux qui les occupaient m'envièrent aussi, à coup sûr, car j'étais effectivement un mortel digne d'envie. Le pays était si coquettement paré de toutes les grâces du printemps; la nature se montrait si souriante, si pimpante, si fraîche!... et puis, au moment où le soleil se couchait majestueusement derrière les collines, l'ambassadeur de Russie, avec sa suite et ses deux grands carrosses à quatre chevaux, roulait d'un air si morose et si affairé, tandis que moi, dans mon droschki, je filais à côté de lui, léger comme un lièvre! Ajoutez à cela que, le soir, on me donna des chevaux rétifs, afin que j'eusse ma petite contrariété (ce qui, d'après ma théorie, contribue aussi au plaisir), que je ne composai pas la moindre chose de toute cette journée, et que

[1] Petite ville de Prusse, province de Saxe, régence de Mersebourg, ancienne abbaye de l'ordre de Cîteaux, située dans une belle vallée près de Naumbourg. L'électeur Maurice de Saxe y fonda, en 1543, un collége qui comptait, à l'époque où cette lettre fut écrite, environ 200 élèves, dont 152 à bourse entière.

je me bornai à jouir paresseusement du bien-être qui m'enivrait. Ce fut en vérité une magnifique promenade et je ne l'oublierai de ma vie. Je dirai encore pour terminer cette description, que les enfants de l'Eckhardtsberg jouent aux mêmes jeux que chez nous, et qu'ils ne se dérangèrent pas du tout à la vue d'un monsieur étranger, bien qu'il les regardât en prenant ses grands airs. J'aurais pourtant bien mieux aimé jouer avec eux.

Le 24. — J'avais écrit ce qui précède avant d'aller chez Gœthe; je ne m'y suis rendu que ce matin de bonne heure, après avoir fait un tour dans le parc. Me voilà encore ici, et je ne pouvais vraiment pas venir à bout de continuer ma lettre. Peut-être resterai-je encore deux jours, mais je ne les regretterai pas, car jamais je n'ai vu le vieillard aussi gai, aussi aimable, aussi causeur et expansif que cette fois. En tout cas, la raison qui me fera prolonger mon séjour à Weimar n'a rien de désagréable. Elle me rend presque vaniteux ou, pour mieux dire, fier; aussi ne veux-je pas vous la cacher. Gœthe m'a envoyé hier, pour un peintre d'ici, une lettre que je devais remettre moi-même; et Ottilie [1] m'a confié que, dans cette lettre, il chargeait le peintre de dessiner mon portrait, qu'il veut joindre à une collection de portraits de ses amis, commencée par lui depuis quelque temps. La chose me fit presque plaisir (*presque* dans le sens biblique [2]);

[1] Ottilie von Gœthe, belle-fille du poëte. Ulrique, Walter et Wolff étaient ses petits-enfants. Ulrique était à cette époque une charmante petite fille de cinq ans; elle mourut fort jeune; quant aux deux jeunes gens, ils vivent encore aujourd'hui.

[2] Le mot *fast*, qui signifie *presque* en allemand, a, dans l'Écriture, le sens de *beaucoup*. (*Note du trad.*)

mais comme je n'ai pas encore pu voir monsieur le peintre qui, par la même raison, ne m'a pas vu non plus, il est probable que je resterai jusqu'à après-demain. Cela du reste ne me fait pas de peine, comme on dit, car je mène ici une vie splendide, et je jouis au grand complet de la société de Gœthe. Jusqu'à présent j'ai dîné tous les jours à sa table; ce matin encore j'y suis invité, et ce soir, il y aura chez lui une réunion où je dois jouer. Il parle de tout, s'informe de tout, c'est un vrai plaisir. Mais procédons par ordre, afin de ne rien oublier. J'ai passé la matinée avec Ottilie; je l'ai trouvée un peu délicate et se plaignant encore de temps en temps; cependant elle est plus gaie qu'autrefois, et elle s'est montrée à mon égard aussi bonne, aussi aimable que toujours. Depuis lors, nous avons été presque constamment ensemble, et j'ai été enchanté de faire avec elle plus ample connaissance. Ulrique est maintenant plus gracieuse, plus attrayante que jamais; le sérieux qu'elle a pris s'est harmonisé avec tout son être, et elle a une sûreté et une profondeur de sentiment qui font d'elle une des plus délicieuses créatures que je connaisse. Les deux petits garçons Walter et Wolf sont vifs, agissants et enjoués, et rien n'est plus amusant que de les entendre parler du *Faust* de grand'papa. Mais revenons à mon récit. J'envoyai de suite à Gœthe la lettre de Zélter[1], et il y répondit en m'invitant à dîner. Physiquement, je ne trouvai rien de changé en lui; seulement il me parut, au premier abord, un peu froid et guindé. Il avait envie, je pense, de voir comment je prendrais la chose; cela me fit une impression pénible, et je m'imaginai que c'était maintenant sa manière d'être ordinaire.

[1] Professeur d'harmonie de Mendelssohn.

Par bonheur la conversation tomba sur les sociétés de bienfaisance formées par les dames de Weimar, et sur le *Chaos*, journal absurde que ces dames publient entre elles et auquel j'ai l'honneur insigne de collaborer. Cela mit Gœthe en belle humeur; il commença à taquiner Ottilie et Ulrique à propos des institutions de bienfaisance, des prétentions des femmes au bel esprit, de leurs souscriptions et de leur rôle d'infirmières pour lequel il paraît avoir une antipathie toute spéciale. Il m'invita à lâcher ma bordée avec lui, et comme je ne me le fis pas dire deux fois, il redevint tout à fait le Gœthe que j'avais connu, et même plus bienveillant, plus familier que je ne l'avais jamais vu. Il parla ensuite de toutes sortes de choses, entre autres de la *Fiancée du brigand*, de Ries[1]. Il y a là, disait-il, tout ce qu'il faut pour faire le bonheur d'un artiste : une fiancée et un brigand. Puis il se moqua des airs langoureux et mélancoliques que se donnent aujourd'hui tous les jeunes gens; il raconta l'histoire d'une jeune dame à laquelle il avait fait la cour, et qui ne s'était pas montrée trop cruelle; il parla aussi des expositions au profit des pauvres, où les dames de Weimar vendent elles-mêmes des objets faits de leurs mains. On ne peut, disait-il, rien y acheter, car les jeunes gens se partagent à l'avance tous les articles et on les tient cachés jusqu'au moment où se présente l'heureux acheteur auquel ils sont destinés, etc. Après le dîner, il s'écria tout à coup : « Chers enfants.... charmants enfants.... il faut que cela joue toujours, cette race bruyante! » Et en même temps il roulait de grands yeux comme un vieux lion qui veut s'endormir. Alors il fallut me mettre au piano. « C'est

[1] Ferdinand Ries, élève de Beethoven.

singulier, disait-il, que je sois resté si longtemps sans entendre de musique! Pendant ce temps, vous n'avez pas cessé, vous autres, de faire progresser l'art, et je ne suis plus au courant; allons, expliquez-moi cela tout au long, car il s'agit maintenant de causer raisonnablement. » Puis il dit à Ottilie : « Sans doute tu as déjà pris tes sages dispositions, mais elles ne sauraient prévaloir contre mes ordres, et mes ordres sont qu'aujourd'hui tu fasses ton thé ici, afin que nous nous retrouvions tous ensemble. » — Mais, lui demanda Ottilie, ne sera-t-il pas trop tard, car Riemer [1] doit venir travailler avec vous? « Puisque tu as ce matin, répondit Gœthe, exempté tes enfants de leur leçon de latin pour leur permettre d'entendre Félix, tu pourrais bien aussi m'exempter pour une fois de mon travail. » Il m'invita donc encore à dîner avec lui aujourd'hui, et le soir je lui ai joué une foule de choses. Mes *trois Gallois* ou *Galloises* [2] ont ici beaucoup de succès et je suis en train de rechercher ce que j'ai composé en Angleterre. Comme j'avais prié Gœthe de me tutoyer, il me fit dire le lendemain par Ottilie qu'il faudrait pour cela que je restasse plus de deux jours auprès de lui, sans quoi il ne pourrait pas en reprendre l'habitude. Il me le répéta lui-même, en ajoutant que mes affaires n'auraient certainement pas à souffrir si je restais un peu plus longtemps,

[1] Riemer (Frédéric-Guillaume), savant, né à Glatzle, le 19 avril 1774, étudia d'abord la théologie, mais un penchant irrésistible l'entraîna bientôt vers l'étude de l'antiquité. Il surveilla l'édition de la *Correspondance de Gœthe et de Zelter*, et prit une part active à la dernière édition des œuvres du grand poëte.

[2] Trois morceaux pour piano composés en 1829 pour l'album de trois jeunes anglaises. Ils ont été édités plus tard sous le titre d'œuvre 16.

et que je devais venir tous les jours dîner avec lui quand je n'avais pas d'engagement ailleurs. Jusqu'à présent j'ai dîné chaque jour à sa table, et hier il me fallut lui parler de l'Écosse, d'Hengstenberg [1], de Spontini, et de l'*Esthétique* d'Hégel [2]. Il m'a envoyé aussi à Tiefurth avec ces dames, mais en me défendant d'aller à Berka, parce qu'il y demeure une jolie fille, et qu'il ne veut pas, dit-il, être la cause de mon malheur. Voilà bien le Gœthe dont on dira un jour que ce n'était pas une seule personne, mais un composé de plusieurs petits Gœthides [3], et il faudrait que je fusse un insensé pour regretter le temps que je passe avec lui. Aujourd'hui je dois lui jouer du Bach, du Hayden et du Mozart, et le conduire ainsi jusqu'à nos jours, comme il dit lui-même. Du reste, j'ai fait en conscience mon métier de voyageur; j'ai vu la bibliothèque et *Iphigénie en Aulide*. Hummel [4] a joué des octaves et autres choses pareilles!!

<div style="text-align:right">FÉLIX.</div>

[1] Hengstenberg (Ernest-Guillaume), théologien protestant, né le 20 octobre 1802 à Frondenberg. Il est depuis 1829 professeur de théologie à l'université de Berlin, et a publié de nombreux ouvrages de commentaires sur l'Ancien et le Nouveau Testament.

[2] Félix Mendelssohn avait suivi, pendant toute une année, comme étudiant inscrit, les cours de l'université de Berlin. On a encore un grand nombre de cahiers écrits par lui à cette époque, d'après les leçons de ses professeurs.

[3] Comme on a dit qu'Homère n'était pas une seule personne, mais que l'Iliade et l'Odyssée étaient l'œuvre de plusieurs Homérides.

<div style="text-align:right">(*Note du trad.*)</div>

[4] Célèbre pianiste et compositeur, élève de Mozart. Né à Presbourg en 1778, Hummel mourut à Weimar le 17 octobre 1837. Il était maître de chapelle du grand-duc de Saxe-Weimar.

LETTRE II

(Weimar, le 25 mai 1830.

Je reçois à l'instant votre chère lettre, datée du jour de l'Ascension, et j'ai eu beau faire, c'est encore d'ici qu'il me faut y répondre. Toi, ma chère Fanny, tu recevras très-prochainement la copie de ma symphonie. Je la fais copier ici, et je l'enverrai à Leipzig, où elle sera peut-être exécutée, avec l'ordre formel de te la faire tenir le plus tôt possible. Mets donc aux voix le titre que je dois lui donner. Faut-il l'appeler : *Symphonie de la Réformation*, *Symphonie de la Confession*[1], *Symphonie pour une fête religieuse*, ou *Symphonie d'enfants* ? Décide toi-même. Écris-moi à ce sujet, et, au lieu de toutes ces sottes propositions, fais-m'en une sensée; néanmoins, je veux que tu me mandes aussi les propositions saugrenues qui pourront être faites à cette occasion. Hier, j'assistais à une soirée chez Gœthe, et j'y ai joué seul tout le temps. J'ai joué le Concerto, l'Invitation à la valse, la Polonaise en *ut*, de Weber, trois morceaux français et des sonates écossaises. A dix heures, c'était fini; mais naturellement, je suis resté pour les chants, les danses et autres folies, jusqu'à minuit; je mène, en somme, une vie de païen. Le vieillard se retire toujours dans sa chambre à neuf heures, et, dès qu'il est parti, nous dansons sur les banquettes; nous ne nous sommes encore jamais séparés avant mi-

[1] D'Augsbourg, sous-entendu.

nuit. Demain, mon portrait sera terminé. C'est un grand dessin au crayon noir ; il est très-ressemblant, mais j'ai l'air un peu grognon. Gœthe est pour moi si bon, si affectueux que je ne sais comment l'en remercier, comment lui en témoigner ma reconnaissance. Avant midi, je dois, pendant une petite heure, lui jouer sur le piano des morceaux des divers grands compositeurs, par ordre chronologique, et lui expliquer comment ils ont fait progresser l'art. Pendant ce temps-là, il se tient assis dans un coin, sombre comme un Jupiter tonnant, et ses yeux lancent des éclairs. Il ne voulait pas du tout mordre à Beethowen ; mais je lui dis que je ne savais comment le lui faire comprendre, et je me mis à lui jouer le premier morceau de la symphonie en *ut* mineur, qui lui fît une impression tout à fait étrange. Il commença par dire : « Mais cela ne produit que de l'étonnement et n'émeut pas du tout ; c'est grandiose. » Il murmura encore quelques mots entre ses dents ; puis, après une longue pause, il reprit : « C'est très-grand et tout à fait étourdissant ; on dirait presque que la maison va crouler ; mais que serait-ce donc si tous les hommes ensemble se mettaient à jouer cela ? » A table, au milieu d'une autre conversation, il y revint encore. Vous savez déjà que je dîne tous les jours avec lui ; pendant le dîner, il m'adresse les questions les plus minutieuses, et, le repas fini, il est toujours si gai, si expansif, que le plus souvent nous restons encore seuls dans sa chambre pendant une heure entière, où il parle sans discontinuer. C'est pour moi un plaisir sans pareil que de le voir tantôt aller me chercher des gravures et m'en donner l'explication, tantôt porter un jugement sur *Hernani* et les élégies de Lamartine, ou bien sur le théâtre et les jolies filles. Il a déjà donné plusieurs soirées, ce qui est main-

tenant on ne peut plus rare chez lui, de sorte que la plupart des invités ne l'avaient pas vu depuis longtemps. Il me fait alors beaucoup jouer et m'adresse devant tout le monde des compliments, qu'il résume le plus souvent en ces deux mots : « C'est étourdissant ! » Aujourd'hui, il a convié à mon intention une foule de beautés de Weimar, parce que, dit-il, je dois vivre aussi avec la jeunesse. Lorsqu'au milieu de pareille compagnie, je m'approche de lui, il me dit : « Mon cher enfant, il faut aller parmi les dames et y faire de ton mieux. » Du reste, on sait son monde, et je lui ai fait demander hier si par hasard je ne venais pas trop souvent. « Eh quoi ! répondit-il en grondant à Ottilie, qui lui faisait la commission; je vais seulement commencer à causer avec lui, car il s'exprime très-clairement sur son art, et il a beaucoup à m'apprendre. » Je me sentis devenir deux fois plus grand que nature lorsqu'Ottilie me rapporta ces paroles, et, hier, comme il me les répétait lui-même, en ajoutant qu'il avait sur le cœur beaucoup de choses que je devais lui expliquer : « Oh ! oui ! » lui *dis-je*, et je *pensai :* Ce sera pour moi un honneur que je n'oublierai jamais. Bien souvent, c'est l'inverse !

<div style="text-align:right">Félix.</div>

LETTRE III

<div style="text-align:right">Munich, le 6 juin 1830.</div>

Voilà déjà bien longtemps que je ne vous ai écrit, et ce retard vous a sans doute inquiétés. Mais ne m'en veuillez

pas ; il n'y a vraiment rien de ma faute. J'en ai été assez tourmenté ! J'ai hâté mon voyage le plus possible, partout je me suis informé du départ de la malle, et partout on m'a mal renseigné. Je viens de courir la poste toute la nuit, afin de pouvoir vous écrire par le courrier qu'on m'avait dit, à Nüremberg, partir d'ici aujourd'hui, et lorsqu'enfin j'arrive, on m'apprend qu'aujourd'hui le courrier ne part pas. Il y a de quoi en perdre la tête. Que le bon Dieu bénisse l'Allemagne avec ses petites principautés, ses monnaies de toutes sortes, ses chevaux de poste qui mettent cinq quarts d'heure pour faire une lieue, sa forêt de Thuringe où il pleut et vente sans cesse, et son *Fidelio* [1], qu'il me faut avaler ce soir ; car j'ai beau être harrassé de fatigue, je suis absolument obligé d'y aller. Dieu sait pourtant si j'aimerais mieux dormir ! Ne m'en veuillez donc pas, et ne me faites pas de reproches de mon long retard. Je puis vous dire que cette nuit, tout le long de la route, je voyais pointer, à travers les nuages, le pied de nez qui m'attendait ici. Mais il faut aussi que je vous raconte comment il se fait que je vous écris si tard. Quelques jours après ma dernière lettre, datée de Weimar, je voulais, comme je vous l'ai mandé, partir pour Munich ; je le dis même en dînant à Gœthe qui ne souffla mot. Seulement, après le dîner, il attira Ottilie à part dans l'embrasure d'une fenêtre et lui dit : « Tu feras en sorte qu'il reste. » Elle vint en conséquence faire avec moi plusieurs tours de jardin et s'efforça de me persuader, mais je voulus faire preuve de fermeté et je persistai dans ma résolution, alors l'illustre vieillard vint lui-même à moi et me dit : « A quoi bon tant te presser ? J'ai encore beau-

[1] L'opéra de Beethoven.

coup de choses à te raconter, et tu as, toi, beaucoup de choses à me jouer. Quant à ce que tu m'as dit du but de ton voyage, cela ne signifie rien du tout ; Weimar en est maintenant le véritable terme, et je ne vois pas ce qui te manque ici, que tu puisses trouver dans tes tables d'hôte. Tu dois être reçu encore dans beaucoup de familles... » Bref, il me pressa tant que j'en fus tout ému. Ajoutez à cela qu'Ottilie et Ulrique se mirent aussi de la partie et essayèrent de me faire comprendre qu'il ne forçait jamais les gens à rester, mais bien souvent à s'en aller. D'ailleurs, disaient-elles, nul n'est assez certain du compte de ses beaux jours pour en sacrifier quelques-uns de gaieté de cœur, et puis nous vous accompagnerons jusqu'à Iéna. Je n'eus plus envie alors de me montrer ferme et je restai. Il n'est guère de résolution que j'aie moins regrettée que celle-ci, car le jour suivant fut sans contredit le plus beau de tous ceux que j'ai passés dans cette maison. Après avoir fait le matin une promenade, je trouvai le vieux Gœthe de très-belle humeur. Il se mit à causer de mille et mille choses, passant tour à tour de la *Muette de Portici* à Walter-Scott, de celui-ci aux jolies filles de Weimar, des jolies filles aux étudiants, puis aux *Brigands*, et par suite à Schiller. Il parla bien pendant une heure entière, avec une sérénité parfaite, de Schiller, de ses écrits et de sa position à Weimar. Cela l'amena à parler aussi du défunt grand-duc et de l'année 1775, qu'il appelait un printemps intellectuel de l'Allemagne, que personne, disait-il, ne pourrait décrire aussi bien que lui. C'est à cela, ajoutait-il, que je consacre le second volume de mes mémoires, mais je n'en peux pas venir à bout, grâce à la botanique, à la météorologie et à un tas d'autres sornettes dont personne ne vous sait gré. Il se mit ensuite à me raconter des his-

toires du temps où il était encore directeur du théâtre de Weimar, et, comme je le remerciais : « Oh! me dit-il, cela vient par hasard, ce sont des souvenirs qu'évoque votre aimable présence et que je saisis au passage. » Ces paroles furent bien douces à mon cœur; bref, j'eus avec lui, ce jour-là, un de ces entretiens qu'on ne peut jamais oublier. Le lendemain, il me fit présent d'un feuillet de son manuscrit de *Faust* au bas duquel il avait écrit : « A mon jeune et cher ami F. M. B., le puissant et doux maître du piano, souvenir amical des agréables jours de mai 1830. — J.-W. Gœthe. » Il me donna en même temps trois lettres de recommandation pour Munich. Si ce fatal *Fidelio* ne commençait pas bientôt, je pourrais vous conter encore beaucoup de choses, mais je me bornerai à vous dire comment nous nous fîmes nos adieux. Tout au commencement de mon séjour à Weimar, j'avais parlé d'une famille de paysans faisant la prière, par Adrien Van Ostade, qui avait produit sur moi, il y a neuf ans, une grande impression. Quand je vins le matin prendre congé de Gœthe, je le trouvai assis devant une grande gravure. « Oui, oui, me dit-il, on part maintenant! Nous verrons à nous maintenir debout jusqu'au retour, mais ici nous ne devons pas nous séparer sans faire acte de piété, et nous allons encore jeter ensemble quelques regards sur la *Prière*. » Puis, il me recommanda de lui écrire de temps en temps, (courage, courage! je le ferai d'ici). Il m'embrassa, et nous partîmes pour Iéna où les Fromman me firent l'accueil le plus cordial, et où le soir je pris congé d'Ulrique et d'Ottilie, pour continuer ma route vers Munich.

Neuf heures. — La représentation de *Fidelio* vient de finir. Quelques mots encore en attendant le souper. La

Schechner[1] a véritablement beaucoup perdu. La pose de sa voix est couverte et elle a souvent chanté beaucoup trop bas ; néanmoins, dans plusieurs passages, elle a mis tant d'âme, que j'en étais tout ému et que, par moments, j'ai pleuré à ma manière. Tous les autres chanteurs étaient mauvais et par conséquent l'exécution a laissé beaucoup à désirer. Cependant, il y avait dans l'orchestre de grandes qualités, et l'ouverture, comme ils la donnent, a très-bien marché. Mon Allemagne est tout de même un plaisant pays : il peut produire des grands hommes, et il ne les respecte pas ; il a suffisamment de grands chanteurs, beaucoup d'artistes qui pensent, mais pas un seul artiste en sous-ordre qui rende fidèlement et sans prétention les œuvres des maîtres. Marceline enjolive son rôle, Jaquino est un lourdaud, le ministre, un niais, et lorsqu'un Allemand comme Beethoven a écrit un opéra, un autre Allemand comme Stuntz[2] ou Poiszl[3], ou n'importe qui, en retranche la ritournelle et autres inutilités ; un autre Al-

[1] Schechner-Waagen (Nanette), célèbre actrice de l'Opéra allemand, née à Munich en 1806. Elle débuta en 1827, au théâtre royal de Berlin, dans le rôle d'Emmeline de la *Famille Suisse*. Atteinte peu de mois après d'une maladie de nerfs qui altéra sa voix, elle quitta définitivement le théâtre en 1835.

[2] Stuntz (Joseph-Hartmann), né à Munich en 1793. Son *Wilde Jaeger* (le Chasseur sauvage) a obtenu un succès d'enthousiasme. Son opéra *Costantino*, représenté au théâtre de la *Fenice*, à Venise, en 1821, lui fit obtenir le titre de maître de chapelle honoraire à Munich, et plus tard, celui de directeur des chœurs et de régisseur de l'Opéra, au théâtre de la cour.

[3] Poiszl (Jean-Népomucène, baron de), chambellan du roi de Bavière, intendant de la musique de la cour, né en 1783, à Hauskenzell en Bavière. Il a écrit plusieurs opéras, quelques morceaux de concerts, un *Stabat* et deux *Miserere*.

lemand met des trompettes dans ses symphonies, un troisième dit que Beethoven est surchargé, et voilà un grand homme au diable! Adieu, portez-vous bien, vivez heureux et contents, et puissent se réaliser tous les vœux que mon cœur forme pour vous!

<div style="text-align:right">FÉLIX.</div>

LETTRE IV

<div style="text-align:right">Munich, le 14 juin 1830.</div>

A FANNY HENSEL [1].

MA CHÈRE PETITE SŒUR,

J'ai reçu ce matin votre lettre du 5 qui m'apprend que tu n'es toujours pas bien portante. J'aimerais bien être auprès de toi, te voir et te raconter quelque chose, mais cela ne se peut pas. Je t'ai écrit un chant qui t'exprimera mes sentiments et mes vœux. En le composant, j'ai pensé

[1] Fanny Hensel, sœur de Félix Mendelssohn. Elle avait un remarquable talent de musicienne, et son frère a admis, dans ses quatre premiers cahiers de chants, six chants, avec paroles, composés par elle, savoir:

Dans l'œuvre n° 8 : *Nostalgie*, n° 2; *Italie*, n° 3; *Suleika et Hatem*, duo n° 12.

Dans l'œuvre n° 9 : *Désir*, n° 7; *Perle*, n° 10; la *Religieuse*, n° 12.

Née le 14 novembre 1805, Fanny Hensel mourut le 14 mai 1847, six mois seulement avant son frère, dont cette perte abrégea les jours.

à toi et l'attendrissement m'a gagné. Il n'y a dans le chant presque rien de nouveau; tu me connais, tu sais ce que je suis; je n'ai changé en rien, et tu as le droit d'en rire et de t'en féliciter. Je pourrais bien te dire et te souhaiter quelqu'autre chose encore, mais rien de mieux. Je n'en mettrai pas davantage dans cette lettre; je suis tout à toi, tu le sais. Dieu veuille t'accorder ce que j'espère et ce dont je le prie.

LETTRE V

COMME QUOI LE MUSICIEN VOYAGEUR EUT SON GRAND JOUR DE GUIGNON A SALSBOURG.

Fragment du journal inédit du comte F. M. B...

(Suite).

Linz, le 11 août 1830.

CHÈRE MÈRE,

Je venais de vous écrire ma dernière lettre lorsque commença pour moi le plus affreux jour de guignon. Pour le début, je prends le crayon et je gâte deux de mes dessins favoris, — des vues des montagnes de Bavière, — de telle façon que je suis obligé de les déchirer et de les jeter par la fenêtre. Cela m'ayant mis de mauvaise humeur, je me rends, pour me distraire, à la montagne des Capucins. Il va sans dire que je m'égare en chemin; au

moment d'atteindre le sommet de la montagne, je suis surpris par une averse effroyable, et il me faut redescendre bien vite, abrité sous mon parapluie. Une fois redescendu, je veux du moins visiter le couvent et je sonne; mais tout à coup je songe que je n'ai pas assez d'argent pour payer le capucin qui me servira de guide, et, comme ils sont très-chatouilleux sur ce point, je fais demi-tour sans même répondre au frère portier. Rentré chez moi, je ferme mes paquets pour Leipzig, et je les porte à la poste, où l'on me dit qu'ils doivent être d'abord visités à la douane. Je vais donc à la douane : on m'y fait attendre une heure pour me délivrer un reçu de trois lignes, et de plus, les employés se montrent si insolents qu'il me faut encore, par-dessus le marché, me quereller avec eux. La peste soit de Salzbourg! me dis-je, et je commande des chevaux pour Ischl, espérant m'y remettre de tout le guignon que j'ai eu dans ce méchant trou. Mais impossible d'obtenir des chevaux sans une permission de la police. Je me rends donc à la police : à la police on ne vous délivre de permission que lorsque votre passe-port est revenu de la porte de ville. Bref, pour couper au court, après mille allées et venues et des courses à n'en plus finir, je vois enfin arriver la chaise de poste désirée. Je dîne, je fais charger mes malles, et je me dis : maintenant te voilà hors d'affaire ! Je paye donc ma note, je donne les pourboires et je me dispose à partir. Au moment de franchir le seuil, je vois arriver au pas deux élégants carrosses de voyage ouverts ; les gens de l'hôtel s'empressent d'aller au-devant des voyageurs qui viennent à pied derrière leurs voitures, et moi, sans m'inquiéter de rien, je monte dans ma chaise. Cependant je remarque qu'une des voitures qui viennent d'arriver s'arrête tout contre la mienne,

et dans cette voiture j'aperçois une dame. Mais quelle dame ! Pour que vous n'alliez pas croire que j'en tombai amoureux, ce qui eût mis le comble à mon guignon, je vous dirai tout d'abord qu'elle était déjà d'un certain âge ; mais elle paraissait on ne peut plus aimable et gracieuse. Vêtue d'une robe noire sur laquelle brillait une grosse chaîne d'or, elle mit, avec le plus charmant sourire, un pourboire dans la main du postillon. Dieu sait pourquoi je tournai si longtemps autour de ma malle sans songer à donner le signal du départ. J'avais toujours les yeux fixés sur cette dame ; quelque inconnue qu'elle fût pour moi, j'avais grande envie de lui adresser la parole sans plus de façon. C'est peut-être une idée que je me fais, mais on ne m'ôtera pas de la tête qu'elle regardait aussi de mon côté et qu'elle examinait le chétif voyageur avec sa casquette d'étudiant. Aussi lorsque, descendant de voiture du côté où je me trouvais, et s'arrêtant d'un air tout à fait familier, elle fit une petite pause en laissant toujours sa main tranquillement appuyée contre ma portière, il me fallut toute ma routine de voyage pour ne pas descendre de ma chaise et lui dire : Chère dame, comment donc vous appelez-vous ? Mais la routine triompha et je criai d'un air superbe : En route, postillon ! La dame retira vivement sa main, et me voilà parti. J'étais contrarié de tout cela ; j'y songeai quelque temps, puis je m'endormis. Je fus réveillé en sursaut par le bruit d'une voiture qui nous croisa et dans laquelle se trouvaient deux messieurs. Le dialogue suivant s'engagea alors entre le postillon et moi. — Moi : —Ces messieurs viennent d'Ischl et je n'y trouverai pas de chevaux. — Lui :—Oh ! les deux voitures qui se sont arrêtées à l'hôtel en venaient aussi et cela ne vous empêchera pas d'avoir des chevaux. — Moi :—Elles

venaient aussi d'Ischl? — Lui:—Sans doute. Ces personnes-là y vont tous les ans, et l'an passé elles y étaient encore. C'est moi qui les ai conduites; c'est une baronne de Vienne. (Ah! mon Dieu, me dis-je en moi-même!) Elle est énormément riche et elle a une si jolie fille! Lorsqu'elles sont descendues toutes deux dans les mines de Bertholdsgaden je leur ai servi de guide; elles étaient bien drôles à voir dans leurs habits de mineurs. Elles y ont aussi une propriété, et cependant elles sont très-simples avec nous autres pauvres gens. — Arrête, lui criai-je; comment se nomment-elles? — Je n'en sais rien. — Péreira? — Je ne crois pas.—Retournons sur nos pas, dis-je résolûment. — Alors nous n'arriverons plus ce soir à Ischl, et nous venons de faire la plus mauvaise côte; on vous le dira au relai. — Ne sachant plus que penser, je continuai ma route. Au premier relai on ne sut pas me dire le nom de ces dames, et au relai suivant pas davantage. Enfin, après sept heures d'incroyable impatience, j'arrive à Ischl et, sans prendre le temps de descendre de voiture, je demande: Quelles sont les personnes qui sont parties ce matin dans deux chaises de poste pour Salzbourg? On me répond tranquillement: c'est la baronne Péreira; elle repart demain matin pour Gastein, mais elle sera de retour ici dans quatre ou cinq jours. J'étais dès lors bien sûr de mon affaire, mais de plus je trouvai encore leur cocher qui acheva de me renseigner. Il n'était resté personne de la famille; les deux messieurs que j'avais vus en route dans la chaise de poste étaient les deux fils de la baronne (justement ceux que je ne connaissais pas). Voici d'ailleurs qui vint dissiper tous mes doutes: je me rappelai un méchant portrait qu'on m'avait un jour montré chez la tante H..., et la dame en robe noire était bien la baronne Pé-

reira. Dieu sait quand je pourrai la revoir ! En tout cas, je ne crois pas qu'elle eût jamais pu me faire une impression plus agréable, et je n'oublierai pas de sitôt sa tournure élégante et sa mine gracieuse. Mais c'est une terrible chose que les pressentiments ; il n'est pas rare d'en avoir, seulement ce n'est jamais qu'après coup qu'on s'aperçoit que c'en étaient. J'aurais rebroussé chemin sur-le-champ et voyagé toute la nuit si je n'eusse réfléchi que je ne la rencontrerais peut-être plus à Salzbourg, et que je ne pourrais tout au plus que l'entrevoir au moment de son départ. Je réfléchis en outre que je dérangerais tout mon plan de voyage et mes projets pour Vienne, si je l'accompagnais à Gastein (car l'idée m'en vint aussi), qu'enfin je n'avais eu à Salzbourg que du guignon ; bref, je lui dis encore une fois adieu et j'allai me coucher de très-mauvaise humeur. Le lendemain je me fis montrer sa maison vide et je la dessinai pour toi, chère mère. Mais le guignon de Salzbourg me poursuivait encore, de sorte que je ne pus trouver aucun point de vue convenable ; qu'à l'hôtel on me fit payer plus d'un ducat pour une nuit, et autres agréments du même genre. Je pestai en anglais et en allemand ; je poursuivis ma route, mettant dans le sac aux oublis Ischl, Salzbourg, la Péreira et le lac de Traun, et me voilà ici où j'ai pris aujourd'hui un jour de repos. Je compte repartir demain et, s'il plaît à Dieu, coucher après-demain à Vienne, d'où je vous écrirai la suite.

Ainsi s'est terminé le jour de guignon de ma vie. Ce que je vous en dis est la pure vérité ; je n'y ai rien mis de mon invention, pas même la main posée sur ma portière ; tout est fidèlement reproduit trait pour trait. Ce qu'il y a pour moi d'incompréhensible dans tout cela, c'est que je n'ai pas du tout aperçu Flora qui était là aussi. En effet, la

vieille dame en manteau écossais qui venait à l'hôtel était madame de W., et le vieux monsieur à lunettes vertes qui la suivait ne pouvait pas non plus être Flora. Bref, quand les choses vont de travers, tout s'en mêle. Je ne vous en écris pas plus long pour aujourd'hui ; je suis encore trop sous le coup de ces contrariétés. La prochaine fois je vous parlerai de Salzkammergut[1], je vous dirai quel joli voyage j'ai fait hier, et combien Devrient [2] avait raison de me recommander ce chemin. Le Traunstein et les chutes du Traun sont également admirables, et en somme il est bien doux d'être au monde. Il est bon aussi que vous y soyez, qu'après-demain je trouve des lettres à Vienne, etc., etc.

Chère Fanny, je veux à présent composer mon *Non nobis* et la symphonie en *la* mineur. Chère Rébecca, si tu m'entendais chanter « *Im Warmen Thal* »[3] avec ma voix criarde et saccadée, tu trouverais presque que c'est par trop pitoyable. Tu le chantes mieux que moi. Et toi Paul, sais-tu te débrouiller dans les florins papier, florins monnaie de Vienne, florins forts, florins courants, florins du diable et de sa grand'mère ? Quant à moi je m'y perds. Je voudrais que tu fusses auprès de moi pour m'aider à m'y reconnaître, et peut-être aussi pour d'autres raisons. Adieu, portez-vous bien !

<div style="text-align:right">FÉLIX.</div>

[1] District du cercle de Traun, dans la haute Autriche, une des parties les plus riches en sel et les plus pittoresques de l'Autriche.
<div style="text-align:right">(*Note du trad.*)</div>

[2] Edouard Devrient, célèbre acteur allemand de Berlin, neveu de l'illustre Louis Devrient, surnommé *le Garrick de l'Allemagne*.

[3] Dans la chaude vallée. (*Note du trad.*)

LETTRE VI

Presbourg, le 27 septembre 1830.

MONSIEUR MON FRÈRE !

Cloches qui sonnent à toute volée, tambours et musiques qui les accompagnent, voitures sur voitures, gens qui courent de tous les côtés ; partout une cohue des plus bigarrées ; voici à peu près dans quel milieu je me trouve ici, car c'est demain le couronnement du roi. Toute la ville est depuis hier dans l'attente de cet événement, et prie le ciel de prendre part à la joie générale en daignant s'éclaircir un peu et sourire à la grande cérémonie qui, annoncée pour hier, a dû être renvoyée au lendemain, à cause d'une pluie battante qui ne cessait de tomber. Le temps s'est remis au beau dans l'après-midi, le ciel est bleu et pur, la lune verse sa paisible lumière sur cette ville tumultueuse, et demain, de grand matin, le prince héréditaire prêtera serment (comme roi de Hongrie), sur la grande place du marché. Il ira ensuite à l'église, accompagné de tous les évêques et grands du royaume, et enfin il se rendra, à cheval, au Königsberg, que je vois là en face de ma fenêtre, pour y brandir son sabre sur le bord du Danube, aux quatre points cardinaux, et prendre ainsi possession de son nouveau royaume. Ce petit voyage m'a fait connaître tout un pays dont je n'avais aucune idée, car on voit ici la Hongrie avec ses magnats, son obergespan [1],

[1] Palatin supérieur de Hongrie. *(Note du trad.)*

son luxe oriental à côté de la barbarie, et les rues offrent un aspect qui est pour moi aussi nouveau qu'imprévu. On se sent vraiment ici plus près de l'Orient ; les paysans ou esclaves, affreusement stupides ; les bandes de bohémiens, les serviteurs et les voitures des grands, surchargés d'or et de pierreries (quant aux grands eux-mêmes, on ne les voit guère qu'à travers les glaces de leurs carrosses); le costume national, si original et si crâne, le teint jaune des indigènes, leurs longues moustaches, cette langue étrangère et douce, tout cela produit l'impression la plus mélangée du monde. Hier matin, je parcourais seul les rues de la ville, lorsque je vis arriver tout à coup, d'abord une longue file de joyeux militaires sur leurs fringants petits chevaux, et, derrière eux, une troupe de bohémiens faisant de la musique ; plus loin, des élégants de Vienne, bien gantés et lorgnon à l'œil, s'entretenaient avec un capucin ; puis venaient quelques-uns de ces petits paysans à l'aspect barbare, avec leurs longues tuniques blanches, leurs chapeaux enfoncés sur les yeux, leurs cheveux noirs et lisses coupés en rond tout autour de la tête, leur teint rouge-brun, leur démarche indolente, jointe à une indéfinissable expression d'indifférence et de brutale stupidité ; enfin, pour compléter le tableau, arrivaient bras dessus bras dessous, et vêtus de leurs longues redingotes bleues, quelques étudiants en théologie, à traits accentués, à physionomie fine ; des propriétaires hongrois, portant le costume national en drap bleu de roi ; des laquais de la cour et des voitures de voyage littéralement couvertes de boue. Je suivis la foule qui gravissait lentement la côte et j'arrivai ainsi au château en ruine d'où le regard embrasse toute la ville et suit très-loin le cours du Danube ; au haut des vieux murs blancs et aux

sommets des tours, aux balcons des croisées, partout se pressaient d'innombrables têtes de curieux; à tous les coins, des jeunes gens étaient occupés à graver leurs noms sur les murailles, pour les transmettre à la postérité; dans une petite pièce (qui a pu être jadis une chapelle ou une chambre à coucher) on faisait rôtir à la broche un bœuf tout entier, et le peuple poussait des cris de joie; il y avait devant le château une longue rangée de canons prêts à tonner comme il convient en l'honneur du couronnement. En bas, sur le Danube, qui est en cet endroit d'une rapidité effrayante et se précipite avec une sorte de furie à travers les ponts de bateaux, était amarré le nouveau bateau à vapeur qui venait d'amener une foule d'étrangers; ajoute à cela la vue d'un immense pays plat et boisé, de prés inondés par le Danube, de digues et de rues regorgeant de monde, de montagnes que couvrent, du sommet à la base, les vignes qui produisent le vin de Hongrie; cet ensemble a, je pense, un aspect suffisamment étranger et vous fait assez sentir qu'on est loin du pays natal. Ajoute encore, délicieux contraste, que logeant sous le même toit avec les gens les plus aimables et les plus sympathiques, j'ai joui doublement avec eux de la surprise de la nouveauté. Ces jours-là, cher monsieur mon frère, grossiront le nombre des jours de bonheur que le ciel, dans sa bonté, m'a si souvent et si largement départis.

Le 23, à 1 heure. — Le roi a été couronné. Je n'ai, de ma vie, rien vu d'aussi beau, et je renonce à te le décrire. Dans une heure, nous retournons tous à Vienne, d'où je pousserai plus loin. Il se fait sous ma fenêtre un vacarme effroyable et la garde bourgeoise se met sous les armes,

mais ce n'est que pour crier *vivat!* Je me suis fait presser seul au milieu de la foule, tandis que nos dames étaient aux croisées, d'où elles voyaient tout. Jamais je n'oublierai l'impression qu'a produite sur moi l'incroyable magnificence de cette fête. La grande place des Frères de la Miséricorde était envahie par des flots immenses de peuple, car c'était-là que le nouveau roi devait prêter serment sur une tribune tendue d'un drap que la populace pouvait arracher ensuite pour s'en faire des vêtements. A côté de cette tribune, une fontaine jaillissante lançait des vins rouge et blanc de Hongrie, et les grenadiers ne parvenaient qu'à grand'peine à contenir la foule. Un malheureux fiacre s'étant arrêté un instant fut aussitôt tout couvert d'hommes; il y en avait sur chaque rai des roues, sur l'impériale, sur le siége, partout; on eût dit une fourmillière. Le cocher ne pouvait, sans causer un malheur, avancer d'un seul pas, et force lui fut d'attendre tranquillement que tout fût fini. Lorsque arriva le cortége, que l'on attendait tête nue, j'eus toutes les peines du monde à ôter mon chapeau et à le tenir en l'air; mais un viel Hongrois, qui se trouvait derrière moi et que ce chapeau empêchait de voir, ne fit ni une ni deux, il l'empoigna vivement et l'aplatit si bien qu'il le réduisit aux proportions d'une petite casquette. Enfin, tout le monde se mit à pousser des cris formidables et se bouscula pour attraper le drap de la tribune; bref, je vis là de vraie populace. Mais mes Hongrois!... ces diables-là qui semblent nés pour la noblesse et le *far-niente,* avaient l'air tout mélancoliques en présence de cette scène, et ils passaient au galop, comme de vrais démons. Quand le cortége descendit de l'éminence sur laquelle était dressée la tribune, les livrées de la cour, brodées sur toutes les coutures, ou-

vrirent la marche, suivies des trompettes, des timbaliers, des hérauts d'armes et autres gens de service ; puis, un enragé de comte, montant un cheval à bride d'or, qui faisait des bonds effroyables, s'élança ventre à terre sur cette pente assez raide. Tout couvert de diamants et de vraies plumes de héron, ce forcené, qui se nomme le comte Sandor, portait un costume de velours brodé (il n'avait pas encore sa tenue de gala, parce qu'il est obligé de galoper et de caracoler sans cesse); il tenait à la main un sceptre d'ivoire, avec lequel il piquait son cheval, qui se cabrait chaque fois en faisant un bond formidable. Cet ouragan passé, il arriva une file d'environ soixante autres magnats, aux yeux noirs, aux longues moustaches, tous portant des costumes non moins riches, non moins fantastiques, et de beaux turbans de couleur. L'un montait un cheval blanc couvert d'une résille d'or; l'autre un cheval gris, dont le harnais était tout garni de diamants ; un troisième avait un cheval noir avec une housse de drap pourpre ; celui-ci était vêtu, de la tête aux pieds, en bleu de ciel chargé partout d'épaisses broderies d'or; il portait un turban blanc et un long dolman de même couleur; celui-là était tout habillé de drap d'or avec un dolman pourpre; bref, leurs costumes étaient plus chamarrés, plus riches les uns que les autres, et ils se tenaient tous à cheval d'un air si crâne, si aisé, si fanfaron, que c'était plaisir de les voir. Après eux vint la garde hongroise ayant à sa tête Esterhazy, tout couvert de brillants et de broderies de perles. Mais comment te raconter toutes ces merveilles? il faut les avoir vues pour s'en faire une idée. Lorsque le cortége tout entier s'arrêta sur cette vaste place, les pierreries, les couleurs variées de tous ces costumes, les hautes mitres d'or des évêques et les crucifix resplendis-

saient aux rayons du soleil comme des milliers d'étoiles.
 . Demain donc, s'il plaît à Dieu, je pousserai plus loin. Maintenant, monsieur mon frère, tu as une lettre ; écris-moi aussi bientôt, et fais-moi savoir comment tu mènes l'existence. Vous avez eu, paraît-il, à Berlin, une insurrection de tailleurs ; dis-moi donc ce qu'il en est. Quant à vous, chers parents, et à vous, chers frères et sœurs, je vous dis adieu cette fois encore sur la terre allemande ; je vais maintenant passer de Hongrie en Italie, d'où je vous écrirai plus longuement et plus à l'aise. Sois gai, mon cher Paul ; marche vaillamment dans la vie, prends le plaisir partout où il se trouve, et pense à ton frère qui court le monde.

<div style="text-align:right">Adieu, ton Félix.</div>

LETTRE VII

<div style="text-align:right">Venise, le 10 octobre 1830.</div>

Me voici donc en Italie ! Ce qui a été pour moi, depuis l'âge de raison, le plus beau rêve de la vie, se réalise enfin et j'en jouis à cette heure. La journée d'aujourd'hui a été trop pleine pour que, le soir venu, je n'eusse pas besoin de me recueillir un peu. Aussi vais-je, chers parents, vous écrire mes impressions et vous remercier de tout ce bonheur que je vous dois. Je ne vous oublie pas non plus, chères sœurs, et toi, Paul, je voudrais que tu fusses auprès de moi pour partager et doubler mon plaisir. Quels yeux tu ouvrirais en voyant tout ce mouvement

et sur terre et sur l'eau ! Et toi, Hensel [1], si tu étais ici, je te montrerais que l'Assomption de la Vierge est la chose la plus divine que les hommes aient jamais pu peindre. Mais vous êtes loin de moi, et je suis réduit à exprimer mon admiration en mauvais italien à mon cicerone à gages, lorsqu'il a fini de parler. Si cela continue comme ce premier jour, je ne pourrai avoir que des idées confuses, car j'ai vu en chaque heure tant de belles choses qu'il me faudrait, pour n'en rien perdre, avoir dix sens au lieu de cinq. J'ai vu d'abord l'Assomption, puis toute une galerie au palais Manfrini; puis une grande fête religieuse dans l'église où se trouve le saint Pierre du Titien, et enfin l'église Saint-Marc; l'après-dînée j'ai été me promener sur l'Adriatique et dans les jardins publics, où le peuple dîne étendu sur l'herbe; de là je suis retourné à la place Saint-Marc où il y a, à la nuit tombante, un mouvement, une animation incroyables ; et il m'a fallu faire tout cela aujourd'hui, car il reste encore beaucoup d'autres choses que je ne pourrai voir que demain. Mais procédons par ordre. Je vais vous raconter comment je suis arrivé ici par eau (car il n'est pas aisé, comme dit Télémaque, d'y

[1] Hensel (Guillaume), peintre, beau-frère de l'auteur de ces lettres, est né le 6 juillet 1794.

Envoyé en Italie en 1823, avec une pension du roi de Prusse, il y resta jusqu'en 1828. Il en rapporta une copie de la *Transfiguration* de la grandeur de l'original.

Mendelssohn, dans la lettre 11, fait l'éloge de cette copie. En 1848, il se mit à la tête du corps d'artistes volontaires qui avaient pris les armes. Sa collection de portraits des contemporains se compose de plus de 800 numéros, et est très-intéressante.

Il est l'auteur de quelques poésies et d'une comédie : le *Chevalier Jean*.

arriver par terre) [1], et pour cela repartons de Gratz. C'est un trou ennuyeux et bien fait pour donner envie de bâiller. Pourquoi aussi ai-je voulu, à cause d'un parent, y rester un jour de plus? Comment un voyageur expérimenté peut-il, d'une mère et d'une sœur qui sont aimables, conclure quelque chose à l'égard d'un frère qui est enseigne? Pour tout dire en un mot, il n'a su que faire de moi ; je le lui pardonne, et si je tiens ma promesse d'écrire à sa mère, je ne le noircirai pas auprès d'elle. Mais ce qu'il m'est impossible de lui pardonner, c'est de m'avoir mené le soir au théâtre pour y voir le *Rehbock* [2], le *Rehbock!* la plus infâme, la plus ignoble, la plus misérable production de Kotzebue ; c'est de plus d'avoir trouvé très-jolie et assez piquante une pièce qui a tant de *haut goût* ou de *fumet* [3], qu'elle est à peine bonne à jeter aux chiens.

Mais me voici à Venise : je suis donc parti de Gratz. Mon vieux voiturier vint me prendre à quatre heures en pleine nuit, et son cheval nous emmena tous deux. Cent fois, pendant ce voyage de deux jours, j'ai pensé à toi, très-cher père ; cent fois la patience t'aurait échappé et tu aurais peut-être battu le voiturier. A la moindre petite descente il mettait lentement pied à terre pour enrayer plus lentement encore, et la côte la moins raide il la gravissait à pas de tortue. De temps à autre il suivait la voiture à pied pour se dégourdir les jambes ; aussi les plus méchantes carrioles, même attelées d'ânes ou de chiens, nous rejoignaient-elles toutes et prenaient les devants.

[1] Allusion à un passage de l'*Odyssée*.
[2] Le chevreuil.
[3] Les mots soulignés sont en français dans l'original.

Enfin, à une grande montée, mon drôle ayant pris deux bœufs de renfort qui allaient parfaitement au pas de son cheval, j'eus toutes les peines du monde à me contenir et à ne pas lui laver la tête ; je me fâchai pourtant une ou deux fois, mais mon homme me répondit avec un sérieux imperturbable qu'il allait très-vite et que je ne pouvais pas lui prouver le contraire. Ajoute à cela qu'il me faisait coucher dans les plus misérables auberges, et se mettait en route à quatre heures du matin, de sorte que j'arrivai rompu à Klagenfurth. Cependant ayant demandé quand passait la malle-poste de Vénétie : dans une heure, me répondit-on. Cela me mit un peu de baume dans le sang ; on me promit une place et l'on me servit un bon souper. La malle arriva avec un retard de deux heures, parce qu'elle avait trouvé beaucoup de neige sur le Soemmering, mais enfin elle arriva. Il s'y trouvait trois Italiens, dont le bavardage était fait pour m'empêcher de dormir, mais je ronflai si fort que ce fut moi au contraire qui les empêchai de bavarder. Enfin le jour parut, et lorsque nous entrâmes à Resciutta, le conducteur nous dit : de l'autre côté de ce pont, personne ne comprend plus l'allemand. Je pris donc congé pour longtemps des pays de langue allemande et nous traversâmes le pont. Dès que nous fûmes de l'autre côté, les maisons changèrent d'aspect ; leurs toits plats, couverts de tuiles bombées, leurs fenêtres profondes, leurs longs murs blancs, les hautes tours carrées indiquaient un autre pays.

Du reste, les gens avec leur teint d'un brun mat, les innombrables mendiants qui assiégent les voitures, les nombreuses petites chapelles où l'on voit de tous côtés de vives peintures à fresque, plus soignées qu'en Allemagne, représentant des fleurs, des religieuses, des moines, etc.,

tout cela annonce bien l'Italie. Mais l'aspect uniforme de la route tracée entre deux rochers blancs et nus, le long d'un torrent qui s'est creusé un large lit de pierres, et n'est plus en hiver qu'un petit ruisseau qui se perd entre les éboulis de rochers, la triste monotonie de tout le paysage ne répondent pas du tout à l'idée que l'on se fait de l'Italie. « Je me suis efforcé, disait l'abbé Vogler [1], de tenir ce passage un peu maigre, afin que le thème qui vient ensuite n'en ressorte que mieux. » Je crois que, dans le passage en question, le bon Dieu a suivi le système de l'abbé, car, au delà d'Ospedaletto, le thème ressort et produit un fort bel effet. Je m'étais toujours figuré que la toute première impression produite par l'Italie devait être quelque chose de saisissant, qui vous frappe et vous transporte. Jusqu'à présent je n'ai rien éprouvé de pareil; j'ai seulement senti dans l'air je ne sais quoi de chaud, de doux, de caressant; j'ai éprouvé un bien-être, un contentement inexprimable qui se répand ici sur toutes choses. Passé Ospedaletto on entre dans la plaine; on laisse derrière soi les montagnes bleues; les rayons d'un soleil resplendissant et chaud se jouent à travers le feuillage de la vigne, et la route passe entre des vergers dont chaque arbre est relié à son voisin par des pampres. Il semble qu'on est là chez soi, qu'on connaît tout cela depuis longtemps et qu'on ne fait que revenir en prendre

[1] Vogler (Georges-Joseph), un des compositeurs les plus originaux de l'Allemagne, né à Wurzbourg en 1749, mort en 1814, à Darmstadt. Excellent maître, il a formé d'excellents et illustres élèves, entre autres C.-M.-D. Weber, Meyerbeer et Poiszl. Ses messes, ses opéras : *Hermann* et *Samori* et quelques-uns de ses morceaux d'orchestre sont encore très-estimés.

possession. La voiture *volait* sur une route unie et, à la nuit tombante, nous arrivâmes à Udine.

Nous dûmes y coucher, et c'est là que, pour la première fois, je demandai à souper en italien; mais ma langue semblait se mouvoir, pour ainsi dire, sur du verglas, et tantôt je tombais dans l'anglais, tantôt je bronchais et je restais court. Par-dessus le marché, je fus volé le lendemain par mon hôte, mais je ne m'en fis pas le moindre mauvais sang et je me remis en route. C'était justement un dimanche; de tous côtés les gens arrivaient tout fleuris dans leurs costumes méridionaux à couleurs tranchées et voyantes; les femmes avaient des roses dans les cheveux, de légers cabriolets nous croisaient à chaque instant, et les hommes se rendaient à l'église montés sur des ânes. A chaque relai je trouvais devant la poste aux chevaux des attroupements d'oisifs, formant les plus beaux groupes dans leurs poses indolentes; une fois, entre autres, je vis un homme prendre très-tranquillement dans ses bras sa femme qui se tenait debout à côté de lui, et faisant demi-tour, s'en aller ainsi avec elle; c'était un rien, et cependant ce rien était charmant. De loin en loin nous apercevions sur le bord de la route des villas vénitiennes, qui peu à peu se massaient davantage; enfin nous passâmes entre des maisons, des jardins et des arbres comme dans un parc. Le pays a un tel air de fête, les feuilles de la vigne et ses grappes noires forment entre les arbres de si jolies guirlandes, qu'on s'imagine presque être un prince qui fait son entrée solennelle dans ses États; tout le monde est attifé, paré de ses plus beaux habits, et quelques cyprès par-ci par-là ne gâtent rien au paysage. A Trévise il y avait même une illumination; de petites lanternes de papier étaient suspendues sur toute la place, au centre de

laquelle se détachait un grand transparent bariolé ; de superbes jeunes filles s'y promenaient avec leurs longs voiles blancs et leurs robes rouges. Voilà comment hier à la nuit close, nous arrivâmes à Mestre, où nous montâmes dans une barque qui, voguant sans bruit sur l'onde calme des lagunes, nous conduisit à Venise. Dans ce trajet où l'on ne voit autour de soi que de l'eau et au loin des lumières, on rencontre au milieu de la mer un petit rocher sur lequel brûle une lampe. Tous les marins, en passant devant, ôtèrent leurs chapeaux, et l'un d'eux me dit ensuite que c'était la madone à laquelle on se recommandait dans les gros temps qui, dans ces parages, sont parfois très-dangereux.

Mais voici la ville. Ici, pas de porte où un employé de la police vient vous demander vos papiers ; nous nous engageons sous une longue enfilade de ponts et, sans le moindre bruit ni de cornet de poste ni de roues résonnant sur le pavé, nous entrons dans Venise. A mesure qu'on avance l'animation augmente ; un grand nombre de bâtiments sont rangés dans le port. Là, c'est le théâtre devant lequel une longue file de gondoles attendent leurs maîtres comme chez nous les voitures ; plus loin, c'est le grand canal où nous passons devant la tour et le lion de Saint-Marc, le palais des Doges et le pont des Soupirs.

Le voile mystérieux dont la nuit couvre toutes choses, augmente encore le plaisir que j'éprouve à entendre prononcer les noms bien connus, et à entrevoir dans l'obscurité les contours indécis de ces monuments fameux. Enfin nous voici débarqués dans la ville même. Songez maintenant que j'ai vu aujourd'hui les plus célèbres tableaux du monde, et que j'ai fait enfin personnellement connaissance avec un homme très-aimable, que je ne connaissais

jusqu'ici que de réputation; je veux parler de M. Giorgione, qui est un peintre admirable, ainsi que le Pordenone dont on voit ici les toiles les plus exquises; il y en a une entre autres où il s'est représenté lui-même, au milieu d'une foule de stupides élèves, avec un air si simple, si franc, si naïf, qu'il semble qu'on lui parle et qu'on le prend en amitié..... Je déraisonne, mais voie qui pourra tout cela sans en perdre un peu la tête. Cependant si je veux dire un mot du Titien, il faut parler sérieusement. Jusqu'à présent je ne m'étais pas imaginé que le Titien eût été aussi heureux comme artiste que j'en ai eu la preuve aujourd'hui. Le tableau de lui, qu'on voit à Paris, montre qu'il a connu la vie sous ses beaux côtés, qu'il a compris la richesse, et je le savais; mais il connaît aussi la douleur dans ce qu'elle a de plus profond, et il sait comment est le ciel. C'est ce que prouvent sa divine toile représentant le Christ mis au tombeau, et son Assomption. Comme la Vierge s'enlève bien sur son nuage! comme on sent l'air circuler dans tout ce tableau! comme on embrasse bien d'un seul coup d'œil le souffle de Marie, son saisissement, son recueillement pieux, bref, les mille sentiments qui l'agitent!... Mais il n'est pas de mots pour rendre ce que j'ai éprouvé; toute parole est sèche, insipide et pédantesque lorsqu'il s'agit de pareils chefs-d'œuvre. Il y a aussi sur le côté droit du tableau, trois têtes d'anges qui sont ce que j'ai vu de plus parfaitement beau; c'est d'une beauté pure, limpide, naïve, sereine et pieuse. Tenez, restons-en là, car je risquerais de tourner au poétique; peut-être même est-ce déjà fait, et cela ne me va guère. Quoi qu'il en soit, je veux voir cette Assomption tous les jours. Il faut pourtant que je vous dise aussi deux mots de la Mise au tombeau, puisque vous en avez la

gravure. Regardez-la et pensez à moi. Ce tableau représente le dénouement d'une grande tragédie. Je ne sache rien de plus calme, de plus grand, de plus navrant. Ici c'est la Madeleine qui retient Marie et veut l'emmener, parce qu'elle craint de la voir mourir de douleur; et cependant elle-même se retourne encore une fois; on voit qu'elle veut graver pour toujours dans sa mémoire cet instant suprême et que c'est le dernier regard qu'elle jette sur le Sauveur; c'est l'idéal du beau. Là, c'est saint Jean éperdu qui songe plus à Marie qu'à lui-même et souffre plus pour elle que pour lui; plus loin, saint Joseph qui, occupé uniquement du tombeau et du pieux devoir qu'il remplit, ordonne et dirige évidemment toutes choses; enfin, le Christ qui, maintenant au bout de toutes ses épreuves, repose en paix dans le sein de la mort. Ajoutez-y la couleur splendide du Titien, ce ciel sombre et zébré, et vous comprendrez que ce tableau vous saisit, qu'il vous parle, et que lorsqu'on l'a vu on ne peut plus l'oublier. Je ne crois pas qu'il y ait encore en Italie beaucoup de choses qui m'impressionneront à ce point; cependant, vous le savez, je n'ai pas de préjugés et vous en avez une nouvelle preuve dans ce fait, que le Martyre de saint Pierre, dont j'attendais le plus, est celui des trois tableaux qui m'a fait le moins de plaisir. Il m'a semblé qu'il ne formait pas un tout. Le paysage, qui est magnifique, m'a paru être un peu prédominant, et, chose qui m'a choqué dans l'ordonnance du sujet, c'est qu'il y a *deux* victimes et un *seul* meurtrier (car le petit qui est dans le fond ne change rien à l'affaire), de sorte que je ne pouvais absolument pas voir là-dedans un martyre. Mais je me trompe probablement, et je veux demain retourner voir ce tableau et l'examiner mieux. J'ai du reste été troublé dans mon

examen par un véritable sacrilége. Quelqu'un se mit à tapoter de l'orgue, et les saintes figures du Titien furent condamnées à entendre un pitoyable final d'opéra. Là où se trouvent de pareils tableaux, je n'ai pas besoin d'organiste, je me joue à moi-même de l'orgue en pensée. Après tout qu'importe? je ne m'irrite pas plus contre la sottise que contre le vulgaire. Mais Titien était un homme dont les œuvres sont faites pour vous édifier; aussi je me propose de les étudier, et je suis heureux d'être en Italie. En ce moment j'entends de nouveau retentir les cris des gondoliers, les lumières se réfléchissent au loin sur les eaux du canal, et un homme chante en s'accompagnant de la guitare. C'est une joyeuse nuit! Adieu! et chaque fois que vous êtes contents, pensez à moi comme je pense à vous.

FÉLIX.

LETTRE VIII

A MONSIEUR LE PROFESSEUR ZELTER[1].

CHER PROFESSEUR,

J'ai donc enfin mis le pied sur la terre d'Italie, et je désire que cette lettre soit le commencement des rapports réguliers que je me propose de vous adresser sur tout ce qui me semblera particulièrement remarquable. Si jusqu'à

[1] Professeur d'harmonie de Mendelssohn.

présent je ne vous ai écrit, à proprement parler, qu'une seule fois, la faute en est à la vie dissipée que j'ai menée à Munich ainsi qu'à Vienne. A Munich j'ai passé chacune de mes soirées dans une société nouvelle, et j'y ai joué du piano plus que nulle autre part ; aussi m'eût-il été impossible de vous en donner le détail, car la soirée du jour me faisait oublier celle de la veille, et je n'ai jamais eu le temps de me recueillir. Du reste cela ne vous aurait que médiocrement intéressé, attendu que la bonne société « qui ne fournit pas matière à la plus petite épigramme » ne fait pas non plus grand effet dans une lettre. J'aime à espérer toutefois que vous n'avez pas mal interprété mon long silence, et je compte bien recevoir quelques mots de vous, ne fût-ce que pour me dire que vous êtes content et en bonne santé. Dans ce temps où le monde est si orageux, si troublé, où l'on voit se briser en quelques jours ce qu'on croyait immuable et destiné à durer éternellement, on est doublement heureux d'entendre des voix connues et de se convaincre qu'il est certaines choses qui tiennent bon contre la tourmente et ne se laissent ni ébranler ni renverser par elle. En ce moment surtout, je suis très-inquiet ; depuis quatre semaines je suis sans nouvelles de la maison, et ni à Trieste, ni ici, je n'ai trouvé aucune lettre des miens ; aussi quelques mots de vous, que vous m'adresseriez de la même manière qu'autrefois, me feraient-ils un vif plaisir, car ils me prouveraient que vous songez toujours à moi avec la même amitié que vous m'avez témoignée depuis mon enfance. Les miens vous auront dit sans doute quelle impression douce et bienfaisante j'ai ressentie en voyant pour la première fois les plaines d'Italie. Je vole ici de plaisir en plaisir, et chaque heure m'apporte quelque chose de

nouveau et d'inattendu. Cependant j'ai distingué dès les premiers jours quelques œuvres capitales dans la contemplation desquelles je m'absorbe profondément, et que j'examine chaque jour pendant une couple d'heures. Ce sont trois tableaux du Titien : la Présentation de Marie enfant au temple, l'Assomption de la Vierge, et la Mise au tombeau du Christ. Il y en a encore plusieurs autres, notamment un Giorgione, représentant une jeune fille qui, une guitare à la main, est plongée dans une profonde rêverie ; sa tête sérieuse et pensive se détache si bien du cadre qu'il semble qu'on va lui parler. Elle est probablement sur le point d'entonner un chant et l'on est presque tenté de chanter avec elle. Ces tableaux à eux seuls mériteraient qu'on fît le voyage de Venise, car chaque fois qu'on les regarde on en sent déborder la vigueur, la richesse et le sentiment profond des hommes qui les ont peints. Aussi je ne regrette pas beaucoup de n'avoir presque point entendu de musique jusqu'ici ; je ne puis compter comme musique celle que font les anges qui, dans le tableau de l'Assomption, entourent la Vierge et poussent en son honneur des cris d'allégresse. Il y en a aussi un qui vient au-devant d'elle en jouant du tambourin ; quelques autres qui soufflent dans des flûtes recourbées de forme bizarre, et enfin un délicieux groupe qui chante ; mais tout cela, non plus que la musique de la joueuse de guitare plongée dans sa rêverie, ne saurait entrer en ligne de compte. Je n'ai entendu jouer de l'orgue qu'une seule fois, et cela m'a fait peine. J'étais justement occupé à regarder, dans l'église des Franciscains, le Martyre de saint Pierre, par le Titien. C'était pendant l'office, et j'éprouve une sorte de pieux saisissement lorsqu'examinant d'anciens tableaux à la place même pour laquelle ils ont été

conçus et exécutés, je vois leurs puissantes figures se détacher peu à peu de la teinte sombre dont le temps les a recouverts. J'étais donc profondément absorbé dans la contemplation de ce merveilleux paysage représentant un soleil couchant, de ces beaux arbres avec des anges voltigeant entre les branches, lorsque l'orgue se fit entendre. La première note me rafraîchit l'âme, mais la seconde, la troisième et toutes les suivantes me firent regagner le logis, bien guéri de mes rêveries; car voici ce que dans l'église, pendant le service divin, et en présence de gens respectables, jouait l'homme qui tenait l'orgue :

Et cætera animalia.

Et le Martyre de saint Pierre était là! Je ne fus donc pas très-pressé de faire la connaissance de monsieur l'organiste, et comme il n'y a point ici, en ce moment, d'opéra convenable, comme les gondoliers ne chantent plus les strophes du Tasse, comme tout ce que j'ai vu jusqu'ici de

l'art vénitien, c'est-à dire des poésies sur des tableaux du Titien, encadrées et sous verre, ou Renaud et Armide par un peintre vénitien moderne, ou la sainte Cécile, d'un autre peintre *idem*, plus bon nombre de constructions qui ne sont d'aucun style, comme tout cela, dis-je, ne signifie pas grand'chose, je m'en tiens aux anciens et je regarde comment ils ont fait. J'ai déjà eu bien souvent, tout en les étudiant, l'envie de faire de la musique et, depuis que je suis ici, j'ai composé avec assez d'ardeur. Avant mon départ de Vienne, une connaissance me donna les chants d'église de Luther; je leur trouvai, en les parcourant, une vigueur nouvelle, et je me propose d'en mettre plusieurs en musique cet hiver. J'ai à peu près terminé ici le choral *Aus tiefer Noth*, pour quatre voix *a capella*, et j'ai déjà composé dans ma tête le chant de Noël *Vom Himmel hoch;* je veux aussi me mettre aux chants : « *Ach Gott vom Himmel sieh darein,* »—« *Wir glauben all' an einen Gott,* »—«*Verleih' uns Frieden,*»—«*Mitten wir im Leben sind,* » et enfin *eine feste Burg ist*, mais j'ai l'intention de composer tous ces derniers pour chœur et orchestre. Dites-moi, je vous prie, ce que vous pensez de ce projet, si vous approuvez que je conserve partout l'ancienne mélodie, mais sans m'y astreindre rigoureusement, et que, par exemple, je prenne tout à fait librement, comme un grand chœur, le premier vers du *Vom Himmel hoch*. Outre cela, je travaille encore à une ouverture pour l'orchestre, et, s'il se présente une occasion d'opéra, cette ouverture viendra à point. A Vienne, j'ai composé deux petits morceaux de musique religieuse, un choral en trois parties pour chœur et orchestre (*O Haupt voll Blut und Wunden!*) et un *Ave Maria* pour chœur à huit voix *a capella*.

Les gens qui m'entouraient étaient si affreusement libertins et si nuls, que cela tourna mon esprit vers les choses spirituelles, et que je me comportai parmi eux comme un théologien. Du reste, les meilleurs pianistes des deux sexes ne m'ont pas joué une seule note de Beethoven, et comme je leur faisais observer qu'il y avait cependant du bon chez lui et chez Mozart : « Vous êtes donc, me dirent-ils, un amateur de musique classique ? » — Oui, répondis-je.

Je compte aller demain à Bologne pour voir la Sainte-Cécile, puis me rendre par Florence à Rome, où je pense arriver, s'il plaît à Dieu, dans huit ou dix jours; de là, je vous écrirai une plus longue et meilleure lettre. Je ne voulais aujourd'hui que mettre en train notre correspondance et vous prier de ne pas m'oublier, et de recevoir avec bienveillance les vœux que je forme de tout cœur pour votre bonheur et votre santé.

<div style="text-align:right">Votre dévoué, Félix.</div>

LETTRE IX

<div style="text-align:right">Florence, le 23 octobre 1830.</div>

Voici Florence avec son air chaud et son ciel pur; tout y est beau, splendide. *Wo blieb die Erde?* (où est restée la terre?) etc., de Gœthe. J'ai reçu votre lettre du 3, et j'y vois que vous êtes tous en bonne santé, que mes inquiétudes étaient vaines, que vous vivez enfin et que vous pensez à moi. Maintenant, me revoilà dispos, je puis de

nouveau voir et prendre plaisir à ce que je vois, et je pourrai aussi me remettre à écrire; bref, l'affaire principale est en règle à présent. En venant ici, j'ai été agité tout le long de la route de mille et mille craintes ; je faisais des réflexions à n'en plus finir; j'étais sur le point d'aller tout droit à Rome, parce que je n'espérais pas trouver de lettres à Florence; heureusement cependant, je suis venu ici, et, peu m'importe maintenant de savoir par quel malentendu, tandis que j'attendais de vos nouvelles à Venise vous m'écriviez à Florence; je tâcherai, à l'avenir, de me tourmenter moins; voilà tout ce que je promets. Mon voiturier, me montrant, entre les collines, un endroit au-dessus duquel s'élevait une brume bleue, me dit : *Ecco Firenze!*[1] Je me hâtai de tourner mes regards de ce côté, et j'aperçus, au milieu de la brume, la rotondité du Dôme et la large et grande vallée dans laquelle la ville est assise. En découvrant Florence, je sentis renaître en moi le goût des voyages. Comme j'examinais quelques saules qui bordaient la route, le voiturier me dit : *buon olio*[2] et je remarquai, en effet, que les arbres que j'avais pris pour des saules étaient couverts d'olives. Le voiturier, en général (comme on dit le *Turc* pour *la nation turque*), est coquin, voleur et trompeur fieffé; celui-ci m'a dupé, il m'a laissé mourir de faim, mais il est presque adorable dans sa divine bestialité. A une heure de Florence, il me dit : « Voilà le beau pays qui commence! » Et il disait vrai, car c'est là que commence, à proprement parler, la belle campagne d'Italie. On y voit des villas sur toutes les hauteurs, de vieux murs ornés de fresques et couronnés

[1] Voici Florence.
[2] Bonne huile.

de roses et d'aloës ; sur les fleurs pendent des grappes de raisin, et, au-dessous des pampres de la vigne, les feuilles de l'olivier se marient à la sombre verdure des cyprès et des pins, le tout se détachant vivement sur l'azur du ciel. Ajoutez à cela de jolis visages aux contours nets et anguleux, de l'animation sur tous les chemins et, dans le lointain, la ville bleue au milieu de la vallée. Je descendis donc gaiement vers Florence dans mon voiturin découvert, et, bien que je fusse malpropre et inondé de poussière, comme quelqu'un qui vient des Apennins, je n'en pris pas le moindre souci ; je passai sans aucune honte à travers une foule d'élégants équipages d'où les plus gracieux visages de ladies anglaises me regardaient en souriant. Riez, mesdames, riez, me disais-je, cela ne vous empêchera pourtant pas de serrer bientôt la main *(hands shaken)* de ce roturier que vous regardez maintenant avec un dédain si superbe ; ce n'est qu'une question d'un peu de linge blanc et autres accessoires. Je passai également sans la moindre honte devant le *Baptistère;* je me fis conduire à la poste, et j'y trouvai, avec une joie bien vive, vos trois lettres, celles du 22 et du 3, et celle de mon père seul. Je me sentis alors parfaitement heureux, et, en me rendant le long de l'Arno au célèbre hôtel Schneider, le monde me parut plus beau que jamais.

Le 24. — Les Apennins ne sont pas, en réalité, aussi beaux que je me les étais figurés. Ce nom avait toujours éveillé en moi l'idée de montagnes boisées, pittoresques et couvertes d'une riche végétation, tandis que ce n'est qu'une longue série de collines blanches, tristes et nues. Le peu de verdure qu'on y rencontre n'est même pas gai du tout ; aucune habitation, point de joyeux ruisseaux,

pas la moindre eau courante ; çà et là seulement un large lit de torrent desséché avec un petit filet d'eau, et, pour compléter le paysage, ces abominables fripons d'habitants. A la fin, toutes leurs tromperies me faisaient perdre la tête, et je ne savais plus au juste à qui ils mentaient; je protestai donc une fois pour toutes contre leurs prétentions, et je leur déclarai que je ne payerais pas s'ils s'obstinaient à faire autre chose que ma volonté. Je finis de la sorte par les rendre supportables. J'avais fait un accord avec le voiturin pour la nourriture, le logement et tout en général. La conséquence naturelle de cet accord fut que le drôle me conduisit dans les plus affreuses gargotes et me laissa souffrir la faim. Un soir, nous arrivâmes, sur le tard, dans un cabaret isolé où régnait une malpropreté qu'aucune plume ne saurait décrire ; les escaliers étaient encombrés de feuilles sèches et de bois à brûler, et, comme il faisait froid, on m'invita à me chauffer à la cuisine, ce que j'acceptai. On me mit un banc sur la pierre du foyer où, debout autour de mon siége, toute une bande de paysans se chauffaient comme moi. Je trônais magnifiquement sur mon âtre au milieu de toute cette canaille. Avec leurs larges chapeaux, leurs figures éclairées par les flammes vacillantes, et leur bavardage assourdissant dans un dialecte inintelligible, ces gens avaient un air passablement suspect. Après m'être un peu réchauffé, je me fis préparer une soupe sous mes yeux, et je donnai à la cuisinière de salutaires conseils, mais la soupe n'en fut pas plus mangeable pour cela. Mon repas terminé, je liai conversation, du haut de mon trône, avec mes sujets, et ils me montrèrent, dans le lointain, une petite montagne qui lance continuellement des flammes. Cette montagne, qui se nomme *Raticosa*, produit, au milieu de la nuit, un

effet des plus étranges. On me conduisit ensuite dans ma chambre à coucher. L'aubergiste prit entre ses mains la toile d'emballage dont étaient fait les draps et me dit : « C'est du linge très-fin ! » Cela ne m'empêcha pourtant pas de ronfler bientôt comme un ours et de me faire, avant de m'endormir, cette réflexion : Te voilà maintenant dans les Apennins. Le lendemain matin, lorsqu'on m'eut servi mon déjeuner, le voiturier vint me demander, d'un air aimable, si j'étais content de la manière dont on m'avait traité. Puis le drôle se mit à débiter un flux de paroles sur l'état actuel de la France. Comme il était Suisse de naissance, il cria en allemand à son cheval : *Du Luder !*[1] et il parla aussi français avec les mendiants qui entouraient le cabriolet ; je le repris même pour plusieurs fautes de prononciation.

Le 25 octobre. — Je vais maintenant aller à *la Tribune* et m'y recueillir. Il y a là une place à laquelle je m'assieds volontiers ; on y voit droit devant soi la Vénus de Médicis, et au delà celle du Titien. Si l'on se tourne un peu à gauche, on aperçoit la Vierge du Cardello, un de mes tableaux favoris ; elle me rappelle tout à fait *la Belle Jardinière*, dont elle me paraît être la sœur jumelle. On voit aussi la Fornarina, qui ne me produit absolument aucune impression, car la gravure en est très-fidèle, et cette figure m'a toujours été parfaitement désagréable ; je lui trouve même quelque chose de commun. Mais lorsqu'on porte ses regards sur les deux Vénus, le sentiment du beau vous domine à tel point qu'on éprouve une sorte de pieuse extase ; il semble que les deux génies qui ont pu créer de pareils

[1] Carogne ! (N. d. t.)

chefs-d'œuvre, volent à travers la salle et viennent vous saisir. Le Titien est un homme incroyable; on sent qu'il s'est complu dans ses tableaux et qu'il y a mis toute son âme. Cependant la Vénus de Médicis n'est pas non plus à dédaigner. Et, plus loin, la divine Niobé avec tous ses enfants! C'est si beau que les mots vous manquent pour en parler et qu'on reste muet devant cette merveille. Notez que je n'ai pas encore été au palais Pitti, où sont le saint Ézéchiel et *la Vierge à la Chaise* de Raphaël. Mais j'ai vu hier le jardin du palais éclairé par un beau soleil; il est superbe, et les innombrables cyprès qui s'y trouvent, ainsi que les énormes branches des myrtes et des lauriers, nous font à nous autres un effet étrange et nouveau. Seulement, si je dis que je trouve nos hêtres, nos tilleuls, nos chênes et nos sapins dix fois plus beaux et plus pittoresques que tout cela, Hensel va s'écrier : Oh! l'ours du Nord!

Le 30 octobre. — Après la pluie chaude d'hier, l'air est si tiède et si doux, que c'est devant ma fenêtre ouverte que je vous écris. Chose charmante, on voit circuler par toutes les rues, des marchands qui vous offrent dans les plus élégantes corbeilles des bouquets de violettes, de roses et d'œillets. Avant-hier, j'avais vu tant de tableaux, de statues, de vases et de musées, que j'en étais fatigué; je résolus donc d'aller me promener depuis midi jusqu'au soir; j'achetai un bouquet de narcisses et d'héliotropes, et je montai à travers les vignes sur les collines voisines. C'est une des plus jolies promenades que j'aie faites. On se sent tout réconforté et rafraîchi quand on voit ainsi autour de soi la nature dans son plein, et mille pensées gaies me passaient par la tête. Je me rendis d'abord à

Bellosguardo, château de plaisance d'où l'on domine tout Florence et la large vallée de l'Arno; je pris grand plaisir à contempler cette riche cité avec ses grosses tours et ses palais massifs; mais ce qui me charma le plus, ce furent les innombrables villas blanches dont sont couvertes toutes les montagnes et les hauteurs, aussi loin que l'œil peut porter; on dirait que la ville se prolonge encore dans le lointain au delà des monts. Quand je pris ma lunette et la braquai sur la brume bleue qui s'élève le long de la vallée, je reconnus que là aussi tout était parsemé d'une foule de points clairs, c'est-à-dire d'autant de blanches villas. Je me sentis tout à fait à l'aise et comme chez moi au milieu de cet immense cercle d'habitations qui s'étend à perte de vue. Du château je grimpai bien au-dessus des collines, jusqu'au point le plus élevé qu'on pouvait apercevoir et sur lequel je voyais une tour. Arrivé là, je trouvai dans tout le bâtiment des gens occupés à faire le vin, à sécher des raisins et à cercler des tonneaux. C'était la tour de Galilée, celle d'où il faisait ordinairement ses observations et ses découvertes. On y jouissait d'une vue très-étendue, et la jeune fille qui me conduisit sur le toit, me raconta dans son dialecte une masse d'histoires que je compris assez peu, mais elle me donna de leurs raisins secs et sucrés et je les mangeai en vrai virtuose. De cette tour, je me rendis à une autre que j'avais aperçue de loin, mais je ne sus pas bien en trouver le chemin. Tout en marchant je consultais ma carte quand je tombai sur un individu qui consultait également la sienne; seulement, il y avait entre nous deux cette différence, c'est que l'individu en question était un vieux Français portant des lunettes vertes. *E questo San Miniato al Monte, signor?* me demanda-t-il. *Si signor,* lui répondis-je avec le plus grand

aplomb, et il se trouva que j'avais raison. En même temps, il me revint en mémoire que A.... F.... m'avait recommandé ce couvent; je le visitai donc et je le trouvai en effet admirablement beau. Maintenant songez que de là je me rendis au jardin Boboli, où je vis le coucher du soleil, que je revins le soir par le plus beau clair de lune, et vous n'aurez pas de peine à croire que cette promenade m'avait détendu les nerfs. Je vous parlerai dans une autre lettre des tableaux que j'ai vus ici, car il se fait tard. Je dois encore prendre congé de la galerie Pitti et de la grande galerie, et admirer une dernière fois ma Vénus dont on ne peut pas, il est vrai, parler devant les dames, mais qui est pourtant divinement belle.

Le courrier part à cinq heures, et après-demain, s'il plaît à Dieu, je serai à Rome, d'où je vous enverrai la suite.

<div align="right">FÉLIX.</div>

LETTRE X

<div align="right">Rome, le 2 novembre 1830.</div>

..... [1] Mais à présent je ne veux plus vous parler des choses tristes, car, de même que votre lettre est venue m'attrister quinze jours après sa date, la mienne irait vous attrister dans un mois; vous m'écririez encore sur le même ton et cela n'en finirait plus. Règle générale:

[1] Le commencement de cette lettre a été supprimé ; il y était question de la maladie d'un parent.

comme il faut quatre semaines pour recevoir une réponse, il est bon de se borner simplement à se raconter ce qui s'est passé et ce qui se passe, sans trop insister sur les dispositions d'esprit où l'on se trouve, car on les devine assez par le simple récit des événements

C'est à peine si je commence à bien me mettre dans la tête que je suis maintenant à Rome, et lorsqu'hier, de grand matin, par un magnifique clair de lune qui laissait voir un ciel d'un bleu sombre, je traversai un pont orné de statues et que j'entendis le courrier crier : *Ponte Molle!* tout cela me fit l'effet d'un rêve. Au même instant me revinrent à l'esprit et ma maladie à Londres il y a un an, et mon voyage dans les âpres montagnes de l'Écosse, à Munich et à Vienne, et les sapins qui couronnent les cimes du Nord. La route de Florence à Rome, offre peu d'attrait. Sienne doit être une jolie ville, mais nous l'avons traversée de nuit. J'ai été scandalisé de voir qu'un courrier du gouvernement, qui fait un service régulier, ait besoin d'être constamment protégé par une escorte militaire que l'on double la nuit, et qui doit bien être nécessaire puisqu'il la paye. On ne devrait plus aujourd'hui voir de ces choses-là. Cependant le progrès marche partout, et il y a même des moments où l'on en voit l'enjambée. Ainsi, à Florence, je lisais les journaux français en attendant le départ de la poste, et au moment où la cloche sonnait pour appeler les voyageurs, j'aperçus encore parmi les annonces celle-ci : *Vie de Siebenkase, par Jean-Paul*[1]. Cela me donna à penser. Peu à peu, me

[1] Jean-Paul-Frédéric Richter, plus connu sous le nom de *Jean-Paul*, poëte et penseur allemand, naquit à Wunsiedel, près Baireuth, en 1763 et mourut à Baireuth en 1825.

disais-je, toutes nos grandes figures émigrent de chez nous; nos grands hommes sont glorifiés en France *après leur mort*, tandis que *de leur vivant*, les romans de Lafontaine [1] et les vaudevilles français font les délices de leurs compatriotes. Nous ne prenons aux Français que leur menu fretin, au lieu de chercher à nous approprier Beaumarchais et Rousseau; mais cela n'empêche rien, et le progrès marche quand même. La première œuvre musicale que j'ai vue représenter ici, c'est *la Mort de Jésus* de Graun [2], qu'un abbé romain, Fortunato Santini, a traduite en italien avec un rare bonheur et une fidélité parfaite. La musique de l'hérétique a été envoyée avec cette traduction à Naples, où elle sera exécutée cet hiver dans une grande solennité. Les musiciens, paraît-il, en sont ravis et se mettent à l'œuvre avec beaucoup d'amour et d'enthousiasme. L'abbé, à ce qu'on me dit, m'attend depuis longtemps déjà, et avec impatience, parce qu'il désire avoir de moi plusieurs éclaircissements sur la musique allemande, et qu'il espère que je lui apporterai la partition

[1] Lafontaine (Auguste-Henri-Jules), célèbre romancier allemand, issu d'une famille française émigrée lors de la révocation de l'édit de Nantes, naquit à Brunswick, le 10 octobre 1759, et mourut à Halle, le 20 avril 1831. Madame de Staël a dit de lui : « Tout le monde a lu ses romans au moins une fois avec plaisir. » Il a écrit deux cents volumes d'un style facile et agréable, mais on lui reproche avec raison une sentimentalité outrée qui rend la lecture suivie de ses œuvres on ne peut plus fatigante.

[2] Graun (Charles-Henri), chanteur et compositeur allemand, né en 1701, à Wahrenbruck (Saxe), mort en 1769. Ses compositions pour le théâtre sont oubliées aujourd'hui, de même que la plus grande partie de sa musique sacrée; mais parmi cette dernière, une œuvre lui a survécu et lui survivra toujours : c'est l'oratorio de *la Mort de Jésus*.

de *la Passion*, de Bach. Vous voyez donc bien que le progrès est incessant, et qu'il se fraye sa route aussi sûrement que le soleil ; si le temps est encore brumeux aujourd'hui, c'est signe que le printemps n'est pas encore venu, mais il doit venir ! Adieu, puisse le ciel, dans sa bonté, vous conserver à tous la santé du corps et la paix du cœur.

<div style="text-align:right">Félix.</div>

LETTRE XI

<div style="text-align:right">Rome, le 8 novembre 1830.</div>

J'ai à vous parler aujourd'hui des huit premiers jours que j'ai passés à Rome, de la manière dont j'ai arrangé ma vie, de mes projets pour l'hiver, et de la première impression qu'ont faite sur moi les délicieux environs de la ville ; mais j'éprouve à le faire quelque difficulté. Il me semble que je ne suis plus le même homme depuis que je suis ici ; auparavant j'avais à lutter contre mon impatience, ma hâte d'aller en avant et de poursuivre toujours plus rapidement mon voyage ; j'avais fini par croire que c'était chez moi une habitude, mais je vois bien maintenant que cela tenait uniquement à mon vif désir d'atteindre ce point capital. Je l'ai atteint enfin, et je me sens dans une disposition d'esprit si calme, si gaie et si grave en même temps que je ne puis vous en donner une idée. Qu'est-ce qui produit sur moi cette impression ? Je ne saurais non plus bien le dire ; le formidable Colysée et le joyeux Vatican, cet air tiède de printemps et les gens

sympathiques avec lesquels je vis, ma chambre confortable, tout enfin y contribue. Le fait est que je suis tout autre. Je me sens heureux et dispos comme je ne l'ai pas été depuis longtemps; j'ai un tel plaisir, une telle ardeur au travail, que je compte faire beaucoup plus ici que je ne me l'étais proposé, car j'ai déjà passablement produit. Si Dieu me fait la grâce de me continuer ce bonheur, je prévois pour moi un hiver des plus agréables et des plus fructueux.

Figurez-vous, au numéro 5 de la place d'Espagne, une petite maison à deux fenêtres qui a le soleil toute la journée, et transportez-vous en imagination dans l'appartement du premier étage. Vous voyez dans une des chambres un bon piano de Vienne, sur la table quelques portraits de Palestrina, Allegri, etc., avec leurs partitions et un psautier en latin, dont je me sers pour composer le *Non nobis*; c'est là que je réside actuellement. Le Capitole était trop loin pour moi, et je craignais surtout la fraîcheur de l'air dont je n'ai nullement à m'inquiéter ici, lorsque le matin je me mets à ma fenêtre d'où je vois au delà de la place tous les objets éclairés par le soleil se détacher nettement sur un beau ciel bleu. Le maître du logis a été jadis capitaine sous les Français, et sa fille a la plus admirable voix de contralto que je connaisse. Au-dessus de moi demeure un capitaine de l'armée prussienne, avec lequel je politique; bref le local est bon. Lorsque le matin de bonne heure, en entrant dans ma chambre, j'aperçois mon déjeuner qu'un soleil éclatant dore de ses rayons (je me gâte, vous le voyez, et je tourne au poëte), j'éprouve un sentiment de bien-être inouï; car nous voilà bientôt à la fin de l'automne, et qui peut chez nous prétendre à avoir encore, dans cette saison, de la chaleur, un ciel serein,

des raisins et des fleurs? Après mon déjeuner je me mets au travail, je joue, je chante et je compose jusque vers midi. Alors j'ai une autre tâche à remplir, c'est de voir toute cette immense Rome et d'en jouir. Je n'en prends que très à mon aise, et je consacre chaque jour à visiter quelque chose de nouveau, un de ces monuments qui appartiennent à l'histoire du monde. Une fois par exemple je vais me promener sur les ruines de l'ancienne ville, une autre fois je vais à la galerie Borghèse, ou bien au Capitole, à Saint-Pierre ou au Vatican. De cette façon chaque jour devient pour moi une date mémorable, et comme je prends mon temps, toutes mes impressions en sont plus fortes et moins fugitives. Le matin, quand je suis bien en train de travailler, j'aurais grande envie de ne pas me déranger et de continuer à écrire, mais je me dis : tu dois cependant voir aussi le Vatican. Une fois au Vatican c'est la même chose; je ne voudrais plus en sortir, de sorte que chacune de mes occupations est pour moi la source des joies les plus pures, et que je ne me dérobe à un plaisir que pour en goûter un autre. Si Venise, avec son passé, m'a fait l'effet d'un tombeau, si ses palais modernes tombant en ruines et le souvenir continuel de son ancienne splendeur n'ont pas tardé à m'attrister, le passé de Rome m'a fait au contraire l'effet de l'histoire. Ses monuments élèvent l'âme, ils produisent une impression tout à la fois grave et sereine, et l'on constate avec bonheur que les hommes peuvent édifier quelque chose dont, après mille ans, l'aspect vous rafraîchit et vous réconforte encore. Lorsque je me suis ainsi gravé dans l'esprit une image de ce genre, et chaque jour j'en grave une nouvelle, il m'arrive le plus souvent de finir ma tâche en même temps que le soleil finit sa carrière. Je vais alors voir les amis et

connaissances : chacun raconte aux autres ce qu'il a fait, ce qui veut dire *ici* la jouissance qu'il a éprouvée, et de cette manière tous participent au plaisir de chacun. Je passe la plupart de mes soirées avec Bendemann [1] et Hubner [2], chez qui les artistes allemands se réunissent ; je vais aussi quelquefois chez Schadow. [3] Une connaissance précieuse pour moi est celle de l'abbé Santini [4], qui possède une des bibliothèques les plus complètes qui existent en fait d'ancienne musique italienne. Il me prête ou me donne tout ce dont j'ai besoin, car il est l'obligeance même. Le soir il se fait reconduire chez lui par Ahlborn ou par moi, parce qu'un abbé qu'on verrait le soir seul dans les rues serait perdu de réputation. N'est-ce pas quelque chose d'assez piquant que deux blancs-becs comme Ahlborn et moi doivent servir de duègnes à un ecclésiastique de soixante-six ans? La duchesse*** m'avait donné une liste

[1] Bendemann (Edouard), peintre, élève de Fréd.-Guill. Schadow, né à Berlin en 1810. Ses principales toiles sont : *Ruth et Booz*, exposés en 1830 ; les *Juifs captifs à Babylone*, qui furent très-admirés à l'Exposition de Berlin en 1832, et les *Jeunes Filles à la Fontaine*. Bendemann a peint aussi de très-remarquables portraits.

[2] Hubner (Rodolphe-Jules-Bemmo), peintre d'histoire, également élève de Schadow, qu'il suivit à Dusseldorff en 1827. En 1828 il exposa à Berlin, son tableau les *Pêcheurs*, qui attira l'attention sur lui. Il fit ensuite un voyage en Italie, et, à son retour, il se fixa à Dresde, en 1839. La gravure et la lithographie ont multiplié à l'infini sa figure de l'*Allemagne*, qu'il avait dessinée pour l'album du roi Louis de Bavière.

[3] Schadow (Jean-Godefroid), sculpteur, né à Berlin en 1764, mort dans la même ville en 1850. Il résida longtemps à Rome.

[4] Santini (Fortuné), abbé, compositeur et musicien érudit, né à Rome, le 1er juillet 1778. En 1820, il a publié la notice de sa collection de musique, sous ce titre : *Catalogo della musica esistênte presso Fortunato Santini in Roma*. Il fut membre honoraire de l'Académie royale de chant de Berlin et de l'Académie philharmonique de Rome.

de morceaux de musique ancienne dont elle désirait avoir, si possible, des copies. Santini les possède tous, et je lui suis très-reconnaissant de ce qu'il m'en procure des copies, car, en même temps, cela me donne occasion de les parcourir et d'en prendre connaissance. Je vous prie de m'envoyer pour lui, comme marque de ma gratitude, les six cantates de Sébastien Bach, que Marr a éditées chez Simrock, ou quelques-uns des morceaux pour orgue. Je préférerais cependant les cantates. Santini possède entre mille autres choses, le *Magnificat* et les motets. Il a traduit le psaume « Chantez au Seigneur un nouveau cantique,[1] » et il veut le faire exécuter à Naples ; il doit être récompensé pour cela. Quant aux chanteurs du pape que j'ai entendus trois fois (deux fois au Quirinal, sur le mont Cavallo, et une fois à San-Carlo), j'écris à leur sujet une lettre à Zelter, où j'entre dans tous les détails. Je suis très-content de Bunsen[2] ; nous aurons beaucoup à causer ensemble ; il me semble même qu'il a des travaux pour moi ; je les exécuterai volontiers et aussi bien que possible, si je puis les faire consciencieusement. Une des choses qui me rendent encore mon logement agréable,

[1] Cantate Domino canticum novum. (*Note du trad.*)

[2] Bunsen (Chrétien-Charles-Josias), antiquaire et diplomate allemand, né le 25 août 1791, à Korbach, dans la principauté de Waldeck, fit ses études à Gœttingue et se rendit à Rome en 1816, où il devint le secrétaire de Niebuhr, alors chargé d'affaires de Prusse près le Saint-Siége. Après le départ de Niebuhr pour Bonn, en 1824, Bunsen fut nommé à là place laissée vacante par son patron. Il a fait beaucoup d'ouvrages qui se recommandent par une solide érudition et des aperçus nouveaux. M. Bunsen, qui a été longtemps ministre résidant à Londres, jouissait de toute la confiance du dernier roi de Prusse. Il est mort depuis peu d'années.

c'est que j'y lis pour la première fois le voyage de Gœthe en Italie, et je dois avouer que cela me fait grand plaisir de voir qu'il arrive à Rome le même jour que moi ; que comme moi, il va d'abord visiter le Quirinal où il entend une messe de *Requiem* ; qu'à Florence et à Bologne il est comme moi dévoré d'impatience, tandis qu'arrivé ici il se sent, toujours comme moi, dans des dispositions d'esprit calmes, et, pour se servir de sa propre expression, *solides*. Tout ce qu'il décrit je l'ai éprouvé exactement comme lui et j'en suis bien aise. Cependant il parle avec détail d'un grand tableau du Titien (au Vatican) et il lui semble qu'on n'en peut pas découvrir la signification, que tout ce qu'on peut en dire, c'est que les figures sont bien groupées. Moi, au contraire, je m'imagine avoir découvert dans ce tableau un sens très-profond, et je crois que celui-là a toujours le plus raison qui trouve chez le Titien la plus belle interprétation, car c'était un homme vraiment divin. Bien qu'il n'ait pas trouvé l'occasion de développer et de montrer tout son génie, comme Raphaël l'a fait ici au Vatican, je n'oublierai cependant jamais ses trois tableaux de Venise, auxquels il faut joindre aussi celui qui est au Vatican, où j'ai été ce matin pour la première fois. Si quelqu'un venait en ce monde avec un plein sentiment des choses, tout ce qui l'entoure devrait lui sourire d'un air aussi vivant, aussi joyeux que sourient au visiteur ces peintures du Vatican : l'*École d'Athènes*, la *Dispute du saint Sacrement*, et le *saint Pierre*, qu'on a là sous les yeux telles qu'elles sont sorties du cerveau de l'artiste. Ajoutez à cela qu'on entre par de grandes arcades ouvertes et bariolées d'où la vue s'échappe par côté sur la place Saint-Pierre, sur Rome et les montagnes bleues d'Albano ; qu'on a au-dessus de sa tête les figures de l'Ancien Tes-

tament avec mille petits anges de toutes couleurs, des arabesques de fruits et de guirlandes de fleurs ; et puis qu'après toutes ces merveilles il reste encore à monter à la *Galerie*. Honneur à toi, mon cher Hensel ! Ta copie de la Transfiguration est magnifique. Le tressaillement joyeux qui s'empare de moi lorsque je vois pour la première fois une œuvre immortelle, la pensée dominante, l'impression principale que cette œuvre me produit, ce n'est pas aujourd'hui que je les ai eus, mais bien devant *ton* tableau. Ma première impression, en présence de l'original, n'a été que la reproduction de celle que tu m'avais fait éprouver déjà, et ce n'est qu'après avoir longtemps examiné, longtemps cherché, que j'ai fini par y découvrir quelque chose de nouveau pour moi. En revanche la Vierge de Foligno m'est apparue dans tout l'éclat de sa grâce. J'ai passé une heureuse matinée au milieu de toutes ces magnificences. Je n'ai pas encore fait une seule visite aux statues, de sorte que j'en aurai un autre jour la première impression.

LETTRE XII

Rome, le 16 novembre 1830.

Chère Fanny !

Avant-hier il n'y avait pas de courrier, de sorte que je n'ai pas pu causer avec toi ; et quand je songeais que ma lettre devait encore rester là deux jours avant de partir, il m'était impossible d'écrire. Mais j'ai souvent pensé à

toi et je t'ai souhaité, ainsi qu'à vous tous, toutes sortes de bonheurs. Je me suis réjoui aussi de ce que tu étais née depuis tant et tant d'années, car cela vous soutient quand on pense quelles personnes raisonnables il y a dans le monde. Or, tu es une de ces personnes-là. Conserve ta gaieté, ton esprit lucide et ta santé et ne te modifie pas sensiblement; tu n'as d'ailleurs pas besoin de t'améliorer beaucoup; qu'avec cela ton bonheur te reste fidèle, tels sont à peu près les souhaits que je t'adresse pour ton anniversaire, car de te souhaiter des idées musicales, c'est ce qu'il ne faut pas demander à un homme de mon calibre. Ce serait du reste te montrer bien exigeante que de te plaindre d'en manquer. *Per Bacco!* si l'envie t'en prenait, tu composerais bien, quel que fût le sujet, et si tu n'en as pas envie, pourquoi te plaindre si fort? Si j'avais à donner la bouillie à mon enfant, je ne voudrais pas écrire de partitions, et comme j'ai composé le « *Non nobis,* » je ne puis malheureusement pas promener mon neveu sur mes bras. Mais sérieusement parlant, l'enfant n'a pas encore six mois, et déjà tu veux avoir d'autres idées que celle de Sébastien [1] ! (pas Bach!). Réjouis-toi de l'avoir! la musique ne fait défaut que lorsqu'il n'y a pas place pour elle, et je ne suis point étonné que tu ne sois pas une marâtre. Cependant, comme je veux te souhaiter pour ta fête tout ce que ton cœur désire, je te souhaiterai aussi une demi-douzaine de mélodies, mais cela ne servira pas à grand'chose. Ici, à Rome, nous avons eu pour fêter le 14 novembre, un beau ciel bleu, qui avait pris sa couleur de gala, et un air calme et chaud. Nous allâmes donc tout à notre aise à l'église du Capitole, où j'entendis un sermon

[1] Nom de l'enfant.

plus que pitoyable de M.*** qui peut être un excellent homme, mais qui ne peut prêcher sans m'agacer les nerfs. Or pour qu'à pareil jour, sur le Capitole et dans une église, quelqu'un puisse m'impatienter, il faut qu'il soit terriblement ennuyeux.

J'allai ensuite chez Bunsen, qui venait justement d'arriver. Lui et sa femme me reçurent de la façon la plus cordiale, et il se dit une foule de belles choses. On parla politique et l'on exprima le regret de ce que vous ne veniez pas. A propos, mon œuvre de prédilection, que j'étudie maintenant, c'est le *Parc de Lili*, de Gœthe, notamment trois passages : « *Kehr ich mich um und brumm* » (je me retourne et je gronde), « *Eh la menotte,* » etc., et surtout « *Die ganze Luft ist warm und blüthevoll*»(l'air tout entier est chaud, est plein de fleurs), où je veux mettre une vigoureuse entrée de clarinettes ; j'ai l'intention d'en faire un *scherzo* pour une symphonie. Hier à midi, il y avait chez Bunsen, entre autres visiteurs, un musicien allemand. Grand Dieu que je voudrais être Français ! A mon avis, me dit ce musicien, il ne faut pas passer un seul jour sans faire de musique. — Pourquoi ? lui répondis-je, et cette question l'embarrassa. Il se mit aussitôt à parler de poursuite sérieuse de l'art, ajoutant que cette qualité manquait à Spohr, mais qu'il en avait aperçu très-nettement la marque dans mon *Tu es Petrus*, S'il y eût eu un lièvre sur la table, je l'aurais dévoré pendant sa harangue, mais je dus, à défaut de lièvre, me contenter de macaronis. Cet individu possède un petit bien près de Frascati, et il est sur le point de renoncer à la musique. Qui donc pourrait être aussi avancé que lui ? Après le déjeuner il nous vint Castel, Eggero, Wolf, puis un peintre puis encore deux peintres, et plu-

sieurs autres personnes. Il fallut me mettre au piano et leur jouer, à leur prière, du Sébastien Bach. Je leur en ai donné largement et j'ai eu avec cela beaucoup de succès. J'ai dû aussi leur décrire exactement toute l'exécution de la Passion, car ils semblaient avoir peine à bien croire ce que je leur en disais. Bunsen en possède l'extrait pour piano; il l'a montré aux chanteurs de la chapelle du pape, et ils ont déclaré devant témoins que pareille musique n'était pas exécutable par des voix humaines. Je crois le contraire.

Du reste Trautwein édite en partition la Passion d'après saint Jean. Il va bien falloir que je me fasse faire pour Paris des boutons de chemise *à la Bach*. Bunsen me mène aujourd'hui chez Baini [1], qu'il n'a pas vu depuis toute une année, car Baini ne sort jamais que pour aller confesser. Je me réjouis de le voir et je me propose de faire avec lui aussi ample connaissance que possible, parce qu'il pourra me donner l'explication de plus d'une énigme. Le vieux Santini est toujours l'obligeance même. Si le soir, en société, il se présente un morceau dont je fasse l'éloge ou que je ne connaisse pas, le lendemain matin il vient frapper tout doucement à ma porte, et je le vois entrer avec le morceau en question, enveloppé dans son petit mouchoir de poche bleu; en échange je le reconduis le soir chez lui et nous sommes très-bons amis. Il m'a même apporté son *Te Deum* à huit voix et m'a prié d'y corriger quelques modulations : il trouve qu'il se tient trop en *sol* majeur;

[1] Baini (Joseph), musicien italien, né à Rome en 1776. Il entra dans les ordres, et s'appliqua de bonne heure à l'art musical. Il devint directeur de la chapelle pontificale. Il se fit surtout connaître par un *Miserere* composé pour la chapelle Sixtine, par ordre de Pie VII.

je verrai donc si je puis y faire entrer un peu de *la* mineur ou de *mi* mineur. Maintenant je ne désire plus qu'une chose, c'est de faire connaissance avec beaucoup d'Italiens ; car un maestro de Saint-Jean-de-Latran, dont les filles sont musiciennes mais pas jolies, ne veut rien du tout me dire. Si donc vous pouvez m'envoyer quelques lettres de recommandation, faites-le ; passant la matinée à travailler, l'après-midi à voir et à admirer jusqu'au coucher du soleil, je serais bien aise de me produire le soir dans la société romaine. Mes bons Anglais de Venise sont arrivés ; lord Harrowby passe l'hiver ici avec sa famille ; Schadow, Bendemann, Bunsen et Tippelskirch reçoivent tous les soirs ; bref il ne me manque pas de connaissances, seulement j'aimerais à en faire aussi parmi les Italiens. Le cadeau que je t'ai préparé cette fois pour ta fête, chère Fanny, est un psaume pour chœur et orchestre : *Non nobis Domine;* tu connais déjà ce chant. Il y a là dedans un air bien cadencé, et le dernier chœur te plaira, je l'espère du moins. On me dit que la semaine prochaine il y aura une occasion ; j'en profiterai pour t'envoyer cela avec beaucoup d'autre musique nouvelle. Maintenant je vais achever l'ouverture, après quoi, s'il plaît à Dieu, je passerai à la symphonie. Je commence aussi à rouler dans ma tête un concerto pour piano que j'aurais grande envie d'écrire pour Paris. Que le bon Dieu nous accorde du succès et de beaux jours et nous saurons bien en jouir. Adieu et soyez heureux.

<div align="right">FÉLIX.</div>

LETTRE XIII

Rome, 23 novembre 1830.

Chers frère et sœurs,

J'allais travailler aux *Hébrides*, lorsque m'est arrivé M. B..., un musicien de Magdebourg. Il m'a joué tout un livre de chants et un *Ave Maria*, et m'a prié de lui en dire mon avis pour son instruction. Je me faisais l'effet de Nestor dans *Polrock*, et je lui ai adressé une grave harangue; mais, avec tout cela, j'ai perdu une matinée à Rome, ce qui est dommage. J'ai achevé le choral « *Mitten wir im leben sind* » (nous sommes au milieu de la vie, etc.), et c'est, je crois, un des meilleurs morceaux de musique religieuse que j'aie jamais faits. Lorsque j'aurai terminé les *Hébrides*, je me propose de me mettre au *Salomon* de Haendel, et de l'arranger pour une future exécution, avec abréviations et tout. Ensuite je compte écrire la musique de Noël : *Vom Himmel hoch* (du haut des cieux) et la symphonie en *la* mineur; peut-être quelques morceaux pour piano, un concerto, etc., comme cela me viendra. Ce qui me fait ici grandement défaut, c'est un ami à qui je puisse communiquer mes productions nouvelles, quelqu'un qui soit capable de jeter avec moi un coup d'œil sur la partition et de me jouer une partie de basse ou de flûte; aussi, faut-il, quand un morceau est achevé, que je le ferme dans mon coffre sans que personne y prenne plaisir. Sous ce rapport, j'ai été gâté à Londres, et je ne retrouverai proba-

blement jamais une réunion d'amis comme celle que j'y avais. Ici, l'on doit toujours ne dire les choses qu'à demi, pour taire la meilleure moitié de ce que l'on pense, tandis que là-bas, si l'on ne parlait qu'à demi, c'est que la moitié sous-entendue étant comprise de celui à qui l'on s'adressait, il devenait inutile de la dire.

A part cet inconvénient, ce pays-ci est vraiment magnifique. Dernièrement, nous sommes allés, entre jeunes gens, à Albano. Partis de bon matin par un temps superbe, nous avons suivi, jusqu'à Frascati, la route qui passe sous le grand aqueduc dont la silhouette sombre se profile vivement sur l'azur du ciel; de Frascati, nous avons été au couvent de la *Grotta Ferrata*, où l'on voit de belles fresques du Dominiquin, puis à Marino, village très-pittoresquement perché au sommet d'une colline, enfin à Castel-Gandolfo, situé au bord de la mer. La première impression que m'a faite l'Italie s'est reproduite ici; tous ces sites n'ont rien de frappant : ce n'est pas cette beauté saisissante que l'on se figure, mais quelque chose de calme, de bienfaisant à l'âme, tant les lignes sont partout doucement pittoresques, tant l'ensemble, la lumière, les détails, tout, en un mot, est parfait. Je dois ici rendre hommage à mes moines : avec leurs costumes variés, leur démarche grave, recueillie et leur mine sombre, ils complètent immédiatement un tableau, en lui donnant le ton et la couleur. De Castel-Gandolfo à Albano, on longe la mer sous une belle et ombreuse allée de chênes toujours verts; il y a là des moines de toute espèce qui animent le paysage dont ils font en même temps une solitude. Près de la ville, deux moines mendiants allaient à la promenade, et nous rencontrâmes ensuite toute une troupe de jeunes jésuites.

Là, un jeune et élégant ecclésiastique était couché à l'ombre d'une touffe d'arbres ; deux autres se tenaient dans le bois, à quelque distance, et, fusil en main, guettaient les oiseaux. Plus loin se trouvait un couvent autour duquel sont rangées une masse de petites chapelles. Ce couvent, à première vue, paraissait abandonné, mais il en sortit bientôt un gros capucin lourd et crasseux, tout chargé d'énormes bouquets de fleurs. Il les déposa à la ronde devant les images des saints, qu'il nettoya l'une après l'autre, en ayant soin de s'agenouiller d'abord devant chacune d'elles. En continuant notre chemin, nous rencontrâmes deux vieux prélats qui se livraient à une conversation des plus animées ; on sonnait en ce moment les vêpres au couvent d'Albano, et jusque sur la plus haute montagne, nous apercevions un couvent occupé par les frères de la Passion. Ces religieux ne peuvent pas parler plus d'une heure chaque jour, et ils s'occupent sans cesse de l'histoire de la Passion. A Albano, nous trouvâmes au milieu d'un groupe de jeunes filles avec leurs cruches sur la tête, parmi les marchandes de légumes et de fleurs, un de ces moines qui retournait à Monte-Cavo. Il était noir comme charbon, et c'était un spectacle étrange que de voir ce personnage sombre et muet mêlé à cette foule bruyante d'où s'échappaient mille cris divers. Ils ont pris possession de tout ce magnifique pays, et ils répandent une teinte singulièrement mélancolique sur le tableau si animé, si vivant, si éternellement gai que présente ici la nature. Il semble qu'en présence de ces riants paysages, les hommes aient besoin d'un contrepoids. Quant à moi, cela n'est pas du tout mon affaire, et je n'ai besoin d'aucun contraste pour jouir de ce que j'ai. Je vais souvent chez Bunsen, et comme il se

plaît à amener la conversation sur sa liturgie et sur la partie musicale que je trouve très-défectueuse, je lui dis sans aucun détour ma façon de penser à ce sujet; c'est, je crois, la seule manière de me lier plus intimement avec lui. Nous avons eu déjà quelques longues et sérieuses conversations ensemble, et j'espère que nous finirons l'un et l'autre par nous bien connaître. Hier, comme tous les lundis, on exécutait chez lui de la musique de Palestrina[1], et j'y ai joué pour la première fois devant les musiciens romains *in corpore*. Je sais très-bien comment je dois, en pareille circonstance, m'y prendre avec mon monde, dans une ville étrangère; je suis néanmoins un peu embarrassé, et je l'ai été hier comme d'habitude. Les chanteurs du pape ayant achevé de chanter le Palestrina, ce fut mon tour de jouer quelque chose. Le brillant n'était pas de mise, et quant à du sérieux, on venait d'en avoir tant et plus. Je priai donc le directeur Astolfi de m'indiquer un thème, et du bout du doigt, il me désigna en souriant celui-ci :

Les abbés en robe noire, qui se tenaient autour de moi, paraissaient très-satisfaits; je m'en aperçus, et cela

[1] Célèbre compositeur italien du XVIe siècle. Son véritable nom était Giovani Pierluigi, et il fut surnommé *da Palestrina* parce qu'il était né dans la petite ville de Palestrina, États-Romains. On ne sait pas au juste la date de sa naissance ni celle de sa mort; l'abbé Baini prétend qu'il mourut le 2 février 1594, à l'âge de 70 ans : par conséquent il avait dû naître en 1524. Palestrina fut surnommé par ses contemporains le *Prince des musiciens.*

m'encouragea si bien que je finis par avoir un succès complet. On applaudissait avec rage, et Bunsen me dit que j'avais ébouriffé le clergé; bref, ce fut charmant. Du reste, les séances musicales publiques ont ici mauvaise tournure; il faut s'en tenir aux sociétés et pêcher en eau trouble.

<div style="text-align:right">Votre FÉLIX.</div>

LETTRE XIV

<div style="text-align:right">Rome, le 30 novembre 1830.</div>

Partir de chez Bunsen, retourner chez soi par un beau clair de lune avec votre lettre en poche, et la lire tout à son aise en pleine nuit, c'est là un plaisir que je souhaite à beaucoup ou plutôt à peu de gens! Selon toute vraisemblance je resterai ici tout l'hiver et n'irai à Naples qu'en avril. Il y a de tous côtés tant de merveilles à voir et à bien apprécier, tant de choses dans lesquelles il faut d'abord s'insinuer par la pensée pour en recevoir une impression! Je projette aussi tant de travaux qui demandent du calme et de l'assiduité, que cette fois trop de précipitation gâterait tout. D'ailleurs, bien que je reste fidèle à mon système et que je ne recueille chaque jour qu'une seule impression nouvelle, je suis cependant obligé de prendre de temps en temps des jours de repos, afin qu'il ne se fasse pas une confusion dans mon esprit. Aujourd'hui je serai bref, parce que ces jours-ci je dois me tenir autant que possible à mon travail, et que cependant je ne puis prendre sur moi de ne pas ramasser, comme dit

Falstaff, les belles choses qui sont à mes pieds. De plus, le temps est *brutto* et froid, ce qui ne dispose guère aux longues causeries. Le pape est mourant ou déjà mort. « Nous allons donc bientôt en avoir un nouveau, » disent les Italiens avec une parfaite indifférence, et comme sa mort ne nuit en rien au carnaval, comme les cérémonies de l'église avec leurs pompes, leurs processions et leur belle musique ne discontinuent pas, comme enfin il y a encore, en plus, d'autres solennités, telles que les messes de *Requiem* et l'exposition du corps à Saint-Pierre, la mort du pape leur va très-bien, pourvu qu'elle n'arrive pas en février. Je suis très-content d'apprendre que Mantius chante mes compositions avec plaisir et qu'il en chante beaucoup. Donnez-lui le bonjour de ma part, et demandez-lui aussi pourquoi il ne m'écrit pas comme il me l'avait promis. Je lui ai déjà écrit plusieurs fois, c'est-à-dire je lui ai envoyé de la musique. Dans l'*Ave Maria* et dans le choral *Aus tiefer Noth*, il y a des passages qui ont été faits expressément pour lui et qu'il chantera à ravir. Dans l'*Ave Maria*, qui est un salut à Marie, c'est un ténor (je me suis figuré avoir trouvé là peut-être un disciple) qui chante constamment devant le chœur et tout seul, d'un bout à l'autre. Comme ce morceau est en *la* majeur et qu'il monte un peu aux mots *benedicta tu*, il n'a qu'à préparer son *la* d'en haut, il sonnera bien. Faites-vous donc chanter par lui un chant de mauvaise compagnie que j'ai envoyé de Venise à Devrient; c'est quelque chose qui varie de l'exquis au détestable. Je pense bien que Mantius vous le chantera, mais ne le faites pas circuler, et que cela reste entre quarante yeux. Rietz[1] ne me donne

[1] Le violoniste Édouard Rietz, ami intime de Mendelssohn.

pas non plus signe de vie. Combien je soupire ici après son violon ! combien je regrette ce jeu profond, que je sens passer dans mon âme lorsque je vois de sa chère et élégante écriture ! Je travaille maintenant tous les jours aux *Hébrides* et je vous les enverrai dès qu'elles seront finies. C'est un morceau pour lui, et il produira, je crois, un effet très-original. La prochaine fois je vous parlerai du genre de vie que je mène. Je travaille avec ardeur, je suis très-gai et parfaitement heureux ; le cadre de ma glace est rempli de cartes de visite d'italiens, d'anglais et d'allemands ; je passe toutes mes soirées chez des amis, et il se fait dans ma tête une confusion de langues comme à la tour de Babel, car l'anglais, l'italien, l'allemand et le français s'y croisent. Avant-hier j'ai dû encore jouer des fantaisies en présence des chanteurs du pape. Ces diables-là avaient imaginé tout exprès pour moi le thème le plus difficile ; ils voulaient me tendre un piége, cependant ils me nomment l'*insuperabile professorone*, et ils sont avec moi pleins d'amabilité et de prévenances. Je voulais encore vous parler des musiques du dimanche à la chapelle Sixtine, de la soirée chez Torlonia, du Vatican, de Saint-Onofrio, de l'Aurore du Guide et autres bagatelles, mais ce sera pour la prochaine fois. La poste va partir et ma lettre avec elle ; quant à mes vœux, ils sont auprès de vous aujourd'hui comme toujours.

<div style="text-align:right">FÉLIX.</div>

LETTRE XV

Rome, le 7 décembre 1830.

Aujourd'hui encore je ne peux pas venir à bout de vous écrire la longue lettre que je vous avais annoncée. Dieu sait comme le temps passe vite ici. J'ai fait cette semaine la connaissance de plusieurs familles anglaises très-aimables, ce qui me promet encore pour l'hiver d'agréables soirées. Je suis très-souvent avec Bunsen, et je compte aussi étudier Baini par le menu. Il me prend, je crois, pour un *brutissimo Tedesco* [1], de sorte qu'il me sera facile de le connaître à fond. Ses compositions ne signifient pas grand'chose, non plus que toute la musique d'ici, en général. Ce n'est sans doute pas la bonne volonté qui manque, mais les moyens font complétement défaut. Les orchestres sont au-dessous de tout ce qu'on peut imaginer. Mademoiselle Carl [2] est engagée pour la saison aux deux théâtres principaux, comme *prima donna assoluta;* elle est déjà arrivée, et elle commence à faire la pluie et le beau temps. Les chanteurs du pape deviennent vieux; la plupart d'entre eux ne sont pas musiciens, ils n'exécutent pas correctement même les morceaux traditionnels, et le chœur entier se compose de trente-deux chanteurs, qui ne sont jamais réunis. On donne des concerts à la société philharmonique, mais seulement sur le

[1] Stupide allemand.
[2] Précédemment chanteuse au théâtre royal de Berlin.

piano; il n'y a pas là d'orchestre, et dernièrement comme on voulait essayer d'y donner la création d'Haydn, les instrumentistes déclarèrent que c'était chose impossible à jouer. Quant aux instruments à vent, ils jouent d'une façon dont on n'a aucune idée en Allemagne. Le pape étant mort maintenant, le conclave se réunira le 14; une bonne partie de l'hiver va donc se trouver occupée par les funérailles du pape défunt et l'exaltation de son successeur, de sorte qu'il n'y aura plus ni musique, ni grandes réunions, et qu'il ne me sera guère possible de me produire en public dans le vrai sens du mot. Du reste je n'en suis pas trop fâché, car j'éprouve ici tant de jouissances intimes et de toute nature qu'il n'y a pas de mal à ce que je les couve pendant un certain temps et que je travaille à en faire éclore quelque chose.

L'exécution de la Passion de Graun à Naples, et surtout la traduction de Sébastien Bach, prouvent simplement que ce qui est bon finit toujours par percer. Sans doute ces œuvres ne parviendront ni à saisir ni à enflammer les natures vives de ce pays-ci, mais leur sentiment pour la musique n'est pas plus émoussé que pour les autres arts; au contraire. Lorsqu'on voit, en effet, une partie des loges de Raphaël grattée avec une brutalité inouïe et un incroyable vandalisme, pour faire place à des inscriptions au crayon; quand tout le commencement des arabesques montantes est entièrement détruit, parce que des Italiens y ont gravé avec des couteaux, et Dieu sait avec quoi encore, leurs pitoyables noms; quand, sous l'Apollon du Belvédère, l'un d'eux a peint avec grande emphase, et en lettres plus grandes encore, le mot CHRIST! quand devant le Jugement dernier de Michel-Ange, on élève un autel si grand qu'il cache tout le milieu du tableau et en détruit

complétement l'effet ; quand on voit les magnifiques salles de la *Villa Madame*, dont les murs sont ornés de fresques peintes par Jules Romain, servir d'étables et de magasins à fourrage, uniquement par indifférence pour le beau, c'est quelque chose de pire encore que de mauvais orchestres, et les peintres doivent souffrir davantage d'un pareil spectacle que moi en entendant de méchante musique. Ce peuple est profondément démoralisé. Il a une religion à laquelle il ne croit pas, un pape et des supérieurs dont il se moque, un brillant passé qu'il ne comprend plus ; est-il donc étonnant que l'art ne le touche pas, puisqu'il est indifférent même à toutes les choses les plus sérieuses ? L'indifférence que j'ai observée à la mort du pape, et la gaieté indécente qui régnait pendant les cérémonies funèbres sont quelque chose de vraiment révoltant. Tandis que le corps du défunt pontife était exposé sur le lit de parade, j'ai vu les prêtres qui se tenaient debout à l'entour chuchoter constamment les uns avec les autres, et souvent éclater de rire. Maintenant qu'on dit des messes pour le repos de son âme, des charpentiers sont occupés dans l'église même à dresser l'échafaudage qui doit supporter le catafalque ; leurs cris et leurs coups de hache font un tel vacarme qu'il est impossible d'entendre un seul mot du service divin. Dès que les cardinaux sont en conclave, il commence à pleuvoir des satires sur leur compte ; il y en a, par exemple, où l'on parodie les litanies, et où l'on remplace les maux dont elles implorent la fin par quelques qualités des cardinaux les plus connus ; il y en a d'autres où l'on fait représenter un opéra tout entier par des cardinaux, dont l'un est *primo amoroso*, l'autre *tiranno assoluto*, un troisième lampiste, etc., etc. Ce n'est pas là ce qui peut donner à ce

peuple le goût et le sentiment de l'art. Jadis les choses n'allaient pas mieux, seulement on avait la foi : c'est ce qui fait la différence. Par bonheur la nature, l'air tiède de décembre, la ligne gracieuse des monts d'Albano qui s'abaisse doucement jusqu'à la mer, tout cela n'a pas changé; les Italiens ne peuvent graver sur ce divin tableau leurs noms et leurs inscriptions plus ou moins ingénieuses; c'est une jouissance toujours nouvelle que chacun goûte à part soi, et c'est à cela que je m'en tiens. Ce qui me manque ici, c'est un homme à qui je puisse tout confier, qui lise ma musique à mesure que je la compose et me fasse ainsi prendre à mon travail un double plaisir; un homme auprès duquel je puisse me reposer et reprendre haleine, et qui me donne enfin des leçons sincères (il n'aurait pas besoin pour cela d'être un grand sage) que je recevrais avec bonheur. Mais les arbres ne pouvant, comme on dit, pousser leurs branches jusqu'aux cieux, je ne trouverai pas ici cet homme-là, et j'y serai privé d'un bonheur dont partout ailleurs j'ai joui largement. Il faut donc que je murmure mes chants pour moi tout seul; mais cela ira tout de même.

<p style="text-align:right">Félix.</p>

LETTRE XVI

<p style="text-align:right">Rome, le 10 décembre 1830.</p>

Cher père,

Il y a aujourd'hui un an, jour pour jour, que nous fêtions chez Hensel l'anniversaire de ta naissance. Permets-

moi de faire comme si nous étions encore à ce jour-là, et de t'adresser une causerie datée de Rome de même que, l'an passé, je t'en adressais une datée de Londres. Je me propose d'achever demain mon ancienne ouverture de l'*Ile déserte*[1]; c'est le cadeau que je te destine pour ta fête, et lorsque j'écrirai au bas la date du 11 décembre, il me semblera que je la remets entre tes mains. Tu me dirais sans doute, si j'étais là, que tu ne peux pas la lire, mais je ne t'en aurais pas moins offert ce que je puis produire de mieux. Bien que cela me paraisse être pour moi un devoir de tous les jours, le jour de ta fête dit encore quelque chose de plus à mon cœur, et je voudrais être auprès de toi. Permets que je m'abstienne de t'exprimer mes vœux. Tu les connais assez; tu sais assez combien nous devons désirer ta satisfaction et ton bonheur, puisque je ne saurais te souhaiter rien d'heureux qui ne le soit doublement pour nous tous. Je me plais à me représenter la joie qui doit régner aujourd'hui parmi vous, et il me semble que ce sera aussi une manière de t'adresser mes souhaits et mes félicitations que de te raconter combien est heureuse la vie que je mène ici. En vérité, j'y coule de beaux jours; le sérieux s'y joint à l'agréable, et je me trouve sous la plus douce, la plus bienfaisante influence. Chaque fois que j'entre dans ma chambre, je me réjouis à nouveau de n'être pas obligé de partir le jour suivant, de pouvoir en sécurité remettre mainte et mainte chose au lendemain; je me réjouis enfin d'être à Rome. Les idées qui, auparavant, me trottaient obstinément par la tête, n'ont pas tardé ici à être chassées par d'autres, et les impressions s'y succèdent sans cesse, at-

[1] Publiée plus tard sous le nom d'*Ouverture des Hébrides*.

tendu que l'on peut s'y développer pleinement en tous sens. Je crois que je n'ai jamais travaillé avec autant de plaisir, et si je dois exécuter tout ce que j'ai en projet, il me faudra rester ici tout l'hiver. Sans doute, j'y suis privé d'une grande jouissance, celle de communiquer ce que j'ai fait à quelqu'un qui s'y intéresse et entre dans mon sentiment; mais, d'un autre côté, cette privation a pour effet de me ramener au travail, car c'est dans le feu de la composition que je jouis le plus de ce que je produis. Il y a, d'ailleurs, une foule de cérémonies, de fêtes de toute espèce, qui viennent de temps en temps me donner un jour ou deux de répit; et comme je me suis proposé de tout voir et de jouir de tout autant que possible, je ne me laisse détourner d'aucune occasion par le travail, auquel je me remets ensuite avec d'autant plus d'ardeur. C'est vraiment une vie délicieuse! Quant à ma santé, elle est excellente; seulement la chaleur de l'air, et surtout le sirocco, m'énervent horriblement, et je dois me garder de jouer trop du piano et d'en jouer trop tard. Il m'est facile de m'y soustraire en ce moment pour quelques jours, attendu que la semaine dernière j'ai dû jouer presque tous les soirs. Bunsen, qui me recommande sans cesse de ne pas jouer du tout, si cela m'est contraire, donnait hier une grande soirée, et j'ai dû pourtant y aller. J'en suis d'ailleurs content; d'abord, parce que cela m'a fourni l'occasion de faire plusieurs connaissances agréables, ensuite, parce que Thorwaldsen [1] m'a adressé

[1] Célèbre sculpteur danois, né à Copenhague le 19 novembre 1770, mort dans la même ville le 24 mars 1844. Thorwaldsen, fixé à Rome depuis 1796, y demeura jusqu'au printemps de 1838, époque à laquelle il revint définitivement s'établir dans sa patrie. On voit aujour-

des paroles si bienveillantes, que j'en suis tout fier, car je le regarde comme un des plus grands hommes de ce temps-ci, et j'ai toujours eu pour lui une profonde admiration. Il y a en lui du lion, et cela fait du bien de contempler sa noble figure : on sent de suite que ce doit être un grand artiste ; son regard est si limpide, qu'il semble que tout doive prendre en lui forme et figure. En outre, il est d'une bonté, d'une douceur et d'une indulgence qui s'expliquent par la haute position qu'il occupe dans les arts ; je le crois aussi susceptible de s'amuser des moindres bagatelles. C'est pour moi une véritable jouissance que de voir un grand homme, et de penser que l'auteur d'œuvres immortelles est là devant moi, en chair et en os, que c'est un homme, et un homme comme les autres.

Le 11 au matin. — C'est aujourd'hui le vrai jour de ta fête. Il vient de me passer, à cette occasion, quelques notes par la tête, et si elles ne valent rien, cela n'empêche pas mes vœux d'être sincères. Fanny peut y ajouter la seconde partie ; j'écris seulement ce qui m'est venu à l'esprit en entrant dans ma chambre, en y voyant de nouveau briller un beau soleil, et en songeant que c'est aujourd'hui l'anniversaire de ta naissance.

Bunsen sort de chez moi à l'instant même. Il me charge de te dire bien des choses de sa part, et de te souhaiter en son nom toutes sortes de prospérités. Il est pour

d'hui à Copenhague un musée qui porte son nom, et dans lequel se trouvent tous ses chefs-d'œuvre. Son tombeau s'élève dans la cour de ce musée, construit d'après le plan de l'artiste lui-même, et dont les fonds furent faits par souscription nationale.

moi plein d'attentions et me témoigne beaucoup d'amitié. Je te dirai, puisque tu me le demandes, que je nous crois très-sympathiques l'un à l'autre. Tu m'as, par quelques mots, rappelé P... et toute sa déplaisante personne. L'abbé Santini n'est sans doute, vis-à-vis de lui, qu'un homme obscur; car, par ses airs suffisants et ses manières désagréables, P... se donne aux yeux du monde une importance qu'il n'a pas. Mais tandis que P... est un de ces collectionneurs qui, par leur étroitesse d'esprit et leur sécheresse de cœur, vous font prendre en dégoût l'érudition et les bibliothèques, Santini est, au contraire, un vrai collectionneur dans le meilleur sens du mot. Peu lui importe que ce qu'il possède ait une grande valeur vénale; il se défait également des choses les plus précieuses et de celles qui le sont le moins; tout ce qu'il cherche, c'est à avoir toujours du nouveau, car ce qui lui importe le plus, c'est de propager et de généraliser la connaissance de sa vieille musique. Je ne l'ai pas encore revu depuis la dernière fois que je vous en ai parlé, attendu que maintenant il doit, tous les matins, figurer à Saint-Pierre, *ex officio*, en robe violette. S'il s'est servi d'un ancien texte, il le dit sans plus de façons, car il n'est pas tourmenté par l'idée d'être le premier. C'est, à proprement parler, un homme borné, et, dans un certain sens, je regarde cette qualification comme un grand éloge. En effet, comme il n'est un aigle ni en musique, ni en quoi que ce soit, et qu'en outre, il a beaucoup d'analogie avec le moine qui veut approfondir la science, il sait très-bien se borner à sa sphère. La musique ne l'intéresse pas beaucoup, si elle ne fait que rester dans son armoire; il n'est, lui, et ne se croit qu'un modeste et assidu travailleur. J'accorde volontiers qu'il est ennuyeux,

et même parfois un peu caustique; mais lorsqu'un homme a un but déterminé, et qu'il le poursuit sans relâche, afin d'étendre la sphère des connaissances et d'être utile aux autres, j'aime cet homme, et je crois que chacun doit l'estimer, sans regarder s'il est aimable ou ennuyeux. Je voudrais que tu donnasses lecture à P... de ce qui précède. Cela me met toujours dans une sainte colère de voir des hommes qui n'ont aucun but, s'ériger en juges d'individus qui veulent une chose, quelque petite que cette chose puisse être. Aussi dernièrement, dans une société d'ici, ai-je remis un certain musicien à sa place du mieux que j'ai pu. Il voulut se risquer à parler de Mozart, et, comme Bunsen et sa sœur aiment Palestrina, il crut leur faire sa cour en me demandant, par exemple, ce que je pensais du bon Mozart et de ses péchés. Je lui répondis que j'échangerais volontiers mes vertus contre les péchés de Mozart, mais que je ne pouvais pas dire au juste jusqu'à quel point il était vertueux. Cette réponse fit rire tout le monde. C'est une chose étrange que cette plèbe ne veuille pas respecter les grands noms! Ce qui me console, cependant, c'est qu'il en est de même dans tous les autres arts, car les peintres, ici, ne se comportent guère mieux sous ce rapport. Ce sont de terribles gens, quand on les voit dans leur café-Gréco. Je n'y vais presque jamais, parce que j'ai trop horreur d'eux et de leur rendez-vous de prédilection. C'est une chambre petite et sombre, d'environ huit pas de large, dont un côté est réservé aux fumeurs et l'autre à ceux qui ne fument pas. Ils sont là, assis tout à l'entour sur des bancs : leurs chapeaux à larges bords enfoncés sur la tête, leurs chiens de boucher à leurs côtés, le cou, les joues et toute la figure couverts par les cheveux et la barbe, ils lancent

une fumée effrayante (d'un côté seulement de la chambre), et font entre eux échange de grossièretés. Les chiens se chargent, pour leur part, de répandre la vermine; quant à une cravate ou à un frac, ce serait parmi eux une innovation. La seule partie de leur visage que la barbe ne couvre pas est cachée par des lunettes; c'est dans cette belle tenue qu'ils boivent leur café et parlent du Titien et de Pordenone, comme si ces grands maîtres étaient assis à côté d'eux et portaient aussi de longues barbes et des chapeaux bousingots. Avec cela, ils font des madones si maladives, des saints si souffreteux, des héros si blancs-becs, qu'il vous prend envie de donner dans leurs toiles de grands coups de pied. Même le tableau du Titien au Vatican, celui au sujet duquel tu m'interroges, n'est pas capable de fléchir ces Minos. Il n'y a là, disent-ils, ni sujet ni sens; et il n'en est pas un seul à qui il vienne à l'esprit qu'un maître qui a travaillé longtemps à un tableau, qui l'a traité religieusement et avec amour, ait pu voir aussi loin qu'eux avec leurs lunettes de toutes couleurs. Dussè-je de ma vie ne rien faire d'autre, je veux dire les plus superbes grossièretés à tous ceux qui n'ont pas de respect pour leurs maîtres; ce sera encore là une bonne et belle œuvre. Ces malheureux sont en présence d'une toile, où se voient des beautés de premier ordre dont ils n'ont pas la moindre idée, et ils osent la juger! Ce tableau, de même que celui de la Transfiguration, est disposé en trois étages ou stades, appelle cela comme tu voudras. En bas, sont les martyrs et les saints dont l'expression indique la souffrance, la douleur et l'accablement. Tous leurs visages sont empreints de tristesse, presque d'impatience; il y en a un, en costume d'évêque, dont les yeux levés vers le ciel accusent la plus

ardente et la plus douloureuse aspiration; il semble presque pleurer, car il ne peut pas voir ce qui plane au-dessus d'eux tous et que le spectateur voit déjà. C'est la vierge Marie avec l'enfant Jésus, portés sur un nuage. La Vierge, dont le visage respire une adorable sérénité, est entourée d'anges qui ont tressé de nombreuses couronnes. L'enfant Jésus en tient une; on dirait qu'il veut, sans plus tarder, couronner les saints qui sont en bas, mais que sa mère le retient encore un instant. La douleur et les souffrances d'en bas, où saint Sébastien regarde hors du cadre, d'un air si sombre et presque indifférent, font un admirable contraste avec la joie sans mélange qui règne dans les nuages, où déjà des couronnes sont préparées pour les élus. Au-dessus du groupe de la Vierge, plane encore le Saint-Esprit, qui répand autour de lui d'éclatants rayons de lumière et forme ainsi la clef de voûte de l'ensemble. En ce moment, il me revient en mémoire que Gœthe, au commencement de son premier séjour à Rome, décrit et admire ce tableau; mais je n'ai plus son livre ici, et je ne puis par conséquent pas le consulter, pour voir jusqu'à quel point sa description s'accorde avec la mienne. Il en parle très-longuement; ce tableau se trouvait alors au Quirinal, et ce n'est que plus tard qu'on l'a transporté au Vatican. A-t-il été fait sur commande, comme mes peintres le prétendent, ou à toute autre occasion? cela m'est parfaitement égal. L'artiste y a mis son âme et sa poésie, et il l'a ainsi rendu sien. Schadow, avec qui j'ai plaisir à me trouver souvent, parce qu'en général, et surtout dans son art, il juge avec beaucoup de bienveillance, de lucidité et de calme, et s'incline modestement devant la grandeur partout où il la trouve, Schadow me disait dernièrement que le Titien n'avait

jamais peint un tableau indifférent et ennuyeux, et je crois qu'il a raison. En effet, toutes ses œuvres sont vivantes, elles respirent l'enthousiasme, la vigueur et la santé, et quand on rencontre ces qualités-là chez un maître, il est difficile qu'on s'ennuie à l'étudier. Du reste, ce qu'il y a ici de beau et d'unique, c'est qu'on n'y voit que des choses qui ont été mille fois décrites, discutées, dépeintes et jugées en bien ou en mal, auxquelles les plus grands maîtres et les plus petits élèves ont décerné tour à tour l'éloge ou le blâme ; et cependant, ces choses produisent une impression si fraîche, si puissante qu'elles affectent diversement chaque individu, selon sa nature. Ici, l'on peut toujours se reposer des hommes en contemplant ce qui vous entoure ; c'est le contraire de ce qui arrive souvent à Berlin.

Je reçois à l'instant ta lettre du 27 novembre, et je vois avec grand plaisir que j'ai déjà répondu à plusieurs des choses que tu m'y demandes. Quant aux lettres de recommandation que je te priais de m'envoyer, elles ne pressent pas ; j'ai fait entre-temps plus de connaissances que je ne voudrais, car ici il n'est pas bon pour moi de me coucher tard et de faire tard de la musique ; je puis donc attendre patiemment ces lettres. Il n'en allait pas ainsi auparavant, c'est pourquoi je te les demandais avec tant d'instance.

Tu me dis que je suis maintenant en état de me passer des coteries ; c'est la seule chose que je ne comprenne pas bien dans ta lettre, car je sais que moi et nous tous, avons toujours redouté et détesté cordialement ce qu'on entend d'ordinaire par coterie, c'est-à-dire une société vide, exclusive et ne s'attachant qu'à de vaines questions de forme. Mais il est presque tout naturel, que parmi des hommes qui se voient tous les jours sans que leur intérêt

se modifie, et qui ne doivent prendre aucune part aux affaires publiques, le théâtre excepté (comme c'est le cas à Berlin), il est, dis-je, tout naturel qu'il se forme aisément entre eux une manière plaisante, joviale et particulière de parler des choses, et qu'il en résulte un langage spécial et peut-être uniforme; mais cela ne suffit pas pour constituer une *coterie*. Je crois fermement que je n'appartiendrai jamais à aucune, que j'habite Rome ou Wittenberg. Je suis bien aise de ce que, dans la dernière phrase que je t'écrivais avant de recevoir ta lettre, je disais qu'on doit, à Berlin, chercher parmi les hommes une diversion à ce qui vous entoure. Cela te prouve bien que je ne suis pas disposé à prendre la défense de l'esprit de coterie, puisqu'il a précisément pour effet d'éloigner les hommes les uns des autres. Je serais désolé que tu pusses remarquer chez moi ou chez n'importe lequel d'entre nous, des symptômes persistants de cet esprit-là. Pardonne-moi, cher père, la vivacité avec laquelle je me défends de ce reproche; mais le seul mot de coterie m'est profondément antipathique, et d'ailleurs tu me dis toi-même dans ta lettre que je dois toujours t'exprimer mes sentiments avec une entière franchise; ne m'en veuille donc pas de celle dont je fais preuve en cette circonstance.

J'ai été aujourd'hui à Saint-Pierre. On y a commencé, pour le pape, les grandes cérémonies nommées *absolutions*[1] qui dureront jusqu'à mardi, jour où les cardinaux entreront en conclave. Saint-Pierre est au-dessus de toute description. Cela me fait l'effet de quelque grande œuvre de la nature, comme qui dirait une forêt, des masses de

[1] Certains auteurs veulent qu'on dise *absoutes*; nous avons conservé le mot du texte original.

roches ou quelque chose du même genre; mais il m'est impossible de m'accoutumer à y voir une œuvre des hommes. La vue se perd dans la coupole absolument comme dans le ciel. On se promène dans cette église, on peut s'y égarer et y marcher jusqu'à la fatigue. Lorsqu'on y chante la grand'messe, vous ne commencez à vous en apercevoir qu'en approchant du chœur. Les anges du baptistère sont d'énormes géants, et les colombes de colossals oiseaux de proie. On perd toute idée de mesure au juger, tout sentiment des proportions; et cependant le cœur se dilate lorsque, debout sous la coupole, on en saisit d'un coup d'œil toute la hauteur. Aujourd'hui on voit dans la nef un immense catafalque dont la forme est à peu près celle que voici [1]. Au milieu, sous les colonnes, est déposé le cercueil. Ce catafalque est une œuvre sans goût, et cependant il produit un effet incroyable. Le pourtour supérieur est garni d'une masse de lumières, ainsi que les ornements qui le surmontent, le pourtour inférieur également; sur le cercueil pend une lampe allumée, et, sous les statues, brille une quantité innombrable de cierges. La construction totale a plus de cent pieds de haut et vous fait face lorsqu'on entre par la grande porte. Les gardes d'honneur et les Suisses forment un carré autour du catafalque, à chaque angle duquel se place un cardinal en grand deuil, avec ses gens qui tiennent de grands flambeaux allumés. Alors commence le chant avec les répons, ce chant simple et monotone que vous connaissez. C'est la seule circonstance où l'on chante au milieu de l'église, et cela produit un effet admirable. Rien qu'à se

[1] Ce passage est suivi dans la lettre originale d'un dessin du catafalque.

trouver (comme je l'ai pu) au milieu des chanteurs, on est fortement impressionné, de les voir là debout autour du livre colossal qui leur permet à tous de suivre la musique, et devant lequel brûle un flambeau non moins colossal qui l'éclaire. Ces hommes en grand costume de cérémonie, se serrant pour bien voir et pour bien chanter, Baini, avec sa mine de moine, battant de la main la mesure et faisant entendre de loin en loin un grondement formidable, toutes ces figures italiennes, si expressives et si mobiles, forment, je vous l'assure, un saisissant spectacle. Ici, je vous l'ai déjà dit, on vole toujours de plaisir en plaisir; les églises, notamment celle de Saint-Pierre, ne font pas exception à la règle; il suffit, en effet, de se déplacer de quelques pas pour que toute la scène change. Ainsi, j'allai me mettre tout au bas de l'église, et j'eus de là un coup d'œil merveilleux. A travers les colonnes torses du maître-autel qui sont, comme vous savez, aussi hautes que le château de Berlin, et par delà la vaste coupole, on apercevait, rapetissés par la perspective, tout le catafalque avec ses rangées de lumière et une foule de petits hommes qui se pressaient à l'entour. Lorsque la musique commence, les sons n'arrivent à vous qu'au bout d'un temps assez long; ils résonnent et s'amortissent dans cet espace immense, de sorte qu'on entend les plus vagues et les plus étranges harmonies. Si l'on change encore de position, et qu'on se place droit devant le catafalque, on aperçoit, immédiatement derrière la lumière des cierges et cette pompe éblouissante, la pénombre de la coupole toute remplie d'une vapeur bleue. C'est quelque chose d'indescriptible, autrement dit : c'est Rome!

Ma lettre se fait longue, il est temps de la clore. Elle t'arrivera juste pour le jour de Noël. Je vous souhaite à

tous de le passer gaiement. Mais je vous envoie aussi des cadeaux qui partiront après-demain et vous parviendront pour le vingt-cinquième anniversaire de votre mariage. Voilà bien des beaux jours qui se suivent de près, et je ne sais pas trop si je dois aujourd'hui vivre en pensée avec vous, et te souhaiter à toi, cher père, une bonne fête, ou bien partir avec ma lettre, vous arriver le 24 au soir, et voir ma mère m'interdire l'entrée de la chambre où se dresse l'arbre de Noël. Pour le moment, il faut me contenter de voir tout cela en pensée. Adieu à vous tous et soyez heureux!

<p style="text-align:right">Félix.</p>

Je reçois à l'instant votre lettre qui m'annonce la maladie de Gœthe. Je ne saurais vous dire l'effet que m'a produit cette nouvelle. Pendant toute la journée, j'entendais sans cesse retentir à mon oreille ses dernières paroles : « Nous verrons à nous maintenir debout jusqu'à ton retour! » et il m'était impossible de penser à autre chose. S'il meurt, l'Allemagne artiste va prendre une autre face. Je n'ai jamais songé à l'Allemagne sans me réjouir du fond du cœur, et sans être fier de ce que Gœthe y vécût. Ce qui vient après lui paraît généralement si faible, si malingre, que cela inquiète et désole. C'est lui le dernier; il ferme l'heureuse et féconde période qui a précédé la nôtre. Cette année finit d'une façon terriblement sérieuse.

LETTRE XVII

Rome, le 20 décembre 1830.

Je vous parlais, dans ma dernière lettre, de la vie à Rome dans ce qu'elle a de sérieux ; mais, comme j'aime assez à vous raconter tout ce que je fais, je vous parlerai cette fois de la vie de plaisir, car c'est elle qui a prédominé cette semaine. Nous avons aujourd'hui de la chaleur, un beau soleil, un ciel bleu, un air pur ; et je me suis fait, pour ces jours-là, une règle particulière ; je travaille jusqu'à onze heures, après quoi je ne fais plus rien qu'aspirer de l'air jusqu'au soir. Hier, nous avons eu une journée superbe, ce qui n'était pas arrivé depuis plusieurs jours ; aussi, après avoir travaillé dans la matinée à mon *Salomon*, je suis allé me promener jusqu'à la nuit sur le *Monte-Pincio*. C'est quelque chose d'incroyable que l'effet que font sur vous cet air tiède et ce ciel serein ; ainsi quand, ce matin, en me levant, je vis briller le soleil, mon premier sentiment fut de me réjouir du doux *far-niente* auquel j'allais de nouveau me livrer. Tout le monde va, vient, se promène et profite de ce printemps de décembre. On rencontre à chaque instant des personnes de connaissance ; on flâne un moment avec elles, puis on les quitte, on reste seul et l'on rêve tout à son aise. Les rues fourmillent de délicieux visages... Dès que le soleil tourne, paysage et couleurs, tout change : lorsque sonne l'*Ave Maria*, on se rend à l'église de la *Trinita de' Monti*, où chantent les religieuses françaises, et c'est

quelque chose de ravissant. Je deviens, Dieu me pardonne, tout à fait tolérant, et j'entends avec édification de mauvaise musique; mais qu'y faire? La composition est ridicule, le jeu des orgues plus ridicule encore, mais c'est le moment du crépuscule, cette toute petite église, bariolée de vives couleurs, se remplit, dès que ses portes s'ouvrent, d'une masse de fidèles agenouillés qu'éclairent les rayons du soleil couchant; les deux religieuses qui chantent ont les voix les plus douces, les plus pénétrantes du monde, et lorsque l'une d'elles fait, avec une intonation si caressante, les répons qu'on est habitué à entendre faire par les prêtres d'une voix rude, sévère et monotone, on est, je vous assure, singulièrement ému. Ajoutez à cela qu'on ne peut pas voir les chanteuses, et vous avouerez que ce mystère doit rendre le charme complet. Il m'est venu, à ce propos, une singulière idée. J'ai bien observé les voix de ces religieuses, et je compose pour elles quelque chose (une prière à la Vierge, texte latin)[1], dont je veux leur faire hommage. J'ai à ma disposition plusieurs moyens pour le leur faire parvenir. Je sais qu'elles le chanteront, et ce sera assez piquant d'entendre exécuter ma musique par des personnes que je n'ai jamais vues, lesquelles, de leur côté, la chanteront devant le *barbaro Tedesco*, qu'elles ne connaissent pas non plus. Je m'en réjouis d'avance. Qu'en dites-vous? l'idée ne vous semble-t-elle pas originale?

En sortant de l'église, on retourne se promener sur la montagne jusqu'à la nuit. Là, madame Vernet et sa fille, ainsi que la jolie madame V..., dont je remercie beaucoup Rose de m'avoir procuré la connaissance, jouent un grand

[1] Ce morceau a paru plus tard, sous le titre d'*OEuvre* 39.

rôle parmi nous autres Allemands, qui nous arrêtons à causer par groupes, ou bien suivons ces dames, ou marchons à côté d'elles. Le fond du tableau est formé par les peintres, avec leurs figures blêmes et leurs affreuses barbes ; ils fument leur pipe sur le *Monte-Pincio*, sifflent leurs chiens et jouissent, à leur manière, du coucher du soleil.

Puisque aujourd'hui je suis sur le chapitre des frivolités, il faut, chères sœurs, que je vous parle d'un grand bal auquel j'ai assisté dernièrement, et où j'ai dansé avec un plaisir sans pareil. J'avais dit un mot au maître de danse (car ici il y en a toujours un au milieu du bal, en qualité d'ordonnateur), et, à mon intention, il fit durer le galop plus d'une demi-heure. J'étais-là dans mon élément, et j'avais parfaitement conscience que je dansais en ce moment à Rome au palais Albani, et même avec les plus jolies demoiselles de Rome, au dire de juges compétents, tels que Thorwaldsen, Vernet et autres. La manière dont j'ai fait leur connaissance à tous deux est encore une histoire romaine que je vais vous raconter. A mon premier bal chez Torlonia, ne connaissant aucune dame, je me tenais debout, examinant le monde et ne dansant pas. Tout à coup, je sens quelqu'un me frapper sur l'épaule, et en même temps une voix inconnue me dit : « Vous admirez donc aussi la belle anglaise ? » Quel ne fut pas mon étonnement, lorsqu'en me retournant, je me trouvai face à face avec le conseiller d'État Thorwaldsen qui, debout, à la porte du salon, ne se lassait pas d'admirer cette délicieuse créature. A peine m'avait-il adressé sa question, que j'entends derrière nous un grand bruit de paroles : « Mais où est-elle donc, cette petite Anglaise ? Ma femme m'a envoyé pour la regarder ; *per bacco !* » Celui

qui parlait ainsi était un petit Français fluet, aux cheveux gris et hérissés; à sa boutonnière brillait le ruban de la Légion d'honneur; je reconnus de suite en lui Horace Vernet. Il engagea avec Thorwaldsen une conversation très-sérieuse et très-savante au sujet de cette beauté, et ce qui me charma surtout, ce fut de voir la jeune fille tant admirée par ces deux vieux maîtres, qui ne se lassaient pas de la contempler, continuer à danser, sans se douter de rien, avec la plus adorable naïveté. Thorwaldsen et Vernet se firent présenter aux parents de la jeune Anglaise, et ne s'inquiétèrent plus de moi, de sorte que je ne pus rien leur dire ce jour-là. Mais quelques jours après, je fus invité chez mes bons Anglais de Venise (mes anciennes connaissances d'Attwood), qui voulaient, disaient-ils, me présenter à quelques-uns de leurs amis. Or, ces amis étaient précisément Vernet et Thorwaldsen, ce dont fut enchanté monsieur votre fils et frère.

Ma qualité de pianiste me procure ici un plaisir particulier. Vous savez combien Thorwaldsen aime la musique; il a dans son atelier un très-bon instrument, et, le matin, je lui joue de temps en temps quelque chose pendant qu'il travaille. Lorsque je vois le vieil artiste pétrir son argile brune, donner d'une main ferme et délicate le dernier coup à un bras ou à une draperie; lorsque je le vois créer ces œuvres impérissables qui feront l'admiration de la postérité, je me sens heureux de pouvoir lui être agréable. Au reste, malgré tout cela, je fais marcher mon travail. Les *Hébrides* sont enfin finies et sont devenues quelque chose d'assez original; j'ai dans la tête le morceau que je destine aux religieuses et, pour Noël, je pense me composer le choral de Luther; je dis *me*, car cette fois je devrai travailler pour moi seul. C'est assuré-

ment du sérieux, de même que le jour anniversaire des vingt-cinq ans de mariage. Ce jour-là, je veux allumer une quantité de bougies, chanter quelques-uns de mes *Lieder*, en m'accompagnant sur le piano, et regarder du coin de l'œil le bâton avec lequel je dirigeais mon orchestre en Angleterre. Après le nouvel an, j'ai l'intention de me remettre à la musique instrumentale, d'écrire plusieurs morceaux pour piano, et peut-être l'une ou l'autre des deux symphonies qui me trottent en ce moment par la tête.

J'ai été voir un endroit magnifique que je ne connaissais pas encore, c'est le tombeau de Cécilia Métella. Les montagnes de la Sabine avaient de la neige, il faisait un soleil superbe, et la chaîne des monts d'Albano vous apparaissait comme une vision dans un rêve. Il n'y a pas du tout de lointains en Italie; on y peut compter, sur les montagnes, toutes les maisons avec leurs toits et fenêtres. Maintenant que je me suis bien rassasié d'air, je vais reprendre demain la vie sérieuse, car le ciel est couvert et il pleut à verse. Mais quel printemps cela nous promet!

Le 21. — Le jour le plus court de l'année est sombre comme on devait s'y attendre; il faut donc aujourd'hui songer aux fugues, aux chorals, aux bals, etc. Mais je veux vous dire encore quelques mots de l'*Aurore* du Guide, que je vais voir très-souvent. C'est vraiment une composition à faire crouler les murs, car il est impossible d'imaginer une fougue, une précipitation, un emportement pareils; tout cela fait un bruit, un vacarme étourdissants. Les peintres prétendent que cette fresque est éclairée de deux côtés; pour ma part, je leur permets d'éclairer leurs tableaux de trois côtés, si cela peut leur être utile; mais

le secret n'est pas là! Chère Rébecca, je ne puis composer ici aucun chant proprement dit; qui me le chanterait? mais je fais une grande fugue : *Nous croyons tous !* et je chante moi-même en la composant. Aussi, mon capitaine[1] descend l'escalier quatre à quatre, il entr'ouvre ma porte d'un air effaré, et me demande si j'ai besoin de quelque chose. Je lui réponds : « Oui, de quelqu'un qui me chante la contre-partie. » Mais de combien de choses n'ai-je pas besoin! Et cependant que de choses n'ai-je pas ! Voilà, pour le moment, comment je passe ma vie.

<div style="text-align:right">Félix.</div>

LETTRE XVIII

<div style="text-align:right">Rome, le 28 décembre 1830.</div>

Rome, en temps de pluie, est la ville du monde la plus déplaisante et la plus incommode. Depuis quelques jours nous avons constamment du vent, du froid et des averses, et j'ai peine à comprendre comment j'ai pu, la semaine dernière, vous écrire une lettre dans laquelle je ne vous parlais que de promenades, d'orangers et de toutes sortes de belles choses ; par un temps pareil tout devient laid. Il faut cependant que je vous parle aussi du mauvais temps, car sans cela ma précédente lettre n'aurait pas de contre-partie, et c'est une chose indispensable. Si, en Allemagne,

[1] Le capitaine prussien qui logeait au-dessus de Mendelssohn et dont il est question dans une précédente lettre. (*Note du trad.*)

on n'a aucune idée de ce que sont ici les beaux jours d'hiver, on ne peut pas non plus s'y figurer ce qu'est, à Rome, une journée d'hiver pluvieuse. Tout y étant disposé en vue du beau temps, on supporte le mauvais comme une calamité, et l'on attend des jours meilleurs. Il n'y a d'abri nulle part; dans ma chambre, qui est pourtant une des plus confortables, l'eau passe en abondance à travers les fenêtres qui ne ferment pas ; le vent siffle à travers les portes qui ne ferment pas mieux que les fenêtres ; le carrelage vous refroidit les pieds, malgré les doubles tapis dont on le recouvre, et la cheminée ne voulant pas tirer, toute la fumée est renvoyée dans la chambre ; bref tous les étrangers grelottent et gèlent dans ce pays-ci. Mais ce n'est rien encore en comparaison des rues, et je regarde comme un véritable malheur d'être obligé de sortir. Rome est bâtie, comme chacun sait, sur sept grandes collines; mais, outre celles-là, il y en a encore une foule de petites, et toutes les rues sont en pente; de sorte que l'eau court sur vous avec furie; nulle part l'ombre d'un trottoir ni de rien qui y ressemble; de l'escalier de la place d'Espagne il coule un volume d'eau comparable à celui que fournit l'aqueduc de Wilhelmshöhe; le Tibre est débordé et inonde les rues voisines ; voilà pour l'eau d'en bas. Celle d'en haut tombe en torrents de pluie, mais c'est la moindre des choses. Les maisons n'ont pas de gouttières ; elles sont remplacées partout par des prolongements du toit de longueur variable et qui, tombant en pente roide, versent de l'eau avec rage des deux côtés de la rue ; de sorte que, quelque part qu'on aille, qu'on rase les maisons ou qu'on suive le milieu de la chaussée, on est inondé, soit par un palais, soit par une boutique de barbier. Au moment où l'on s'y

attend le moins, on se trouve sous une de ces espèces de gouttières dont l'eau rebondit avec fracas sur votre parapluie, ou bien l'on est arrêté par un torrent infranchissable qui vous oblige à rebrousser chemin ; voilà pour l'eau d'en haut. Ajoutez à cela que les voitures passent tout contre les maisons, à grande vitesse, de façon que l'on doit se garer sous les portes, car elles éclaboussent maisons et passants et s'éclaboussent entre elles. Si par hasard il s'en rencontre deux dans une rue étroite, il faut que l'une des deux passe dans le ruisseau transformé en torrent ; alors c'est un véritable désastre. Dernièrement je vis un abbé qui, marchant très-vite, enleva avec son parapluie le large chapeau d'un paysan ; ce chapeau tomba l'ouverture en haut, sous l'une des gouttières en question, et le paysan s'étant tourné du mauvais côté pour le chercher, il avait à peine eu le temps de faire demi-tour que déjà le chapeau était tout rempli d'eau. *Scusi*[1], dit l'abbé. — *Padrone*[2], répondit le paysan. Ajoutez à cela que les fiacres ne stationnent que jusqu'à cinq heures, et que si l'on est en société, il vous en coûte un *scudo : fiat justitia et pereat mundus*. Rome, par un temps de pluie, est, je vous le répète, une ville exécrable.

Je vois, par une lettre de Devrient, que celle que je lui ai écrite et mise moi-même à la poste de Venise, le 17 octobre, ne lui était pas encore parvenue le 19 novembre. Une autre lettre que j'expédiai le même jour pour Munich paraît également n'être pas arrivée à destination ; la raison en est qu'elles contenaient toutes deux de la musique. A Venise, en effet, la nuit où l'on visita mes bagages à la

[1] Excusez.
[2] Patron.

douane, un moment avant le départ de la poste, on m'avait saisi tous mes manuscrits, et je n'ai pu les ravoir qu'ici, après beaucoup d'ennuis et une interminable correspondance. On m'assurait généralement à Rome qu'on avait saisi mes papiers parce qu'on soupçonnait dans mes notes de musique une correspondance secrète en chiffres. Je ne pouvais pas croire à tant d'absurdité; cependant comme ce sont précisément mes deux lettres de Venise contenant de la musique qui ne sont pas arrivées, et que de plus ce sont celles-là seules, la chose est assez claire. J'en ferai mes plaintes ici à l'ambassadeur d'Autriche; mais cela ne servira à rien, et mes deux lettres seront bien perdues, ce qui me contrarie beaucoup.

Adieu, portez-vous bien.

<div style="text-align:right">FÉLIX.</div>

LETTRE XIX

<div style="text-align:right">Rome, le 17 janvier 1831.</div>

Nous avons, depuis une semaine, la température la plus douce, le plus admirable printemps. Les jeunes filles portent des bouquets de violettes et d'anémones qu'elles ont cueillies elles-mêmes le matin à la villa Pamphili; la rue et la place [1] fourmillent de promeneurs aux costumes variés et pittoresques; l'*Ave Maria* est déjà avancé de vingt minutes; — mais où est passé l'hiver? Cette pensée m'a rappelé ces jours-ci au travail, et je vais m'y mettre

[1] D'*Espagne*, sous-entendu. (*Note du trad.*)

sérieusement, car les plaisirs et les réunions des dernières semaines m'en avaient un peu trop distrait. Bien que j'aie déjà terminé l'arrangement du *Salomon* et mon chant de Noël, qui se compose de cinq numéros, il me reste encore à faire les deux symphonies dont le plan se dessine de plus en plus nettement dans ma tête, et que j'aimerais bien à terminer ici. J'espère en avoir suffisamment le temps et l'envie pendant le carême; car alors les réunions cessent (je parle notamment des bals) et le printemps commence. J'ai d'ailleurs, outre cela, une assez jolie provision de sujets nouveaux à traiter. Quant à faire exécuter quelque chose ici, il ne faut pas y songer. Les orchestres sont plus mauvais qu'on ne saurait croire; les musiciens manquent absolument, et aussi le vrai sens musical. Les quelques violonistes qu'il y a prennent chacun le ton qui lui plaît; les instruments à vent jouent trop haut ou trop bas; ils font, dans les parties moyennes, des fioritures comme nous sommes accoutumés à en entendre faire dans les cours par les musiciens ambulants, et à peine aussi bien; il en résulte un véritable charivari, et encore sont-ce des compositions qu'ils connaissent. Il faudrait donc commencer, si l'on en avait le pouvoir et la volonté, par réformer tout cela de fond en comble, apprendre aux musiciens à marquer la mesure et refaire leur éducation depuis les premiers éléments; sans doute alors le public d'ici prendrait plaisir à entendre exécuter nos compositions. Mais tant qu'on ne fera pas cela, les choses n'iront jamais mieux, et il règne à cet égard une telle indifférence chez tout le monde, qu'il n'y a rien à espérer. J'ai entendu un solo de flûte dans lequel l'instrument jouait trop haut de plus d'un quart de ton; cela me faisait grincer des dents, mais personne n'y prit garde,

et à la fin, sur une trille, tous les auditeurs applaudirent machinalement. Si seulement le chant était mieux partagé! mais non. Les grands chanteurs ont quitté le pays : Lablache, David, Lalande, Pisaroni, etc., chantent à Paris, et maintenant les petits, qui veulent les imiter dans leurs beaux moments, en font d'insupportables caricatures. Nous avons beau vouloir venir à bout d'une œuvre fausse et impossible, elle est et demeure *autre chose* encore, et la musique italienne, de même qu'un sigisbée, sera éternellement pour moi quelque chose de vulgaire et de bas. Il se peut que j'aie l'esprit trop lourd pour comprendre ces deux phénomènes, mais je n'ai pas à m'en préoccuper. Je vous dirai seulement que naguères, à la société philharmonique, après qu'on eut joué tout le Pacini et le Bellini, le chevalier Ricci me pria de lui jouer l'accompagnement du *non più andrai;* eh bien! dès les premières notes si profondément dissemblables, et si éloignées de tout ce qu'on peut imaginer, je compris clairement que j'étais en présence d'un mal sans remède, tant qu'il y aurait ici un ciel si bleu et des hivers si doux. Les Suisses, eux aussi, sont incapables de peindre de beaux paysages parce qu'ils en ont tous les jours sous les yeux. « Les Allemands, dit Spontini, traitent la musique comme une affaire d'État; » pour moi, j'en accepte l'augure. Récemment plusieurs musiciens d'ici parlaient de leurs compositeurs et je les écoutais en silence. L'un deux ayant cité aussi ***, les autres l'interrompirent en disant qu'on ne pouvait pas le compter comme Italien, attendu qu'il était imbu des principes de l'école allemande, et qu'il n'avait jamais bien pu s'en débarrasser; de sorte qu'en Italie il n'était pas vraiment chez lui. Nous autres Allemands nous disons de lui tout le contraire, et ce doit être une

terrible chose que de se trouver ainsi entre deux patries sans en avoir une. Quant à moi, je reste fidèle à notre drapeau; il est assez honorable.

Avant hier soir, le théâtre qu'a fait construire Torlonia et dont il est l'*impresario*, a été inauguré par un nouvel opéra de Pacini. Il y avait foule; dans toutes les loges on voyait le plus beau monde en grande toilette. Le jeune Torlonia parut dans la loge d'avant-scène et fut fort applaudi, ainsi que la vieille duchesse sa mère. On criait : *Bravo Torlonia, grazie, grazie!* [1] Dans la loge en face était, avec sa suite, Jérôme, [2] tout couvert de décorations, et dans celle d'à côté, une comtesse Samoïlow, etc. Au-dessus de l'orchestre on a placé une image du Temps dont le doigt montre un cadran qui tourne lentement; cela n'a rien de bien gai. Quand Pacini vint se mettre au piano, il fut accueilli par de nombreux bravos. Il n'avait point fait d'ouverture; l'opéra débuta par un chœur qu'accompagnait une enclume au ton voulu. Le corsaire parut, chanta son air et fut applaudi; en ce moment le corsaire sur la scène et le maestro à l'orchestre s'inclinèrent tous deux (le corsaire est un contralto et s'appelle madame Mariani). Il y eut encore beaucoup de morceaux et la pièce devint ennuyeuse; le public fut aussi de cet avis car, lorsque commença le grand finale de Pacini, le parterre se leva, se mit à causer tout haut, à rire et à tourner le dos à la scène. Madame Samoïlow s'évanouit dans sa loge d'où il fallut l'emporter; Pacini s'esquiva du piano, et, à la fin de l'acte, le rideau tomba au milieu d'un affreux tumulte. Ensuite vint le grand ballet de *Barbe-Bleue* et le

[1] Merci, merci !
[2] Le roi Jérôme. (*Note du trad.*)

dernier acte de l'opéra. Comme le public était en veine de mauvaise humeur, il siffla tout le ballet d'un bout à l'autre, et accompagna également le second acte de l'opéra de rires et de sifflets. A la fin de la pièce, on appela Torlonia, mais il ne se présenta pas. Tel est le récit tout sec d'une première représentation et d'une inauguration de théâtre à Rome. Je m'en étais fait d'avance une idée on ne peut plus riante, et j'en sortis de mauvaise humeur. Si la musique eût fait *fureur*, j'en aurais été vexé, car elle est pitoyable et au-dessous de toute critique. Mais ce qui me vexe aussi, c'est de voir les Romains tourner le dos si brusquement à leur favori Pacini qu'ils voulaient couronner au Capitole, parodier ses mélodies et les chanter en charge. Cela prouve jusqu'à quel point un pareil musicien est solidement établi dans l'opinion publique. Une autre fois ils le prendront sur leurs épaules et le porteront chez lui en triomphe, mais ce n'est pas une compensation. Les Français n'en feraient pas autant à Boïeldieu, et ce qui les en empêcherait, abstraction faite du sentiment de l'art, c'est le sentiment des convenances. Mais en voilà assez sur ce chapitre; c'est affligeant. Pourquoi aussi l'Italie veut-elle aujourd'hui, à toute force, être le pays de l'art, tandis qu'elle est celui de la nature et qu'elle fait par là le bonheur de tous !

Je vous ai décrit les promenades du *Monte-Pincio*; elles continuent encore tous les jours. Dernièrement, j'ai été, avec Vallard, sur le *Ponte-Nomentano*. C'est un pont abandonné et tombant en ruines; il est situé dans la verte *Campagna*[1] aux lointains horizons. Plusieurs ruines du temps des Romains et de nombreux beffrois, datant du

[1] Campagne de Rome.

moyen âge, sont dispersés çà et là sur ces longues prairies. A l'horizon l'on ne voit que des montagnes ; elles sont actuellement couvertes en partie d'une neige brillante, et les ombres projetées par les nuages leur font subir les changements les plus fantastiques de forme et de couleur ; les monts diaphanes d'Albano ressemblent à un mirage et changent d'aspect à chaque instant comme un caméléon : à une distance de plusieurs milles on voit scintiller sur leur masse noire les petites chapelles blanches qui se succèdent de distance en distance jusqu'au couvent des *Passionistes*, qui occupe la plus haute cime. Ici, le regard peut suivre le chemin qui serpente à travers le taillis : là on distingue la pente de la montagne du côté du lac d'Albano ; plus loin on aperçoit un ermitage qui se montre à travers les arbres ; l'œil embrasse un espace aussi étendu que celui de Potsdam à Berlin, dis-je en bon Berlinois, mais, pour parler sérieusement, je dois dire que cela fait l'effet d'un rêve délicieux. C'est là qu'il faut aller chercher la musique ; c'est là qu'on l'entend retentir de toutes parts, et non dans les salles de spectacle aussi vides qu'insipides. Nous courûmes ainsi, arpentant la *Campagna* en tous sens, grimpant par dessus les haies, errant à l'aventure, puis, le soleil couché, nous regagnâmes le logis. Après une excursion pareille on se sent aussi fatigué, aussi content de soi que si l'on avait beaucoup travaillé ; et, à vrai dire, on n'a pas perdu son temps lorsqu'on a bien *senti* ce plaisir des champs.

Je me suis remis à dessiner beaucoup, et je commence même à faire des encres de Chine, parce que j'aimerais bien à me rappeler un ou deux effets de lumière et qu'on voit d'autant mieux qu'on est plus exercé.

Il faut, chère mère, que je te raconte une grande, très-

grande joie que j'ai eue dernièrement, car tu la partageras. Avant-hier, j'allai pour la première fois, en petit comité, chez Horace Vernet, et il fallut m'y faire entendre. Il m'avait dit d'avance que don Juan était sa seule musique, sa vraie musique de prédilection, notamment l'air du duel, et celui du commandeur, à la fin. Cette confidence m'avait plu beaucoup, et elle m'avait donné la mesure de son âme. Or, il arriva qu'en voulant préluder au concerto de Weber, je me laissai entraîner, sans m'en apercevoir, à la fantaisie ; tout à coup je songeai que je ferais plaisir à Vernet en prenant ces deux thèmes, et je me mis à les travailler pendant un moment avec fougue. Il en fut ravi comme j'ai rarement vu quelqu'un l'être de ma musique, et notre connaissance se trouva aussitôt plus intime. Quelques instants après il s'approcha tout à coup de moi et me dit à l'oreille : « Il faut que nous fassions un échange ; moi aussi je sais improviser. » Comme j'étais naturellement très-curieux de savoir ce qu'il entendait par là, il me répondit : « C'est mon secret. » Mais c'est un véritable enfant et il ne sut pas garder son secret un quart d'heure. Il revint donc à moi, me fit passer dans une pièce voisine et me demanda si j'avais du temps à perdre. « J'ai là, ajouta-
» t-il, une toile toute tendue et toute prête à servir ; j'y
» veux peindre votre portrait que vous conserverez en
» souvenir de cette journée. Vous la roulerez et l'enver-
» rez à vos parents, ou bien vous l'emporterez avec vous,
» comme vous voudrez. Il faut, à la vérité, que je me re-
» cueille avant mon improvisation, mais je la ferai. » Je consentis de très-grand cœur, et je ne puis vous dire combien je fus heureux en voyant que mon jeu lui avait fait réellement tant de plaisir. Cette soirée a été d'ailleurs délicieuse de tout point.

Lorsque je montai sur la colline, tout était calme et silencieux ; dans la grande et sombre villa [1], une seule fenêtre était éclairée ; on entendait, au milieu de la nuit, quelques accords isolés dont le son se mariait doucement au bruit de la fontaine. Dans l'antichambre, deux jeunes élèves de l'Académie faisaient l'exercice ; un troisième remplissait les fonctions de lieutenant et commandait avec un aplomb superbe. Dans la chambre suivante, mon ami Montfort, qui a remporté le prix de musique au Conservatoire, était au piano ; les autres se tenaient debout autour de lui et chantaient un chœur. Cela marchait très-mal ; ils en invitèrent encore un à se joindre à eux, et celui-ci ayant déclaré ne pouvoir pas chanter, il lui fut répondu : « Qu'est-ce que ça fait, c'est toujours une voix de plus. » Je les aidai pour ma part de mon mieux, et nous nous amusâmes très-bien. Plus tard, on dansa, et vous auriez dû voir Louise Vernet danser avec son père *la Saltarella*. Lorsqu'elle fut obligée de s'arrêter un instant, elle prit aussitôt le grand tambourin et se mit à frapper dessus pour nous relever, nous autres pianistes, qui ne pouvions presque plus remuer les doigts ; j'aurais voulu, en ce moment, être peintre ; j'aurais fait, je vous assure, un superbe tableau. Sa mère est la plus charmante femme du monde, et son grand-père, Carle Vernet (celui qui peint si bien les chevaux), dansa ce soir-là une contredanse avec tant de légèreté, il fit tant d'entrechats et varia si bien ses pas, qu'on ne regrettait qu'une chose, c'est qu'il eût soixante-douze ans. Il fatigue chaque jour deux chevaux sous lui, puis il peint et dessine un peu, et le soir, il faut qu'il

[1] Vernet habitait la villa Médicis.

soit en société! La prochaine fois, je vous raconterai comment j'ai fait connaissance avec Robert [1], qui vient d'achever un très-joli tableau, *la Moisson*. Je vous parlerai aussi des visites que j'ai faites récemment avec Bunsen, dans leurs ateliers, à Cornélius [2], Koch [3], Overbeck [4], etc. Il y a énormément à faire et à voir; malheureusement, j'ai beau tirailler le temps, il n'y a pas moyen de le rendre élastique. Je ne vous ai non plus rien dit encore du portrait d'enfant de Raphaël et des Baigneuses du Titien, qu'on regarde ici comme assez piquantes pour les deux amours céleste et terrestre, attendu que l'une est déjà habillée et en grande toilette, tandis que l'autre

[1] Léopold Robert.

[2] Cornélius (Pierre de), actuellement le peintre le plus célèbre de l'Allemagne, naquit à Dusseldorf, le 16 septembre 1787. Fixé à Rome depuis 1811, il y composa, entre autres grands ouvrages, le *Faust* et le *Cycle des Niebelungen*. Cornélius qui a surtout dessiné des cartons, représente en peinture ce que l'école de Hégel appelle en termes de philosophie, l'*idée*. Quoi qu'on puisse penser de sa manière de comprendre le but de la peinture historique, ce peintre n'en est pas moins considéré, à bon droit, comme un génie de premier ordre. Intimement lié à Rome avec Overbeck, il habitait avec lui un vieux couvent en ruines; les deux artistes se faisaient mutuellement et avec une franchise si généreuse les critiques de leurs ouvrages, que le roi Louis de Bavière les appelait toujours Saint-Paul et Saint-Jean.

[3] Koch (Joseph-Antoine), peintre d'histoire, né en 1768, à Obergiebeln, dans le Lechthal, mort à Rome le 12 janvier 1839. Il a laissé aussi des paysages fort estimés.

[4] Overbeck (Frédéric), célèbre peintre allemand, né à Lubeck le 2 juillet 1789. En 1814 il se convertit au catholicisme, à Rome, où il était fixé depuis 1810. Il y peignit, dans la villa du consul de Prusse, Bartholdy (oncle de Mendelssohn), des fresques remarquables représentant *Joseph vendu par ses frères* et *les Sept années de disette*. Il a imité la manière du Pérugin et des peintres mystiques antérieurs à Raphaël.

est encore toute nue [1]. Je ne vous ai pas parlé de la divine Vierge de Foligno [2], ni de M. Francesco Francia, qui était le plus naïf et le plus pieux artiste du monde, ni du pauvre Guido Reni, qui a peint une certaine Aurore, et que les peintres à barbe d'aujourd'hui traitent si cavalièrement ; ni d'une foule d'autres merveilles. Mais qu'ont-elles besoin d'être sans cesse décrites? Ne dois-je pas m'estimer assez heureux de pouvoir en jouir? Quand nous nous reverrons, je vous conterai peut-être tout cela.

<div style="text-align:right">Votre Félix.</div>

LETTRE XX

<div style="text-align:right">Rome, le 1er février 1831.</div>

Je voulais ne vous écrire que le jour de mon anniversaire, mais, après-demain [3], je n'en aurai probablement pas envie, et je laisserai là le travail pour me livrer tout entier à mes pensées. Il me paraît peu probable que la musique militaire du pape me fasse la surprise de me donner une aubade [4], et comme j'ai dit à toutes mes connaissances que j'étais né le 25, la journée se passera

[1] Ce tableau se trouve à la galerie Borghèse.
[2] De Raphaël.
[3] Mendelssohn était né le 3 février 1809.
[4] Le 3 février 1830, les musiques de quelques régiments de Berlin avaient donné une aubade à Félix Mendelssohn, le jour anniversaire de sa naissance.

tranquillement. J'aime mieux cela qu'une petite demi-fête. Le matin, je me représenterai en esprit votre image à tous ; je penserai à vous et ce sera mon premier plaisir. Ensuite je me jouerai mon ouverture militaire, et à midi je chercherai dans la carte du *Lepre*[1] mon mets de prédilection. C'est une excellente chose que de devoir faire tout cela soi-même, le jour de son anniversaire comme les autres jours, car on acquiert ainsi le sentiment de son indépendance. Mais si cela est excellent, le reste n'est pas mauvais non plus. Ce soir, les Torlonia sont assez aimables pour donner un bal de huit cents personnes, et mercredi et vendredi, veille et lendemain de mon anniversaire, je suis invité chez des Anglais. La semaine dernière, j'ai encore beaucoup vu, et je commencé maintenant à revoir certaines choses que je connais déjà. Ainsi, j'ai été au Vatican, à la Farnesina, au palais Corsini, à la villa Lante, à la villa Borghèse, etc. Avant-hier, j'ai vu les fresques de la maison Bartholdy[2] pour la première fois, attendu que les Anglaises qui l'habitent et ont fait de la salle peinte leur chambre à coucher, avec ciel de lit, n'avaient pas voulu jusqu'ici m'en accorder l'entrée. Mais enfin j'ai pu pénétrer dans la maison de mon oncle, examiner ses peintures et jouir de la vue qu'il avait sur la ville. C'est une idée vraiment grandiose et royale que celle de ces fresques, et l'exécution d'une belle pensée, en dépit de

[1] Le *lièvre*, nom d'un restaurant de Rome.

[2] Cet oncle de l'auteur mourut le 26 juillet 1825, à Rome, où il était consul général de Prusse depuis 1816. Le célèbre peintre Frédéric Overbeck avait exécuté dans sa maison des fresques remarquables, représentant *Joseph vendu par ses frères* et *les Sept années de disette*.
(*Note du trad.*).

tous les obstacles et de toutes les contrariétés, uniquement pour la pensée elle-même, est ce qui m'a toujours le plus charmé.

Pour passer maintenant à un tout autre sujet, je vous dirai que dans beaucoup de sociétés d'ici l'on confond ordinairement la piété avec l'ennui, deux choses pourtant très-différentes. Notre pasteur est un peu dans ce cas-là. On voit à Rome des gens d'un fanatisme qui se comprend au XVIe siècle, mais qui est aujourd'hui quelque chose d'inouï. Ils veulent tous se convertir mutuellement, ils se renvoient très-chrétiennement les injures les plus grossières, et chacun tourne en ridicule la croyance des autres. C'est vraiment pitoyable. Si la sottise était du moins de la simplicité! Malheureusement j'en reviens toujours, sur ce chapitre, à mon dire favori d'autrefois : c'est que la bonne volonté fait tout; j'ajoute qu'il faut y joindre aussi de bonne *force*. Mais je me laisse entraîner trop loin, et le père va gronder. Ne vous prévalez pas avec lui de cette lettre. Il y a de la neige dehors, les toits de la place d'Espagne en sont tout blancs, et déjà s'amassent de nouveaux nuages qui nous en promettent encore. C'est terrible pour nous autres gens du midi, et nous gelons. Le *Monte-Pincio* est couvert de glace; votre aurore boréale se venge sur nous. Comment voulez-vous qu'on pense et qu'on écrive avec chaleur par un temps pareil? Je me faisais une fête, en venant ici, de passer un hiver sans neige; il faut que je renonce à cette illusion. Dans une couple de jours, nous aurons une température de printemps, à ce que disent les Italiens; alors on recommencera à vivre gaiement et à écrire des lettres gaies. Adieu; continuez à être heureux et à songer à moi.

<div style="text-align:right">Félix.</div>

LETTRE XXI

Rome, le 8 février 1831.

Le pape est élu! Le pape est couronné! Dimanche il a officié à Saint-Pierre et a donné sa bénédiction. Le soir il y a eu illumination de la coupole et girandole en même temps. Le carnaval a commencé samedi et il continue sous les formes les plus variées, avec un entrain extraordinaire. La ville est illuminée chaque soir; hier il y avait bal chez l'ambassadeur de France, aujourd'hui celui d'Espagne donne une grande fête. A côté de ma maison, les marchands crient les *confetti*..... Je pourrais m'en tenir là, car à quoi bon décrire ce qui est indescriptible? Faites-vous dépeindre verbalement par Hensel ces diverses fêtes qui surpassent en magnificence, en éclat et en animation tout ce qu'on peut imaginer; la plume est trop froide pour vous en donner une idée. Du reste, comme tout a changé en huit jours! Nous avons maintenant un beau soleil, une douce chaleur, et l'on reste jusqu'au soir à prendre l'air sur les balcons. Oh! que ne puis-je vous envoyer dans ma lettre un quart d'heure seulement de cette volupté, que ne puis-je vous faire comprendre avec quelle rapidité la vie s'écoule ici, et comment chaque instant vous y apporte un plaisir nouveau, un de ces plaisirs que l'on n'oublie plus! Les Romains n'ont pas grands frais d'imagination à faire pour donner des fêtes; ils n'ont simplement qu'à illuminer les lignes architecturales et voilà le dôme de Saint-Pierre en feu,

répandant au milieu de la nuit, qui prend une teinte violette, une éblouissante clarté que pas un souffle ne dérange. Tirent-ils un feu d'artifice, il éclaire les murs massifs et noirs du château Saint-Ange et se réfléchit dans les eaux du Tibre. Commencent-ils en février leurs fêtes les plus folles, un magnifique soleil se met de la partie et embellit tout. — C'est un pays incroyable. Je dois pourtant vous dire encore que l'anniversaire de ma naissance s'est passé tout autrement que je ne croyais; toutefois je serai bref, car, dans une heure, on va au *Corso* voir le carnaval. Ma fête a eu sa veille, son jour et son lendemain. Le 2 février au matin, Santini était dans ma chambre, et, à mes questions empressées touchant le conclave, il répondait d'un air diplomatique que nous n'aurions guère un pape avant Pâques. Entre-temps vint M. Brisbane; après m'avoir dit qu'en quittant Berlin il était allé à Constantinople, à Smyrne, etc., il était en train de me demander des nouvelles de toutes ses connaissances de Berlin, lorsque nous sommes brusquement interrompus par un coup de canon; un second coup lui succède, et tout le monde se précipite sur la place d'Espagne en criant à gorge déployée. Nous nous séparons aussitôt, et nous arrivons, — Dieu sait comment, — tout essoufflés au Quirinal, à l'instant même où rentrait l'homme[1] qui venait de crier à travers la fenêtre brisée[2] : *Annuntio*[3] *vobis*

[1] C'est ordinairement un cardinal. (*Note du trad.*)

[2] Il y a une fenêtre murée donnant sur le balcon, et le mur de cette fenêtre est démoli pour livrer passage au cardinal qui vient annoncer l'élection du pape. (*Note du trad.*)

[3] Je vous annonce une grande joie; nous avons un pape, le Révérendissime et Éminentissime seigneur Capellari, qui s'est imposé le nom de Grégoire XVI.

gaudium magnum: habemus papam R. E. dominum Capellari, qui nomen assumpsit Gregorius XVI. Mais au même moment les cardinaux s'empressaient tous de venir prendre le frais sur le balcon, et ils riaient entr'eux. C'était la première fois, depuis cinquante jours, qu'ils se trouvaient à l'air; aussi paraissaient-ils très-contents. Leurs capuchons rouges resplendissaient au soleil; toute la place était couverte de monde, il y en avait jusque sur les obélisques et sur les chevaux de Phidias; mais les statues dominaient de beaucoup la foule et se détachaient sur l'azur du ciel.

Bientôt on vit arriver voitures sur voitures, la foule se serrait pour leur livrer passage et criait à tue-tête. Ensuite parut le nouveau pape, devant lequel on portait la croix d'or; il bénit pour la première fois toute cette masse de peuple qui entrecoupait de bravos ses prières; toutes les cloches de Rome sonnaient à grandes volées, et à leur carillon se mêlait le bruit du canon, des trompettes et des musiques militaires. Mais ce n'était là que la veille de ma fête. Le lendemain ce fut bien autre chose. De bon matin, suivant la foule qui descendait la longue rue, j'arrivai sur la place Saint-Pierre, qui me parut plus belle que jamais. Lorsque je vis le soleil brillant qui l'éclairait, les voitures qui la parcouraient en tous sens, les carrosses rouges des cardinaux en grand gala, avec leurs laquais brodés, qui roulaient du côté de la sacristie; l'innombrable quantité de gens de tous pays et de toutes conditions réunis sur cette place, le tout dominé par la coupole et l'église qui semblaient flotter dans la brume bleue du matin; lorsque mon regard embrassa ce magifique ensemble, je me dis : si Capellari voyait cela, il croirait que c'est fait pour lui, et cependant je sais bien qu'il n'en est rien: c'est juste-

ment aujourd'hui l'anniversaire de ma naissance, et l'élection du pape, ainsi que la cérémonie de l'adoration, sont tout simplement un spectacle préparé en mon honneur. Du reste, les acteurs jouaient leurs rôles à merveille et d'une façon si naturelle que j'en conserverai toute ma vie le souvenir.

L'église Saint-Pierre regorgeait de monde. Le pape fit son entrée porté sur une litière avec les fameux éventails de plumes de paon ; on le plaça sur le grand autel et les chanteurs pontificaux entonnèrent le : *Tu es sacerdos magnus*. Je n'ai entendu que deux ou trois accords, mais il n'en faut pas davantage ; il suffit d'avoir le son. Les cardinaux vinrent ensuite l'un après l'autre baiser le pied et les mains du nouveau pape qui les embrassa. Lorsqu'on est resté un instant spectateur immobile au milieu de cette foule compacte, si on lève tout à coup les yeux, on aperçoit la coupole jusqu'à la lanterne, et cela produit une singulière impression. J'étais avec M. Diodati, au beau milieu d'une bande de capucins, et j'ai remarqué que ces saints et très-peu appétissants personnages n'avaient pas le moindre recueillement dans une circonstance aussi solennelle. Mais je dois me hâter ; l'heure du carnaval approche, et je ne veux rien en perdre. Le soir de mon anniversaire, on fit brûler dans toutes les rues des tonnes à poix et on illumina la *Propagande;* les Romains s'imaginent que c'est parce que le nouveau pape y a demeuré ; moi je crois plutôt que c'est parce qu'elle me fait face et que je n'avais qu'à me mettre à ma fenêtre pour tout voir à mon aise. Le même soir il y eut bal chez Torlonia ; l'on n'apercevait de partout que capuchons rouges par en haut et bas rouges par en bas. Le jour suivant, on travaillait à force aux échafauds, aux estrades

et aux tribunes en planches pour le carnaval; les afficheurs placardaient des ordonnances de police pour les courses de chevaux, les costumiers étalaient des masques et des déguisements, et, comme lendemain de fête, on annonçait, pour le dimanche, illumination de la coupole et girandole. Samedi j'ai été au Capitole voir les juifs demander à être tolérés encore un an dans la ville éternelle. Au pied de la montagne on commence par leur opposer un refus; mais arrivés au sommet, on cède enfin, après bien des supplications de leur part, et on leur assigne le Ghetto pour résidence. C'est une cérémonie très-ennuyeuse; après deux heures d'attente, je n'ai pas même eu la satisfaction d'entendre le discours des juifs et la réponse des chrétiens. Je descendis tout maussade du Capitole et il me sembla que le carnaval commençait mal. J'arrivai ainsi au Corso. Tout à coup, et tandis que j'étais encore plongé dans mes réflexions, je me sens inondé d'une pluie de dragées. Je lève les yeux et je vois que mes agresseurs sont des jeunes filles que j'avais aperçues quelquefois dans les bals, mais que je connaissais peu. Tout décontenancé, je me dispose à leur faire une levée de chapeau, mais la pluie redouble. Leur voiture s'éloigne, et, dans la suivante, je vois mademoiselle T....., une belle et vaporeuse Anglaise. Je veux la saluer aussi, mais elle me crible de dragées. Alors la patience m'échappe, et prenant des confetti, je me mets à saluer bravement à la mode du jour. Il y avait là une foule de mes connaissances; mon pardessus bleu était devenu blanc comme une veste de meunier, et, du haut d'un balcon, la famille B..... me lançait des poignées de grêle. La journée se passa ainsi à recevoir et à renvoyer, au milieu des masques les plus bouffons, confetti, dragées

ou farine; elle se termina par la course de chevaux.

Le lendemain il n'y avait pas de carnaval, mais en revanche le pape donnait sa bénédiction du haut de la *Loggia* sur la place Saint-Pierre; il était sacré évêque dans l'église, et le soir il y avait illumination de la coupole. Faites-vous dessiner ou raconter par Hensel, comme il voudra, l'effet que produit l'illumination presque instantanée de l'édifice; quant à moi, ce qui me parut surtout étourdissant, ce fut l'apparition soudaine de ces centaines d'hommes suspendus aux flancs de la coupole qui travaillent là et qu'on ne voit pas. Et la divine girandole! Qui est capable d'en donner une idée? Mais les fêtes recommencent; adieu! Je vous décrirai le reste la prochaine fois. Hier au Corso, tandis qu'on lançait des fleurs et des bonbons, j'ai reçu d'un masque un bouquet et des coups de batte; j'ai fait sécher le tout pour vous le rapporter. Quant à travailler, il n'y faut pas songer pour le moment; je n'ai composé qu'un petit chant; mais je me propose de rattraper, pendant le carême, tout le temps perdu.

Voici l'heure de sortir; adieu donc, chers parents.

FÉLIX.

LETTRE XXII

Rome, 22 février 1831.

Merci mille fois pour votre lettre du 8, que j'ai reçue hier à mon retour de Tivoli. Je ne saurais assez te dire,

ma chère Fanny, combien me plaît ton projet de réunions musicales du dimanche. C'est une brillante idée, et, je t'en prie, pour l'amour de Dieu, ne la perds pas de vue.

Ces concerts du dimanche vont déjà être cause que j'aurai produit un morceau nouveau. Dernièrement, lorsque tu me fis part de ton idée, je songeai si je ne pourrais rien t'envoyer, et je revins à mon projet favori d'autrefois; mais il a pris de tels développements que je ne puis encore rien donner à C... pour te le porter, et que je ne te l'enverrai que plus tard. Ecoute et admire! J'ai composé depuis Vienne la première *Nuit de Sainte-Waldpurge* de Gœthe, et je n'ai pas encore eu le courage de l'écrire. Maintenant la chose a pris tournure, mais elle est devenu une grande cantate avec orchestre complet, et on peut la rendre très-gaie, car il y a, au commencement, des chants de printemps et une foule de morceaux du même genre. Aux cris des hiboux, au bruit que font les veilleurs avec leurs fourches et leurs manches à balai, vient se joindre le vacarme des sorcières pour lequel j'ai, tu le sais, un faible particulier. Des trompettes en *ut* majeur annoncent les druides sacrificateurs, puis un chœur saccadé, sinistre, est chanté par les veilleurs saisis d'épouvante, et le tout se termine par le chant grave et plein du sacrifice. Ne crois-tu pas que cela pourrait faire un nouveau genre de cantate? Je n'ai pas besoin d'y mettre une introduction instrumentale, l'ensemble est suffisamment animé. J'espère avoir bientôt terminé ce travail. Du reste, je compose en ce moment avec ardeur : la symphonie italienne marche à grands pas; ce sera le morceau le plus gai que j'aie fait, notamment le finale. Je n'ai encore rien d'arrêté quant à l'*adagio;* je crois que j'attendrai d'être à Naples pour l'écrire. Le *Donne-nous*

la paix est fini, et le *Nous croyons tous* le sera ces jours-ci. Il n'y a que la symphonie écossaise que je ne peux pas encore bien attrapper ; s'il me vient une bonne idée, je me mettrai de suite à l'œuvre et je ne la quitterai plus avant d'avoir fini.

<div style="text-align:right">Votre Félix.</div>

LETTRE XXIII

<div style="text-align:right">Rome, le 1er mars 1831.</div>

En écrivant cette date je suis effrayé de la rapidité avec laquelle le temps fuit. Avant la fin du mois la semaine sainte commence, et, après la semaine sainte, j'aurai passé à Rome plus de temps qu'il ne m'en restera à y passer encore. Je me demande à présent si j'ai bien employé ce temps, et je ne trouve pas de quoi me faire une réponse satisfaisante. Si je pouvais au moins composer ici une de mes deux symphonies ! Quant à l'italienne, j'attendrai, pour l'écrire, d'avoir vu Naples, car j'y veux mettre un peu de l'émotion que cette vue m'aura fait éprouver. Mais l'autre symphonie m'échappe à mesure que je crois la saisir ; plus approche la fin de cette période de calme que je passe à Rome, plus je suis préoccupé et moins j'ai de facilité au travail. Il me semble que je ne serai pas de longtemps aussi à l'aise pour écrire que je le suis ici, et je voudrais tout terminer avant de partir. Mais je n'avance pas ; il n'y a que *la Nuit de Sainte-Waldpurge*

qui marche rapidement et sera, je l'espère, bientôt achevée. Et puis je veux aussi dessiner chaque jour, afin d'emporter avec moi les croquis des endroits dont je désire conserver le souvenir; je veux également voir encore beaucoup de choses, et je sais d'avance que la fin du mois me surprendra sans que j'aie rien terminé. Cependant il y a ici des beautés uniques en leur genre et qu'on ne trouve pas ailleurs ! Sans doute il s'y est opéré un grand changement; on n'y remarque plus la même variété, le même entrain qu'autrefois [1]; presque toutes mes connaissances sont parties; les rues et les promenades sont désertes, les galeries sont fermées et il est impossible d'en obtenir l'entrée. Nous sommes presque entièrement privés de nouvelles du dehors (ainsi ce n'est que par la *Gazette d'Augsbourg* que nous avons eu les premiers détails sur les affaires de Bologne); on se réunit peu ou pas; bref, le silence règne partout, mais la nature a repris son plus doux sourire, et cet air tiède et caressant dont nous jouissons maintenant, rien ne peut nous l'enlever. Dans tout cela personne n'est plus à plaindre que les dames Vernet, car il en résulte pour elles une position fatale. Chose étrange ! toute la populace de Rome concentre sa haine sur les pensionnaires français, qu'elle croit capables de faire aisément à eux seuls une révolution. On a envoyé plusieurs fois à Vernet des lettres anonymes contenant des menaces, et il a même un jour trouvé devant son atelier un Transtévérin armé, qui a pris la fuite dès qu'il l'a vu aller chercher son fusil. Ces dames sont donc en ce moment toutes seules, claquemurées dans

[1] Des insurrections avaient éclaté depuis peu dans les États de l'Église, et notamment à Bologne.

leur villa, et la famille entière traverse une crise des plus pénibles. Cependant le calme et la sécurité n'ont pas cessé de régner dans la ville, et je suis bien convaincu que les choses en resteront là. Mais les peintres allemands se sont conduits en cette circonstance d'une façon plus pitoyable que je ne saurais vous le dire. Non-seulement ils se sont tous coupé les moustaches, les favoris, les barbiches petites et grandes; non-seulement ils disent avec une ignoble franchise qu'ils les laisseront repousser dès que le danger sera passé; mais encore ces grands et gros gaillards rentrent chez eux à la nuit tombante et s'y enferment seuls avec leur lâcheté. Et puis ils traitent Horace Vernet de bravache ! quelle différence pourtant entre lui et ces tristes sires ! Depuis que je les ai vus si couards je ne peux plus les souffrir. Ces derniers temps, je suis retourné visiter les nouveaux ateliers. Thorwaldsen vient de terminer une statue en argile de lord Byron ; il est assis sur des ruines, les pieds posés sur le chapiteau d'une colonne, le regard perdu dans l'espace et comme prêt à écrire quelque chose sur les tablettes qu'il tient à la main. Thorwaldsen ne l'a pas représenté en costume romain, mais dans le plus simple costume d'aujourd'hui; j'ai trouvé que cela faisait très-bien et n'avait rien de choquant. L'ensemble a ce mouvement naturel que l'on admire tant dans toutes les statues du maître, et Byron, qui a l'air passablement sombre et élégiaque, n'est cependant nullement affecté. Quant à son *Triomphe d'Alexandre*, il me faudrait t'écrire toute une lettre à ce sujet, car jamais sculpture ne m'a fait pareille impression. Je vais le voir toutes les semaines, je ne regarde pas autre chose, et j'entre à Babylone avec le héros.

.

Une drôlerie pour finir. Je voudrais, ô Fanny, que, comme contre-partie de tes concerts du dimanche tu eusses entendu la musique que nous avons faite dernièrement, un dimanche soir. Comme on est en carême, on voulut chanter les psaumes de Marcello ; les meilleurs dilettantes étaient réunis ; au milieu d'eux se trouvait un chanteur de la chapelle du pape ; un maestro tenait le piano, et nous autres nous chantions. Un solo de soprano s'étant présenté, toutes les dames se jetèrent dessus, chacune voulut le chanter, de sorte qu'il fut exécuté en *tutti*. Le ténor placé à côté de moi ne chantait pas une seule note juste ; il errait au hasard dans des régions fantastiques. Si je me mettais à chanter avec le second ténor, il tombait dans mon ton, et si je voulais lui venir en aide, il croyait que c'était ma seconde voix et se tenait mordicus à la sienne. Le chanteur du pape tantôt venait au secours des soprani en chantant en fausset, tantôt il faisait la première basse ou glapissait la partie de l'alto ; mais comme tout cela n'aboutissait à rien, il me regardait en souriant d'un air dolent, et nous nous faisions à la dérobée des clins d'œil d'intelligence. Le maestro lui-même, grâce à toutes ces charitables immixtions de voix, perdait souvent le fil ; il se trouvait d'une mesure en avance ou en retard ; enfin bientôt l'anarchie fut complète ; chacun se mit à chanter ce qu'il voulut et comme il voulut. Tout à coup se présente un passage sérieux pour les basses seules ; tout le monde l'entonne avec vigueur, mais dès la seconde mesure nous voilà tous partis d'un immense éclat de rire, et le concert finit ainsi à la satisfaction générale. Les personnes qui étaient venues nous écouter applaudirent bruyamment, et l'assemblée se dispersa sur ce beau triomphe. Eynard entra, entendit notre

musique, fit une grimace et ne reparut plus[1]. Sur ce, adieu; vivez heureux, et maintenez-vous tous en belle humeur et en bonne santé.

<div align="right">FÉLIX.</div>

LETTRE XXIV.

<div align="right">Rome, le 15 mars 1831.</div>

Les lettres de recommandation de R... ne m'ont été ici d'aucune utilité. L..., à qui, outre ma lettre, Bunsen m'a présenté, ne s'est nullement occupé de moi, et, lorsqu'il me rencontre, il fait autant que possible en sorte de ne pas me voir. Je le soupçonne presque d'être aristocrate. Albani[2] m'a reçu; et j'ai eu l'honneur de causer pendant

[1] Eynard (J.-G.), philhellène génevois, d'origine française, né à Lyon en 1775. Il passa l'hiver de 1830 à Rome, d'où il envoya diverses notes aux ambassadeurs de France, de Russie et d'Angleterre, et pressa vivement la conférence de faire choix d'un monarque pour la Grèce. Les actes de M. Eynard en faveur des Grecs sont trop connus pour qu'il soit besoin de les mentionner ici.

[2] Albani (Joseph), né à Rome en 1750, mort le 3 décembre 1834, à Pesaro, à l'âge de 84 ans. Il fit partie du sacré collége depuis 1801. Il passa sa jeunesse dans l'oisiveté, préférant la musique à toutes les autres occupations. Il disait lui-même, peut-être pour cacher des plans plus élevés, qu'il avait manqué sa vocation, et qu'il aurait dû se faire compositeur, au lieu d'être prince de l'Église. Nommé en 1831 commissaire apostolique dans les quatre légations pour y rétablir l'ordre et la paix, il entra à main armée dans les principales villes, et on lui reproche de n'avoir pas empêché les violences que la soldatesque commit sous ses yeux.

une demi-heure avec un cardinal. « Ainsi, me dit-il, après avoir lu ma lettre de recommandation, vous êtes un pensionnaire du roi de Hanovre? » Je répondis que non. — Mais vous avez déjà vu Saint-Pierre, sans doute? » Cette fois, ma réponse fut affirmative. Sachant que je connaissais Meyerbeer, il me déclara qu'il ne pouvait pas souffrir sa musique, qu'il la trouvait trop savante. Tout cela, ajouta-t-il, est si artificiel, si pauvre en mélodie, qu'on s'aperçoit de suite que c'est l'œuvre d'un Allemand; car, voyez-vous, mon ami, les Allemands ne se doutent pas du tout de ce que c'est que la mélodie. — Oui, lui dis-je. — Dans mes partitions, poursuivit Son Éminence, tout chante. Non-seulement les voix humaines, mais le premier violon chante, le second violon chante, le hautbois chante, et ainsi de suite jusqu'aux cornets et même à la contre-basse. J'exprimai naturellement à mon interlocuteur, en termes très-respectueux, le désir de voir un échantillon de cette musique si chantante; mais il fit le modeste et ne voulut rien me montrer. Il me dit cependant qu'il désirait me rendre le séjour de Rome aussi agréable que possible, et que si je voulais aller visiter sa villa, dont il m'indiqua le chemin, je pouvais y conduire autant de mes amis que bon me semblerait. Je me confondis en remercîments, et j'étais déjà tout fier de la permission que j'avais reçue; mais il se trouva que cette villa était ouverte au public, et que tout le monde pouvait y entrer. Depuis lors, je n'ai plus entendu parler du cardinal, et comme cette aventure et quelques autres du même genre qui me sont arrivées ici m'avaient inspiré pour la haute société romaine un respect mêlé de répugnance, j'ai préféré ne pas remettre la lettre que j'avais pour les Gabrielli. Je me suis fait montrer toute la famille

Buonaparte à la promenade, où je la rencontrais tous les jours, et j'en ai eu assez.

Je trouve Mizckiewicz [1] ennuyeux. Il a cette espèce d'indifférence avec laquelle on ennuie les autres et soi-même, et que les dames prennent volontiers pour de la mélancolie, pour la marque d'une âme brisée; mais cela ne me va guère. Voit-il Saint-Pierre, il regrette les temps de la hiérarchie; avons-nous un beau ciel bleu, il le voudrait bien sombre, et quand le ciel est sombre, il se plaint et dit qu'il gèle. En présence du Colysée, il voudrait avoir vécu dans le temps que ce monument rappelle. Je me demande ce qu'il aurait bien pu désirer s'il eût vécu sous le règne de Titus!

Tu veux que je te donne des nouvelles d'Horace Vernet; c'est assurément là un thème plus gai que Mizckiewicz. Je crois pouvoir dire de Vernet que j'ai appris quelque chose de lui, et que tout le monde peut-être a quelque chose à en apprendre. Il produit avec une facilité et une aisance inouïes. Dès qu'il voit un sujet qui lui dit quelque chose, il s'en empare, et nous sommes encore à examiner si ce qu'il traite est réellement beau, digne d'éloge ou de blâme, qu'il a déjà fini et est depuis longtemps occupé à quelqu'œuvre nouvelle; c'est un homme qui vous déroute complétement dans toutes vos règles de jugement esthétique. Quand bien même cette fécondité n'est pas

[1] Adam Mizckiewickz, célèbre poëte polonais, né en 1798, à Nowogrodeck, petite ville de la Lithuanie, mort à Constantinople, le 26 novembre 1855. Il était à Rome en 1830, et il y resta jusqu'en 1832. M. Mizckiewickz, qui a été professeur des langues et des littératures slaves au Collége de France, en 1840, puis sous-bibliothécaire à l'Arsenal, est suffisamment connu du lecteur pour que nous n'entrions pas dans de plus amples détails.

chose qui s'apprenne, le principe n'en est pas moins admirable, et rien ne peut remplacer la gaieté, l'éternelle ardeur au travail qui en résultent. Dans des allées d'arbres toujours verts qui, en ce temps de floraison, répandent des parfums par trop doux, en plein fourré du jardin de la villa Médicis, se trouve une petite maison qui se révèle toujours de loin par un bruit quelconque : on y crie, on s'y chamaille, on y sonne de la trompette, ou bien les chiens y aboient. C'est l'atelier. Il y règne le plus beau désordre : on y voit, pêle-mêle, des fusils, un cor de chasse, un singe, des palettes, deux ou trois lièvres tués à la chasse et quelques lapins morts; partout sont accrochés aux murs des tableaux achevés ou à moitié faits. L'Inauguration de la cocarde nationale (tableau bizarre, qui ne me plaît pas du tout); les portraits commencés de Thorwaldsen, Eynard, Latour-Maubourg [1], quelques chevaux, l'esquisse de la *Judith* avec des études qui s'y rapportent, le portrait du saint-père, quelques têtes de nègres, des *pifferari* [2], des soldats du pape, votre très-humble serviteur, *Caïn et Abel*, enfin l'atelier lui-même, sont suspendus dans l'atelier. Dernièrement, Vernet avait à faire une masse de portraits de commande, et par conséquent tout son temps était pris; mais, en passant dans la ville, il aperçoit un de ces paysans de la *Campagna*, qui, armés par le gouvernement, font depuis quelques jours des patrouilles à cheval dans les rues de Rome. Son costume

[1] Latour-Maubourg (Just-Pons-Florimond de FAY, marquis de), diplomate français, né le 9 octobre 1781, mort à Rome, le 24 mai 1837. Il fut chargé en 1831 de l'ambassade de Rome, et il occupa ce poste jusqu'à sa mort.

[2] Joueurs de fifre.

bizarre lui plaît, et, dès le lendemain, il commence un tableau représentant un de ces soldats improvisés, arrêté par le mauvais temps dans la campagne, et saisissant son fusil pour le décharger sur quelqu'un ; on aperçoit dans le lointain un petit corps de troupes et la plaine déserte. Les petits détails des armes dans lesquels on sent encore le paysan, le mauvais cheval avec son harnachement mal tenu, et le flegme italien de ce drôle barbu en font un charmant petit tableau. Lorsqu'on voit d'ailleurs avec quel entrain il y travaille, comme il se promène sur la toile, ajoutant tantôt un petit ruisseau, tantôt deux ou trois soldats, ici un pommeau à la selle, là une doublure verte à la capote du paysan-soldat, on est vraiment tenté de lui porter envie. Aussi tout le monde vient-il le voir travailler ; à ma première séance, il vint au moins vingt personnes l'une après l'autre. La comtesse E… lui avait demandé de pouvoir assister à l'ébauche de son portrait ; lorsqu'elle le vit tomber sur la besogne comme un affamé sur du pain, elle resta toute stupéfaite. Les autres membres de la famille, comme je vous l'ai déjà dit, ne sont pas mal non plus ; en entendant le vieux Carle parler de son père Joseph, on éprouve du respect pour ces gens-là, et je prétends, moi, qu'ils sont nobles. Mais il se fait tard, il faut que je porte ma lettre à la poste. Adieu.

<div style="text-align:right">Félix.</div>

LETTRE XXV

Rome, le 29 mars 1831.

Nous voici au milieu de la semaine sainte. Demain j'entendrai pour la première fois le *Miserere*, et dimanche, tandis qu'à Berlin vous exécutiez la Passion, ici les cardinaux et tous les prélats recevaient de belles palmes entrelacées et des rameaux d'olivier ; on chantait le *Stabat mater* de Palestrina, et il y avait grande procession. Le travail va mal depuis quelques jours ; nous sommes en plein printemps, nous avons une chaleur et un ciel bleu tels qu'on peut tout au plus les rêver chez nous, et le voyage de Naples préoccupe tous les esprits ; on n'a pas, dans ces conditions-là, le calme nécessaire pour écrire. C..., qui n'a pourtant pas l'enthousiasme facile, m'adresse de Naples une lettre ivre de joie et d'admiration ; les êtres les plus secs deviennent poétiques en parlant de ce pays-là. Du 15 avril au 15 mai c'est la plus belle époque de l'année en Italie ; qui donc oserait me faire un crime de ne pouvoir pas me reporter en imagination au milieu des brumes d'Écosse ? Aussi ai-je dû laisser de côté, pour le moment, la symphonie écossaise, et je ne désire plus qu'une chose, c'est de pouvoir écrire encore ici la *Nuit de Sainte-Waldpurge*. Cela se fera si je puis avoir aujourd'hui et demain deux bonnes journées, c'est-à-dire du mauvais temps, car, par un beau soleil, la tentation est trop forte. Dès que, pour un instant, le travail ne veut pas marcher, on espère que cela ira mieux dehors ; on

sort, mais, une fois en plein air, on songe à tout autre chose qu'au travail; on flâne, et, en rien de temps, on est tout étonné d'entendre les cloches des églises sonner déjà l'*Ave Maria*. Cependant il ne me manque plus qu'un bout d'introduction; si cela me vient, le morceau sera complet, et il ne me faudra pas plus de deux ou trois jours pour l'écrire. Alors je dis adieu aux notes et au papier de musique, je pars pour Naples, et, s'il plaît à Dieu, je ne fais plus rien du tout. Les deux Français m'ont aussi ces derniers jours entraîné à flâner. Rien de plus comique ou de plus triste, comme vous voudrez, que de voir ces deux êtres l'un à côté de l'autre. *** est une vraie caricature, sans l'ombre de talent, cherchant à tâtons dans les ténèbres et se croyant le créateur d'un monde nouveau; avec cela il écrit les choses les plus détestables, et ne parle, ne rêve que de Beethoven, Schiller et Gœthe. Il est de plus d'une vanité incommensurable et traite avec un superbe dédain Mozart et Hayden, de sorte que tout son enthousiasme m'est très-suspect. **** travaille depuis trois mois à un petit rondeau sur un thème portugais; tout ce qu'il fait est parfaitement correct, brillant et selon les règles; il doit, après ce rondeau, se mettre à composer six valses, et il serait l'homme le plus heureux du monde si je voulais lui jouer une masse de valses viennoises. Il estime fort Beethoven; mais il n'estime pas moins Rossini, Bellini également, Auber aussi, bref, tout le monde. Me voyez-vous entre ces deux individus, moi qui ai parfois des envies de dévorer *** jusqu'à ce qu'il retombe dans son enthousiasme pour Glück, où je dois être de son avis; moi qui cependant vais volontiers me promener avec eux parce que ce sont les seuls musiciens qu'il y ait ici et qu'au demeurant leur société est très-agréable? Tout cela

fait le contraste le plus comique qu'on puisse imaginer. Tu dis, chère mère, que *** doit cependant poursuivre un but dans l'art; je ne suis pas en cela de ton avis; je crois que ce qu'il veut c'est se marier, et il est, à bien prendre, pire que les autres, parce qu'il est plus affecté. Cet enthousiasme purement extérieur, ces airs désespérés qu'on prend auprès des dames, ces génies qui s'affichent en grosses lettres, tout cela m'est parfaitement insupportable, et si ce n'était un Français, c'est-à-dire un homme avec lequel les relations sont toujours agréables, — car les Français ont le talent de ne jamais être à court et de savoir vous intéresser,—il n'y aurait pas moyen d'y tenir. D'aujourd'hui en huit, je vous écrirai probablement ma dernière lettre de Rome, après quoi vous en recevrez une datée de Naples. Je ne sais pas encore si j'irai en Sicile; mais j'en doute fort. Dans tous les cas je ne m'y rendrai que par le bateau à vapeur, et il n'est pas certain qu'il parte. En hâte.

<div style="text-align:right">Votre FÉLIX.</div>

LETTRE XXVI

<div style="text-align:right">Rome, 4 avril 1831.</div>

La semaine sainte est passée, mon passeport est visé pour Naples, ma chambre commence à paraître nue, et mon hiver à Rome n'est déjà plus pour moi qu'un souvenir. Je compte partir dans quelques jours, et s'il plaît à Dieu, ma prochaine lettre sera datée de Naples. Cet hiver

a été certainement très-gai, il m'a fait un bien infini, mais la semaine qui vient de le clore laissera particulièrement dans ma mémoire des traces ineffaçables, car ce que j'ai vu et entendu pendant ces huit jours a surpassé mon attente. Comme ça été le bouquet, je vais essayer, dans ma dernière lettre de Rome, de vous en donner une idée. On a beaucoup vanté et beaucoup critiqué les cérémonies de la semaine sainte, mais, ainsi qu'il arrive le plus souvent, on a oublié de dire la chose principale, à savoir qu'elles font un ensemble complet. C'est seulement à ce dernier point de vue que je veux vous en parler. Toute autre description pourrait rappeler à mon père, madame de R..., qui ne faisait en définitive que ce que font la plupart de ceux qui écrivent sur la musique et l'art, lorsqu'elle essayait de nous donner, entre la poire et le fromage, avec sa voix enrouée et prosaïque, une idée du beau chœur si sonore de la chapelle du pape. Beaucoup d'autres, prenant à part la musique seule, sont tombés sur elle à bras raccourcis, sous prétexte qu'elle a besoin, pour produire son effet, de toute la pompe extérieure qui l'accompagne. Il se peut qu'ils aient raison, mais cette pompe nécessaire étant donnée, et, notez-le, dans toute sa perfection, il n'en est pas moins vrai que l'effet de la musique est produit. Or, bien que je sois pleinement convaincu que le lieu, le temps, l'arrangement, la foule qui attend dans le plus profond silence que les chants commencent; bien que je sois, dis-je, convaincu que tout cela contribue à l'effet produit, je n'en trouve pas moins détestable qu'on sépare, à dessein, ce qui va ensemble, afin de n'en conserver qu'une partie, pour pouvoir la déprécier. Ce serait un malheureux être que celui sur lequel le recueillement et le respect d'une grande réunion d'hommes ne produiraient pas un effet

communicatif, lors même que ces hommes adoreraient le veau d'or; car celui-là seul peut briser l'idole qui a quelque chose de mieux à mettre à la place. Que les gens ne fassent que se répéter, que la grande réputation de ces cérémonies les rende encore plus imposantes, ou que ce soit simplement un effet de l'imagination, peu importe; le fait est que l'on a un ensemble parfait, qui a produit depuis des siècles et produit encore chaque année une impression profonde; c'en est assez pour commander mon respect, qui est acquis d'ailleurs à toute perfection réelle. Quant à juger de la sphère où cela se produit, j'abandonne ce soin aux théologiens, car ce qu'on dit à ce sujet ne saurait toucher au fond des choses. Tout n'est pas dit quand on a parlé de la cérémonie pure et simple; il me suffit, comme je vous l'ai déjà exprimé, pour que j'éprouve tout à la fois respect et plaisir, que, dans une sphère quelconque, quelque chose soit exécuté avec fidélité, avec conscience, et aussi parfaitement que le permettent les moyens dont on dispose. Aussi n'attendez pas que je vous fasse une critique minutieuse du chant, que je vous dise si l'intonation et les cadences étaient justes ou fausses, si les compositions étaient belles ou non; j'aime mieux essayer de vous faire comprendre comme quoi l'ensemble doit produire un grand effet, car tout y contribue; et, de même que la semaine dernière j'ai joui de tout à la fois, sans séparer la musique, les cérémonies, les formes, etc., de même je ne séparerai rien à présent. Quant à la partie technique à laquelle j'ai pris naturellement la plus grande attention, j'en rendrai un compte spécial à Zelter. La première cérémonie a eu lieu le dimanche des Rameaux. Il y avait une telle foule qu'il me fut impossible de pénétrer, dans l'église, jusqu'à ce qu'on appelle le *banc des prélats*, où était ma place ordi-

naire, et que je dus rester debout parmi la garde d'honneur. De l'endroit où j'étais, je voyais parfaitement les cérémonies, mais je ne pouvais pas très-bien suivre le chant, parce qu'on ne prononçait pas distinctement les paroles, et que ce jour-là je n'avais pas encore de livre. Il en résulta que le premier jour, les diverses mélodies des antiennes, des Évangiles et des psaumes, et l'espèce de lecture chantée, toutes choses qu'on entend là dans leur forme la plus ancienne, me firent un effet excessivement bizarre et confus. Je n'avais aucune idée exacte de la règle qui présidait à ces étranges cadences finales et tonales. Pour débrouiller peu à peu cette règle, je me donnai assez de peine, et j'y réussis à tel point qu'à la fin de la semaine sainte j'aurais pu chanter ma partie avec les autres. J'échappai aussi de la sorte à l'ennui qu'on se plaint généralement d'éprouver pendant les psaumes interminables du *Miserere* ; car, en remarquant la diversité dans la monotonie, et en écrivant sur-le-champ chaque cadence que j'avais bien entendue, j'obtins peu à peu, comme c'était justice, huit airs de psaumes ; je notai les antiennes et autres choses semblables, et j'eus l'esprit constamment occupé et tendu. Mais le premier dimanche, comme je vous l'ai dit, il me fut impossible de me reconnaître dans tout cela ; je sais seulement qu'ils ont chanté aussi le chœur *Hosanna in excelsis* et entonné plusieurs hymnes pendant qu'on présentait au pape les belles palmes entrelacées qu'il distribue aux cardinaux. Ce sont de gros bâtons avec toutes sortes d'ornements, tels que pommes, croix et couronnes, entièrement faits avec des feuilles sèches de palmier, de sorte que ces bâtons paraissent être en or. Les cardinaux, assis en carré dans la chapelle avec les abbés à leurs pieds, viennent un à un recevoir des mains du saint-père, leur

bâton à palmes, puis ils retournent à leur place ; ensuite, viennent les évêques, les moines, les abbés et tous les autres ecclésiastiques, les chanteurs du pape, les chevaliers d'honneur et tout ce qui s'ensuit, et chacun d'eux reçoit une branche d'olivier entourée de feuilles de palmier. Cela fait une longue procession pendant laquelle le chœur chante sans discontinuer. Les abbés tiennent les longues palmes de leurs cardinaux, comme une sentinelle tient sa lance, et ils les étendent à terre devant eux ; à ce moment, il y a dans la chapelle une richesse et un éclat de couleurs que je n'ai jamais vus dans aucune cérémonie. Figurez-vous les cardinaux avec leurs robes chamarrées d'or et leurs barrettes rouges ; devant eux, les abbés violets, tenant en main les palmes d'or, plus loin les gens du pape, aux livrées bariolées, les prêtres grecs, les patriarches dans leurs plus beaux costumes, les capucins avec leurs longues barbes blanches, tous les autres moines, puis les Suisses avec leurs uniformes de perroquets, ayant tous à la main des branches vertes d'olivier ; ajoutez à cela le chant, et vous comprendrez aisément qu'en présence d'un pareil spectacle, c'est à peine si l'on écoute ce qui se chante ; on se contente de jouir du son. La distribution des palmes terminée, on apporte au pape le siége qui lui sert de trône et sur lequel il est porté dans toutes les processions. Le jour de mon arrivée à Rome, j'avais vu trôner sur ce même siége le pape Pie VIII. (Voyez l'*Héliodore*, de Raphaël, où ce trône est représenté.)

Les cardinaux marchent deux à deux en tête du cortége ; les portes de la chapelle s'ouvrent à deux battants et la procession s'avance lentement. Le chant dans lequel on a été jusqu'alors enveloppé comme dans un élément s'affaiblit par degrés, car les chanteurs suivent la procession ; à

la fin on ne l'entend plus dans le lointain que comme un léger murmure. Tout à coup le chœur qui est resté dans la chapelle entonne avec force une demande à laquelle répond de loin l'autre chœur, et cela dure ainsi un instant, jusqu'à ce que la procession se rapproche et que les deux chœurs se trouvent de nouveau réunis. Là aussi ils peuvent chanter ce qu'ils veulent et comme ils veulent, cela vous fait une grande impression, et, bien qu'à la vérité ce soient des hymnes très-monotones et même tout à fait informes, toutes à l'unisson, sans cohérence aucune et *fortissimo* d'un bout à l'autre, je m'en réfère à l'effet produit, effet qui doit être senti par tout le monde. Après la procession vient la lecture de l'Évangile faite dans le ton le plus étrange, puis la messe. Je dois ici vous dire quelques mots de mon moment de prédilection, c'est-à-dire celui du *Credo*. Le prêtre se place pour la première fois devant le milieu de l'autel, et, après une petite pause, il entonne de sa vieille voix cassée le *Credo* de Sébastien Bach. Aussitôt tous les ecclésiastiques se lèvent, les cardinaux quittent leurs siéges, s'avancent vers le milieu de la chapelle, forment le cercle, et tous continuent à très-haute voix : *Patrem omnipotentem,* etc. En même temps le chœur se joint à eux et chante les mêmes paroles. Quand j'entendis pour la première fois ce *Credo in unum Deum* que je connais si bien, quand tous les moines à figures graves qui m'entouraient l'entonnèrent avec un entrain et une vigueur remarquables, je sentis un frisson me parcourir le corps, et c'est ce moment-là que je préfère encore à tous les autres. Après la cérémonie, Santini me donna sa branche d'olivier que je tins à la main pendant ma promenade, tout le reste de la journée, car il faisait un temps superbe. Le *Stabat mater* qui vint après le *Credo*

est ce qui me fit le moins d'impression ; on le chanta d'une voix mal assurée, fausse, et de plus on l'abrégea ; à l'académie de musique, on le chante incomparablement mieux. Le lundi et le mardi il n'y eut rien, et le mercredi, à quatre heures et demie, commencèrent les nocturnes. Les psaumes sont chantés verset par verset par deux chœurs, mais toujours par une seule espèce de voix, basses ou ténors. On entend ainsi, pendant une heure et demie, la musique la plus monotone ; il n'y a qu'un moment où les psaumes sont interrompus par les *Lamentations*, et c'est la première fois depuis longtemps qu'on entend de nouveau un accord *parfait*. Cet accord est attaqué très-doucement, et tout le morceau se chante *pianissimo*, tandis que pour les psaumes on crie aussi fort que possible, et toujours sur un seul ton ; les paroles sont prononcées avec une grande volubilité, et à la fin de chaque verset il y a une cadence finale qui est le signe distinctif des différents airs. Il n'est pas étonnant d'après cela que le seul son doux (en *sol* majeur) de la première lamentation suffise pour vous attendrir. A chaque verset on éteint un cierge, de sorte qu'au bout d'une heure et demie, les quinze qui sont autour de l'autel ont cessé de brûler. Il n'en reste plus alors d'allumés que six grands au-dessus de la porte d'entrée ; le chœur entier, avec les altos, les sopranos, etc., entonne *fortissimo* et à l'unisson un nouvel air de psaume, le cantique de Zacharie, en *ré* mineur ; il le chante très-lentement et de la façon la plus solennelle, au milieu de ces quasi-ténèbres ; alors les derniers cierges s'éteignent, le pape quitte son trône et se prosterne à genoux devant l'autel ; tout le monde s'agenouille avec lui et dit ce qu'on appelle un *Pater noster sub silentio* ; c'est-à-dire qu'il y a une pause pendant laquelle on sait que

chaque catholique récite le *Pater noster* à voix basse. Aussitôt après, le *Miserere* commence *pianissimo*. C'est pour moi le plus beau moment de toutes ces cérémonies. Vous pourrez aisément vous figurer ce qui vient après, mais vous ne parviendrez jamais à vous faire une idée de ce commencement. La suite du *Miserere* d'Allegri est une simple série d'accords à laquelle soit la tradition, soit, ce qui me paraît plus probable, un habile maestro a ajouté des fioritures pour quelques belles voix, et notamment pour un soprano très-élevé qu'il avait à sa disposition. Ces fioritures reviennent de la même manière aux mêmes accords; mais comme elles sont très-bien imaginées et parfaitement adaptées à la voix qui les chante, on éprouve toujours un nouveau plaisir à les entendre. Quant à de l'incompréhensible, à du surnaturel, je n'ai pas pu en découvrir; c'est bien assez pour moi que ce beau soit d'une beauté naturelle et compréhensible. Je te renvoie de nouveau, chère Fanny, à ma lettre à Zelter. Le premier jour on a chanté le *Miserere* de Baini. Jeudi matin, à neuf heures, l'office a recommencé et a duré jusqu'à une heure. C'était une grand'messe suivie d'une procession. Le pape donna sa bénédiction du haut de la loge du Quirinal, après quoi il lava les pieds à treize prêtres qui, vêtus de robe blanches et coiffés de bonnets de même couleur, étaient assis sur un seul rang et représentaient les pèlerins; on leur servit ensuite à manger. Il y avait à cette cérémonie une foule énorme d'Anglaises.—En somme, tout cela m'a déplu. Après midi on recommença à chanter les psaumes, ce qui dura cette fois jusqu'à sept heures et demie. Quelques passages du *Miserere* étaient de Baini, mais la plus grande partie était d'Allegri. Il faisait déjà tout à fait noir dans la chapelle quand le *Miserere* commença; je grimpai

sur une grande échelle qui par hasard se trouvait à ma portée, et je dominai de cette hauteur la chapelle regorgeant de monde, le pape agenouillé avec ses cardinaux et les musiciens. C'était un beau coup d'œil. Le vendredi, dans la matinée, la chapelle fut dépouillée de tous ses ornements, le pape et les cardinaux y parurent en deuil, et l'on chanta la Passion d'après saint Jean, composée par Wittoria. Puis vinrent les impropères [1] de Palestrina pendant lesquels le pape et tous les autres ecclésiastiques se déchaussent et vont adorer la croix. Le soir on chanta le *Miserere* de Baini; ce fut le morceau le mieux exécuté. Le samedi matin, des païens, des juifs et des mahométans représentés tous par un petit enfant qui piaillait, furent baptisés à Saint-Jean-de-Latran; après quoi de jeunes séminaristes reçurent les ordres mineurs. Le dimanche, le pape officia au Quirinal, il donna sa bénédiction au peuple, et tout fut fini. Nous sommes arrivés ainsi au samedi 9 avril, et demain de grand matin je monte en voiture et je pars pour Naples. Encore un nouvel astre qui va se lever pour moi ! Vous devez voir par cette fin de lettre que je suis un peu pressé. C'est le dernier jour que je passe ici, et j'ai encore une masse de choses à faire; aussi n'écrirai-je pas aujourd'hui ma lettre à Zelter; je la lui adresserai de Naples. Il faut que je lui fasse une description sérieuse, et l'on est trop distrait au moment d'un départ. Ainsi donc à Naples ! Le temps s'éclaircit, le soleil reparaît aujourd'hui pour la première fois depuis plusieurs jours ; j'ai mon passeport, la voiture est commandée, et je m'en vais au-devant du printemps. Adieu. Félix.

[1] Versets qui contiennent les reproches que Jésus-Christ adresse aux Juifs.

LETTRE XXVII

Naples, le 13 avril 1831.

Chère Rébecca,

Ceci te représente une lettre de fête. Puisse-t-elle te faire prendre une mine de circonstance! Bien qu'elle arrive en retard, l'intention n'en est pas moins bonne. Cette fois, ton jour anniversaire s'est passé pour moi d'une singulière façon, mais ce n'en a pas moins été un jour superbe; seulement, il m'était impossible d'écrire, car je n'avais ni table ni encre, je me trouvais en pleins marais Pontins. Puisses-tu passer une heureuse année, et puissions-nous aussi, avant qu'elle ne finisse, nous rencontrer quelque part! Si tu as songé à moi le jour de ta fête, nos pensées ont dû se croiser sur le Brenner ou à Insprück, car tu y as été sans cesse présente à mon esprit. Sans regarder même d'où est datée ma lettre, tu dois t'apercevoir, au ton de ce début, que je suis à Naples. Je n'ai pas encore pu parvenir à avoir une pensée sérieuse et calme; tout ce que je vois autour de moi est trop gai pour cela; tout vous invite au *far-niente* du corps et de l'esprit, et le seul exemple de tant de milliers d'hommes vous pousse irrésistiblement à les imiter. Je me suis bien promis de changer sous peu ce régime; seulement je vois que, pour les premiers jours, il ne faut pas y songer. Je passe maintenant des heures entières sur mon balcon à regarder le Vésuve et le golfe.

Mais il faut que j'essaie de reprendre mon ancien style

descriptif, car sans cela, la matière s'accumulerait tellement que je deviendrais confus, et que vous ne pourriez pas bien me suivre. Je suis assailli par tant de choses nouvelles, qu'il me faut vous envoyer un journal pour que vous sachiez dans quelle excitation continuelle je vis. Je commencerai donc par vous dire que le départ de Rome m'a été très-pénible. J'y avais mené une vie si tranquille et en même temps si mouvementée, j'y avais fait tant de charmantes et aimables connaissances, j'y avais tellement pris mes habitudes, que les derniers jours d'embarras et de courses à travers la ville me parurent doublement insupportables. Le dernier soir, j'allai encore chez Vernet pour le remercier de mon portrait qui est entièrement terminé, et prendre congé de lui. On fit un peu de musique, on causa politique, nous jouâmes, Vernet et moi, la partie d'échecs, et je redescendis assez tard du Monte-Pincio. Rentré chez moi, je fis mes malles, et le lendemain je me mettais en route avec mes compagnons de voyage. J'étais dans le coupé, examinant le pays et rêvant tout à mon aise; le soir, arrivés au gîte, nous allâmes tous nous promener. Ce trajet de deux jours ressembla moins à un voyage qu'à une partie de plaisir. Il faut dire aussi que la route de Rome à Naples est la plus riche que je connaisse, et que la façon dont on y voyage est fort agréable. On vole littéralement sur la plaine unie; les postillons, moyennant un petit pourboire, vous font aller un train d'enfer, ce qui est très à propos dans les marais Pontins; mais si l'on veut voir le pays à son aise, on n'a qu'à refuser le pourboire, le postillon ralentit aussitôt. D'Albano à Arricicia et Genzano jusqu'à Velletri, la route passe constamment entre des collines délicieusement ombragées par des arbres de toute espèce. On ne fait que monter et

8

descendre, on traverse des allées d'ormeaux, et l'on rencontre à chaque instant des couvents et des images de saints. D'un côté, l'on a toujours la vue de la *Campagna* avec ses bruyères et ses teintes diaprées; au delà, l'on aperçoit la mer qui scintille aux rayons d'un soleil éblouissant, car, depuis dimanche, nous avons un temps admirable. Nous arrivons ainsi à Velletri, notre premier gîte. Il y avait ce soir-là grande fête à l'église. Les belles femmes de l'endroit, aux figures si originales et si régulières, se promenaient par troupes dans les allées; les hommes, enveloppés dans leurs manteaux, se tenaient groupés au milieu des rues; l'église, ornée de guirlandes de feuilles vertes, retentissait, quand nous passâmes devant, des accords d'une basse et de quelques violons. On préparait sur la place un feu d'artifice; le soleil se couchait dans toute sa gloire, et la plaine des marais Pontins, avec ses mille couleurs et les rocs isolés qui se détachent çà et là sur la ligne de l'horizon, nous indiquait la route que nous devions suivre le lendemain. En allant faire encore un petit tour après le souper, je découvris une espèce d'illumination; les rues étaient pleines de monde, et lorsqu'enfin j'arrivai dans le voisinage de l'église, je m'aperçus, en tournant le coin, que tout le long de la rue l'on avait planté en terre, de chaque côté, des flambeaux allumés, entre lesquels circulait une foule compacte, qui paraissait toute joyeuse d'y voir si clair en pleine nuit. C'était un coup d'œil ravissant. La presse était surtout énorme aux abords de l'église; je m'y faufilai hardiment, et j'entrai avec tout le monde. L'étroite enceinte était remplie de fidèles qui adoraient à genoux le saint sacrement exposé sur l'autel; personne ne parlait et la musique se taisait comme tout le monde. Ce silence dans cette église

si bien éclairée, cette masse de femmes à genoux, avec leurs mouchoirs blancs sur la tête, tout cela avait quelque chose de solennel. En sortant de l'église, je trouvai dans la rue un jeune Italien d'une beauté remarquable et plein d'intelligence, qui m'expliqua toute la fête. « Elle aurait été bien plus belle, me dit-il, sans ces maudits troubles qui sont cause que nous n'avons ni courses de chevaux ni tonnes à poix ; c'est dommage que les Autrichiens ne soient pas venus plus tôt. » Le lendemain, à six heures, nous nous engagions dans les marais Pontins. C'est une espèce de défilé : on suit, dans une plaine, une allée d'arbres tirée au cordeau ; un côté de cette allée est bordé par une chaîne non interrompue de montagnes, et de l'autre côté s'étendent les marais. Ils sont couverts d'une masse de fleurs qui répandent un parfum des plus agréables ; seulement, à la longue, cela vous entête, et, malgré la pureté du ciel, je sentis parfaitement la pesanteur de l'air. Le long de la chaussée s'étend un canal que Pie VI a fait faire pour dessécher les marais. On y voyait une quantité de buffles qui ne sortaient que la tête de l'eau et paraissaient s'y trouver très-bien. Cette route en ligne droite produit un singulier effet ; car l'extrémité de la chaîne de montagnes se présente, par rapport aux arbres de l'allée, exactement la même chose à la seconde et à la troisième station qu'à la première ; seulement, comme on s'est rapproché de quelques milles, elle paraît un peu plus grande. Terracine, qui est juste au bout de l'allée, ne s'aperçoit que lorsqu'on est dessus. Arrivé là, on tourne court un coin de rocher et l'on découvre toute la mer ; la pente qui se trouve en avant de la ville est couverte de citronniers, de palmiers, et de toutes sortes de plantes du sud ; les tours se montrent au-dessus des arbres, et l'on aperçoit le

port qui s'avance dans la mer. La mer a toujours été et sera toujours pour moi la plus belle œuvre de la nature. De tout ce que j'ai vu à Naples, c'est encore elle qui m'a fait le plus de plaisir; c'est pour moi une jouissance toujours nouvelle que de contempler cette grande plaine liquide et nue. Le sud, proprement dit, commence à partir de Terracine : on est là dans un autre pays, et chaque plante, chaque arbuste vous le rappellent. J'ai admiré surtout les deux énormes croupes de montagnes entre lesquelles passe la route; elles étaient sans arbres ni ombrage d'aucune espèce, mais couvertes du haut en bas, comme d'un manteau d'or, par des giroflées jaunes dont le parfum était même un peu trop pénétrant. Il y a ici fort peu d'arbres, et l'herbe y est également très-rare. Les deux petits trous de Fondi et d'Itri ont un aspect sinistre; cela sent tout à fait le repaire de brigands : les maisons collées contre les parois du rocher sont séparées par de grandes tours datant du moyen âge; toutes les cimes des montagnes sont garnies de postes et de sentinelles; cependant nous nous sommes tirés de ce pas sans encombre. Nous restâmes pour coucher à Mola di Gaëta. C'est là que se trouve le fameux balcon d'où l'on domine des jardins tout pleins de citronniers et d'orangers, au delà desquels on découvre la mer aux flots bleus, avec le Vésuve et les îles dans le lointain.

C'était le 11 avril; j'avais célébré toute cette journée *in petto*, mais, le soir, je ne pus m'empêcher de dire à mes compagnons de voyage que c'était le jour de ta fête; on but à ta santé, et même un vieil Anglais, qui se trouvait là, but avec nous et me souhaita « *a happy return to my sister*[1], »

[1] Un heureux retour auprès de ma sœur.

Je vidai mon verre en ton honneur et je t'envoyai un souvenir. Tâche que je te trouve toujours la même quand nous nous reverrons ! L'esprit tout plein de toi, je descendis encore le soir dans le jardin de citronniers au bord de la mer, et je restai à écouter le clapotement des vagues qui, se poussant les unes les autres, viennent se briser doucement sur le rivage. C'était une nuit délicieuse ! Entre autres mille choses qui me passèrent par la tête, je songeai aussi à l'exemple de Grillparzer [1] qui est, à proprement parler, impossible à mettre en musique, ce qui fait que Fanny l'a composé d'une façon admirable ; mais sérieusement parlant, j'ai longtemps répété ce chant à part moi, car j'étais précisément en présence de la scène dont il parle. La mer avait cessé de mugir, et à sa colère avait succédé un calme parfait. Ce fut le premier chant. Le lendemain vint le second : la mer paraissait moitié verte et moitié bleue, de jolies femmes me saluaient en inclinant la tête, de même que les oliviers et les cyprès ; seulement les femmes étaient toutes brunes, de sorte que je ne pus venir à bout de me sortir de la prose. Mais que vois-je étinceler comme de l'or à travers le feuillage ? Ce sont des gibernes et des sabres. Le roi passe en effet une revue à Sainte-Agathe, et des deux côtés de la route défilent des soldats que je trouve doublement bien, d'abord parce qu'ils ressemblent aux soldats prussiens, ensuite parce que je n'ai vu depuis longtemps que les soldats du pape. Quelques-uns d'entre eux qui ont marché de nuit portent au

[1] Grillparzer (François), poëte dramatique, né à Vienne, le 15 janvier 1790. Il voyagea en Italie et en Grèce, et c'est sans doute, dans une rencontre à Rome, qu'il donna à Mendelssohn un texte de composition qui est désigné ici sous le nom d'*Exemple*.

bout de leurs fusils des lanternes sourdes, et l'ensemble offre un coup d'œil très-original et très-animé. Nous arrivons ensuite à une gorge de rochers assez courte au bout de laquelle on descend dans la vallée de Campanie. C'est la plus délicieuse vallée que j'aie vue jusqu'à ce jour ; je ne puis la comparer qu'à un immense jardin planté et cultivé en tous sens. D'un côté l'on voit la ligne azurée de la mer, de l'autre les montagnes dont quelques pics sont encore couverts de neige, et tout au loin le Vésuve et les îles enveloppés d'une brume bleue. La route se dirige droit sur le volcan. Cette immense campagne est entrecoupée par de grandes allées d'arbres ; sous chaque pierre des plantes vigoureuses se fraient un passage ; ce ne sont partout qu'aloës grotesques, cactus, etc., bref une végétation follement luxuriante et des parfums si pénétrants qu'ils vous enivrent. Vous ne sauriez vous imaginer combien on se sent heureux au milieu de cette riche et puissante nature. Elle fait ici sans travail ce que les hommes font à grand'peine en Angleterre. De même qu'en Angleterre il n'est pas un seul petit coin dont quelqu'un n'ait pris possession pour le cultiver et l'embellir, de même il n'en est pas un seul ici dont la nature ne s'empare pour y produire en abondance les plus superbes fleurs, les plus riches plantes et toutes sortes de belles choses. La vallée de Campanie est la fertilité même. Dans tout l'immense espace qui est borné au loin par les montagnes bleues et la mer azurée, on ne voit absolument rien que de la verdure. C'est par cette route fleurie qu'on arrive enfin à Capoue. Je ne m'étonne pas qu'Annibal y soit resté trop longtemps. De Capoue à Naples on passe entre deux rangées d'arbres auxquels se marie la vigne, et cela continue jusqu'au bout des allées où l'on découvre tout à coup le Vésuve, la mer,

Capri et la masse des maisons qui composent la ville. Je demeure ici à Santa-Lucia, dans un appartement qui est un vrai paradis ; car 1° j'ai devant moi le Vésuve, les montagnes jusqu'à Castellamare et le golfe, et 2° je suis au troisième étage. Malheureusement ce coquin de Vésuve ne lance pas la moindre fumée ; ce n'est qu'une belle montagne tout comme une autre. En revanche nous allons faire le soir des promenades aux flambeaux sur le golfe et pêcher des poissons d'or. C'est un plaisir qui n'est pas à dédaigner.

Adieu, chers parents !

<p style="text-align:right">Félix.</p>

LETTRE XXVIII

<p style="text-align:right">Naples, 20 avril 1831.</p>

Il faut tellement s'accoutumer à voir toutes choses arriver autrement qu'on ne pensait que vous ne vous étonnerez pas si, au lieu d'une lettre-journal, vous en recevez une toute courte vous annonçant que je me porte bien et pas grand'chose de plus. Il m'est impossible de vous dépeindre ce pays-ci, et si tous ceux qui en ont écrit et parlé ne vous en ont donné aucune idée, j'aurai moi-même de la peine à vous en donner une, car s'il est d'une beauté indescriptible, c'est précisément parce qu'on ne peut pas la décrire. Tout ce que je pourrais vous dire à part cela se rapporterait au genre de vie que je mène, mais il est si simple qu'en deux mots vous saurez tout. Je n'ai pas voulu faire

de connaissances, attendu que je ne resterai ici que quelques semaines à poste fixe, après quoi j'irai faire des excursions dans les environs où je désire étudier à fond la nature. Couché chaque soir à neuf heures, dès le matin à cinq heures je suis sur mon balcon, jouissant de la vue du Vésuve, de la mer et des côtes de Sorrente éclairés par les rayons du soleil levant; je fais ensuite à pied de grandes promenades très-solitaires, cherchant moi-même mes points de vue de prédilection, et j'ai eu le plaisir de constater que le plus beau à mon gré était presque inconnu des Napolitains. Dans ces promenades, tantôt je me dirige vers quelque maison située sur une hauteur, tantôt je vais à l'aventure, et me laisse surprendre par la nuit et le clair de lune, ce qui m'oblige à faire connaissance avec les vignerons pour retrouver mon chemin; enfin, à neuf heures, exténué de fatigue, je rentre au logis par la *Villa Reale*. La mer et la gracieuse île de Capri, éclairées par la lumière argentée de la lune, les acacias en fleurs dont le parfum vous enivre, les arbres fruitiers tout couverts de fleurs roses qui semblent être leur feuillage, voilà ce qu'on voit à cette villa, et cela aussi est indescriptible. Comme j'ai vécu surtout dans la nature et avec la nature, je suis moins que jamais en état d'écrire; peut-être aurons-nous quelque jour l'occasion de parler de tout cela, et alors les petites estampes que nous en avons à la maison me serviront à rappeler et à coordonner mes souvenirs. Je te dirai seulement, chère Fanny, que je suis de l'avis que tu exprimais il y a déjà bien des années, quand tu disais que l'île de Nisida était l'endroit qui te plaisait le mieux; peut-être l'as-tu oublié, mais moi pas. Cette île semble en effet n'avoir été créée que pour être un lieu de plaisance. Quand on sort du bois de Bagnuolo on est presque effrayé en la voyant

sortir de la mer, si grande, si verdoyante, si rapprochée, tandis que les autres îles de Procida, d'Ischia et de Capri ne se laissent deviner dans le lointain, que par des contours indécis et l'ombre bleue qu'elles projettent. De plus, c'est dans cette île que Brutus se réfugia après la mort de César; c'est là qu'il reçut la visite de Cicéron. La mer la séparait alors de la terre ferme comme elle l'en sépare aujourd'hui; ses rochers avaient le même aspect, la même inclinaison, son sol était couvert d'une verdure toute pareille à celle que j'y ai vue moi-même. Voilà les antiquités qui me plaisent; elles me donnent bien autrement à penser que quelques pans de murs en ruines. Mais ce que je n'aurais jamais imaginé c'est la superstition profonde et la mauvaise foi de ce peuple essentiellement trompeur. Cela m'a souvent gâté la nature, car les Suisses, dont notre père se plaignait, sont vraiment, en comparaison, d'une innocence de l'âge d'or. Mon hôte me rend régulièrement trop peu chaque fois que je lui donne une piastre; si je lui en fais l'observation, il va tranquillement chercher le reste de ma monnaie. Les seules connaissances que je ferai ici seront des connaissances musicales, afin de ne rien négliger; ce seront par exemple: la Fodor [1] qui ne chante pas en public, Donizetti [2], Caccia, etc.

[1] La Fodor (Joséphine Fodor, dame Mainvielle), cantatrice française, née à Paris en 1793. Elle commença à se faire connaître au Théâtre Impérial de Saint-Pétersbourg, dans les *Cantatrici Villane*, de Fioravanti. En 1812, elle épousa M. Mainvielle, acteur du Théâtre-Français, et fut engagée en 1819 à l'Opéra, où elle obtint des succès éclatants, notamment dans *il Barbiere di Siviglia*. Un enrouement obstiné qui se déclara vers 1825 l'obligea à quitter la scène en 1828.

[2] Donizetti (Gaëtan), né à Bergame, le 25 septembre 1798, mort dans la même ville, le 8 avril 1848.

Maintenant, cher père, quelques mots encore à ton adresse. Tu m'as écrit que tu ne me verrais pas avec plaisir aller en Sicile; j'ai en conséquence renoncé à ce projet, bien qu'il m'en coûte un peu, je dois l'avouer; car c'était réellement chez moi quelque chose de plus qu'un «*whim*[1].» Il n'y a aucun danger à craindre, et, comme pour me faire encore plus mal au cœur, il part le 4 mai un bateau à vapeur qui fait tout le tour de l'île, et sur lequel s'embarquent beaucoup d'Allemands et probablement aussi notre ministre à Naples. J'aurais eu grande envie de voir une montagne qui crache du feu, puisque ce méchant Vésuve ne lance pas même de la fumée. Cependant tes instructions ont toujours été jusqu'ici tellement d'accord avec mes désirs que je ne laisserai certainement pas échapper la première occasion qui se présente te t'obéir aussi à l'encontre de mon désir du moment. J'ai donc rayé la Sicile de mon itinéraire. Peut-être ne nous en reverrons-nous que plus tôt!

Et maintenant adieu; je veux aller aujourd'hui me promener à Capo di Monte.

Votre FÉLIX.

LETTRE XXIX

Naples, 27 avril 1831.

Voilà près de quinze jours que je suis sans lettre de vous; j'aime à croire qu'il n'est rien arrivé de fâcheux et

[1] Mot anglais qui signifie : *caprice*. (*Note du trad.*)

j'attends de vos nouvelles par chaque courrier. Quant à moi, ce que je vous écrirai de Naples ne sera pas grand'chose. On y est trop absorbé par tout ce que l'on voit pour pouvoir s'en isoler de suite et le raconter. En outre, j'ai profité, pour travailler, du mauvais temps que nous avons eu pendant quelques jours, et je me suis mis avec ardeur à la *Nuit de Sainte-Waldpurge*. Ce sujet m'a de plus en plus intéressé, de sorte que maintenant, dès que j'ai une minute, c'est à cela que je l'emploie. Sous peu de jours j'aurai fini, j'espère, et ce sera un morceau très-gai. Si je me tiens en haleine comme maintenant, je terminerai encore en Italie ma symphonie italienne, et alors j'aurai à vous rapporter de cet hiver une belle moisson. Je vois aussi chaque jour quelque chose de nouveau; c'est avec Schadow que je fais la plupart de mes parties de campagne. Hier nous étions à Pompéi; cela ressemble moitié au théâtre d'un incendie, moitié à une habitation qu'on vient de quitter. Comme ces deux choses-là m'ont toujours profondément ému, Pompéi m'a fait l'impression la plus triste que j'aie éprouvée jusqu'ici en Italie. Il semble que les habitants viennent de partir; cependant d'un autre côté presque tout indique une autre religion, une autre vie, bref vous reporte à 1700 ans en arrière. Et maintenant, Français et Anglais vont et viennent sur ces ruines, grimpent partout d'un air insouciant et prennent même des croquis. C'est toujours la vieille tragédie du passé et du présent que je retrouve à chaque pas dans la vie. Naples domine gaiement ce mélancolique paysage; mais ce qui me fait peine, c'est la masse incroyable de mendiants déguenillés qui vous poursuivent sur toutes les routes, dans tous les chemins et cernent littéralement votre voiture dès qu'elle s'arrête; ce sont surtout les vieil-

lards à cheveux blancs que je vois parmi eux; il est impossible d'imaginer tant de misère. Vous vous promenez au bord de la mer, vous admirez les îles qui vous font face; mais vous voulez aussi jeter un coup d'œil du côté de la terre; alors vous vous trouvez, en vous retournant, au milieu d'un tas d'éclopés qui font parade de leurs infirmités, ou bien vous êtes entouré, comme cela m'est arrivé dernièrement, de trente ou quarante enfants qui vous chantent leur : *Muoio di fame* [1], et se frappent sur les joues pour indiquer qu'ils n'ont rien à manger. Cela fait un désagréable contraste. Et cependant il y a quelque chose de plus désagréable encore : c'est qu'on n'a pas même le plaisir de voir un seul visage content. En effet, après avoir largement donné soit aux gardiens, soit aux ouvriers, aux surveillants ou à n'importe qui, vous vous entendez toujours adresser l'éternel : *Niente di più* [2]? On peut alors être sûr qu'on a donné trop. Lorsqu'on ne donne que juste ce qu'il faut, ils vous le rendent avec la plus grande indignation, puis ils cèdent et finissent par vous prier pour le ravoir. Ce ne sont que des bagatelles, mais elles indiquent le pitoyable état de ces gens-là. J'ai été jusqu'à reprocher à la nature son imperturbable sérénité et son éternel sourire, lorsque me promenant dans les endroits les plus écartés, je me voyais assailli par des mendiants dont quelques-uns me poursuivaient parfois pendant un quart d'heure. Ce n'est que lorsque je suis tranquillement assis dans ma chambre, contemplant tout seul le golfe et le Vésuve, que je me trouve vraiment heureux et que la gaieté me revient. Aujourd'hui nous montons au couvent des Camaldules, et

[1] Je meurs de faim.
[2] Rien de plus?...

demain, si le temps se maintient, nous irons à Procida
et à Ischia. Ce soir je vais passer la soirée chez madame
Fodor, avec Donizetti, Benedict [1] et plusieurs autres per-
sonnes. Elle est pleine pour moi d'amabilité et de com-
plaisance, et son chant m'a déjà fait grand plaisir, car elle a
une facilité incroyable. Ses fioritures sont faites avec tant
de goût que l'on comprend combien la Sonntag a dû
apprendre à cette école, notamment dans l'usage de la
mezza voce que la Fodor, dont la voix n'a plus toute sa
force et sa fraîcheur premières, emploie dans beaucoup
d'endroits avec infiniment d'art et une prudente habileté.
Comme elle ne chante plus au théâtre, je suis doublement
heureux d'avoir fait sa connaissance. Le théâtre est fermé
pour plusieurs semaines, parce qu'on attend au premier
jour la liquéfaction du sang de saint Janvier. Ce que j'y ai
entendu ne valait pas la peine d'y aller. L'orchestre, ainsi
qu'à Rome, était plus mauvais que n'importe quel orchestre
allemand; il n'y avait pas une chanteuse supportable, et
Tamburini seul, avec sa fraîche voix de basse, animait un
peu les autres. Pour entendre un opéra italien il faut aller
maintenant à Paris ou à Londres. Dieu veuille que la mu-
sique allemande n'ait pas un jour le même sort! — Mais
il faut que je retourne à mes sorcières; pardonnez-moi
donc d'en rester là pour aujourd'hui. Je suis très-indécis
sur le point de savoir si je dois ou non faire usage de la

[1] Benedict (Jules), pianiste et compositeur allemand, né le 17 no-
vembre 1804. Fils d'un banquier, comme Mendelssohn, il étudia à
Weimar sous la direction de Hummel, et en 1820, à Dresde, sous
celle de Weber. Il se fit connaître comme pianiste dans plusieurs villes
d'Italie, telles que Bologne, Lucques, Naples. Il a dirigé à Londres le
nouveau concert des Bouffes, et s'est rendu en Amérique avec Jenny
Lynd.

grosse caisse dans ce morceau. Les pincettes, les fourches et les bruyantes cliquettes m'y engagent, mais la modération m'en dissuade. Je suis le seul assurément qui compose le *Blocksberg* sans petite flûte; mais, pour la grosse caisse, cela me ferait peine d'y renoncer. D'ailleurs, avant que le conseil de Fanny ne m'arrive, la *Nuit de Sainte-Waldpurge* sera déjà finie et emballée; je serai encore une fois par monts et par vaux, et Dieu sait de quoi il sera question alors. Je suis convaincu que Fanny me dirait oui, mais néanmoins je suis irrésolu. En tout cas, il faut, dans ce morceau, qu'il se fasse un grand vacarme. Ne pourrais-tu pas, ô Rébecca, le procurer et m'envoyer quelques textes de chants; j'ai grande envie d'en composer, et tu aurais alors quelque chose de nouveau à chanter. Si tu peux m'envoyer de jolis vers, vieux ou nouveaux, gais ou tristes, ou même aigres-doux, je les arrangerai pour ta voix. Je suis à tes ordres pour tout ce qu'il te plaira de me commander. Donne-moi, je t'en prie, quelque chose à faire pour la route, lorsque je serai dans les hôtels. Sur ce, adieu, portez-vous tous aussi bien que je le désire et songez à moi.

FÉLIX.

LETTRE XXX

Naples, le 17 mai 1831.

Le samedi 14 mai, à deux heures, je dis au vetturino qu'il pouvait faire demi-tour; nous étions alors arrêtés devant

le temple de Cérès, à Pestum, qui fut ainsi le point le plus méridional de mon voyage de jeunesse. La voiture fit volte-face vers le nord, et, depuis ce moment, à mesure que j'avance, je me rapproche de vous. Il y a juste un an qu'à pareille époque je partais avec notre père pour Dessau et Leipzick. Cette année m'aura profité ; j'ai beaucoup vu, beaucoup éprouvé, beaucoup appris ; j'ai bien travaillé à Rome et ici, mais je n'ai donné aucune marque extérieure du changement qui s'est produit en moi, et il en sera probablement de même tant que je serai en Italie. Cependant je ne suis pas moins satisfait du temps que j'y ai passé que de celui où je faisais des progrès visibles et dans mon art et dans l'opinion du monde, car l'un ne va jamais sans l'autre. Si j'ai profité de mon séjour ici, le public s'en apercevra et je ne laisserai certainement passer aucune occasion de le faire voir. Probablement cette occasion se présentera deux ou trois fois avant la fin de ce voyage ; aussi pendant les quelques mois que je dois passer encore en Italie, puis-je continuer à jouir de la nature et de ce beau ciel bleu, sans penser à autre chose. C'est là seulement que réside aujourd'hui l'art de l'Italie ; — là, et dans les monuments ; mais il y restera éternellement et chacun y trouvera à apprendre et à admirer, tant que le Vésuve sera debout, tant que dureront la mer, les arbres et cet air si doux. Malgré cela, j'ai assez la musique au corps pour désirer vivement de retrouver un orchestre et un chœur complets. Là du moins on entend ce qui s'appelle du son, et ici il n'y a rien de pareil. Le son est devenu, pour ainsi dire, *notre* affaire, et lorsqu'on est resté si longtemps hors de son élément, on se trouve bien privé. Orchestre et chœurs sont ici comme dans une ville allemande de second ordre, seulement avec un peu plus de grossièreté et moins

d'aplomb. Pendant tout le temps de l'opéra, le premier violon bat les quatre temps de la mesure sur un chandelier de fer-blanc, de sorte que par moments on l'entend plus que les voix (cela fait à peu près, mais en plus fort, l'effet des castagnettes obligées), et néanmoins, orchestre et voix ne sont jamais ensemble. A chaque petit solo instrumental on vous fait avaler des fioritures à l'ancienne mode, et ce qui vous frappe surtout, c'est un ton détestable. Il n'y a dans tout cela aucune intelligence, ni feu, ni goût, ni grâce. Les chanteurs sont, de tous les chanteurs italiens, les plus mauvais que j'aie entendus jusqu'ici, n'importe où, l'Italie exceptée, car si l'on veut avoir une idée du chant italien, il faut aller à Paris ou à Londres. La société de Dresde elle-même, que j'ai entendue l'an passé à Leipzick, est meilleure que pas une société d'ici. C'est, du reste, assez naturel ; avec la misère effrayante qu'on voit partout dans ce pays, où y trouverait-on de quoi entretenir un théâtre, entreprise qui, aujourd'hui, exige de grands frais ? Et si jamais il fut un temps où tout Italien était musicien en venant au monde, ce temps est passé, archipassé. Les Italiens d'à présent traitent la musique comme un objet de mode quelconque, avec froideur, avec indifférence, c'est à peine s'ils y prennent un simple intérêt de forme et de convenance. Il n'est donc pas étonnant que tout talent qui surgit parte aussitôt pour l'étranger où il est mieux apprécié, mieux mis à sa place et où il trouve l'occasion d'entendre et d'apprendre quelque chose de bien qui le soutient et l'encourage. Il n'y a ici que le seul Tamburini qui soit excellent ; mais on l'a entendu depuis longtemps à Vienne, à Paris, à Londres aussi, je crois, et maintenant qu'il commence à se sentir baisser, il revient en Italie.

Je ne puis pas non plus comprendre pourquoi les Ita-

liens seraient seuls en possession de l'art du chant; car ce que j'ai entendu exécuter d'une façon artistique par des chanteurs ou chanteuses d'Italie, la Sonntag,[1] peut l'exécuter avec un art égal et même supérieur. Il est vrai qu'elle dit elle-même devoir à la Fodor presque tout ce qu'elle sait; mais pourquoi une autre chanteuse allemande ne pourrait-elle pas l'apprendre de la Sonntag? Et la Malibran? elle n'était pas Italienne, mais Espagnole. L'Italie ne peut plus aujourd'hui prétendre à cette gloire d'être le « pays de la musique; » elle l'a déjà perdue de fait; peut-être ne tardera-t-elle pas à la perdre dans l'opinion du monde, bien que ce dernier point soit affaire de hasard. Je me trouvai dernièrement dans une société de musiciens où l'on parlait d'un opéra nouveau, du Napolitain Caccia. Je demandai si cet opéra était bon. « Il l'est probablement, » dit l'un de ces musiciens, « car Caccia a longtemps résidé en Angleterre, où il a beaucoup étudié et où quelques-unes de ses compositions ont eu du succès. » Cette réponse m'étonna, vu qu'en Angleterre on aurait dit exactement la même chose de l'Italie. Mais *quò me rapis?* Je ne vous dis rien aujourd'hui, chères sœurs; en revanche, je vous enverrai, au premier jour, un petit écrit de ma fabrique, qui vous est dédié. Rassurez-vous! ce ne sont pas des

[1] Sonntag (Henriette), née à Prague vers 1806, d'une famille de chanteurs nomades. « Elle unit, dit la *Biographie des Contemporains*, publiée en 1834, à une jolie figure et à une taille charmante, une voix de soprano facile, étendue et d'un timbre agréable. Ses premiers essais dans le chant italien eurent lieu de 1823 à 1825, dans la capitale de l'Autriche, et à l'époque du triomphe de madame Mainvielle-Fodor. On s'aperçut bien vite qu'elle l'avait prise pour modèle dans le rôle de *Rosina*, du *Barbiere*, de Rossini. Elle épousa le comte Rossi qui lui avait fait délivrer, avant le mariage, des lettres de noblesse. »

vers ; c'est tout simplement, ainsi que le titre l'indique :
Le *Journal d'une promenade aux îles dans le mois de mai.*

<div style="text-align:right">FÉLIX.</div>

LETTRE XXXI

<div style="text-align:right">Naples, le 28 mai 1831.</div>

CHÈRES SOEURS,

Le papier sur lequel j'avais écrit le journal annoncé est devenu tellement mince, il est en si mauvais état que je ne peux pas vous l'envoyer; mais je vous communiquerai au moins un abrégé de mon histoire. Vous saurez donc que le vendredi 20 mai, nous avons eu à Naples un déjeuner *in corpore*. Quand je dis un déjeuner, cela veut dire qu'on a mangé des fruits et autres mets du même genre, et *in corpore* signifie que la compagnie qui allait visiter les îles se composait de Ed. Bendemann, T. Hildebrandt[1], Carl fils et Félix Mendelssohn-Bartholdy. Mon bagage n'était pas très-lourd, car il ne contenait guère autre chose que trois chemises et les poésies de Goethe. Mais nous voici emballés dans une voiture de

[1] Hildebrandt (Ferdinand-Théodore), peintre allemand, né à Stettin, le 2 juillet 1804. Élève de Schadow, il suivit son maître à Düsseldorf en 1826. Il devint lui-même professeur à l'Académie de Düsseldorf, forma un grand nombre d'élèves et contribua à donner à l'école de cette ville un cachet particulier.

louage, et nous roulons vers Pouzzoles par la grotte du Pausilippe. Le chemin qui longe la mer est le plus gai qu'on puisse voir; on n'en est que plus péniblement affecté de la masse effrayante d'aveugles, d'estropiés, de mendiants, de galériens, de malheureux de toute espèce qui vous reçoivent au milieu de cette nature en fête. Une fois arrivé, je m'installai tranquillement dans le port, et je me mis à dessiner, pendant que mes trois compagnons se fatiguaient à visiter les temples de Sérapis, les théâtres, les sources thermales et les cratères éteints, toutes choses que je connaissais par cœur, les ayant déjà vues trois fois. Leur visite terminée, nous mîmes, comme des nomades ou de jeunes patriarches, tout notre saint frusquin : manteaux, valises, livres, albums sur des ânes qui nous servirent aussi de montures, et nous fîmes ainsi le tour du golfe de Baja jusqu'au lac d'Averne, où l'on doit acheter des poissons pour son dîner; nous passâmes la montagne pour nous rendre à Cumes (Cf. *Le Voyageur* de Gœthe), et de là nous descendîmes à Baja, où nous prîmes repas et repos. Nous visitâmes ensuite des ruines de temples, d'anciens bains, etc., et il était déjà huit que nous n'avions pas encore fait la traversée. A neuf heures et demie, nous abordâmes à la petite ville d'Ischia, et comme, dans l'unique auberge qui s'y trouve, il n'y avait pas une seule chambre disponible, nous prîmes le parti de pousser jusque chez don Tommaso, à une distance de deux lieues, que nous franchîmes en cinq quarts d'heure. Il faisait une fraîcheur délicieuse; partout, sur les vignes, sur les figuiers et sur les haies, brillaient d'innombrables vers-luisants qui se laissaient prendre à volonté; lorsqu'enfin, vers onze heures, nous arrivâmes tant soit peu fatigués chez don Tommaso, nous trouvâmes encore tout le monde levé; on nous

donna des chambres très-proprettes, on nous servit des fruits fraîchement cueillis, un aimable diacre fit vis-à-vis de nous les fonctions de kellner [1], et nous restâmes commodément assis jusqu'à minuit devant une charrette chargée de cerises. Mais le lendemain matin, il faisait mauvais temps, la pluie tombait à verse, de sorte qu'il n'y eut pas moyen de monter sur l'Epomeo [2]. En outre, la conversation languissait, sans que je puisse dire pourquoi, et nous aurions fini par nous ennuyer, si don Tommaso n'eût eu la plus charmante basse-cour que l'on puisse voir en Europe. A la porte d'entrée, un colossal oranger chargé de fruits mûrs couvre de ses branches et de son ombre l'escalier qui conduit à l'habitation ; les marches de cet escalier sont en pierre blanche, et chacune d'elles est ornée d'un grand pot de fleurs. L'étage supérieur se compose d'un vaste vestibule ouvert et voûté d'où l'on aperçoit toute la cour avec l'oranger, l'escalier, les toits de chaume, les tonneaux et les cruches à vin, les ânes et les paons. Et pour que le premier plan soit digne du reste, on y voit, sous le cintre en maçonnerie, un figuier d'Inde si dru, si vigoureux, qu'on a dû l'attacher au mur avec des cordes. Enfin, le fond est formé par les vignes, les villas et les premières hauteurs de l'Epomeo. Nous nous installâmes tous les quatre sous cette voûte, à l'abri de la pluie, et là, nous nous mîmes à dessiner la cour aussi artistement que possible, pendant toute la journée. Je ne me suis pas gêné du tout ; j'ai constamment dessiné avec les autres, et je crois y avoir quelque peu profité. Il y eut pendant la nuit

[1] Garçon d'hôtel.
[2] Le mont Épomée, l'*Epopos* des Grecs, à 2,450 pieds au-dessus du niveau de la mer.

un orage épouvantable, et je remarquai de mon lit que les roulements du tonnerre se prolongent aussi longtemps et peut-être plus au pied de l'Epomeo qu'au bord du lac des Quatre-Cantons. Le lendemain matin, dimanche, le temps parut s'être éclairci; nous allâmes à Foria, où nous vîmes les costumes pittoresques des habitants qui se rendaient à la messe. Les femmes avaient sur la tête ces fameux mouchoirs de mousseline pliés à peu près comme des serviettes; les hommes debout, devant la place de l'église, coiffés de leurs bonnets du dimanche, c'est-à-dire du rouge le plus éclatant, causaient politique. Nous montâmes ainsi jusqu'au sommet de la montagne en traversant une série de villages en fête. Cette montagne est un grand volcan déchiré, plein de crevasses, de cavernes, de gouffres et de précipices. Des cavernes on a fait des caves qui sont remplies de grands tonneaux; sur toutes les pentes, on voit des vignes avec des figuiers ou des mûriers; sur les escarpements du rocher, on cultive le blé qui donne, chaque année plusieurs récoltes, les gorges sont masquées par du lierre, des fleurs et des plantes de toute espèce et de toutes couleurs; partout enfin où la culture a laissé quelque coin inoccupé, des bouquets de jeunes châtaigniers répandent l'ombre la plus agréable.

Le dernier village, Fontana, est situé en pleine verdure, au milieu d'un tapis de fleurs. Mais à cet endroit le ciel se couvrit, l'air devint sombre, et quand nous arrivâmes sur les plus hauts pics des rochers, il y régnait une brume épaisse; les vapeurs flottaient autour de nous, et, bien que les rocs dentelés, le télégraphe et la croix se détachassent sur les nuages d'une façon assez bizarre, il nous fut impossible de jouir de la vue qui devait payer nos fatigues. Bientôt il commença à pleuvoir; or on ne peut pas rester sur

cette montagne comme sur le Righi et y attendre le retour du beau temps; il nous fallut donc quitter l'Epomeo sans avoir fait sa connaissance, et nous descendîmes au galop, par une pluie battante, sautant l'un par-dessus l'autre; je crois que nous n'y avons pas mis une heure. Le lendemain nous allâmes à Capri. L'ardente chaleur que renvoient les parois blanches des rochers, les palmiers, les coupoles rondes des églises qui les font ressembler à des mosquées, tout cela donne à cet endroit un aspect oriental. Le sirocco était brûlant, et m'empêchait de bien jouir de ce que j'avais sous les yeux; car monter, par cette température tropicale, les cinq cent trente-sept marches qui conduisent à Anacapri et ensuite les redescendre, c'est un travail de cheval. Je dois dire pourtant que, de cette hauteur, la mer fait un effet merveilleux, vue à travers les dentelures fantastiques des roches dénudées. Mais ce dont je veux surtout vous parler c'est la grotte bleue; car tout le monde ne la connaît pas, attendu qu'on ne peut y entrer que par un temps calme, ou bien à la nage. A un endroit où les rochers s'élèvent perpendiculairement à la mer et sont peut-être aussi grands au-dessous de l'eau qu'au-dessus, il s'est formé une énorme cavité disposée de telle sorte que, dans tout son pourtour, les rochers reposent ou plutôt sont suspendus sur la mer du côté de leur largeur, et de là s'élancent jusqu'à la voûte de la grotte dont l'eau remplit ainsi tout le fond.

Cette grotte a son ouverture au-dessous du niveau de la mer; une petite portion seulement le dépasse, et c'est par ce trou que l'on doit entrer avec une barque étroite sur le fond de laquelle il faut se coucher à plat ventre. Une fois entré on a au-dessus de sa tête une voûte immense sous laquelle on peut naviguer comme sous un dôme. La lu-

mière du soleil y pénètre aussi par l'ouverture sous-marine ; elle est brisée et amortie par l'eau verte de la mer, et cela produit les effets les plus merveilleux. Les grands rochers sont entièrement éclairés par une espèce de lueur crépusculaire bleu de ciel et verdâtre, qui produit à peu près l'effet d'un clair de lune ; toutefois on distingue très-nettement les moindres recoins et enfoncements. Quant à la mer elle est pénétrée de toutes parts par les rayons du soleil, de sorte que la barque noire glisse sur une surface claire et brillante ; l'eau est du bleu le plus éblouissant que j'aie jamais vu, sans aucune ombre ni obscurité ; on dirait un disque du verre de lait le plus clair ; et comme le soleil traverse la masse liquide, on voit très-distinctement tout ce qui se passe au-dessous de l'eau, et la mer se révèle avec tous ses habitants. On aperçoit les coraux et les polypes attachés aux rochers, et à de grandes profondeurs, des poissons de toute sorte qui vont, viennent et se croisent en tous sens. Les rochers paraissent de plus en plus sombres à mesure qu'ils se rapprochent de l'eau, et à l'endroit où ils y baignent ils ont une teinte noire ; mais on voit encore au-dessous d'eux l'eau brillante dans laquelle s'agitent écrevisses, vers et poissons ; chaque coup de rame éveille dans la grotte les échos les plus étonnants, et lorsqu'on passe contre ses parois on y découvre encore toute une création nouvelle. Je voudrais que vous pussiez voir cela, car c'est vraiment quelque chose de magique. Si l'on se tourne du côté de l'ouverture par laquelle on est entré, la lumière du jour qui la traverse paraît d'un rouge jaunâtre, mais elle ne pénètre guère qu'à deux ou trois pas, de sorte qu'on est là tout seul sur la mer, au-dessous des rochers, avec son soleil à soi ; il vous semble qu'on pourrait quasi s'habituer à vivre sous l'eau.

De Capri nous passâmes à l'île de Procida, où les femmes s'habillent à la grecque et n'en paraissent pas plus jolies pour cela. A toutes les fenêtres passaient des têtes curieuses qui nous regardaient à la dérobée ; sous un berceau de vigne où se jouait la lumière éclatante d'un soleil d'Orient, quelques jésuites dont le teint était presqu'aussi noir que leurs soutanes, se reposaient nonchalamment et faisaient un joli tableau. En quittant Procida nous retournâmes par mer à Pouzzoles, et de là à Naples, par la grotte du Pausilippe.

Je ne puis rien dire à Paul [1] de son changement de résidence et de son entrée dans le grand tourbillon de Londres, car il se contente de m'annoncer en deux mots qu'il partira probablement dans trois semaines ; ma lettre ne le trouvera donc plus à Berlin. Dans huit jours je lui en adresserai une à tout risque avec cette suscription : « à mon frère, à Londres. » Dire que ce taudis enfumé est encore, malgré tout, mon séjour de prédilection ! Le cœur me bat rien que d'y penser, et quand je me vois en imagination passant par Paris et revenant en Angleterre où je retrouve Paul indépendant, seul, et bien changé sans doute, au milieu de tout mon cher entourage d'autrefois, me présentant ses amis nouveaux, et présenté par moi à mes anciens amis, quand je songe que nous allons y vivre et y demeurer ensemble, l'impatience me gagne et je voudrais déjà être à Londres. Je vois d'ailleurs par quelques journaux que mes connaissances me font parvenir, que mon nom n'est pas oublié là-bas, et j'espère, si j'y retourne, pouvoir me remettre au travail plus sérieusement que la dernière fois où je me préparais à partir pour l'Italie. Si

[1] Mendelssohn (Paul), frère de l'auteur, et éditeur de ces lettres.

l'opéra de Munich fait des difficultés, ou si l'on ne me donne pas le livret tel que je le désire, je ferai un opéra pour Londres, car je suis sûr qu'on m'en commandera un quand je voudrai. J'apporte aussi du nouveau pour la *Philharmonic* (Société philharmonique de Londres) et je me propose de bien employer mon temps.

Comme j'ai ici mes soirées libres, je lis un peu de français et d'anglais. Les *Barricades* et les *États de Blois* [1] m'ont surtout intéressé, parce qu'en les lisant on se sent avec effroi transporté dans un temps dont on a souvent à entendre faire l'éloge par des gens qui le regrettent à cause de la mâle énergie des mœurs d'alors. Quoique je trouve à ces livres beaucoup de défauts, ces deux chefs opposés dont l'un se montre toujours plus faible, plus irrésolu, plus hypocrite, plus pitoyable que l'autre, n'y sont représentés que trop fidèlement, et l'on remercie Dieu que ce moyen âge tant vanté soit passé et ne puisse plus revenir. Ne montrez cela à aucun hégélien, mais tel est mon sentiment, et plus je lis l'histoire de cette époque, plus j'y réfléchis, plus ce sentiment s'affermit en moi. Sterne est devenu un de mes plus grands favoris ; je me rappelai un jour que Gœthe, en me parlant de la *Sentimental journey*, m'avait dit : « Il est impossible de mieux exprimer tout ce qu'il y a d'orgueil et de lâcheté dans le cœur de l'homme. » Ce livre m'étant donc par hasard tombé sous la main, je voulus le connaître et il m'a enchanté par la finesse des aperçus et l'entente parfaite de la composition. En fait d'allemand, il y a, dans ce pays, peu de chose à

[1] Les *Barricades* et les *États de Blois*, de M. Louis Vitet, membre de l'Institut. Les *Barricades* furent publiées en 1826 sous le voile de l'anonyme. Les *États de Blois* parurent en 1827.

lire ; j'en suis donc réduit aux poésies de Gœthe, et j'y trouve, Dieu merci, assez de quoi penser ; cela reste toujours nouveau. Je m'intéresse surtout ici aux pièces qu'il a évidemment écrites à Naples ou dans les environs, comme par exemple *Alexis et Dora;* car chaque jour je vois de ma fenêtre comment lui est venue l'idée de cette admirable poésie. Et même, — c'est là le propre de tous les chefs-d'œuvre, — il me semble souvent qu'en pareil cas j'aurais eu les mêmes pensées, et que ce n'est qu'un effet du hasard si elles ont été exprimées par Gœthe plutôt que par moi. Quant à la pièce : *Dieu te bénisse, jeune femme!* je prétends avoir trouvé le local où elle lui fut inspirée et avoir dîné chez cette même femme ; seulement il va sans dire qu'elle est maintenant très-vieille, et l'enfant qu'elle allaitait du temps de Gœthe est devenu un robuste vigneron. Sa maison est située entre Pouzzoles et Baja, *les ruines d'un temple,* et à trois bons milles de Cumes. Vous pouvez vous imaginer si de pareilles rencontres vous rajeunissent ces poésies, et si l'on en éprouve tout autrement le charme en les prenant pour ainsi dire sur le vif. Je n'ai pas besoin de parler de la chanson de Mignon ; mais n'est-ce pas quelque chose d'insensé que Gœthe et Thorwaldsen étant encore vivants, et Beethowen n'ayant cessé de vivre que depuis peu d'années, H.... soutienne que l'art allemand est mort et bien mort. Il est assez triste pour lui d'être dans de pareils sentiments, et, lorsqu'on réfléchit un seul instant à son raisonnement, on le trouve très-pauvre. A propos ! Schadow qui retourne dans quelques jours à Dusseldorf me promet de demander pour moi à Immermann [1] de nouveaux chants, et je m'en réjouis

[1] Immermann (Charles), poëte, né à Magdebourg le 24 avril 1796,

fort. Voilà un vrai poëte ! On le sent dans ses lettres comme dans tout ce qu'il écrit. Le comte Platen [1] est un petit vieux de trente-cinq ans tout ratatiné, à voix rauque, à lunettes d'or; il m'a presque fait peur. Les Grecs ont une autre tournure. Il dit un mal affreux des Allemands, sans songer que c'est en allemand qu'il le dit. Mais je tombe dans le bavardage; adieu donc pour aujourd'hui.

FÉLIX.

mort à Dusseldorf le 25 août 1840. Il a composé plusieurs tragédies et comédies estimées. M. Julian Schmidt, dans son ouvrage sur la littérature au XIXe siècle, dit d'Immermann : « C'est un artiste très-raisonnable, qui réfléchit mûrement sur ce qui peut causer la pitié, la peur, la frayeur; mais la naïveté lui manque; il n'a pas la puissance de créer le tragique, et il ne sait peindre que ce qui inspire la terreur et même le dégoût. » *(Note du trad.)*

[1] Platen (comte Auguste de), un des poëtes modernes qui ont jeté le plus d'éclat en Allemagne. Il naquit le 24 octobre 1769, à Ansbach, et mourut à Syracuse, le 5 décembre 1835. Destiné d'abord à l'état militaire, il fit, sous le drapeau bavarois, la campagne de 1815. Misanthrope altier et dédaigneux, faisant souvent entendre comme lord Byron des accents d'un scepticisme aride et désolant, il s'occupait surtout de polir le style de sa composition, d'en varier les rhythmes, d'en perfectionner la forme, et il convient avec orgueil qu'il nourrit l'espoir d'être regardé un jour comme « un des plus grands artisans du langage maternel. »

LETTRE XXXII

Rome, le 6 juin 1831.

Chers parents,

Il est bien temps que je vous écrive de nouveau une vraie lettre, une lettre raisonnable, car toutes celles que je vous ai adressées de Naples ne valaient, je crois, absolument rien. Il semble que l'air de ce pays-là ne vous permette pas la réflexion; du moins ne suis-je parvenu que très-rarement à m'y recueillir. Tandis qu'ici où me voilà de retour depuis quelques heures à peine, je me retrouve sous l'influence de cet ancien sentiment de bien-être et de gravité gaie que cette ville fait éprouver et dont vous parlait ma première lettre datée de Rome. Je ne saurais vous dire combien je préfère Rome à Naples. On prétend que Rome est monotone, monochrome, triste et déserte; il est vrai effectivement que Naples ressemble davantage à une grande ville européenne, qu'elle est plus animée, plus contrastée, plus cosmopolite. Mais, entre nous soit dit, j'en viens peu à peu à détester cordialement le cosmopolitisme; je n'en veux point, non plus que de la grande variété en général, ou, pour mieux dire, je n'y crois pas. Pour qu'une chose ait du caractère, de la beauté et de la grandeur, il faut qu'elle n'ait qu'un seul aspect, pourvu que cet aspect unique soit porté jusqu'à sa plus grande perfection; or c'est ce qui a lieu pour Rome, nul ne pourrait le contester. Naples me semble trop petite pour avoir le caractère d'une grande ville. Tout le mouvement,

toute la vie s'y concentrent dans deux grandes voies, la rue de Tolède et la Côte, depuis le port jusqu'à Chiaia. Naples ne me donne pas l'idée d'un centre où s'agite un grand peuple, — ce qui rend Londres si admirable, — et cela par la raison toute simple que le peuple y manque, car je ne puis donner le nom de peuple aux pêcheurs et aux lazzaronis. Ils ressemblent plutôt à des sauvages, et leur centre n'est pas Naples, mais la mer. Les classes moyennes, la bourgeoisie industrielle et travailleuse qui, dans les autres grandes villes, forment la base de la population, sont à Naples tout à fait insignifiantes; on pourrait même dire qu'elles n'y existent pas. C'est là en réalité ce qui me rendait le séjour de Naples si désagréable, malgré le plaisir que je trouvais à admirer ses délicieux environs. Je ne puis pas dire que j'étais précisément indisposé par le sirocco qui soufflait sans discontinuer, mais l'état dans lequel me mettait ce vilain vent est plus désagréable qu'une indisposition qui ne dure que quelques jours. Je me sentais affaissé, incapable de prendre plaisir à quoi que ce soit de sérieux; bref j'étais comme paralysé. Je flânais toute la journée dans les rues, d'un air maussade, et il me prenait des envies de me coucher par terre sans rien vouloir, sans rien faire, sans même penser. Je m'inquiétais déjà de me sentir dans cet état, mais je ne tardai pas à m'apercevoir que les gens des classes dominantes à Naples menaient exactement le même genre de vie, et que la cause de mon malaise, au lieu d'être en moi, comme je le craignais, pouvait bien être dans l'air, dans le climat, etc. Le climat est parfait pour un grand seigneur qui se lève tard, n'a jamais besoin d'aller à pied, ne pense pas (parce que cela échauffe), fait dans l'après-midi une sieste de quelques heures sur un sopha, puis prend son *gelato*, et le soir s'en va en voiture au théâtre, où il ne trouve

aucune occasion de penser, mais des visites à faire et à recevoir. Ce climat est également très-convenable pour un individu en chemise qui, bras et jambes nus, n'a pas besoin non plus de se mouvoir, mendie quelques *grani*[1] quand il n'a rien à manger, fait sa sieste l'après-midi par terre, sur le port ou sur le pavé de la rue (les piétons lui passent par-dessus le corps ou le poussent du pied quand il se trouve au milieu du chemin), va ensuite chercher lui-même à la mer ses *frutti di mare*, puis, le soir venu, se couche à l'endroit où il se trouve; bref, fait sans cesse, comme la brute, ce qui lui plaît sur le moment. Telles sont de fait, à Naples, les deux classes dominantes. Ce que l'on voit en grande majorité dans la rue de Tolède, ce sont des messieurs et des dames en élégantes toilettes, de beaux carrosses dans lesquels le mari et la femme se promènent, et de ces sans-culottes basanés qui s'en vont criant leur poisson d'une voix glapissante, ou portent des fardeaux lorsqu'ils n'ont plus d'argent. Quant à des gens ayant une occupation suivie, dirigeant et développant une affaire avec activité et persévérance, aimant le travail pour le travail, je crois qu'il y en a fort peu. C'est la misère du Nord, dit Gœthe, qu'on y veut toujours faire quelque chose, qu'on y poursuit toujours un but; et il donne raison à un Italien qui lui conseille de ne pas tant penser, attendu qu'on n'y gagne que des maux de tête. Ce n'est là, sans doute, qu'une plaisanterie de sa part; en tout cas, il a agi en véritable homme du Nord, et non d'après le conseil de son Italien. Mais s'il veut dire par là que les divers caractères sont donnés par la nature de chaque pays et dépendent d'elle, il a évidemment raison. Moi aussi je vois

[1] La centième partie du ducat, valant 0 fr. 042 centimes.

bien que tout cela doit être ainsi; je vois bien pourquoi les loups hurlent; seulement ce n'est pas une raison pour hurler avec eux, et l'on devrait retourner le proverbe.

A Naples, les gens que leur position oblige à travailler, ceux qui doivent penser et agir, regardent le travail comme un mal nécessaire qui leur procure de l'argent, et, dès qu'ils en ont, ils vivent comme les grands seigneurs ou les sans-culottes. Aussi, n'est-il pas une boutique à Naples où l'on ne vous trompe. Des personnes du pays qui se servent dans la même maison depuis des années, doivent marchander et se tenir sur leurs gardes comme les étrangers; quelqu'un de ma connaissance, qui achetait depuis quinze ans dans le même magasin, m'a dit que, la quinzième année comme la première, il lui fallait disputer pour un ou deux scudis, et qu'il n'avait jamais pu en finir avec cette misère. De là vient aussi qu'il y a peu d'industrie et de concurrence, et que Donizetti bâcle un opéra en dix jours. L'opéra est sifflé, mais que lui importe? il est payé et il peut recommencer à se promener. Cependant, comme sa réputation pourrait à la fin être compromise, ce qui l'obligerait à trop travailler et l'empêcherait de se donner ses aises, voici la précaution qu'il prend : il met parfois jusqu'à trois semaines à composer un opéra dont il traite avec soin un ou deux petits morceaux, afin qu'ils plaisent bien au public; cela lui permet de flâner encore quelque temps et d'écrire à la diable sa prochaine partition. De leur côté, les peintres font des tableaux d'un mauvais incroyable bien inférieurs encore à la musique; les architectes construisent les édifices les plus absurdes (entre autres une imitation de Saint-Pierre, en petit, dans le goût chinois); mais tout cela ne fait rien; les tableaux ont des couleurs vives, la musique fait du bruit, les édifices donnent de

l'ombre; le grand seigneur napolitain n'en demande pas davantage. Me sentant donc dans les mêmes dispositions que les gens du pays, tout me portant au *far-niente*, à la flânerie et au sommeil, j'entendais cependant toujours une voix intérieure qui me disait : c'est mal, et je cherchais à m'occuper, à travailler; mais ne pouvant y parvenir, je tombais dans une mauvaise humeur sous l'influence de laquelle je vous ai écrit plusieurs lettres. Je n'avais alors pour m'y soustraire d'autre moyen que d'aller courir dans les montagnes où la nature est si divinement belle, qu'elle doit inspirer à toute créature humaine des sentiments de joie et de reconnaissance. Je n'ai, d'ailleurs, pas négligé de faire connaissance avec les musiciens de Naples, mais je n'ai pu être sensible à leurs emphatiques éloges. La Fodor est la seule artiste, ou plutôt le seul artiste que j'aie rencontré jusqu'à présent en Italie. Tout autre part, j'aurais trouvé peut-être beaucoup à redire à son chant, mais ici, cela est passé pour moi inaperçu, car la musique chantée par elle est vraiment de la musique, et lorsqu'on en a été privé si longtemps, le plaisir est si vif qu'on ne songe pas à la critique.

Enfin, me revoilà dans cette antique Rome; c'est toute une autre vie. Comme c'était la semaine dernière le *Corpus Domini*, il y a chaque jour des processions; ainsi cette ville que j'ai quittée dans l'octave de la semaine sainte, je la retrouve dans l'octave de la Fête-Dieu. J'ai été singulièrement surpris en voyant quelle physionomie estivale toutes les rues avaient prise pendant mon absence; à chaque pas, je rencontre des échoppes où l'on vend du citron et de l'eau glacée; tout le monde est vêtu à la légère, les fenêtres sont ouvertes et les jalousies fermées. Devant les cafés, on est assis sur la rue et l'on mange du *gelato*

en masse ; enfin, le *Corso* fourmille d'équipages, car maintenant on ne va guère à pied. Le croiriez-vous, bien que je n'eusse laissé ici aucun ami, pas la moindre personne qui me touche de près, je me suis senti tout ému en revoyant la place d'Espagne, et en lisant au coin des rues leurs vieux noms bien connus. Je resterai ici une semaine environ, puis je tirerai vers le nord. Jeudi, il doit y avoir *infiorata*[1], je l'espère du moins, quoique ce ne soit pas encore décidé, parce qu'on craint des troubles. A cette occasion, je verrai encore une fois la montagne avant mon départ. Souhaitez-moi donc de nouveau un bon voyage, car je vais bientôt me remettre à courir les grands chemins. Il y a aujourd'hui un an, j'arrivais à Munich, j'entendais *Fidelio* et je vous écrivais ; nous ne nous sommes pas revus depuis lors. Dieu veuille que nous ne soyons plus séparés si longtemps !

<div style="text-align:right">Félix.</div>

LETTRE XXXIII

A M. LE PROFESSEUR ZELTER

<div style="text-align:right">Rome, le 16 juin 1831.</div>

Cher professeur,

Il y a longtemps que je voulais vous écrire pour vous rendre compte de la musique de la semaine sainte ; mais

[1] *L'Infiorata :* c'est ainsi qu'on désigne à Rome les solennités de la *Fête-Dieu*, à cause des fleurs dont sont jonchées les rues que traverse la procession. Cette fête a lieu à Rome le jeudi d'après la Trinité.

j'ai fait depuis lors mon voyage de Naples, et comme j'y ai passé la plus grande partie de mon temps à courir dans les montagnes et à faire des excursions en mer, je n'ai jamais eu le calme nécessaire pour écrire. C'est là ce qui a causé mon retard, et je dois vous prier de vouloir bien l'excuser. Je n'ai pas entendu depuis ce temps-là une seule note qui vaille la peine qu'on en parle (à Naples il n'y a rien que de très-médiocre), et, à part la semaine sainte, ces deux derniers mois ne me fournissent vraiment rien à vous dire. Quant à la musique de cette semaine, je ne pense pas en avoir rien oublié, et j'ai peine à croire que je l'oublie jamais. J'ai déjà écrit à mes parents l'impression que m'avait produite l'ensemble, et ils vous ont sans doute communiqué ma lettre. C'est beau à moi d'avoir pris la résolution d'écouter le tout avec le calme et le sang-froid d'un observateur, lorsque pourtant, même avant qu'on ne commençât, je me sentais, dans la chapelle, pénétré d'un sentiment grave et religieux. Une telle disposition est, je crois, nécessaire pour pouvoir bien saisir quelque chose de nouveau, et je n'ai rien perdu de l'effet d'ensemble, quoique je m'efforçasse constamment d'être attentif à tous les détails. Le mercredi, à quatre heures et demi, la solennité commença par l'antienne *Zelus domûs tuæ*. Le livret qui contient la liturgie de la semaine explique la signification de toute la fête. Il y est dit « qu'on chante trois psaumes à chaque nocturne, parce que Jésus-Christ est mort pour les vierges, les femmes mariées et les veuves ; et aussi à cause des trois lois : naturelle, écrite et évangélique ; qu'on ne chante pas le *Domine labia mea* et le *Deus in adjutorium meum*, parce que les impies nous ont ravi le chef et l'auteur de notre foi ; que les quinze cierges signifient les douze apôtres et les trois Maries, » etc. (Ce livret

contient en ce genre les choses les plus remarquables, aussi vous l'apporté-je avec moi.) Les psaumes sont chantés *fortissimo* par toutes les voix d'hommes, à deux chœurs. Chaque verset est divisé en deux parties *a* et *b*, qui sont comme la demande et la réponse; le premier chœur chante *a* et le second répond par *b*. Toutes les paroles, excepté la dernière, sont chantées très-vite et sur un seul ton; sur la dernière, ils font un court mélisme qui n'est pas le même pour le premier verset et pour le second. Tous les versets du psaume sont chantés d'après cette mélodie ou *tono* comme ils l'appellent, et j'ai pris par écrit sept différents de ces *toni* qui alternaient pendant les trois jours. Vous ne pouvez vous imaginer combien ce chant est fatigant et monotone, et de quelle façon grossière et machinale ils débitent leurs psaumes. Ainsi, par exemple, le premier ton qu'ils ont chanté était ainsi :

Et cela continue de la sorte pendant les quarante-deux versets du psaume, dont un demi-verset se termine en *sol, la, sol*, et l'autre en *sol, mi, sol*. Ils chantent exactement sur le ton et avec l'expression d'hommes engagés dans une violente dispute, et dont chacun renvoie obstinément à son adversaire les injures qu'il en reçoit. Au dernier verset de chaque psaume, ils chantent plus lentement, et

en les accentuant davantage, les mots qui le terminent, et, au lieu du mélisme, ils font *piano* un long triton ; ainsi dans le premier psaume :

Qui di-li-gunt nomen e-jus ha-bi-ta-bunt in e - a

Au commencement de chaque psaume, il y a, comme introduction, une ou plusieurs antiennes qui sont ordinairement chantées en *canto fermo* et d'un ton très-dur par quelques hautes-contre, ainsi que la première moitié de chaque premier verset du psaume, et, à la seconde moitié, les chœurs d'hommes commencent à se répondre, comme je vous l'ai expliqué ci-dessus. Je me réserve de vous montrer les quelques antiennes et autres choses semblables que j'ai recueillies, afin que vous puissiez les confronter avec le livret. Le mercredi soir, on chante d'abord le 68e psaume, puis le 69e et le 70e. (Par parenthèse cette division des versets et cette manière de les faire chanter par deux chœurs qui se répondent, a été adoptée par Bunsen pour l'église évangélique d'ici ; il fait également précéder chaque choral d'une antienne. Ces antiennes composées, à la manière des *canti fermi*, par un musicien d'ici nommé Georges, sont chantées par quelques voix, puis vient le choral, par exemple : *eine feste Burg ist unser Gott* [1].) Après le psaume 70 on dit un *Pater noster sub silentio*, c'est-à-dire que tout le monde se lève et qu'il y a une petite pause, un silence de quelques instants. Ensuite commence très-bas et *andante* la première lamentation de

[1] Notre Dieu est un fort rempart.

Jérémie en *sol* majeur. C'est une belle et sévère composition de Palestrina, et lorsqu'après les cris tumultueux des psaumes, on entend ce morceau composé sans basses, uniquement pour des hautes-contre solos et des ténors; lorsque l'oreille est caressée par ces crescendo et ces decrescendo d'une si exquise délicatesse, que le son se dégrade insensiblement jusqu'à devenir imperceptible, et passe lentement d'un ton et d'un accord à l'autre, cela produit un effet ravissant. Ce qu'il y a de fâcheux, c'est que les passages qu'ils chantent de la façon la plus émouvante, avec l'accent le plus religieux, et qui ont été évidemment composés avec le plus d'amour, se trouvent être précisément les titres des chapitres ou versets : *Aleph, Beth, Gimmel*, etc.; et que ce beau début, si beau qu'il semble descendre du ciel, porte justement sur ces mots : *Incipit Lamentatio Jeremiæ prophetæ. Lectio I.* Il y a là de quoi révolter un protestant, et, si l'on avait l'intention d'introduire ces chants dans nos églises, il me semble que cela rendrait la chose impossible. Qui pourrait en effet, quelque belle que soit la musique, se sentir pénétré de sentiments pieux en disant : « Chapitre premier? » Mon livret dit à la vérité [1] : *Vedendo profetizzato il crocifiggimento, con gran pietà si cantano eziandio molto lamentevolmente « Aleph » e le altre simile parole, che sono le lettere dell' alfabeto Ebreo, perché erano in costume di porsi in ogni canzone in luogo di lamento, come è questa. Ciascuna lettera ha in*

[1] En voyant le crucifiement prophétisé avec grande tristesse on chante également sur un ton très-lamentable « Aleph » et les autres mots semblables qui sont les lettres de l'alphabet hébreu, parce qu'on avait coutume de les mettre dans tous les chants de lamentation tels que celui-ci. Chaque lettre a en elle tout le sentiment du verset qui la suit et en est comme l'argument.

se tutto il sentimento di quel versetto, che la segue; ed é come un argomento di esso. » Mais cela ne change rien à l'affaire. On chante ensuite les psaumes 71, 72 et 73 avec les antiennes, comme je l'ai dit ci-dessus. Ces antiennes sont réparties de la façon la plus arbitraire entre les différentes voix; ainsi à l'une, les *soprani* commencent: *In monte Oliveti*, et les basses reprennent *forte : Oravit ad Patrem : Pater*, etc. Puis suivent les leçons extraites du traité de saint Augustin sur les psaumes. L'étrange manière dont on les chante me frappa au delà de toute expression lorsque le dimanche des Rameaux, je les entendis pour la première fois et sans savoir ce que c'était. Elles sont récitées par une seule voix et sur un seul ton, non pas comme les psaumes, mais lentement et en appuyant sur chaque mot, de manière à faire bien ressortir chaque son. Pour les différents signes de ponctuation, virgule, point d'interrogation, point, il y a différentes cadences tonales; peut-être les connaissez-vous déjà; quant à moi qui ne les connaissais pas, elles m'ont paru tout à fait bizarres. La première leçon, par exemple, était dite en *sol* par une belle voix de basse; lorsqu'il y a une virgule, on fait sur le dernier mot :

Si c'est un point d'interrogation :

Enfin si c'est un point :

Par exemple :

Je ne saurais vous dire l'étrange effet que produit la cadence de *la* en *ut*, surtout lorsqu'après la basse vient un *soprano* qui commence en *ré*, et fait la même cadence de *mi* en *sol*, puis un alto dans son ton, etc.; car ils chantèrent trois leçons différentes qui alternaient toujours avec le *canto fermo*. Pour ce qui est du *canto fermo*, ils le récitent sans avoir aucunement égard aux paroles ni au sens, comme le prouve l'exemple suivant : « il eût mieux valu pour lui n'être pas né. » Voici comment cela se chante :

très-*fortissimo* et sur un seul ton. Après cela viennent les psaumes 74, 75 et 76, puis trois autres leçons, et enfin le *Miserere* que l'on chante de la même manière que tous les psaumes précédents et sur le ton qui suit :

Il faut se frotter longtemps les oreilles avant de s'y reconnaître! Viennent ensuite les psaumes 8, 62, 66, le cantique de Moïse dans leur ton particulier, les psaumes 148, 149, 150, puis quelques antiennes. Entre-temps on éteint tous les cierges de l'autel, sauf un seul qui reste caché dessous. Il y en a encore six qui brûlent au-dessus de l'entrée, à une grande hauteur, mais tout le reste est déjà dans l'obscurité. Alors le chœur tout entier entonne à pleins poumons et à l'unisson le cantique de Zacharie pendant qu'on éteint les derniers cierges. Ce grand *forte* au milieu des ténèbres, et le son grave de toutes ces voix produisent un effet magique. La mélodie en *ré* mineur est aussi très-belle. Le cantique fini, l'obscurité est complète. Il y a là une antienne à ces mots : « Et le traître leur avait donné un signal, » jusqu'à ceux-ci : « C'est lui, saisissez-le! » A ce moment tout le monde se prosterne à genoux, et une voix chante piano : *Christus factus est pro nobis obediens usque ad mortem*. Le second jour, elle ajoute : *Mortem autem crucis*, et le vendredi saint : *Propter quod et Deus exaltavit illum, et dedit illi nomen quod est super omne nomen*. Il y a alors une nouvelle pause pendant laquelle chacun dit mentalement un *Pater noster*. Il règne, pendant ce *pater*, un silence de mort dans toute la chapelle,

après quoi le *Miserere* commence par un léger accord des voix, auxquelles se joignent ensuite les deux chœurs. Ce commencement, et le tout premier son en particulier, est ce qui m'a produit la plus grande impression. Au bout d'une heure et demie, pendant laquelle on n'a entendu que des chants à l'unisson et presque sans modulations, le silence est tout à coup rompu par un magnifique accord; c'est saisissant, et l'on sent profondément toute la puissance de la musique, car c'est elle en réalité qui produit ce grand effet. On réserve les meilleures voix pour le *Miserere*, qui se chante avec les plus grandes variations, avec des *decrescendo* et des *crescendo* qui vont du *piano* le plus doux jusqu'à la plus puissante émission de voix; il n'est pas étonnant que cela impressionne tout le monde. Ajoutez que là non plus, on ne néglige pas le contraste; ainsi, l'on fait chanter le *Miserere*, verset par verset, par toutes les voix d'hommes, sur le même ton rude et *forte;* mais au commencement de chaque verset revient la belle voix douce et pleine qui ne se fait entendre chaque fois qu'un instant, car elle est presque aussitôt interrompue par le chœur. Pendant la récitation monotone du verset, l'on sait d'avance le bel effet que va produire l'interruption du chœur, et lorsqu'elle recommence, on la trouve toujours trop courte; enfin, l'on n'a pas encore eu le temps de bien se reconnaître, que déjà tout est fini. Lorsque, par exemple, comme le premier jour où l'on donna le *Miserere* de Baini, le ton principal est en *si* mineur, ils chantent: *Miserere mei, Deus*, jusqu'à *misericordiam tuam*, tel que c'est noté, avec des solistes et deux chœurs qui déploient toutes les ressources de leurs voix; ensuite toutes les basses font une entrée *tutti forte* en *fa* dièze, en récitant sur ce seul ton le *et secundum multitudinem*, jusqu'à *iniquitatem meam;* puis, vient immédia-

tement le doux accord en *si* mineur, etc., jusqu'au dernier accord, qu'ils chantent toujours à pleine voix. Là encore, il y a un court silence pendant lequel on fait une prière, puis tous les cardinaux se mettent à frapper des pieds tant qu'ils peuvent, et c'est là la fin de la cérémonie. « Le tapage, dit mon livret, signifie que les Hébreux s'emparent du Christ avec un grand tumulte. » C'est possible, mais cela ressemble exactement au piétinement du parterre quand le rideau ne se lève pas assez vite ou que la pièce lui a déplu. La cérémonie terminée, on ôte de dessous l'autel l'unique cierge qui y brûlait encore, et tout le monde se retire éclairé seulement par cette faible lueur. Je dois ajouter qu'on a un coup d'œil superbe lorsqu'au sortir de la chapelle on entre dans la grande antichambre qu'un énorme lustre inonde de lumière, et d'où les cardinaux, suivis de leur clergé, s'éloignent à travers le Quirinal brillamment illuminé, au milieu de la haie formée par les Suisses. Le *Miserere* qu'on chanta le premier jour était de Baini; c'est une composition qui, comme toutes celles qu'il a écrites, n'a pas la moindre trace de puissance ou de vie. Cependant, c'étaient des accords et de la musique, et cela faisait son effet. Le second jour on donna quelques morceaux d'Allegri [1], et les autres, de Bai [2]; le vendredi saint, on ne joua que du

[1] Allegri (Grégoire), compositeur italien, de la famille du Corrége, né à Rome vers 1580, mort le 16 février 1640. Ce qui l'a surtout rendu célèbre, c'est son *Miserere*, qui se chante tous les ans à la chapelle Sixtine, dans la semaine sainte. Ce *Miserere*, dont les papes défendaient jadis, sous des peines sévères, de prendre et de communiquer des copies, est aujourd'hui entre les mains du public. Mozart, bravant la défense du pape, parvint à l'écrire après l'avoir entendu deux fois.

[2] Bai (Thomas), chanteur et compositeur italien, né à Bologne, mort le 22 décembre 1714. Il fut d'abord ténor, puis maître de la chapelle du

Bai. Comme Allegri n'a composé la musique que d'un seul verset sur laquelle on chante tous les autres, j'ai entendu chacune des trois compositions que l'on donna pendant les trois jours. Mais, à vrai dire, tout ce que l'on chantait était à peu près la même chose, car on adaptait à chaque morceau les mêmes *embellimenti;* il y en a un particulier pour chaque accord différent, de sorte que la composition ne paraît guère. Comment ces *embellimenti* sont-ils venus là? C'est ce qu'ils ne veulent pas dire; ils prétendent que c'est une tradition, mais je n'en crois rien du tout, car la tradition musicale est chose fort incertaine, et je ne comprends pas comment un passage complet pour cinq voix pourrait se transmettre uniquement par ouï-dire; cela n'est pas admissible. Ils ont été évidemment ajoutés après coup par quelque directeur qui, possédant de belles voix d'altos, était bien aise de les produire à l'occasion de la semaine sainte, et a écrit pour elles ces fioritures dans lesquelles elles pouvaient se déployer tout à leur aise. Dans tous les cas, ces *embellimenti* sont modernes; mais, composés avec goût et habileté, ils font un fort bel effet. Il y en a un surtout qui revient souvent et dont l'effet est si grand, qu'au moment où il commence, il se produit un léger mouvement dans la foule; or, tous ceux qui vous parlent de la façon particulière dont chantent les chanteurs du pape, tous ceux qui disent avoir entendu des voix qui n'ont rien d'humain, qui ressemblent plutôt à celles des anges, et paraissent venir d'en haut, des voix enfin que l'on n'entend que là, tous ces gens n'ont dans la mémoire que ce seul

Vatican. Il a laissé un *Miserere* à cinq et à quatre voix. C'est un chef-d'œuvre dont le style est plein d'élévation; on le chante chaque année au Vatican, concurremment avec celui d'Allegri.

passage. Ainsi dans le *Miserere*, qu'il soit de Bai ou d'Allegri (car ils font dans les deux les mêmes *embellimenti*), là où se trouve cette suite d'accords :

au lieu de la chanter ainsi que je viens de la noter, ils chantent :

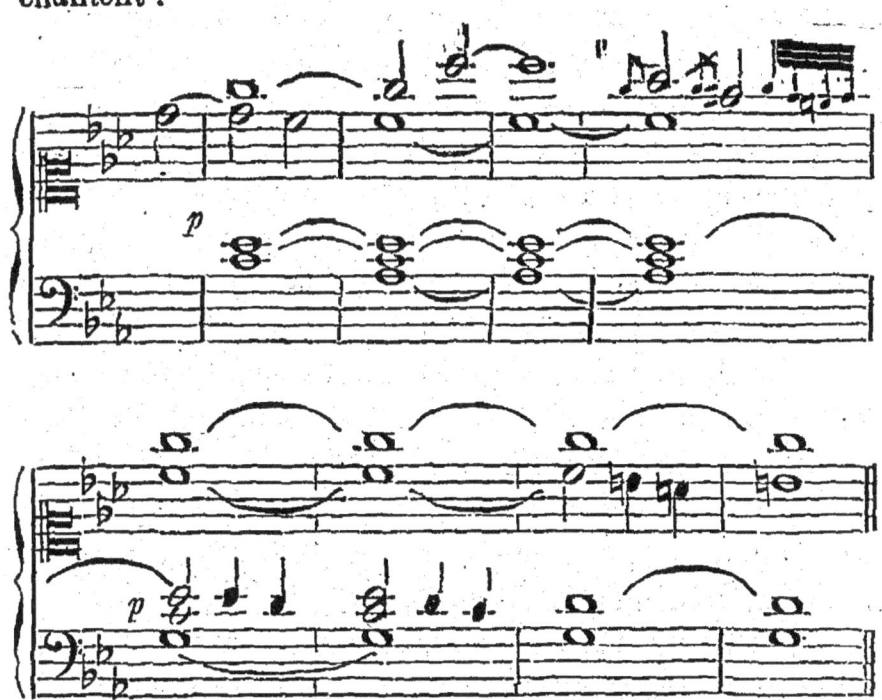

Le soprano attaque l'*ut* d'en haut d'une voix très-pure et très-douce et le soutient longtemps, puis il descend lentement, tandis que l'alto continue toujours son *ut*, de sorte que j'y fus trompé moi-même et que je crus que

c'était l'*ut* d'en haut qui continuait ; l'harmonie se développe ainsi peu à peu, et c'est vraiment magnifique.

Les autres *embellimenti* sont adaptés de la même manière aux autres suites d'accords, mais celui-ci est de beaucoup le plus beau. Je n'ai d'ailleurs rien remarqué de particulier dans la manière de chanter. J'avais aussi lu qu'il y avait une disposition acoustique spéciale qui prolongeait le son; mais c'est une pure fable, de même que la version suivant laquelle les choristes chanteraient ainsi seulement par tradition, l'un suivant l'autre et sans aucune mesure. J'ai en effet très-bien vu l'ombre du long bras de Baini qui s'élevait et s'abaissait alternativement ; parfois même je l'entendais très-distinctivement battre la mesure sur le pupitre. Il y a en somme sur tout cela beaucoup de suppositions mystérieuses que propagent le public et les chanteurs eux-mêmes. Ainsi ils ne disent jamais à l'avance quel *Miserere* ils doivent chanter ; cela se décide au moment même, etc. Le ton dans lequel ils le chantent dépend au reste de la pureté des voix. Le premier jour c'était en *si* mineur, le second et le troisième en *mi* mineur, mais les trois fois ils finirent presque en *si* bémol. Le premier soprano, Mariano, quittant ses montagnes, était venu à Rome tout exprès pour chanter dans les solennités de la semaine sainte, et, grâce à lui, j'ai entendu exécuter les *embellimenti* dans leur ton le plus élevé. Cependant, en dépit de leurs efforts pour bien faire, les chanteurs se ressentent de leur négligence du reste de l'année, et il y a des moments où ils détonnent d'une manière effroyable. Je dois vous dire aussi que le jeudi, lorsque le *Miserere* commença je grimpai en haut d'une échelle qui était appuyée contre le mur, et qui atteignait les frises de la chapelle, en sorte que je dominais le tout, et que la musique,

les prêtres et la foule étaient à mes pieds, disparaissant presque dans l'obscurité qui les entourait. Me trouvant ainsi seul à cette hauteur, sans étrangers importuns à côté de moi, j'eus une impression aussi complète que possible. Mais parlons d'autre chose. Vous devez avoir assez de *Miserere* comme cela dans cette page et demie ; je vous donnerai d'ailleurs, à mon retour, quelques autres détails tant verbalement que par écrit. Le jeudi, à dix heures et demie, il y eut messe solennelle. On chanta une messe à huit voix de Fazzini qui ne contient rien de remarquable. Je me réserve de vous communiquer moi-même plusieurs *canti fermi* et antiennes que j'y ai recueillis, ainsi que l'ordre du service divin, avec les raisons qui l'expliquent, comme dit mon livret. Au *Gloria in excelsis*, toutes les cloches de Rome se mettent en branle et on ne les sonne plus qu'après le vendredi saint. Les églises, pendant ce temps, font annoncer les heures au moyen de cliquettes de bois. Ce que j'admirai encore, c'est que les paroles du *Gloria* qui donnent le signal du vacarme furent chantées à l'autel par la voix du vieux cardinal Pacca [1], à laquelle répondirent toutes les cloches et le chœur. Ce contraste est saisissant. Après le *Credo*, ils ajoutèrent le *Fratres ego enim* de Palestrina, mais cela fut chanté sans aucune attention et de la façon la plus brutale. Ensuite vient le lavement des pieds, et il se fait une procession qu'accompagnent les chanteurs. On y voit Baïni battant la mesure sur un grand livre qu'on porte devant lui, faisant un signe tantôt à celui-

[1] Pacca (Barthélemi), né à Bénévent, évêque d'Ostie et de Velletri depuis le 5 juillet 1830, protodataire du Saint-Siége et archiprêtre de la basilique de Saint-Jean-de-Latran ; il avait alors 75 ans. Il mourut à Rome en 1844, à l'âge de 88 ans.

ci, tantôt à celui-là; les chanteurs qui, serrés autour de la partition, exécutent, tout en marchant, les rentrées et les pauses; le pape porté sur son siége de gala, etc.; mais j'ai déjà décrit tout cela à mes parents. Le soir, on chanta encore les psaumes, les lamentations, les leçons et le *Miserere* comme la veille et, à très-peu près, la même chose. Une des leçons fut chantée par un soprano tout seul, sur un air particulier que je vous communiquerai à mon retour. C'est un *adagio*, à notes allongées, qui dure certainement plus d'un quart d'heure; la voix n'y a pas le moindre repos et le chant est sur un ton très-élevé; cependant il fut exécuté d'un bout à l'autre avec l'intonation la plus claire, la plus pure et la plus ferme; le chanteur ne faiblit pas un seul instant; les derniers sons sortirent aussi égaux, aussi pleins, aussi bien arrondis que les premiers; ce fut un vrai chef-d'œuvre. Je fus frappé de l'usage qu'ils font du mot *appogiatura*. Si par exemple : l'air va d'*ut* en *ré* ou d'*ut* en *mi*, ils chantent :

et c'est cette diatonique qu'ils nomment *appogiatura*; qu'on l'appelle du reste comme l'on voudra, cela produit un effet détestable et il faut s'y bien accoutumer pour ne pas être entièrement dérouté par cette étrange manière, qui me rappelait tout à fait celle de nos vieilles femmes à l'église. Tout le reste fut d'ailleurs, comme je vous l'ai dit, exactement semblable à ce que j'avais entendu la veille. Mais j'avais vu d'avance dans le livret qu'on chanterait le *tenebræ*; pensant que cela vous intéresserait de savoir comment on l'exécute à la chapelle du pape, je me tins aux

écoutes, mon crayon à la main, et je vous en donne ici les principaux passages (on le chanta du reste très-vite, et entièrement *forte*, sans la moindre exception). Voici le commencement :

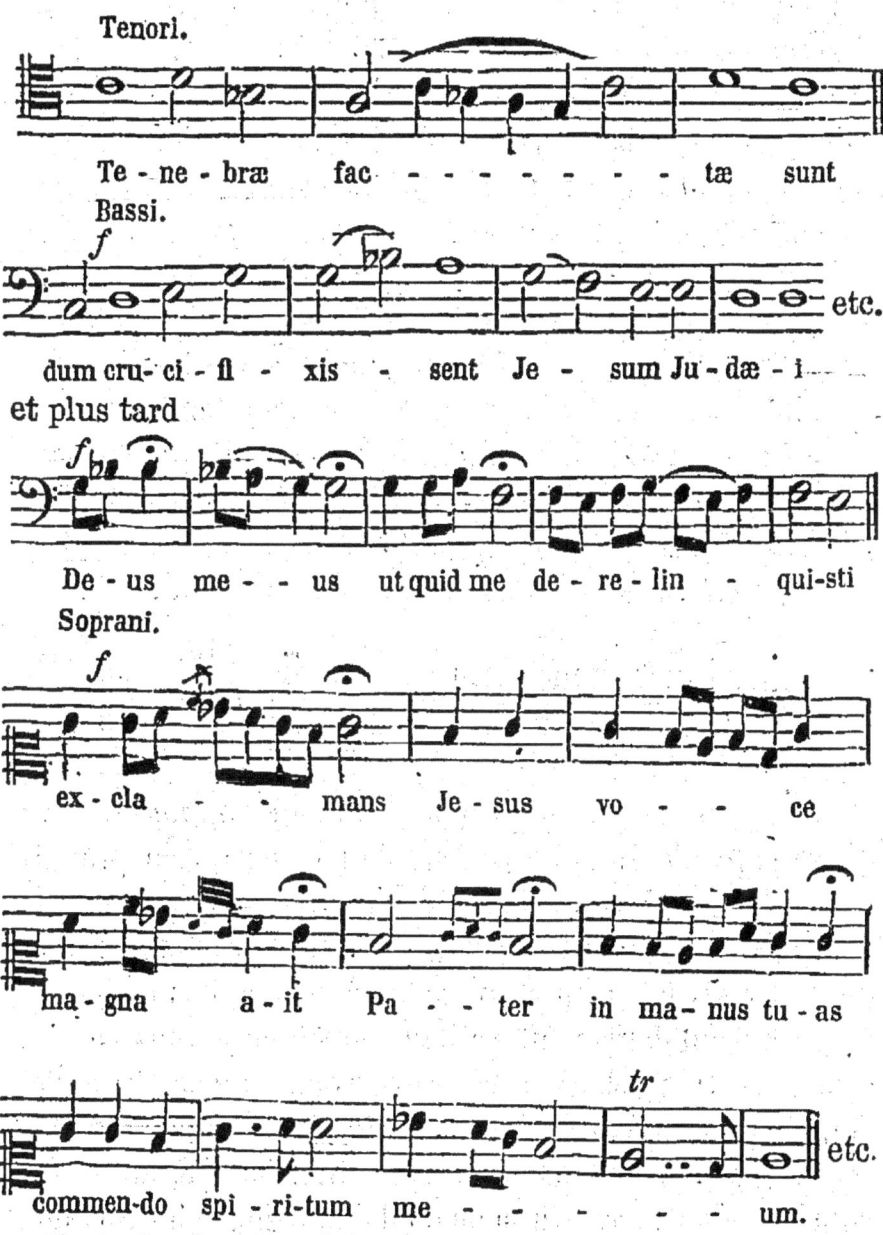

C'est plus fort que moi, mais cela me révolte d'entendre

les paroles les plus saintes et les plus belles chantées sur un air aussi insignifiant et aussi monotone. Ils disent que c'est du *canto fermo*, du chant grégorien ; que m'importe ? si dans ce temps-là on n'a pas mieux pensé, ou si l'on n'a pas pu mieux faire, nous le pouvons maintenant, et il n'y a rien, dans les paroles de la Bible, de cette trivialité monotone ; tout y est frais et vrai et en même temps exprimé aussi bien et aussi naturellement que possible. Pourquoi donc la musique que l'on y adapte doit-elle ressembler à une formule? Et ce chant-là n'est vraiment pas autre chose! Le *Pater*, avec sa petite fioriture, le *Meum*, avec sa petite trille, le *Ut quid me*, — voilà ce qu'on appelle du chant d'église! Assurément, il n'y a pas là d'expression fausse, car cela n'a aucune expression ; mais ce manque d'expression n'est-il pas une vraie profanation des paroles ? Cent fois, pendant cette cérémonie, je me suis senti pris d'une sainte colère ; et quand je voyais des gens se pâmer d'admiration et se récrier sur cette magnifique musique, il me semblait que c'était de leur part une mauvaise plaisanterie, et cependant ils parlaient sérieusement!

Le vendredi matin, pour la messe, la chapelle est dépouillée de tous ses ornements, l'autel est nu, le pape et les cardinaux sont en deuil. On chanta à cette messe la Passion selon saint Jean, composée par *Vittoria*. Mais il n'y a que les paroles du peuple dans le chœur qui sont de lui ; le reste est chanté sur ce modèle et j'y reviendrai tout à l'heure. Cela m'a paru parfois trop mesquin et trop monotone ; j'étais très-mécontent, et en somme, le tout m'a déplu. Car, de deux choses l'une : ou la Passion doit être tranquillement récitée par le prêtre, comme nous la raconte saint Jean, et alors le chœur n'a pas besoin d'inter-

venir avec le *Crucifige eum*, et il n'est pas nécessaire non plus qu'une voix d'alto représente Pilate ; ou bien, on veut me représenter la Passion de manière que je croie y assister et tout voir. Il faut alors que Pilate chante comme il doit avoir parlé ; il faut que le chœur crie : *Crucifige*, et cela non pas sur le ton d'église.

Cette musique, par la vérité essentielle et la nature même du sujet qu'elle représente, sera toujours de la musique religieuse, car je n'ai pas besoin, avec la musique, de pensées accessoires ; la musique n'est pas, comme ils le veulent ici, un moyen de me porter à la piété ; c'est une langue qui me parle, et c'est dans les paroles seulement que le sens en est contenu, c'est par elles seules qu'il est exprimé. Telle est la *Passion* de Sébastien Bach ; mais, à la façon dont ils la chantent ici, ils en font quelque chose d'hybride, qui n'est ni le simple récit, ni la vérité grande, dramatique et sévère. Le chœur chante *Barrabam* en accords aussi saints que *et in terrâ pax;* Pilate ne parle pas autrement que l'évangéliste ; et si alors Jésus, pour se distinguer des autres, au moins en un point, s'exprime toujours *piano*, si le chœur hurle ses accords d'église, on ne sait pas du tout ce que cela signifie. Pardonnez-moi ces quelques observations ; je vais reprendre mon rôle de simple rapporteur. L'évangéliste est un ténor, et sa manière de réciter est la même que celle des leçons ; la virgule, le point d'interrogation et le point sont marqués par des cadences finales particulières. L'évangéliste récite en *ré;* lorsqu'il y a un point, il fait :

à une virgule :

et à la fin, lorsqu'un autre personnage entre en scène :

Le Christ est une basse, et il commence toujours ainsi :

Je n'ai pas pu saisir le thème entier, bien que j'en aie noté plusieurs passages que je vous montrerai, entre autres, les paroles prononcées sur la croix. Tous les autres personnages, Pilate, Pierre, la servante et le grand prêtre, sont des voix d'alto en *sol*, sur ce ton :

Le chœur qui chante les paroles du peuple est en haut dans une tribune, tandis que tout le reste se chante au pied de l'autel. Comme curiosité, je vais vous transcrire le *Crucifige*, tel que je l'ai relevé :

Le *Barrabam* est aussi remarquable; ces Juifs sont doux comme des agneaux. Mais ma lettre est déjà trop longue; je me bornerai donc à cela sur ce chapitre. On dit ensuite les prières pour tous les peuples et toutes les institutions nominativement désignés. Mais à la prière pour les Juifs, on ne s'agenouille pas comme aux autres, et l'on ne dit pas *amen;* on prie *pro perfidis Judæis,* et là aussi le livret n'est pas embarrassé pour trouver une explication. Puis vient l'adoration de la croix. On place au milieu de la chapelle un petit crucifix, et tous vont pieds nus (c'est-à-dire sans souliers) se prosterner devant et le baiser, tandis qu'on chante les *impropères.* Il me semble, après une seule audition, que c'est une des plus belles compositions de Palestrina; aussi la chante-t-on avec un amour tout particulier. Il y a dans le chœur une délicatesse d'expression et un accord admirables; ils savent mettre le trait dans son vrai jour, le faire ressortir sans rien forcer, et chaque accord se fond doucement dans l'accord suivant. En outre, la cérémonie est par elle-même très-imposante et très-sévère; le plus profond silence règne dans la chapelle, et le *Agios* grec qui revient sans cesse est chanté de la façon la plus merveilleuse, chaque fois avec la même douceur et la même expression. Les choristes seront

bien étonnés de le voir écrit, car ils le chantent ainsi :

Il y a très-souvent des passages comme ce commencement, où toutes les voix font simultanément une seule et même fioriture, et l'on s'y habitue. L'ensemble est vraiment magnifique; je voudrais que vous pussiez entendre de quelle façon le ténor du premier chœur prend le *la* d'en haut sur *Theos;* ils donnent tous la note sur un ton si perçant et cependant si doux qu'on est tout ému. Cet *Agios* se répète jusqu'à ce que tous ceux qui sont dans la chapelle aient adoré la croix, et comme ce jour-là, il n'y avait pas énormément de monde, je ne l'ai malheureusement pas entendu aussi souvent que je l'aurais désiré. Je m'explique sans peine que ce soient les *impropères* qui ont produit à Gœthe la plus grande impression, car musique, cérémonie, tout y est parfaitement d'accord. Il y a ensuite une procession pour aller chercher l'hostie qui, la veille au soir, avait été exposée, à la lumière de plusieurs centaines de cierges, dans une autre chapelle du Quirinal, où les fidèles viennent adorer le saint sacrement. Le service du matin se termina à une heure et demie par une hymne en *Canto fermo*. Le soir, à trois heures et demie, on recommença le premier nocturne avec les psaumes, les

leçons, etc.; je rectifiai quelques-unes des notes que j'avais recueillies, j'entendis le *Miserere* de Bai, et vers sept heures, je sortis avec la foule par l'antichambre illuminée, à la suite des cardinaux. Ainsi finit la semaine sainte. J'ai voulu, cher professeur, vous en donner une description détaillée, parce que j'ai eu là de beaux jours, où chaque heure me faisait connaître quelque chose que j'avais longtemps désiré; parce que, malgré ma tension d'esprit, malgré tout ce que j'en avais entendu dire en bien et en mal, ces cérémonies m'ont fait une impression aussi fraîche, aussi vive que si j'y fusse venu libre de toute préoccupation; parce qu'enfin elles m'ont prouvé une fois de plus que la perfection, fût-ce même dans la sphère la plus étrangère, produit un effet parfait. Puissiez-vous avoir, en lisant cette longue lettre, la moitié seulement du plaisir que j'ai eu à me rappeler le temps de la semaine sainte à Rome.

Votre tout dévoué.

FÉLIX MENDELSSOHN-BARTHOLDY.

LETTRE XXXIV

Florence, le 25 Juin 1831.

MES CHÈRES SOEURS,

En un jour comme celui-ci, on doit penser beaucoup aux siens et à la maison paternelle, car il se produit chez moi, sous ce rapport, quelque chose de curieux : si je me trouve mal quelque part, si je m'y ennuie, si je suis de mauvaise

humeur, je n'éprouve pas un vif désir de me retrouver à la maison au milieu des miens ; mais viennent de ces beaux jours dont chaque heure vous laisse un souvenir impérissable, où chaque instant vous apporte une impression agréable et nouvelle, alors je voudrais pour tout au monde être auprès de vous ou vous avoir à côté de moi, et il ne se passe pas une seule minute sans que je songe à quelqu'un de vous à qui j'aurais quelque chose à dire. Aujourd'hui, de dix heures à trois, j'ai passé à la galerie une délicieuse matinée. Outre toutes les belles choses que j'avais déjà vues, outre ce qu'on a toujours de nouveau à apprendre dans cet admirable musée, j'éprouvais un indicible plaisir à me promener au milieu de tous ces tableaux et à m'entretenir avec eux comme avec de vieilles connaissances. Jamais je n'avais senti aussi vivement tout le bonheur qu'on peut goûter dans une grande collection de chefs-d'œuvre d'art. Qu'il est doux, par exemple, de rester assis pendant une heure devant telle ou telle toile, de rêver là tout à son aise, puis de passer à une autre et de marcher ainsi de jouissance en jouissance ! Hier c'était fête ici, de sorte qu'aujourd'hui le palais *degli Uffizii* se trouvait rempli de gens, — pour la plupart paysans ou paysannes en costume national, — qui, venus à la ville pour assister aux courses de chevaux, voulaient, par la même occasion, voir la célèbre galerie. Toutes les salles étaient ouvertes, et moi qui y faisais ma dernière visite, je pouvais me glisser tranquillement dans la foule, car j'étais bien sûr de n'y rencontrer personne de connaissance. Devant la porte d'entrée, en haut de l'escalier, on a placé les bustes des princes qui ont fondé ou enrichi le musée. Je ne sais si ce jour-là, j'étais disposé à voir tout en beau, mais les figures de Médicis m'ont singulièrement plu. Elles me paraissaient

si nobles, si distinguées, je leur trouvais une si heureuse expression de fierté que je restai longtemps à les contempler, cherchant à graver dans ma mémoire leurs traits historiques. De là je me rendis à la *Tribune*. Que de merveilles, que d'inestimables trésors dans cette petite salle de quinze pas à peine ! J'allai droit à mon fauteuil de prédilection qui se trouve sous la statue du Rémouleur, je m'y installai tout à mon aise et j'y restai pendant deux bonnes heures. On voit de là, d'un seul coup d'œil, la *Vierge au Chardonneret*, le pape Jules II, un portrait de femme de Raphaël, plus loin un beau Pérugin, une image de saint; tout contre soi (on peut la toucher en allongeant le bras), la Vénus de Médicis; au delà, celle du Titien; de l'autre côté, l'Apollon et les deux Lutteurs; devant les Raphaëls se trouve le joyeux Faune grec qui prend plaisir à une affreuse musique, car il vient de frapper l'une contre l'autre deux cymbales dont il écoute le son, et il frappe du pied, en guise d'accompagnement, sur une espèce de sifflet à coucou; c'est un superbe lourdaud ! Les intervalles sont remplis par d'autres tableaux de Raphaël, un portrait du Titien, un Dominiquin, le tout dans un petit hémicycle grand comme une de vos chambres. On se trouve bien petit en présence de tous ces chefs-d'œuvre, et l'on devient modeste. J'ai visité aussi toutes les autres salles; j'y ai vu entre autres la première ébauche d'un grand tableau de Léonard de Vinci; ces énergiques coups de brosse dont la toile est sillonnée, cette couleur à peine indiquée ont fait naître en moi une foule de réflexions. Mais le peintre qui m'a fait le plus de plaisir, c'est le moine Fra Bartolomeo, génie pieux, délicat, et sévère. J'ai découvert là un petit tableau de lui, grand à peu près comme ce papier; il est divisé en deux compartiments dont l'un représente l'Adoration, l'autre la Présen-

tation au temple. Les figurines en sont grandes à peu près comme deux phalanges, mais peintes avec une finesse, une netteté admirables, une variété de couleurs inouïe, et en pleine lumière. On voit que le peintre a travaillé ce tableau avec amour, et l'a achevé jusque dans ses moindres détails; c'était sans doute un cadeau qu'il voulait faire à quelqu'ami. Il semble que l'artiste manque, qu'il devrait être encore debout devant sa toile, et qu'il vient seulement de la quitter. J'ai éprouvé aujourd'hui cette même impression devant beaucoup de tableaux, notamment devant la *Vierge au Chardonneret* que Raphaël a peinte pour en faire cadeau à un de ses amis le jour de ses noces; et tandis que je pensais ainsi à tous ces hommes disparus déjà depuis si longtemps, et dont la pensée tout entière est encore là devant nous, j'entrai par hasard dans les salles où se trouvent les portraits des grands peintres. Je ne les avais regardés précédemment que comme de précieuses raretés, car il y a plus de trois cents de ces portraits faits presque tous par les peintres eux-mêmes, de sorte qu'on voit en même temps l'homme et son œuvre; mais aujourd'hui ils se sont révélés à moi sous un aspect nouveau et particulier. J'ai été frappé de la ressemblance qu'il y a entre eux et leurs ouvrages, et je suis convaincu que chacun, en se peignant lui-même, s'est reproduit exactement tel qu'il était. On fait là leur connaissance personnelle, et cela vous explique beaucoup de choses. Je vous en causerai un jour tout au long; pour le moment je me bornerai à vous dire que le portrait de Raphaël est peut-être le tableau le plus touchant de tous ceux que j'ai vus de lui jusqu'ici. Au milieu d'une grande et riche paroi couverte de portraits du haut en bas, il y en a un plus petit, tout seul, sans rien de particulier qui le distingue,

et pourtant il attire de suite vos regards : c'est Raphaël. Jeune, pâle et l'air très-souffrant, sa physionomie annonce une telle aspiration au progrès, il y a dans sa bouche et dans son regard une telle expression de désir et de langueur qu'il semble qu'on plonge dans son âme. Sur cette figure blême, ardente et triste, dans ces yeux noirs et profonds, sur cette bouche douloureusement contractée, on lit qu'il ne peut pas encore exprimer tout ce qu'il voit, tout ce qu'il sent, que le sentiment de cette impuissance le force à marcher sans cesse en avant, et qu'il mourra jeune ; cela vous donne presque le frisson. Et puis, comme contraste, il vous faudrait voir au-dessus de lui cet affreux Michel-Ange, à la physionomie méchante et brutale, cet homme d'une énergie sauvage, nerveux, musculeux, plein de vigueur et de santé ; et de l'autre côté Léonard de Vinci, tête grave, calme et puissante comme celle d'un lion ! Mais vous ne pouvez pas le voir et j'aime mieux vous le raconter que vous l'écrire. Seulement, vous pouvez m'en croire, c'est splendide ! J'allai ensuite contempler la Niobé qui, de toute les statues, est celle qui me fait la plus grande impression ; puis je rentrai de nouveau à la Tribune. Je sortis enfin en traversant les corridors, où les empereurs romains, avec leurs mines d'illustres coquins, semblent toiser les passants, et, devant la porte, je dis encore aux Médicis un dernier adieu. Jamais je n'oublierai cette matinée-là !

Le 26. — N'allez pas croire cependant que telle est la vie de tous les jours. Il faut, avant de pouvoir arriver à la noblesse qui est morte depuis longtemps, se débattre avec la populace qui vit aujourd'hui, et celui qui n'a pas la main ferme en voit de toutes les couleurs. Un voyage comme celui que je viens de faire de Rome à Pérouse et

de Pérouse ici, n'est pas, je vous assure, une bagatelle. Il est dit dans les *Folies de jeunesse* que la présence d'un être qui nous hait évidemment est gênante et pénible; or le voiturier romain est un de ces êtres-là. Il ne vous laisse pas dormir, vous fait souffrir la faim et la soif, et le soir, comme il doit vous donner le *pranzo* [1], il s'arrange de manière à vous faire arriver à minuit, alors que tout le monde est couché, de sorte qu'on s'estime très-heureux si l'on trouve encore un lit. Le matin, il se met en route à quatre heures moins un quart et, dans l'après-midi, il reste couché pendant cinq grandes heures, mais toujours dans quelqu'auberge isolée où l'on ne peut rien avoir. Il fait environ six milles allemands par jour [2] et va *piano*, tandis que le soleil brûle *fortissimo*. J'étais d'ailleurs on ne peut plus mal sous tous les rapports, car mes compagnons de voyage ne me convenaient pas; il y avait dans l'intérieur trois jésuites, et, dans le coupé où j'aurais bien aimé à être seul, une désagréable Vénitienne. Si je voulais lui échapper, il me fallait entendre, dans l'intérieur, l'éloge de Charles X et comme quoi l'on devrait brûler l'Arioste, auteur dangereux et immoral. Dehors, c'était encore pis, et nous n'avancions qu'à pas de tortue. Le premier jour, après un trajet de quatre heures, l'essieu se rompit, et nous dûmes nous arrêter pendant neuf heures dans une maison de paysans devant laquelle nous nous trouvions alors; il nous fallut même finir par y passer la nuit. Puis rencontrait-on une église que l'on pouvait visiter, on y voyait les plus belles, les plus adorables figures du Pérugin, de Giotto ou de Cimabué, et l'on passait de la colère

[1] Le dîner.
[2] Environ douze lieues de poste de quatre kilomètres.

au ravissement pour retomber bientôt du ravissement dans la colère; c'était quelque chose de misérable! Je m'amusais fort peu, et si, au lac de Trasimène, la nature ne nous eût servi un beau clair de lune, si le pays n'eût pas été si admirable, s'il n'y eût pas eu dans chaque grande ville une magnifique église, si chaque jour nous n'eussions rencontré sur notre chemin une grande ville; si... mais, comme vous voyez, je ne me contente pas de peu. Ça été cependant, en somme, un beau voyage et je veux maintenant vous décrire mon arrivée à Florence; elle résume toute la vie italienne des jours précédents. A Incisa, à une demi-journée de Florence, le voiturier ayant dépassé toutes les bornes de la grossièreté, je me vis obligé de lui faire décharger mon bagage et de lui dire d'aller au diable, ce qui parut lui sourire médiocrement. Mais c'était le jour de la Saint-Jean, et le soir avait lieu à Florence cette célèbre fête que j'aurais voulu voir au prix de ma vie. Les Italiens savent tirer parti de pareilles circonstances, et mon hôtesse d'Incisa m'offrit immédiatement de me procurer une voiture qu'elle me faisait payer quatre fois son prix. Comme je ne voulus pas en entendre parler, elle me dit que je pouvais en chercher une moi-même, c'est aussi ce que je fis; mais j'appris qu'il n'y avait pas dans tout l'endroit une seule voiture de louage, et que je ne pouvais compter que sur la poste. Je demandai alors où était la poste, et l'on me dit, à mon grand dépit, qu'elle était justement chez mon hôtesse, et que celle-ci avait voulu me faire payer ses chevaux beaucoup trop cher. Je revins donc chez elle et je lui demandai une voiture de poste; mais elle me répondit que, si je ne voulais pas de ses chevaux au prix qu'elle m'avait fait, je n'aurais pas non plus de chevaux de poste. Je voulus voir le

règlement que doivent avoir tous les maîtres de poste ; mais elle me dit qu'elle n'était pas obligée de le montrer et me tourna le dos. J'eus donc alors recours à l'argument de la force, qui joue ici un grand rôle ; c'est-à-dire que j'empoignai la femme et la jetai dans la chambre (la scène se passait dans la maison de la poste), après quoi je descendis la rue au pas de course pour aller trouver le podestat ; mais il n'y en avait pas dans la localité, et celui dont elle dépend réside à quatre milles de là. La chose prenait une tournure de plus en plus désagréable, et j'étais suivi par une bande de gamins qui grossissait à chaque pas. Par bonheur il vint un homme d'assez belle prestance pour lequel cette canaille montrait quelque respect ; j'allai droit à lui et lui expliquai mon affaire ; il s'intéressa à mon sort et me conduisit chez un vigneron qui possédait une petite carriole. Toute la population se rassembla devant sa maison ; un bon nombre d'individus entrèrent même dans le rez-de-chaussée en criant que j'étais fou ; mais la carriole vint, je donnai quelque menue monnaie à un vieux mendiant qui se trouvait là, sur quoi tout le monde se mit à crier que j'étais un *bravo signor* et me souhaita un *buon viaggio*. Le prix modéré que me demanda le vigneron me fit connaître jusqu'à quel point l'aubergiste avait voulu me tromper ; sa voiture était très-légère, son cheval trottait vite et nous fûmes bientôt dans les montagnes qu'il faut traverser pour arriver à Florence. Au bout d'une demi-heure, nous avions déjà rattrapé mon traînard de voiturin. On ouvrit le parapluie pour nous garantir du soleil, et j'ai rarement fait un voyage plus agréable que ce trajet de quelques heures ; je laissais en effet derrière moi tous mes tourments, et j'avais en perspective la belle fête du soir. Nous ne tardâ-

mes guère à apercevoir le Dôme et les milliers de villas dont sont parsemées les vallées ; je revis les murs ornés de fresques avec les arbres qui les couronnent ; la vallée de l'Arno était plus riante que jamais : bref j'arrivai ici parfaitement gai et content. Je me fis servir à dîner ; pendant que j'étais encore à table j'entendis du bruit au dehors ; je me mis à la fenêtre et je vis tout le monde, jeunes et vieux, en habits de fête, traverser les ponts. Je courus aussitôt me mêler à la foule, j'assistai à la course des voitures ainsi qu'à celle des chevaux ; j'allai voir ensuite l'illumination de la Pergola [1] et enfin le bal masqué au théâtre Goldoni. Il était une heure du matin et je rentrai au logis, pensant que tout était fini ; mais l'Arno était sillonné en tous sens par des gondoles éclairées de lampes de mille couleurs ; sous le pont était amarré un grand bateau avec des lanternes vertes ; le fleuve était animé et resplendissant de lumière, et sur le tout brillait un beau clair de lune. Je repassai alors dans ma mémoire tout ce qui m'était arrivé, tout ce que j'avais vu ce jour-là, et je me proposai de vous l'écrire. C'est plutôt un souvenir pour moi que pour vous, à qui tout cela ne rappellera rien ; mais ce souvenir me servira un jour ou l'autre à retrouver quelques-unes des histoires que j'aurai à vous conter sur cette Italie, si fertile en histoires de tout genre.

<div style="text-align: right;">Félix.</div>

[1] La *Pergola*, théâtre de Florence.

LETTRE XXXV

Milan, le 14 juillet 1831.

Cette lettre sera probablement, s'il plaît à Dieu, la dernière que je vous adresserai d'une ville italienne. Peut-être vous en enverrai-je encore une des îles Borromées, où je serai dans quelques jours, mais n'y comptez pas. Je viens d'avoir ici une des semaines les plus agréables et les plus gaies que j'aie passées en Italie. Comment cela s'est fait dans cette ville de Milan où je ne connaissais âme qui vive, c'est ce que je vais vous raconter. Aussitôt arrivé, mon premier soin fut de me procurer un piano droit et de me mettre *con rabbia* à cette éternelle *Nuit de Sainte Waldpurge*, pour en finir une bonne fois. Demain matin elle sera complétement terminée sauf l'ouverture, dont je ne sais pas encore si je veux faire une grande symphonie ou une courte introduction printanière. J'aurais besoin de prendre à cet égard l'avis d'un savant. La fin est mieux venue que je ne l'avais moi-même espéré. Le fantôme et le druide barbu, avec ses trompettes qui s'arrêtent et sonnent derrière lui, m'amusent comme un bienheureux; et j'ai passé ainsi deux matinées délicieuses. Ce qui a contribué encore à mon plaisir, c'est le *Tasse*, que je lis maintenant sans difficulté. C'est un magnifique poëme, et j'ai été content, en le lisant, de connaître le *Tasse* de Gœthe. Les principaux passages du poëte italien me rappelaient sans cesse les vers que lui prête le poëte allemand, car ils sont délicats comme ceux du drame, empreints également d'une douce rêverie, et leur harmonie fait du bien à l'âme. Je

me suis parfaitement rappelé, cher père, ton passage favori, *era la notte allor*, et, en le lisant, j'ai pensé à toi ; mais le chant que j'aime le mieux, c'est celui où Clorinde est tuée ; il est merveilleusement beau et tout à fait fantastique. Il n'y a que la fin qui ne me plaise pas. Les plaintes de Tancrède me paraissent plus belles que vraies ; il y a là trop d'antithèses et de pensées ingénieuses, et même les paroles de l'ermite qui le calment ont plutôt l'air d'une raillerie ; je l'aurais tué s'il m'eût parlé ainsi. Mais dernièrement, comme je lisais en voiture l'épisode d'Armide, ayant autour de moi une troupe d'acteurs italiens qui chantaient sans discontinuer le *Ma trema, trema*, de Rossini, je me rappelai tout à coup le « *Vous m'allez quitter* » de Glück, le passage où Renaud s'endort et où il est transporté dans les airs, et je fus presque sur le point de pleurer ! Voilà de vraie musique ; c'est ainsi que les hommes ont parlé et senti, c'est ainsi qu'ils parleront et sentiront éternellement. Je déteste de tout mon cœur le libertinage d'aujourd'hui. Ne m'en veux pas si je parle ainsi ; ta devise n'est-elle pas : sans haine, point d'amour ? Et puis cela m'a fait un effet si étrange de voir passer devant moi les grandes figures de Glück !

J'ai passé toutes mes soirées en société, et cela grâce à une de mes fredaines qui, cette fois encore, m'a très-bien réussi. Je crois que j'ai inventé ces sortes de folies et que je pourrais prendre un brevet, car mes connaissances les plus agréables je les ai toujours faites *ex abrupto*, sans lettres de recommandation, sans présentation ni rien de pareil. Je demandai par hasard, en arrivant ici, le nom du commandant de la ville, et, parmi les noms de plusieurs généraux que me cita le commissionnaire, je remarquai celui du général Ertmann. Je me souvins aussitôt de la

sonate en *la* majeur de Beethoven et de sa dédicace; je me souvins également de tout ce que j'avais entendu dire sur la grâce, l'amabilité, le beau talent de madame Ertmann, ainsi que sur la façon dont elle traitait Beethoven, en enfant gâté. Le lendemain matin, à l'heure des visites, j'endossai l'habit noir, je me fis indiquer le palais du gouvernement, je composai, chemin faisant un beau discours à l'intention de madame la générale, et je montai gaillardement l'escalier du palais. Je dois avouer que cela me déconcerta un peu d'apprendre que le général demeurait au premier sur le devant. En entrant dans la superbe antichambre voûtée qui précède son appartement, je fus pris d'une belle peur et j'eus envie de rebrousser chemin. Cependant je me dis que ce serait par trop provincial d'avoir peur d'une antichambre voûtée; je m'avançai donc vers un groupe de soldats qui se trouvait devant moi, et je demandai à un vieux monsieur en jaquette de nankin si c'était là que demeurait le général Ertmann et si je pouvais me faire annoncer à sa femme. Grâce à ma mauvaise étoile, je venais de parler au mari lui-même. « Je suis le général Ertmann, Monsieur, me dit-il, et votre serviteur. » La position, vous le voyez, était assez critique, et il me fallut débiter mon discours modifié selon la circonstance. Mais celui auquel je l'adressais paraissait fort peu sensible à mon éloquence, et il désira savoir à qui il avait l'honneur de parler. Autre embarras pour moi. Par bonheur cependant mon nom ne lui était pas inconnu, et dès que je me fus fait connaître, il se montra on ne peut plus poli. Ma femme, me dit-il, n'est pas à la maison, mais vous la trouverez à deux heures, si vous êtes libre à cette heure-là, ou plus tard si vous aimez mieux. Enchanté de la manière dont les choses s'étaient arrangées, j'allai, en attendant l'heure

du rendez-vous, contempler dans la *Brera*[1], qui se trouve en face du palais, le *Sposalizio* de Raphaël, et à deux heures précises, je faisais la connaissance de la « baronne Dorothée von Ertmann. » Elle me reçut de la façon la plus gracieuse, se montra fort aimable, et me joua presqu'aussitôt la sonate en *ut* dièze mineur de Beethoven, puis celle en *ré* mineur.

Le vieux général qui avait revêtu son bel uniforme gris, sur lequel brillaient ses nombreuses décorations, était au comble du bonheur, et pleurait de joie en écoutant sa femme, qu'il n'avait plus entendu jouer depuis bien longtemps. A Milan, me dit-il, il n'y a personne qui veuille entendre de pareille musique. Elle me parla du trio en *si* majeur qu'elle ne pouvait pas se rappeler. Je me mis au piano et je le lui jouai en m'accompagnant de la voix; le vieux couple en parut ravi, et notre connaissance se trouva ainsi faite. Depuis ce moment ils me traitent avec tant de bonté que j'en suis vraiment confus. Le vieux général me montre les curiosités de Milan. L'après-midi, sa femme vient me chercher en voiture pour faire une promenade au *Corso*; le soir, nous faisons de la musique jusqu'à une heure du matin. Hier, nous fîmes une excursion dans les environs; au retour, il me fallut dîner avec eux, et le soir il y eut une réunion charmante; bref, il est impossible d'imaginer des gens plus aimables et de meilleure compagnie. Ajoutez à cela que ce vieux couple, marié depuis trente-quatre ans, est un ménage de tourtereaux. Le gé-

[1] La *Brera*, autrefois collége de Brera, est aujourd'hui le palais des sciences et arts. Il renferme une riche bibliothèque, un précieux médailler, un observatoire, le premier de l'Italie; un musée, un jardin botanique et l'académie des Beaux-Arts, un des plus grands établissements de ce genre que possède l'Europe.

néral parla hier, entre autres choses, de sa profession, du métier militaire, du courage personnel, etc., avec une belle clarté et des vues si libérales qu'à part mon père, je n'ai presque jamais entendu personne s'exprimer ainsi. Il est officier depuis quarante-six ans, et cependant il faut voir encore avec quelle aisance et quelle noblesse il fait galoper son cheval, au parc, à côté de la calèche de sa femme ! Quant à madame Ertmann, elle joue d'une façon très-remarquable la musique de Beethoven, bien que, depuis longtemps, elle n'ait pas étudié. Souvent elle exagère un peu l'expression, s'abandonnant parfois à un *ritardando* trop prolongé, pour se laisser ensuite emporter par un *allegro* trop vif ; cependant elle joue certains passages d'une manière splendide, et je crois avoir gagné à l'entendre. Quelquefois, lorsqu'entraînée par l'ardeur de son jeu et trouvant que les notes de son instrument ne rendaient pas suffisamment la pensée du maître, elle s'accompagnait de la voix, cette voix, dans laquelle son âme passait tout entière, me rappelait ma chère Fanny, bien que Fanny chante beaucoup mieux qu'elle. Quand j'arrivai à la fin de l'adagio du trio en *si* majeur, elle s'écria : « Il y a là, dans ce morceau, tant d'expression qu'on ne peut plus le jouer. » Et effectivement, c'est vrai pour ce passage. Le lendemain, c'est-à-dire à ma seconde visite, tandis que je lui jouais la symphonie en *ut* mineur, elle voulait absolument que j'ôtasse mon habit parce qu'il faisait trop chaud. Pendant les repos, le général raconte sur Beethoven les plus jolies anecdotes, entre autres celle-ci : un soir que madame Ertmann faisait de la musique, Beethoven qui l'écoutait très-attentivement, se servit des mouchettes en guise de cure-dents, etc. Madame Ertmann me dit aussi que lorsqu'elle perdit son dernier enfant, Beethoven, pendant assez long-

temps, ne voulut plus mettre le pied dans sa maison; enfin il l'invita à venir chez lui, et lorsqu'elle arriva elle le trouva au piano. Beethoven se contenta de lui dire: « Ces notes vont parler pour moi. » Il joua sans discontinuer pendant une heure; sa musique, ajoutait madame Ertmann, parvint en effet à tout me dire et finit par me consoler. Bref je me retrouve ici parfaitement à l'aise; je puis tout dire sans avoir besoin de farder la vérité, car nous nous entendons parfaitement sur toutes choses. Hier, elle a joué la sonate pour piano et violon dédiée à Kreutzer[1]; mais l'officier de dragons autrichien qui l'accompagnait ayant commis, au commencement de l'adagio, une fioriture à la Paganini, le général fit une si affreuse grimace que je faillis me renverser de ma chaise à force de rire.

J'ai été voir Teschner, comme tu me l'avais recommandé, chère mère; il m'a produit une impression des plus désagréables. La générale Ertmann a plus de cœur dans son petit doigt que lui dans tout son corps, avec ses affreuses moustaches qui lui cachent presque toute la figure. En fait de concerts publics et d'opéras, il n'y a rien du tout ici pour le moment. On parle encore avec enthousiasme de l'hiver passé, où la Pasta[2] et Rubini se sont fait

[1] Kreutzer (Rodolphe), célèbre violoniste et compositeur français, né à Versailles, le 16 novembre 1766, et mort à Genève, le 16 janvier 1831. Il devint, en 1816, chef d'orchestre à l'Opéra. Kreutzer a composé un grand nombre d'opéras-comiques, entre autres *Jeanne-d'Arc à Orléans*, *Paul et Virginie*, etc., etc.

[2] Pasta (Judith), chanteuse italienne, née en 1798, à Côme, de parents israélites. Elle débuta en 1815 sur les théâtres de second ordre, et fit même, en 1816, une apparition à Paris. Lorsqu'elle y revint en 1821, ce fut pour fonder une des plus belles renommées qu'il y ait eues dans les annales de l'Opéra. En 1840, après avoir passé une saison

entendre; il n'y avait, dit-on, que les rôles accessoires, l'orchestre et les chœurs qui ne valaient rien. Mais j'ai entendu la Pasta à Paris, il y a six ans, et je puis l'y entendre encore tous les ans avec de bons orchestres, de bons chœurs et beaucoup d'autres bonnes choses; il est donc naturel que, pour entendre de la musique italienne, j'aille en France ou en Angleterre. Les Allemands se fâchent tout rouge quand on le leur dit. Ils veulent à toute force chanter ici, y jouer, y avoir des idées; ils disent que c'est le pays de l'enthousiasme, tandis que je prétends, moi, que l'enthousiasme n'est d'aucun pays, mais qu'il circule dans l'air. Avant-hier, j'ai été au théâtre de jour où je me suis très-bien amusé. On y voit plus et mieux la vie du peuple que n'importe où en Italie. C'est un grand théâtre avec loges; le parterre est garni de bancs de bois sur lesquels on trouve de la place quand on vient de bonne heure; la scène ressemble à toutes les autres, seulement le parterre et les loges sont à découvert, de sorte que le soleil tombe en plein sur le théâtre et sur les acteurs. Et pour compléter le tableau, notez qu'on jouait une pièce en patois milanais; il semble, en voyant tous ces imbroglios comiques, qu'on peut y intervenir soi-même, en cas de besoin, et, grâce à cette illusion, les situations les plus connues redeviennent neuves et intéressantes. Aussi, tout le public paraissait-il prendre à la pièce le plus vif intérêt. Et maintenant, bonne nuit; je ne voulais que causer un instant avec vous avant de me coucher, et je m'aperçois que j'ai fait une véritable lettre.

<div style="text-align:right">FÉLIX.</div>

à Saint-Pétersbourg, elle se retira dans la belle maison de campagne qu'elle avait acquise en 1829, près du lac de Côme.

LETTRE XXXVI

EXTRAITS DE DEUX LETTRES ADRESSÉES A ÉDOUARD DEVRIENT.

Milan, le 15 juillet 1831.

Tu me fais des reproches, parce qu'ayant déjà vingt-deux ans, je ne suis pas encore célèbre. Je n'ai à cela qu'une chose à te répondre, c'est que si Dieu avait voulu que je fusse célèbre à vingt-deux ans, il est probable que je le serais déjà; mais moi, je n'y puis rien, car je n'écris pas plus pour devenir célèbre que pour obtenir une place de maître de chapelle. Si l'un et l'autre voulaient m'arriver, ce serait très-bien, mais tant que je n'en serai pas précisément réduit à avoir faim, mon devoir est d'écrire ce que je sens et comme je le sens, m'en remettant pour l'effet que cela pourra produire à celui qui veille à bien d'autres et plus grandes choses. Mon unique et incessante préoccupation, c'est d'exprimer sincèrement dans mes compositions les sentiments de mon cœur, sans m'inquiéter de rien autre, et lorsque j'ai écrit un morceau en m'abandonnant à l'inspiration, je crois avoir fait mon devoir. Que cela me rapporte ensuite de la réputation, de l'honneur, des décorations, des tabatières, etc., je n'ai pas à m'en occuper; mais si tu penses que j'ai négligé quelque chose pour perfectionner mes compositions ou me perfectionner moi-même, dis-moi d'une façon nette et catégorique ce que c'est et en quoi cela consiste. Ce serait assurément un reproche grave. Tu veux que je n'écrive que

des opéras, et tu prétends que j'ai tort de ne l'avoir pas déjà fait depuis longtemps; à cela, je te réponds : mets-moi entre les mains un texte convenable, et, en quelques mois, je me charge de le composer; car, écrire un opéra, c'est mon désir de tous les jours. Je suis sûr que je produirais quelque chose de frais, de gracieux, si je trouvais des paroles, mais c'est précisément là ce qui me manque. Si tu connais un homme capable de me faire un *libretto*, indique-le moi, pour l'amour de Dieu, je ne cherche pas autre chose. Mais, en attendant que je trouve un texte d'opéra, vaut-il donc mieux, à supposer que cela me soit possible, ne rien faire du tout? Si j'ai écrit plusieurs morceaux de musique religieuse, c'est que c'était un besoin pour moi, de même qu'on a parfois envie de lire un certain livre, la Bible, par exemple, ou tout autre, et que ce livre-là seul vous satisfait. Que ces compositions aient quelque ressemblance avec celles de Sébastien Bach, je n'y puis rien non plus, car je les ai écrites ligne pour ligne sous mon impression du moment, et si les paroles m'ont impressionné de la même manière que le vieux Bach, je n'en dois être que plus content; car tu ne penses pas, j'imagine, que je copie ses formes sans mettre rien dedans; un travail aussi vide me répugnerait à tel point que je ne pourrais pas écrire un seul morceau jusqu'au bout. J'ai fait aussi, depuis que nous ne nous sommes vus, une grande composition qui sera peut-être de nature à produire de l'effet *sur le public :* c'est la première *Nuit de Sainte-Waldpurge* de Gœthe. Je ne l'ai entreprise que parce que cela me plaisait et que le sujet m'inspirait, mais je n'ai nullement songé à l'exécution. Seulement, à présent qu'elle est terminée, je m'aperçois qu'elle convient parfaitement pour un grand concerto, et dans le premier

concert que je donnerai à Berlin, tu y chanteras la partie du druide barbu. Je l'ai écrite exprès pour toi, il est donc juste que tu la chantes, et comme j'ai toujours observé que les morceaux que j'avais écrits en me préoccupant le moins du public étaient précisément ceux qui lui plaisaient le mieux, j'ai lieu de croire qu'il en sera de même pour celui-ci. Ce que j'en dis est uniquement pour te prouver que je songe aussi au positif. Seulement ce n'est jamais qu'après coup. Qui diable pourrait, d'ailleurs, écrire de la musique, c'est-à-dire la chose la moins positive du monde (et c'est pour cela que je l'aime) en songeant au positif? C'est absolument comme si un amoureux venait débiter à sa belle une déclaration en vers. Je vais aller à Munich, où l'on m'offre un opéra, pour voir si j'y trouverai un librettiste; car il me faudrait un homme qui, sans être un aigle, eût un peu de verve et de talent; si je ne le trouve pas, je ferai peut-être tout exprès, à cet effet, la connaissance d'Immermann, et s'il n'est pas non plus mon homme, je chercherai à Londres. Il me semble toujours que le librettiste que je rêve est encore introuvable, mais comment faire pour le découvrir? Il n'est assurément ni dans l'hôtel Reichmann, ni dans le voisinage. Où donc est-il? Écris-moi, je te prie, à ce sujet. Bien que je croie que le bon Dieu nous envoie tout ce qu'il nous faut, même des textes d'opéra, nous devons cependant nous aider pour que le ciel nous aide; cherchons donc ensemble, et puissions-nous trouver bientôt! En attendant, j'écris d'aussi bonne musique que cela m'est possible; j'espère que je fais des progrès, et pour le reste, comme je te l'ai dit, je n'en suis pas responsable; nous avons déjà, dans le temps, vidé cette question-là dans ma chambre. Mais trêve à ce ton sec; je me suis presque, Dieu me par-

donne, laissé aller à la mauvaise humeur et à l'impatience, et cependant je me suis bien promis d'éviter l'une et l'autre.

LETTRE XXXVII

Lucerne, le 27 août 1831.

Je sens très-bien qu'un opéra que j'écrirais à présent ne vaudrait pas, à beaucoup près, un second que je composerais ensuite, et cependant je sens aussi que je dois m'engager dans la voie nouvelle que je me propose de suivre, et y faire au moins un bout de chemin pour voir si elle me conduira au but et en combien de temps. Je commence en effet à savoir dans quel sens je dois me diriger dans la musique instrumentale, sur laquelle j'ai des idées beaucoup plus nettes et plus arrêtées depuis que je m'y suis exercé davantage; bref j'ai vraiment envie de faire quelque chose. Ce qui m'y pousse encore plus c'est que ces jours-ci j'ai été profondément humilié par un simple hasard, mais un hasard que je ne peux pas oublier. Ayant trouvé dans la vallée d'Engelberg le *Guillaume Tell* de Schiller, je l'ai relu ici, et j'ai été de nouveau ravi, transporté par cette sublime œuvre d'art si pleine de feu et d'enthousiasme. Tout en lisant, je me rappelai un mot que Gœthe m'avait dit un jour, dans une longue conversation sur Schiller. « Schiller, disait-il, aurait pu livrer chaque année deux grandes tragédies sans compter d'autres poësies. » En présence d'une pièce si fraîche, si puissante, ce terme marchand de *livrer* me frappa vivement, et l'ac-

tivité de son auteur me parut tellement prodigieuse que, faisant un retour sur moi-même, je me dis : tu n'as encore rien fait qui vaille. Je n'ai guère produit, en effet, que quelques rares morceaux, et il me semble que je dois aussi *livrer* quelque chose. Ne va pas, je t'en prie, m'accuser d'orgueil, et crois bien que si je te parle ainsi, c'est uniquement parce que j'ai conscience de ce qui *devrait* être, et *n'est pas*. Mais où trouverai-je l'occasion de me mettre à l'œuvre? Voilà ce qui jusqu'à présent reste pour moi à l'état de mystère. Cependant si telle est ma destinée, l'occasion se présentera, j'en suis bien convaincu, et si ce n'est pas moi qui la trouve ce sera un autre. Seulement, dans ce cas, je ne m'expliquerais guère ce je ne sais quoi qui me pousse si vivement à écrire.

Si tu parviens à te mettre dans la tête et à combiner non pas des chanteurs, des décors et des situations, mais des hommes, la nature et la vie, je suis convaincu que tu écriras les meilleurs textes d'opéra que nous ayons, car lorsqu'on connaît la scène comme tu la connais, on ne peut rien écrire qui ne soit dramatique, et je ne vois pas ce que tu voudrais demander de plus à tes vers. Si l'on est pénétré d'un profond sentiment de la nature et de la musique, les vers qui l'expriment sont toujours assez musicaux, quelque boîteux qu'ils paraissent dans le livret. Quant à moi, tu peux m'écrire même de la prose, je me charge de la mettre en musique. Mais s'il faut que les paroles servent, pour ainsi dire, de moule à la musique, si la facture des vers est musicale tandis que l'idée ne l'est pas, si l'on revêt de belles paroles des pensées qui n'ont par elles-mêmes point de vie, alors tu as raison, c'est là une impasse dont personne au monde ne saurait sortir. Car de même que de bonnes pensées, une belle langue, une

versification correcte ne constituent pas un beau poëme sans un certain souffle poétique qui anime le tout, de même un opéra ne peut-être parfaitement musical, et en définitive parfaitement dramatique, qu'à la condition que l'on sente dans tous les personnages le souffle de la vie. Il y a à ce sujet dans Beaumarchais un passage qui m'a frappé. On lui reprochait de faire exprimer à ses personnages trop peu de belles pensées, et de ne pas leur mettre à la bouche des termes assez poétiques. A cela Beaumarchais répond : « Ce n'est pas de ma faute et je dois avouer que, pendant que j'écris, je ne cesse d'avoir avec mes personnages la conversation la plus animée; ainsi je crie : Figaro, prends garde, le comte sait tout ! — Ah ! comtesse, quelle imprudence ! — Vite, vite, sauve-toi, petit page ! — et alors j'écris ce qu'ils me répondent et rien d'autre. » Cela me semble très-joli et très-vrai.

Je connaissais déjà le plan d'opéra avec le carnaval de Venise et la fin suisse, mais je ne savais pas qu'il fût de toi. Fais-moi, je t'en prie, une Suisse puissante et fraîche au delà de toute expression. Que si tu songes à me faire une Suisse mignarde avec des roulades tyroliennes et des tirades langoureuses comme il m'a fallu en entendre hier au théâtre d'ici dans la *Famille suisse*[1], si les montagnes et les cornets des Alpes tournent au sentimental, je t'avertis que je ne le digèrerai pas et que je te critiquerai vertement dans la *Gazette de Spener*. Ainsi donc, encore une fois, fais-moi une Suisse gaie, et donne-moi de plus amples détails sur ce projet d'opéra. Félix. M.-B.

[1] La *Famille suisse*, opéra-comique de Joseph Weigl, né en 1766, à Eisenstadt, en Hongrie, mort à Vienne en 1846. La *Famille suisse* est son principal ouvrage ; on le joue encore assez souvent en Allemagne, où il a fondé la réputation de son auteur.

LETTRE XXXVIII

Isola Bella, le 24 juillet 1831.

Rien qu'en lisant la date de ma lettre, vous sentez, j'en suis sûr, un parfum d'orangers, vous voyez un ciel bleu, un beau soleil et un lac uni comme une glace. Il n'en est rien cependant ; il fait un temps affreux, il pleut avec rage, et par intervalles le tonnerre gronde dans le lointain. Les montagnes ont un aspect horriblement désolé, le monde entier semble cloué dans les nuages comme dans un cercueil, le lac est gris, l'eau est sale, je ne sens pas le moindre parfum d'oranger, et l'*Isola Bella* pourrait tout aussi bien s'appeler l'*Isola Brutta*. Voilà déjà trois jours que cela dure ainsi. — Mon pauvre manteau ! Et cependant, malgré ce temps affreux, je me trouve très-bien ici. Je suis, vous le savez, la contradiction incarnée (demandez plutôt à ma mère), et comme il est maintenant de mode de trouver les îles Borromées un peu guindées et moins belles qu'on ne le prétend, moi je les trouve magnifiques précisément parce que le temps semble faire tout ce qu'il faut pour me les gâter. En abordant à ces îles où l'on voit des terrasses vertes ornées de coquettes statues, de vieilles arabesques rongées par le temps sur lesquelles court un frais feuillage et toutes les plantes du midi réunies dans un si petit espace, je ressentis une impression délicieuse à laquelle se mêlait quelque chose d'ému et de grave. Car ce que j'avais vu l'année précédente croître partout à l'état sauvage et en telle abondance que j'y étais déjà accoutumé,

je le retrouvais transplanté ici avec art comme pour me faire ses adieux. Il y a des haies de citronniers et des bosquets d'orangers ; entre les murs croît l'aloës aux feuilles pointues et dentelées ; il me semble qu'à la fin de la pièce j'en revois encore le commencement, et, vous le savez, c'est une chose que j'ai toujours aimée. Et puis, sur le bateau à vapeur, j'ai vu la première paysanne en costume suisse ; les gens parlent un mauvais italien à moitié français ; et c'est la dernière lettre que je vous adresse d'Italie. Mais, croyez-moi, les lacs italiens ne sont pas ce qu'il y a de moins remarquable dans le pays ; *anzi*[1] je n'ai encore rien vu de plus beau. On avait voulu me persuader que les formes colossales avec lesquelles, depuis mon enfance, je me représentais les Alpes suisses, n'étaient qu'en effet de mon imagination, et qu'une montagne à neiges éternelles n'était pas, à beaucoup près, aussi grande que je me le figurais[2]. Je craignais presque une désillusion ; mais rien qu'en voyant sur les bords du lac de Côme, les premières sommités des Alpes enveloppées dans leurs nuages, çà et là des points blancs de neige et des pics aigus et noirs, espèces de sentinelles avancées qui plongent d'aplomb dans le lac, en voyant dis-je, ces sommités couvertes d'abord d'arbres et de villages et plus haut de mousse, puis chauves, désolées et pleines de crevasses comblées par la neige, je ressentis encore la même impression que dans mon enfance, et je reconnus que je n'avais rien exagéré. Dans les Alpes, tout est beaucoup plus inculte, plus âpre, plus grossier même, si vous voulez, qu'en Italie, mais je m'y trouve mieux, je m'y sens plus dispos de corps

[1] Au contraire.
[2] Toute la famille de Mendelssohn avait été en Suisse en 1821.

et d'esprit. Je reviens à l'instant même du jardin du château, que j'ai visité par une pluie battante. Je voulais faire comme Albano [1] et je fis venir un barbier pour m'ouvrir une veine, mais il me comprit mal et me rasa; la méprise était très-pardonnable. De tous côtés des gondoles abordent à l'île, car c'est aujourd'hui le lendemain de la grande fête d'hier pour laquelle le comte Borromée a fait venir de Milan des chanteurs et des musiciens qui se sont fait entendre aux habitants de l'île. Le jardinier me demanda si je savais ce que c'était qu'un instrument à vent; je lui répondis que oui en toute sécurité de conscience. Alors, me dit-il, vous pouvez vous imaginer ce que c'est que d'entendre ensemble trente instruments pareils, sans compter les violons et les basses, ou plutôt vous ne pouvez pas vous l'imaginer; c'est un son qui semble descendre du ciel, et tout cela est produit uniquement par la *Philharmonie*. Qu'entendait-il par là? je l'ignore, mais ce qu'il y a de certain, c'est que ce concert lui avait produit plus d'effet que n'en produit le meilleur orchestre à plus d'un connaisseur en musique. A l'instant même j'entends là-bas dans l'église quelqu'un qui commence à jouer de l'orgue, pour le service divin. La basse avec jeux complets, bourdon de seize pieds et jeux *forte*, produit un effet superbe. Ce gaillard-là est aussi venu tout exprès de Milan pour mettre l'église sens dessus dessous. Je vais aller un peu l'entendre; ainsi donc adieu pour un moment.

Je reste ce soir ici au lieu de repasser le lac, car je me plais on ne peut mieux sur cette petite île. Il est vrai que voilà déjà deux nuits que j'ai passées presque blanches, l'une à cause d'innombrables coups de tonnerre,

[1] Dans le *Titan* de Jean-Paul.

et l'autre à cause de puces non moins innombrables ; j'aurai probablement la nuit prochaine les deux agréments à la fois, mais comme après-demain j'aurai passé le Simplon, quitté l'Italie et fait mon entrée dans les pays de langue française, je veux encore aujourd'hui et demain vivre à l'italienne au grand complet. Il faut maintenant que je vous raconte comment je suis venu ici. Un instant avant mon départ de Milan, monsieur et madame Ertmann vinrent encore me rendre visite dans ma chambre et nous nous fîmes nos adieux d'une manière plus cordiale que cela ne m'était arrivé avec personne depuis longtemps. Je dus leur promettre de vous dire bien des choses de leur part, quoiqu'ils n'eussent pas l'honneur d'être connus de vous, et de leur donner de temps à autre de mes nouvelles. Une autre connaissance très-agréable que j'ai faite à Milan, c'est celle de monsieur Mozart, qui y est fonctionnaire, ce qui ne l'empêche pas d'être musicien dans l'âme. Il doit ressembler énormément à son père, surtout comme nature, car il lui échappe souvent de ces expressions simples et naïves qui sont si touchantes dans les lettres de son père ; aussi vous gagne-t-il le cœur dès le premier abord. J'admire beaucoup son culte pour la gloire et la réputation de son père ; il les défend avec un soin jaloux comme s'il s'agissait d'un jeune musicien qui débute dans la carrière. Un soir que, chez madame Ertmann, on avait joué plusieurs morceaux de Beethoven, la baronne me dit à l'oreille : « jouez quelque chose de Mozart si vous voulez que son fils soit content. » Ce ne fut que lorsque j'eus exécuté l'ouverture de *Don Juan* qu'il commença à s'épanouir ; il me demanda de lui jouer aussi celle de la *Flûte enchantée*, et il prit à l'entendre un plaisir d'enfant, ce qui me le fit aimer davantage encore. Il me donna des

lettres de recommandation pour des amis qu'il a sur les bords du lac de Côme. J'ai eu là un aperçu de la vie de province en Italie, et j'y ai passé quelques jours très-agréables avec le docteur, l'apothicaire, le juge et autres notables de l'endroit. Il y eut particulièrement des discussions très-vives au sujet de Sand [1], qui avait là quelques grands admirateurs. Cela me sembla assez drôle, parce que c'est déjà chez nous de l'histoire un peu ancienne et qu'on ne discute plus guère. On parla aussi des pièces de Shakespeare qu'on traduit en ce moment en italien. Les tragédies sont bonnes, dit le docteur, mais il s'y trouve certaines scènes de sorcellerie tout à fait niaises et bonnes pour des enfants, notamment *Il sonno d'una notte di mezza state* [2]. Tout le monde s'accorda à donner raison au docteur, en disant que c'était une véritable niaiserie et que je ferais bien de ne pas lire cela. Je ne soufflai mot et n'essayai pas de me défendre [3]. J'ai été souvent me baigner dans le lac, j'ai dessiné ; hier j'ai traversé le lac de Lugano qui, avec ses cascades et ses montagnes noires entourées de nuages, avait un aspect sinistre; j'ai ensuite passé les monts pour me rendre à Luvino, et je suis arrivé ici aujourd'hui par le bateau à vapeur.

Dans la soirée. — Je reviens à l'instant de l'*Isola Madre* que j'ai trouvée vraiment magnifique. Elle est large, pleine de terrasses, de haies de citronniers et de bosquets toujours verts. Le temps s'est enfin un peu remis, et la grande maison blanche qui se trouve sur l'île avec la ruine y atte-

[1] L'étudiant qui tua Kotzebue en 1819.
[2] Le Songe d'une nuit d'été.
[3] Il y avait alors cinq ans que Mendelssohn avait composé son incomparable ouverture du *Songe d'une nuit d'été*.

nante et les terrasses qui la précèdent faisaient un effet charmant. Ce pays est en vérité un pays unique et je voudrais pouvoir vous apporter à Berlin une bouffée de l'air que je respirais dans la barque ; nous n'en avons jamais de pareil dans notre pays et j'aimerais mieux vous le voir respirer à vous qu'à tous ceux qui s'en régalent ici. Il y avait avec moi dans la barque un Allemand à longues moustaches ; il examinait cette belle nature comme quelqu'un qui aurait envie de l'acheter et qui la trouverait trop chère. J'ai vu aussi réalisée à la lettre une histoire à la Jean-Paul. Tandis que nous nous promenions sur l'île, au milieu de la verdure, un Italien qui était avec nous me dit : Voilà un endroit où il faudrait venir avec celle qu'on aime pour y jouir de la nature. —Ah! oui, lui répondis-je en poussant un tendre soupir ! —Aussi, reprit mon Italien, voilà dix ans que je me suis séparé de ma femme, je lui ai monté à Venise un petit commerce de tabac, et maintenant je vis ici à ma guise. Vous devriez faire comme moi !

Le vieux batelier qui nous passa nous dit qu'il avait aussi conduit sur le lac le général Bonaparte, et il nous raconta plusieurs histoires sur lui et sur Murat. Murat, disait-il, était un drôle d'homme. Tant que nous avons été sur l'eau, il n'a fait que chanter entre ses dents, et au moment de se mettre en route, il m'a donné une bouteille d'eau-de-vie en me disant qu'il en achèterait une autre à Milan. Je ne sais pourquoi, mais ces petites anecdotes et surtout le fredonnement de Murat, me font mieux voir tout l'homme que beaucoup de livres d'histoire. La *Nuit de Sainte-Waldpurge* est tout à fait finie ; j'y ai mis la dernière main, et j'espère que bientôt l'ouverture en sera au même point. La seule personne qui la connaisse jusqu'à présent, c'est Mozart. Il en a été tellement enchanté que je me suis diverti encore des drô-

leries auxquelles j'étais déjà accoutumé ; il voulait absolument que je la fisse imprimer tout de suite.

Pardonnez-moi, je vous en prie, le débraillé de cette lettre ; vous devez vous apercevoir en la lisant que, depuis huit jours, je ne porte pas de cravate ; mais j'avais besoin de vous dire combien ont été heureux et bienfaisants pour moi ces quelques jours que je viens de passer dans les montagnes, et combien je me réjouis en pensant à ceux qui m'attendent.

<div style="text-align:right">Votre Félix.</div>

LETTRE XXXIX

A l'Union, prieuré de Chamounix, fin de juillet 1831.

Chers parents,

De temps en temps j'éprouve le besoin de vous écrire une lettre de reconnaissance pour le magnifique voyage que vous me faites faire. Je l'éprouve aujourd'hui plus que jamais, car dans tout le trajet que j'ai fait pour venir ici, et ici même, je n'ai pas encore eu de plus beaux jours. Heureusement vous connaissez cette vallée, et je n'ai pas besoin de vous la décrire, ce qui serait, d'ailleurs, chose impossible. Je vous dirai seulement que jamais, ni la première fois que j'ai vu ce pays avec vous, ni maintenant, la nature ne s'est mieux montrée à mes regards dans toute sa magnificence. Et si tout homme, en présence d'un tel spectacle, doit remercier Dieu de lui avoir donné une âme et des sens capables de comprendre et de sentir ces grandes

œuvres de la création, je dois aussi vous remercier, vous qui me procurez toutes ces jouissances. On avait voulu me persuader que mon imagination s'était exagéré les proportions des montagnes; mais hier, au moment du coucher du soleil, me promenant de long en large devant la maison, j'essayai, à chaque fois que je tournais le dos aux montagnes, de m'en représenter les masses aussi vivement que possible, et chaque fois, en me retournant, je les trouvai en réalité plus grandes que je ne me les étais figurées. Depuis que je suis ici, elles sont aussi éclairées, aussi transparentes que le matin où nous en partîmes ensemble au lever du soleil[1] (vous vous en souvenez sans doute). La neige se détache aussi pure, aussi éclatante qu'alors sur l'azur foncé du ciel; les glaciers tonnent continuellement par suite de la fonte des glaces, et lorsqu'il vient des nuages, ils forment une ceinture légère à la base des montagnes dont la cime reste en plein soleil. Que ne pouvons-nous revoir tout cela ensemble! J'ai passé la journée d'aujourd'hui complétement seul et dans une tranquillité parfaite. Étant sorti pour prendre un croquis des montagnes, je trouvai un point de vue magnifique, mais, en ouvrant mon album, la feuille m'en parut si petite que je ne pouvais pas me résoudre à donner le premier coup de crayon. J'ai bien reproduit les formes dans le sens brutal du mot; seulement combien chacune de mes lignes me semble raide, en comparaison de la grâce et de l'abandon qui règnent partout dans cette nature. Et puis, comment rendre cette couleur splendide! En somme, je fais ici la plus belle partie de mon voyage, et courir ainsi à pied, seul, libre et léger, est pour moi quelque chose de nou-

[1] En 1821.

veau, une jouissance inconnue. Mais il faut que je vous raconte comment je suis arrivé ici, sans quoi il n'y aurait bientôt autre chose dans ma lettre que des exclamations. Sur le lac Majeur et les îles, j'eus, comme je vous l'ai déjà écrit, le temps le plus affreux du monde : pluie, orage et bourrasques alternaient avec une telle persistance, que je finis par perdre patience, et que le soir je pris la poste qui traverse le Simplon. A peine étions-nous en route, depuis une demi-heure, que la lune se leva, les nuages se dispersèrent, et le lendemain matin nous avions un temps superbe. J'étais vraiment confus d'un pareil bonheur, et je pus admirer tout à mon aise cette route merveilleuse, qui passe d'abord à travers de hautes et vertes vallées, ensuite entre des défilés de rochers, puis sur des prairies, et enfin monte en spirale le long des glaciers et des montagnes neigeuses. J'avais avec moi un petit livre français sur la route du Simplon, que j'ai lu avec grand plaisir et une véritable émotion, car il contient des correspondances de Napoléon avec le Directoire relatives à l'œuvre projetée, et le premier rapport du général qui avait passé la montagne. Comme ces lettres sont écrites ! Quelle verve ! Quelle vaillance ! Bien qu'on y trouve par-ci par-là un peu de fanfaronnade, je ne pouvais m'empêcher, tout en gravissant avec les postillons autrichiens cette belle route unie et aujourd'hui achevée, d'admirer l'ardeur toute juvénile de cet enthousiasme. Et quand je compare le feu, la poésie qui distinguent chaque description de cette lettre (je parle toujours de celle du général subalterne) avec la faconde d'aujourd'hui, qui vous laisse si froid, qui, dans toutes ses vues philanthropiques, est si affreusement prosaïque, et dans laquelle je vois bien aussi de la fanfaronnade, mais point de jeunesse, il me semble

qu'une grande époque est passée. Je ne pouvais m'empêcher de songer tout le long du chemin que Napoléon n'a jamais vu cette œuvre, une de ses idées de prédilection, qu'il n'est jamais passé sur la route achevée du Simplon, et qu'il n'a pas eu la satisfaction de voir sa pensée réalisée. En haut de la montagne, dans le village du Simplon, il n'y a pas l'ombre de végétation, et, depuis un an et demi, je n'avais pas senti un froid pareil. Une Française avenante et polie tient l'auberge de l'endroit, et il me serait difficile de vous faire comprendre combien on est ravi d'y trouver cette propreté indispensable qu'on ne rencontre nulle part en Italie. De là, nous descendîmes dans le Valais jusqu'à Brigue, où je restai à coucher, heureux de me retrouver parmi de braves gens naïfs et parlant allemand, ce qui ne les a pas empêchés de me tromper et de me voler de la façon la plus infâme. Le lendemain, je continuai à descendre le Valais, et jamais je ne fis voyage plus charmant. Toute la route, comme beaucoup d'autres routes suisses que vous connaissez, passe entre deux hautes rangées de montagnes, sur lesquelles on aperçoit çà et là quelques pics neigeux ; elle est bordée de chaque côté par de gros noyers bien touffus dont la riche verdure se détache sur de coquettes maisons de couleur brune. Près de Louëche, on traverse le Rhône aux flots gris et rapides, et tous les quarts d'heure, on rencontre un village avec sa petite église. A partir de Martigny, je voyageai pour la première fois de ma vie véritablement à pied et parfaitement seul, portant sur mes épaules mon sac et mon manteau, parce que des guides m'auraient coûté trop cher. Au bout d'une couple d'heures, je trouvai un jeune et gros paysan qui me servit tout à la fois de porteur et de guide, et je me rendis ainsi par Forclas à Trient, petit vil-

lage de chalets, où je déjeunai avec du lait et du miel, après quoi je passai le col de Balme. Je vis alors devant moi, éclairés par un beau soleil, toute la vallée de Chamounix avec le mont Blanc et les glaciers. Une société de messieurs et de dames, dont une jeune et très-jolie, gravissait sur des mulets et avec un grand nombre de guides la pente opposée. A peine fûmes-nous tous réunis sous le même toit, qu'un léger brouillard enveloppa d'abord la montagne, puis couvrit la vallée, et enfin devint partout si épais qu'on ne voyait plus rien du tout. Les dames avaient peur de s'engager dans ce brouillard, comme si elles n'y eussent pas été en plein sur la hauteur; cependant elles finirent par se décider à partir, et, de la fenêtre du chalet, j'eus le curieux spectacle du départ de cette caravane qui s'en allait en riant et en s'envoyant un feu croisé de demandes et de réponses en anglais, français et patois. Peu à peu les voix, puis les formes devinrent moins distinctes; je vis la dernière, la belle dame avec son ample manteau écossais; bientôt je ne distinguai plus çà et là que quelques ombres grises, et enfin tout disparut. Quelques minutes après je descendais de l'autre côté du col, accompagné de mon guide; nous nous retrouvâmes bientôt en plein soleil, puis nous aperçûmes la verte vallée de Chamounix avec ses glaciers, et nous ne tardâmes guère à arriver à l'*Union*, d'où je vous écris. Je reviens à l'instant même d'une promenade sur le Montanvert, la Mer de glace et la source de l'Arveiron. Vous connaissez toutes ces belles choses; aussi me pardonnerez-vous si, au lieu d'aller demain à Genève, je fais d'abord le tour du mont Blanc, afin de connaître aussi ce monsieur par le côté sud, d'où il doit être encore plus imposant. Au bonheur de vous revoir, chers parents.

Votre Félix.

LETTRE XL

Charney, le 6 août 1831.

CHÈRES SŒURS,

Bien que vous ayez lu toute l'*Afrique* de Ritter[1], vous ne savez pas, j'en suis sûr, où se trouve Charney. Prenez donc la vieille carte routière de Keller, et vous pourrez me suivre dans mes pérégrinations. Allez avec le doigt de Vevey à Clarens, puis suivez un trait qui va vers la Dent de Jaman. Ce trait indique un sentier; et là où vous passez avec le doigt, je suis passé ce matin avec mes jambes (car vous saurez qu'il est déjà sept heures et demie, et que je suis encore à jeun). Je vais déjeuner ici, et je vous écris dans une petite chambre de bois très-proprette, en attendant que le lait soit chaud. J'aperçois par la fenêtre la nappe brillante et azurée du lac. C'est ici que commence mon journal; je le continuerai, aussi bien que faire se pourra, pendant mon voyage pédestre.

Après déjeuner. — Grand Dieu ! voyez un peu quel malheur ! L'hôtesse me dit à l'instant même, de l'air le

[1] Ritter (Karl), célèbre géographe allemand, né le 7 août 1779, à Quedlinbourg en Prusse, mort en septembre 1859. L'*Afrique*, dont il est ici question, forme le premier volume d'un grand ouvrage intitulé : *La Géographie dans ses rapports avec la nature et l'histoire de l'homme.* C'est l'ouvrage de géographie le plus important que l'on possède. M. Ritter était, depuis 1855, membre de l'académie des Inscriptions et Belles-Lettres.

plus désolé, que les hommes ont tous à faire et qu'il n'y a, dans le village, pour me montrer le chemin de la Dent et me porter mon paquet, personne autre qu'une jeune fille. D'habitude, le matin, je pars toujours seul, sac et manteau sur le dos, parce que les guides qu'on me donne dans les auberges, sont trop chers et trop ennuyeux. Au bout d'une ou deux heures de marche, je loue le premier garçon dont la mine me paraît honnête, et je chemine ainsi beaucoup plus à mon aise. Je ne vous dirai pas combien étaient ravissants et le lac, et le chemin que j'ai suivi pour venir ici. Rappelez-vous seulement toutes les beautés que vous avez admirées lors de notre premier voyage. Le sentier qui serpente à travers les coteaux est ombragé tout du long par des noyers; on passe à chaque instant devant des villas et des châteaux, et le lac, dont on suit la rive, scintille à travers le feuillage; dans chaque village, et ils se suivent de près, on entend de tous côtés le bruit de l'eau qui court dans les ruisseaux ou coule dans les fontaines; les maisons sont propres et coquettes; bref, que vous dirai-je encore sinon, que c'est trop beau, et qu'on se sent au comble du bonheur et de la liberté? A l'instant même arrive ma jeune paysanne coiffée de son chapeau vaudois; elle est délicieusement jolie et se nomme Pauline. Elle met mon bagage dans sa *brente*[2], et nous voilà partis pour la Dent de Jaman. Adieu.

Au Château-d'Œx, le soir, à la lumière.

J'ai fait le plus charmant voyage. Que ne donnerais-je pas pour vous procurer une journée pareille ! Mais il vous

[1] Hotte de bois dans laquelle on porte la vendange. (*Note du trad.*)

faudrait pour cela redevenir deux jeunes gens, pouvoir grimper gaillardement, boire du lait à l'occasion, vous soucier comme de rien de la grande chaleur, des chemins pierreux, des trous qui s'y trouvent et de ceux plus nombreux encore que vous feriez à vos chaussures ; or, je crois qu'avec vos habitudes d'élégance cela ne vous irait guère. C'est égal, c'était bien beau ! Jamais je n'oublierai mon voyage avec Pauline ; c'est une des plus jolies filles que j'aie rencontrées de ma vie, et avec cela, brillante de santé, pleine de sens et d'esprit naturel. Elle me raconta des histoires de son village, et moi je lui racontai des histoires d'Italie ; mais je sais bien quel est celui des deux qui a le plus amusé l'autre. Le dimanche précédent, à ce qu'elle me dit, tous les jeunes gens comme il faut de son village s'étaient rendus à un endroit, situé assez loin par delà les montagnes pour y danser dans l'après-dînée. Partis un peu après minuit, ils étaient arrivés sur les montagnes avant le point du jour ; ils y avaient allumé un grand feu et s'étaient préparé du café. Vers le matin, les hommes avaient fait assaut devant les dames à qui sauterait le mieux (nous rencontrâmes une haie brisée qui en fournissait la preuve), puis, on s'était rendu à la danse. Le dimanche soir, tout le monde était rentré au village, et le lundi matin on retournait travailler à la vigne. J'avais, ma foi, grande envie de devenir paysan vaudois en écoutant ce récit de mon aimable guide et en la voyant me montrer au-dessous de nous les villages où l'on danse quand les cerises sont mûres, et d'autres où l'on danse quand les vaches vont aux champs et qu'il y a du lait. Demain l'on danse à Saint-Gingolphe ; on s'y rend par le lac et celui qui est musicien prend son instrument avec lui. Mais la mère de Pauline a peur de la traversée (car le lac est très-large en cet endroit), et elle ne veut pas

qu'elle y aille; plusieurs autres jeunes filles n'y vont pas non plus parce qu'elles font bande avec Pauline, et ne se séparent jamais. Mon guide me demanda plus loin la permission d'aller dire bonjour à sa cousine, et elle descendit sur la prairie dans une jolie petite maisonnette. Bientôt les deux jeunes filles en sortirent ensemble, et vinrent s'asseoir sur le banc où elles babillèrent tant et plus. En haut, sur le col de Jaman, je vis ses parents qui fauchaient et faisaient paître les vaches. Ils se mirent à crier, l'appelant par son nom, puis chantant et éclatant de rire tous ensemble. Je ne compris pas un seul mot de leur patois, excepté le commencement d'une chanson, qui disait : « Adieu, Pierrot ! » L'écho répétait gaiement les cris, les ris et les chansons. Nous arrivâmes ainsi vers midi à Allière. Après m'être un peu reposé je me préparai à repartir. On me proposa pour porter mon bagage, un gros et vieux domestique, mais il me déplut; je remis donc sac au dos, j'échangeai une poignée de main avec Pauline, et après lui avoir fait mes adieux, je descendis seul à travers les prés. Quant à Pauline, si elle vous a ennuyés, prenez-vous en à ma description, et non pas à elle, car c'était vraiment une fille charmante. Charmante aussi fut la suite de mon voyage. En passant devant un cerisier dont on était en train de cueillir les fruits, je me couchai dans l'herbe avec les paysans, et je cassai une croûte avec eux; puis j'allai faire ma halte de midi à la Tine, dans une maison de bois propre et coquette. Le menuisier qui l'avait construite me tint compagnie devant un rôti d'agneau, et me montra avec orgueil chaque table, l'armoire et les chaises. Enfin je suis arrivé ici ce soir à travers des prairies d'un vert éblouissant sur lesquelles les maisons sont semées çà et là entre les sapins et les sources. L'église

d'ici est située sur une petite éminence qui semble garnie de velours vert; bien au-dessus il y a encore des maisons ; plus haut des cabanes et des rochers, et dans une gorge on aperçoit encore un peu de neige sur les prés. C'est un endroit des plus idylliques, à peu près comme celui que nous avons vu ensemble à Wattwyl[1]; mais le village est plus petit et les montagnes plus larges et plus vertes. Je dois terminer la journée d'aujourd'hui par un éloge du canton de Vaud. De tous les pays que je connais, c'est le plus beau, et celui où j'aimerais le mieux à vivre si je devenais bien vieux. Les gens y sont si contents, ils ont l'air si heureux et le pays aussi ! Lorsqu'on revient d'Italie on se sent souvent ému jusqu'aux larmes, en voyant que l'honnêteté trouve encore ici un refuge et qu'elle n'a pas entièrement disparu de ce monde; on est heureux de n'y plus rencontrer de mendiants, d'employés bourrus, bref, d'y trouver tout le contraire de ce qu'on voit ailleurs parmi les hommes. Je terminerai en remerciant Dieu d'avoir fait de si belles choses et en le priant de nous accorder à tous, à Berlin, en Angleterre, et au Château-d'Œx, bonsoir et bonne nuit.

Weissenbourg, le 8 août.

J'ai passé à Boltigen une très-mauvaise nuit. J'y ai trouvé de la vermine comme en Italie, un coucou criard qui sonnait bruyamment toutes les heures, et un petit enfant qui a hurlé toute la nuit. J'eus même, pendant un moment, un certain plaisir à étudier la musique de cet

[1] Gros village du canton de Saint-Gall sur la Thur. (*Note du trad.*)

enfant. Il criait dans tous les tons, exprimant tour à tour la colère, la rage et les larmes, et lorsqu'il ne pouvait plus crier, il faisait entendre un grognement sourd et profond. Qu'on vienne encore me dire après cela que l'on doit regretter les années de son enfance parce que les enfants sont heureux ! Je suis convaincu qu'un petit être comme celui-là a ses peines tout comme nous, ses nuits sans sommeil, ses passions, etc. Cette réflexion philosophique m'est venue ce matin pendant que je dessinais Weissenbourg et j'ai voulu vous la communiquer toute chaude; mais j'ai trouvé sous ma main un numéro du *Constitutionnel*, dans lequel j'ai lu que Casimir Périer veut donner sa démission, et beaucoup d'autres choses qui donnent à penser; j'y ai vu, notamment, un article très-remarquable sur le choléra; il vaudrait la peine d'être copié tant il est absurde. Le *Constitutionnel* nie purement et simplement, dans cet article, l'existence du choléra; il dit qu'à Dantzig il n'y a eu qu'un seul juif atteint par le fléau et qu'encore ce juif a guéri. Puis viennent une masse d'*hégeleries* [1] en français, après quoi il est question de l'élection des députés.— Oh! le monde! Dès que j'eus fini de lire, il fallut me remettre en route par la pluie à travers les prés. En vérité il est impossible de rêver un aussi joli paysage ; même par le temps le plus affreux, cette petite église, cette masse de maisons, de haies et de fourrés font un effet délicieux. Quant à la verdure, elle est aujourd'hui en plein dans son élément. Ce soir je n'irai pas plus loin que Spiez. Je suis bien contrarié, car je ne pourrai voir ni cette partie-ci de

[1] De réflexions à la Hégel. L'auteur dit *hégeleries* à peu près comme on dirait âneries. Le mot est peut-être un peu vif pour un ancien élève de Hégel. (*Note du trad.*)

la route qui me paraît admirable, ni Spiez que je connais par les dessins de Rose. C'est ici, à proprement parler, le point culminant de tout le Simmenthal ; aussi une vieille chanson dit-elle :

Derrière le Niesen, devant le Niesen,
Sont les meilleures Alpes [1]
Dans le Siebethal, Siebethal, Siebethal [2].

J'ai chanté cette chanson aujourd'hui tout le long de la route, mais le Siebethal ne m'en a pas su le moindre gré, et il n'a pas cessé pour cela de pleuvoir.

Wyler, le 9 au matin.

Le temps est encore plus affreux aujourd'hui qu'hier. Il a plu sans discontinuer toute la nuit et toute la matinée, et cela n'a pas l'air de vouloir cesser. Je ne partirai pas par un temps pareil, et s'il persiste, je vous écrirai encore ce soir de Wyler. Cette halte forcée m'a fourni l'occasion de faire connaissance avec mes hôtes suisses. Ils sont d'une naïveté adorable ! Comme je ne pouvais pas mettre mes souliers, parce que la pluie les avait mouillés intérieurement, l'hôtesse me demanda si je voulais un chausse-pied, je répondis que oui, et elle m'apporta une cuiller à soupe. Cela va tout de même. Mes hôtes sont aussi de grands politiques. A la tête de mon lit pend une affreuse

[1] Dans le sens des pâturages. On dit une Alpe, en Suisse, comme on dirait une prairie.
[2] Corruption de Simmenthal.

image sous laquelle on lit : *Brince Baniadofsgi* ! Si ce personnage n'était pas affublé d'une espèce de costume polonais, il serait difficile de deviner si c'est un homme ou une femme, car ni l'image ni l'inscription ne le font clairement connaître.

Le soir, à Unterseen. — Il ne s'agit plus de rire maintenant, et les choses ont tourné du plaisant au tragique, ce qui peut arriver si facilement par le temps qui court. L'orage a été épouvantable, il a causé de grands dégâts, des ravages terribles, et les gens du pays ne se rappellent pas avoir vu, depuis bien des années, pareil vent et pareille pluie. Tout cela va avec une rapidité inouïe. Ce matin il ne faisait encore qu'un temps désagréable, et cette après-midi tous les ponts sont emportés, les passages momentanément barrés ; au lac de Brienz il y a des éboulements de terre, tout est sens dessus dessous. J'apprends de plus à l'instant même que la guerre est déclarée en Europe ; le monde prend un aspect bien sombre, et l'on doit se trouver heureux d'avoir encore pour le moment une chambre chaude et un abri confortable comme celui que j'ai ici. Ce matin de bonne heure la pluie ayant cessé un instant, je crus qu'il n'y avait plus d'eau dans les nuages et je me mis en route pour Wyler. Les chemins étaient déjà en très-mauvais état, mais ce n'était encore rien en comparaison de ce qui allait arriver. Il recommença à tomber une pluie fine qui, vers neuf heures, dégénéra tout à coup en une averse tellement violente qu'elle faisait pressentir quelque chose d'extraordinaire. Je me réfugiai sous une cabane inachevée qu'embau-

[1] C'est-à-dire : *Prince Poniatowski* ; en patois bernois, on écrit *Brinz* pour *Prinz*, prince.

mait un grand tas de foin sur lequel je m'étendis tout de mon long. Un soldat du canton qui se rendait à Thun vint, par l'ouverture opposée, s'y réfugier comme moi, et, au bout d'une heure, le temps n'ayant pas l'air de vouloir changer, nous repartîmes chacun de notre côté. A Leisingen je dus encore me mettre à l'abri et j'attendis longtemps; mais, comme mes effets étaient à Interlaken, et que je n'avais plus que deux lieues à faire pour y arriver, je crus pouvoir me risquer, et, vers une heure, je me remettais en route. On ne voyait absolument rien que la nappe grise du lac; pas une seule montagne, mais seulement de temps à autre les lignes de la rive opposée. Les ruisseaux qui, comme vous vous le rappelez, courent souvent le long des sentiers, s'étaient transformés en torrents dans lesquels il fallait patauger; là où le chemin s'élevait, l'eau restait tranquille et formait un lac. Il me fallait sauter par-dessus les haies humides, dans des prairies changées en marécages, et les petits troncs d'arbres sur lesquels on passe les ruisseaux se trouvaient cachés sous l'eau. Une fois je rencontrai deux de ces ruisseaux qui se jetaient l'un dans l'autre et je dus remonter le courant, pendant un bon moment, ayant de l'eau jusqu'à mi-jambe. Pour comble d'agrément cette eau était noire ou d'un brun chocolat; on aurait dit de la terre liquide. La pluie tombait à verse; le vent secouait l'eau des noyers, et les cascades qui se jettent dans le lac faisaient sur les deux rives un bruit épouvantable, pareil à celui du tonnerre; l'œil pouvait suivre bien loin les bandes brunes que traçaient leurs flots bourbeux sur les eaux limpides du lac. Quant au lac lui-même, il restait parfaitement calme et recevait sans s'émouvoir tous les ruisseaux gonflés et mugissants qui se précipitaient dans son sein. Tout

à coup je me trouvai en présence d'un homme qui venait à moi tenant à la main ses souliers et ses bas, et qui avait relevé son pantalon. Cela m'inquiéta un peu. Plus loin je rencontrai deux femmes qui me dirent que je ne pouvais pas traverser le village, que tous les ponts étaient emportés. Je leur demandai à quelle distance j'étais encore d'Interlaken, elles me répondirent que j'en étais à une petite heure. Comme je ne me souciais guère de retourner sur mes pas, je continuai mon chemin et j'entrai dans le village. Mais, dès les premières maisons, des gens me crièrent par les fenêtres que je ne pouvais pas aller plus loin, que l'eau descendait trop fort des montagnes; et en effet elle était déjà au milieu du village qui présentait un aspect vraiment lamentable. Ce torrent boueux avait tout entraîné, il courait autour des maisons, dans les prairies, en haut des sentiers, et se précipitait avec fracas dans le lac. Par bonheur il se trouvait là une petite barque dans laquelle je me fis passer à Neuhaus, bien que le passage dans cette barque découverte et par une pluie battante n'eût rien de fort agréable. J'arrivai à Neuhaus dans un état vraiment pitoyable; on eût dit que j'avais sur mon pantalon clair des bottes à revers; mes souliers, mes bas, et tout, jusqu'aux genoux, était d'un brun foncé; puis on voyait ma couleur blanche naturelle, et au-dessus une légère couche de bleu; mon album lui-même, par-dessus lequel j'avais boutonné mon gilet, était mouillé.

C'est dans cet équipage que je fis mon entrée à Interlaken, où l'on me reçut d'une manière fort peu gracieuse. On ne put ou ne voulut pas me loger, et il me fallut retourner à Unterseen où j'ai un logement excellent et où je me trouve très-bien. Chose bizarre, tout le long de la route je m'étais fait une fête de revenir à l'hôtel d'Inter-

laken où je comptais retrouver beaucoup de souvenirs; de fait, je passai bien avec ma petite voiture de Neuhaus sur la place plantée de noyers, je vis bien la galerie de verre que je me rappelais depuis mon enfance; la belle hôtesse, naturellement changée et vieillie, se présenta bien sur la porte; mais lorsqu'elle me dit que je ne pouvais pas loger chez elle, j'en fus plus contrarié que du mauvais temps et de tous les ennuis de la route. Cela me donna, pour la première fois depuis Vevey, une demi-heure de mauvaise humeur, et il me fallut chanter à trois ou quatre reprises l'adagio en *la* bémol majeur de Beethoven avant de revenir à mon état normal. C'est ici seulement que j'ai appris tous les dégâts causés par le mauvais temps, sans compter qu'il peut en causer encore, car il ne cesse pas de pleuvoir.

Neuf heures et demie du soir. — Le pont de Zweilütschenen est emporté; les voituriers de Brienz et de Grindelwald n'ont pas voulu retourner chez eux de peur de recevoir quelque rocher sur la tête; ici l'eau ne laisse qu'un pied et demi seulement de libre sous le pont de l'Aar, et le ciel a un aspect de désolation impossible à décrire. Je puis maintenant attendre ici la fin du mauvais temps, et je n'ai d'ailleurs besoin d'y rien voir autour de moi pour éveiller mes souvenirs. On m'a donné une chambre dans laquelle il y a un piano qui date de l'année 1794, et dont le son ressemble beaucoup à celui du vieux petit Silbermann qui se trouve dans mon cabinet à Berlin; aussi l'ai-je pris en affection dès le premier accord, car il me fait penser à vous. Il a déjà vu bien des choses, ce piano, et sans doute il ne s'était pas imaginé que je viendrais un jour composer sur lui, moi qui ne suis né

qu'en 1809. Il y a déjà vingt-deux ans de cela ; le piano, lui, en a trente-sept et sa voix est aussi sonore qu'au premier jour. J'ai encore, mes chères sœurs, de nouveaux chants en train ! mon chant principal en *mi* majeur « *En voyage* » vous est encore inconnu ; il est très-sentimental. J'en compose un maintenant qui ne sera pas bon, je le crains ; mais il ira tout de même pour nous trois, car l'intention est bonne. Le texte est de Gœthe, seulement je ne vous dis pas lequel ; c'est par trop insensé d'avoir eu seulement l'idée de le mettre en musique ; rien n'est moins fait pour cela ; mais j'ai trouvé ce morceau si admirablement beau que j'ai voulu le chanter. Je m'arrête là pour aujourd'hui. Bonne nuit, chers parents !

Le 10. — L'orage est passé et le ciel est aujourd'hui d'une pureté admirable. Si tous les orages pouvaient seulement passer, tous les cieux noirs se rasséréner aussi vite ! J'ai fait une journée délicieuse à dessiner, à composer et à m'enivrer d'air. Dans l'après-dînée je me suis rendu à cheval à Interlaken ; — y aller à pied maintenant est chose impossible ; toute la route est sous l'eau ; de sorte que, même à cheval, on se mouille. Ici aussi les rues sont inondées et barrées ; mais qu'Interlaken est beau ! Comme on se sent petit en voyant les grandes choses que Dieu a faites dans le monde, et nulle part on ne les voit aussi splendides que là. J'ai dessiné pour notre père un de ces noyers qu'il aime tant, et je me propose de lui dessiner aussi, avec toute la fidélité possible, une vraie maison bernoise. J'ai rencontré une foule de sociétés, messieurs, dames et enfants, qui me regardaient ; je me disais que ces enfants étaient aussi heureux d'admirer ce spectacle que je l'avais été jadis, et j'étais presque tenté de leur crier :

n'oubliez pas au moins ce que vous voyez là ! Le soir les montagnes neigeuses, dont les formes se dessinaient nettement sur un ciel sans nuages, brillaient des plus vives couleurs aux rayons du soleil couchant. A mon retour, comme je voulais avoir du papier de musique, on m'adressa au pasteur, et celui-ci me renvoya au garde forestier dont la fille me donna deux jolies feuilles de papier très-fin. Le chant dont je vous parlais dans ma lettre d'hier est déjà terminé ; mais je ne peux pas me résoudre à vous dire ce que c'est, ne vous moquez pas trop de moi, ce n'est rien autre chose que... — n'allez pas me croire enragé — que « *l'Amante écrit,* » le sonnet [1]. Je crains du reste qu'il ne vaille rien ; c'est, je crois, plus vivement senti qu'exprimé ; il y a cependant là dedans deux ou trois bons passages, et demain je composerai encore un petit morceau d'Uhland. J'ai aussi sur le chantier quelques morceaux pour piano. Malheureusement je suis complétement incapable de juger mes productions nouvelles ; je ne sais pas si elles sont bonnes ou mauvaises ; cela tient à ce que, depuis un an, toutes les personnes à qui j'ai joué quelque chose de moi m'ont dit tout simplement que c'était admirable, et ce n'est pas là-dessus qu'on peut asseoir un jugement. Je voudrais retrouver quelqu'un qui me critiquât raisonnablement, ou, ce qui serait encore mieux, qui me donnât des éloges *raisonnés ;* je ne serais pas alors sans cesse à me censurer et à me défier de moi-même. Il faut pourtant bien, en attendant, continuer à écrire. — Le garde forestier m'a appris que tout le pays était ravagé ; il arrive de tous côtés de tristes nouvelles. Dans l'Haslithal,

[1] Œuvre 86 dans le cahier de chants, et œuvre 15 dans les œuvres posthumes.

tous les ponts sont emportés ainsi que bon nombre de maisons et de cabanes; il est arrivé ici aujourd'hui de Lauterbrunnen un homme qui a dû marcher dans l'eau jusqu'à la ceinture; la grande route est complétement défoncée, et, chose qui m'a paru plus effrayante que tout le reste, on annonce que la Kander a amené avec elle une masse de meubles et d'ustensiles de ménage, on ne sait pas encore d'où. Par bonheur l'eau commence déjà à baisser, mais les dégâts qu'elle a causés ne seront pas réparés de sitôt. Mon plan de voyage se trouve par suite de tout cela un peu compromis, car, s'il y a quelque danger, je n'irai pas dans les montagnes.

Le 11. — Je termine ici la première partie de mon journal et je vous l'envoie. Demain j'en commencerai un nouveau, car je compte aller à Lauterbrunnen. Le chemin est praticable pour les piétons, et il n'y a pas le moindre danger; des voyageurs en sont déjà venus aujourd'hui; mais la route sera pour toute l'année impraticable aux voitures. Ensuite j'irai par la petite Scheideck à Grindelwald, par la grande [1] à Meiringen, par la Furca et le Grimsel, à Altorf, et de là à Lucerne, si l'orage, la pluie et tout le reste, c'est-à-dire si Dieu le permet. Ce matin de bonne heure j'étais sur le Harder, d'où j'ai admiré les montagnes dans toute leur splendeur; jamais je n'avais vu la Jungfrau aussi resplendissante qu'hier soir et ce matin. De là je retournai à cheval à Interlaken, où j'ai dessiné mon noyer; ensuite j'ai un peu composé; puis

[1] La grande et la petite Scheideck, deux cols, formant le passage du canton d'Uri dans celui de Berne, et sur le sommet desquels on trouve des chalets avec tout ce qui est nécessaire pour restaurer et rafraîchir les voyageurs. *(Note du trad.)*

j'ai écrit trois valses sur le reste du papier que m'avait donné la fille du garde forestier ; je les lui ai galamment portées, et en ce moment je reviens d'une expédition sur l'eau que j'ai faite jusqu'à un cabinet de lecture inondé, pour voir où en sont les affaires de Pologne. Malheureusement les journaux n'en disent pas un mot. Maintenant je vais emballer jusqu'à ce soir ; mais cela me fera une véritable peine de quitter cette chambre ; elle est si commode et puis je serai si privé de mon cher petit piano ! Je vais encore sur le revers de ma feuille vous dessiner à la plume la vue que j'ai de ma fenêtre, et vous écrire mon second chant; après quoi Unterseen entrera dans le domaine des souvenirs. Ah ! comme le temps passe vite ! Je me cite moi-même, ce n'est pas très-modeste, mais quand les jours commencent à diminuer, cela vous fait souvent cet effet-là, lorsqu'on regarde l'une après l'autre chaque feuille de son itinéraire ; c'est d'abord Weimar, puis Munich, puis Vienne, et voilà un an de passé !

Une heure plus tard. — Mon plan est changé, et je reste encore ici jusqu'à après-demain. Les gens du pays pensent que les chemins seront alors sensiblement meilleurs ; j'ai assez de quoi m'occuper à voir et à dessiner pendant ce temps-là.

Depuis soixante-dix ans, l'Aar n'a pas été aussi haute qu'à présent ; aujourd'hui les habitants étaient sur le pont avec des perches et des gaffes pour harponner les débris des ponts emportés par la crue. Cela produisait un effet on ne peut plus étrange de voir venir au loin, du côté des montagnes, un objet noir qu'on reconnaissait ensuite pour un morceau de garde-fou, une traverse ou autre objet semblable, que tout le monde harponnait à l'envi jusqu'à

ce que le monstre fût enfin arraché aux flots. Mais assez d'eau comme cela, c'est-à-dire assez de journal. Le soir est venu, il fait nuit et j'écris à la lumière; j'aimerais bien mieux frapper à votre porte et venir m'asseoir près de vous à la table ronde. C'est toujours ma vieille histoire; toutes les fois que je me trouve bien quelque part et que j'y suis vraiment heureux, c'est alors que vous me manquez le plus et que j'ai le plus envie d'être parmi vous. Mais qui sait? peut-être, par la suite du temps, reviendrons-nous encore ici tous ensemble, peut-être penserons au jour d'aujourd'hui comme je pense maintenant à notre premier voyage en Suisse; mais comme personne ne le sait, je ne veux pas y réfléchir davantage; j'aime mieux vous écrire mon chant, jeter encore un coup d'œil sur les montagnes, vous souhaiter à tous contentement et prospérité et fermer mon journal. FÉLIX.

LETTRE XLI

(Suite.)

Lauterbrunnen, le 13 août 1831.

Je reviens à l'instant même d'une promenade au Schadribach et au Breithorn. Tout ce qu'on peut imaginer, quant à la grandeur et à la tournure des montagnes, est petit en comparaison de la nature. Comment se fait-il que la Suisse n'ait inspiré à Gœthe que quelques poésies faibles et des lettres plus faibles encore? C'est pour moi une chose aussi incompréhensible que beaucoup d'autres dans le

monde [1]. Le chemin que j'ai suivi pour venir ici est dans un état incroyable. Là où l'on voyait encore il y a six jours une magnifique grande route, on ne voit plus aujourd'hui qu'un fouillis de rochers éboulés, une masse de blocs énormes, de petits débris, du sable, mais nulle part la moindre trace du travail de l'homme. Les eaux à la vérité, ont beaucoup baissé; toutefois elles ne peuvent pas encore s'apaiser; on entend de temps à autre le bruit des pierres qu'elles roulent dans leur lit; les cascades elles-mêmes entraînent, dans leur poussière blanche, des pierres noires au fond de la vallée. Mon guide me montra une jolie maison neuve qui se trouvait au milieu du ruisseau furieux. « Elle appartient, me dit-il, à mon beau-frère, qui a perdu dans cette inondation une belle prairie qui lui rapportait beaucoup; il a dû quitter sa maison au milieu de la nuit et sa prairie a disparu pour toujours sous le gravier et les pierres qui la couvrent; il n'a jamais été riche, mais maintenant le voilà pauvre ! » C'est quelque chose d'étrange, au milieu de cette épouvantable désolation (la Lutschine a couvert la vallée dans toute sa largeur), dans ces prairies changées en marécages, parmi ces blocs de rochers, où il n'y a plus rien qui puisse donner l'idée d'une route, de voir un char-à-banc abandonné qui y restera probablement quelque temps encore.

Les personnes qu'il contenait ont voulu traverser juste au moment de l'orage, mais le gros temps les ayant surprises, il leur a fallu laisser là voiture et tout, et tout cela attend qu'on vienne le reprendre. J'ai ressenti une im-

[1] On pourrait en dire autant de Byron. Mais peut-être est-ce parce qu'ils ont senti trop puissamment cette nature grandiose, qui écrase l'homme sous le poids de l'admiration, que ces deux grands poëtes n'ont pas su la chanter. (Note du trad.)

pression vraiment douloureuse lorsque, en passant à certains endroits où toute la vallée, routes et digues comprises, n'est plus qu'une vaste mer de pierres,—j'entendais mon guide, qui me précédait, dire entre ses dents : « C'est terrible ! » L'eau a entraîné dans son cours deux grands troncs d'arbres; elles les a mis debout et, au même instant, elle a lancé sur eux deux blocs de rochers avec une telle violence que ces arbres, défeuillés par la tourmente, sont là comme enclavés et se dressent dans le lit tumultueux du torrent. Je n'en finirais pas si je voulais vous décrire toutes les formes que revêt la dévastation, depuis Unterseen jusqu'ici. Mais la beauté de la vallée m'a produit malgré tout cela une impression plus grande que je ne puis vous dire; c'est bien dommage que, lors de votre voyage, vous n'ayiez pas poussé plus loin que le Staubbach, car c'est là que commence, à proprement parler, la vallée de Lauterbrunnen; le *Moine* noir avec toutes les montagnes neigeuses qu'on aperçoit derrière, devient de plus en plus colossal et imposant; de tous côtés, de brillantes cascades de poussière d'eau tombent dans la vallée; on se rapproche sans cesse, à travers les forêts de sapins, les chênes et les érables, des montagnes neigeuses et des glaciers qui forment le fond du paysage; les prairies humides sont couvertes d'une prodigieuse quantité de fleurs de toute espèce et de toutes couleurs : petits lis des vallées, scabieuses sauvages, campanules, etc., etc. Sur le côté, la Lutschine roule des blocs de rocher les uns sur les autres; elle en a charrié, me dit mon guide, qui étaient plus *gros qu'un poêle* [1] ; ajoutez à cela les maisons brunes

[1] Les poêles suisses sont de vrais monuments en faïence ou en pierre, qui ont à peu près deux fois le volume d'une grande armoire à glace.
(Note du traduct.)

en bois sculpté, les haies si fraîches qui les entourent; — c'est l'idéal du beau ! Malheureusement nous n'avons pas pu parvenir jusqu'au Schmadri-Bach, car il n'y a plus ni ponts, ni chemins, ni sentiers; cependant je n'oublierai jamais cette promenade. J'ai aussi essayé de dessiner le *Moine*, mais que voulez-vous que l'on fasse avec un petit crayon de mine de plomb? Hégel dit bien, il est vrai, que toute pensée humaine est plus sublime que la nature entière, mais ici je trouve cette prétention peu modeste. C'est sans doute une très-belle sentence, seulement elle est terriblement paradoxale; pour ma part, je m'en tiendrai jusqu'à nouvel ordre à la nature entière; on risque moins de s'égarer en la prenant pour guide.

Vous connaissez la position de l'hôtel d'ici; mais dans le cas où vous ne vous la rappelleriez pas bien, prenez mon ancien album de Suisse, je l'y ai dessinée ou barbouillée, comme vous voudrez; vous y verrez, sur le premier plan, un certain sentier de mon invention dont j'ai bien ri encore aujourd'hui, rien que d'y penser. Je suis en ce moment à la même fenêtre qu'alors; je regarde les montagnes sombres, car il est déjà tard, — huit heures moins un quart, — et j'ai une idée qui est plus sublime que la nature entière : je vais aller me coucher. Ainsi donc, bonne nuit, chers parents !

Le 14, à dix heures du matin. — Je suis dans le chalet sur la Wengernalp, il fait un temps superbe, et je vous envoie mille amitiés!

Grindelwald, le soir. — Il m'eût été impossible de vous en écrire plus long ce matin; cela me faisait mal au cœur de m'éloigner de la Jungfrau. Mais quelle belle jour-

née pour moi que la journée d'aujourd'hui! Depuis que nous sommes venus ici ensemble, j'ai toujours désiré revoir une fois encore la petite Scheideck. Je me réveillai donc ce matin de bonne heure presque en tremblant; il pouvait survenir tant d'obstacles ! le mauvais temps, les nuages, la pluie, le brouillard. Mais rien de tout cela n'est venu. La journée semblait faite tout exprès pour que je pusse monter sur la Wengernalp; le ciel était parsemé de nuages blancs qui flottaient au-dessus des plus hauts pics neigeux; pas la moindre brume au pied des montagnes dont toutes les cimes brillaient, dont toutes les parois, tous les contours se détachaient nettement sur un air d'une transparence admirable; mais à quoi bon vous faire une description? Vous connaissez la Wengernalp; seulement, il faisait mauvais temps quand nous l'avons vue ensemble, tandis qu'aujourd'hui toutes les montagnes étaient en habits de fête; il n'y manquait rien, depuis le tonnerre des avalanches jusqu'au dimanche et aux paysans, dans leurs plus beaux atours, descendant à l'église aujourd'hui comme alors. D'après le souvenir qui m'en était resté, je me représentais les montagnes comme de grandes dents; j'avais été en ce temps-là trop frappé de leur hauteur. Aujourd'hui, ce qui m'a le plus impressionné, c'est la largeur énorme, le développement prodigieux de ces épaisses masses, toutes ces tours colossales qui se succèdent, se tiennent et semblent se donner la main. Imaginez-vous avec cela tous les glaciers, les champs de neige, les pics resplendissant aux rayons du soleil, et sur d'autres chaînes, des sommets lointains qui leur font vis-à-vis et semblent les regarder; cela doit, j'imagine, ressembler aux pensées de Dieu. Celui qui ne le connaît pas peut le voir clairement ici, lui et sa nature. Et puis quel bonheur de res-

pirer cet air frais et délicieux qui vous délasse quand on est fatigué, vous rafraîchit quand on a chaud; sans parler des innombrables sources qu'on rencontre presque à chaque pas! Je traiterai quelque jour en particulier la question des sources; aujourd'hui le temps me manque pour cela, car j'ai à vous parler de quelque chose de tout à fait à part. Je vous entends déjà dire : « Bon, il est redescendu dans la plaine, et il a trouvé la Suisse plus belle que jamais. » Eh bien! non, vous n'y êtes pas ; lorsque j'arrivai aux chalets, on me dit qu'il y avait ce jour-là une grande fête sur une prairie tout en haut des Alpes, et de temps en temps, on voyait, dans le lointain, des gens qui montaient de ce côté. Comme je n'étais pas du tout fatigué, qu'on ne voit pas tous les jours une fête alpestre, que le temps était propice et que mon guide avait grande envie d'être de la fête : « Allons donc, lui dis-je, à Itramen. » Le vieux pâtre partit en avant et nous nous remîmes à grimper avec ardeur, car Itramen est encore à mille pieds plus haut que la petite Scheideck. Ce pâtre était un véritable sauvage; il courait toujours devant comme un chat; bientôt mon guide lui fit pitié; il lui prit mon paquet et mon manteau, les mit sur son épaule et continua à courir si vite que nous ne pouvions pas le rattraper. Le chemin était affreusement raide, mais il le trouvait très-bon, parce que d'habitude il en prend un plus court et qui est plus roide encore. Cet homme avait environ soixante ans, et cependant lorsque mon jeune guide et moi nous arrivions avec peine sur une hauteur, nous le voyions toujours descendre déjà la suivante. Nous montâmes ainsi pendant deux heures par le chemin le plus pénible que j'aie jamais fait, puis nous redescendîmes très-bas sur des éboulis de rochers, sautant des ruisseaux, franchissant

des fossés, traversant des champs de neige, dans la plus grande solitude, sans rencontrer ni sentier, ni aucune trace de la main des hommes; de temps à autre on entendait encore les avalanches de la *Jungfrau*; à part cela, pas le moindre bruit. Quant à des arbres, il n'en était plus question. Nous commencions à nous accoutumer au silence de ces solitudes lorsque, après avoir gravi une petite éminence couverte d'herbe, nous aperçûmes tout à coup une masse de gens rangés en cercle, parlant, riant et criant à qui mieux mieux. Ils étaient tous dans leurs costumes aux couleurs éclatantes, avec des fleurs sur leurs chapeaux; les jeunes filles étaient nombreuses; deux tables de cabaret supportaient des barils de vin, et tout à l'entour, au milieu d'un silence profond et solennel, se dressaient les Alpes géantes. Chose étrange, tandis que je grimpais, je ne songeais absolument à rien qu'aux rochers et aux pierres, à la neige et au chemin; mais, du moment que j'aperçus des hommes, j'oubliai tout cela pour ne plus songer qu'à eux, à leurs jeux, à leur joyeuse fête. C'était quelque chose de magnifique; la scène se passait sur une grande prairie verte, bien au-dessus des nuages; en face l'on voyait les montagnes neigeuses dont la cime se perd dans les cieux, notamment le dôme du grand *Eiger*, le *Schreckhorn*, les *Wetterhorn* et tous les autres pics jusqu'à la *Blumlisalp*; devant nous, la vallée de Lauterbrunnen et le chemin que nous avons suivi hier paraissaient, dans des proportions microscopiques, à une profondeur vertigineuse; les petites cascades ressemblaient à des fils, les maisons à des points, les arbres à de l'herbe. Tout au fond, le lac de Thun apparaissait parfois à travers la brume. Tous ces montagnards, pleins de vigueur et de santé, se mirent donc à sauter, à chanter, à boire et à rire; j'assistai avec grand

plaisir à l'exercice du saut, que je n'avais encore jamais vu ; les jeunes filles offrirent alors aux hommes du kirsch et de l'eau-de-vie ; les bouteilles passaient de main en main et je bus avec les autres ; je donnai à trois petits enfants un gâteau qui fit leur bonheur ; un vieux paysan aux trois quarts ivre me chanta quelques chansons, après quoi tous chantèrent ensemble ; mon guide les régala même d'une chanson moderne ; enfin, je vis deux jeunes garçons se battre à coups de bâtons. Tout m'a plu sur l'Alpe, tout sans exception. J'y restai jusque vers le soir et je fis comme chez moi. L'heure de la retraite venue, nous descendîmes vivement dans les prairies où nous vîmes bientôt l'auberge, dont les fenêtres brillaient sous les feux du couchant, il soufflait des glaciers un vent frais qui nous saisit un peu ; maintenant il est déjà tard ; on entend encore de temps en temps rouler des avalanches. — Tel a été mon dimanche d'aujourd'hui ; on peut, je crois, appeler cela une fête !

<center>Sur le Faulhorn, le 15 août.</center>

Oh ! que j'ai froid ! Il neige dehors à gros flocons, le vent souffle en tempête, c'est un véritable ouragan. Nous sommes à plus de huit mille pieds au-dessus du niveau de la mer ; il nous a fallu pour y arriver, marcher longtemps sur la neige et maintenant me voici cloué là ! On ne peut absolument rien voir, le temps a été épouvantable toute la journée. Quand je pense comme il faisait beau hier ! je donnerais je ne sais quoi pour qu'hier revînt aujourd'hui. Voilà pourtant ce que nous faisons toute notre vie : elle se passe à désirer et à regretter.

Hospital, le 18 août.

J'ai dû laisser là mon journal pendant ces deux jours, car le soir je n'avais que le temps de sécher et de chauffer devant le feu mes habits et moi, de bien dormir et de gémir sur le temps, comme le poêle derrière lequel j'étais blotti ; je ne voulais pas d'ailleurs vous fatiguer en vous répétant éternellement que je m'étais enfoncé dans la boue, qu'il avait plu sans discontinuer, et autres choses semblables. En effet, j'ai traversé ces jours-ci les plus beaux sites et je n'ai absolument rien vu, dans le ciel, entre ciel et terre, et sur la terre, que des brouillards gris et de l'eau. Les endroits que j'avais le plus envie de voir passaient devant moi sans que je pusse en jouir ; ce qui ne me donnait pas envie d'écrire, d'autant plus qu'il m'a fallu réellement lutter contre le mauvais temps ; si cela continue, je ne vous écrirai que de temps à autre, car je n'ai rien à vous dire que : « ciel gris, brouillard et pluie. » J'ai été sur le Faulhorn, sur la grande *Scheideck*, à l'hospice de la Grimsel ; aujourd'hui je suis venu par la Grimsel et la *Furca*, et ce que j'ai le plus vu ce sont les coins usés de mon parapluie ; quant aux grandes montagnes je ne les ai presque pas aperçues. Le *Finsteraarhorn* s'est laissé entrevoir un instant aujourd'hui, mais il avait un air sinistre ; on eût dit qu'il allait vous manger. Et cependant lorsqu'il y avait une demi-heure sans pluie, c'était superbe. Un voyage à pied à travers ce pays est vraiment, même par le temps le moins favorable, la chose la plus délicieuse qu'on puisse imaginer ; lorsqu'il fait beau, on doit suffoquer de plaisir. Aussi n'osé-je pas trop me plaindre du mauvais temps, car il vous laisse encore une masse de jouissances. Seulement, les jours précédents, j'ai éprouvé le supplice

de Tantale ; sur la *Scheideck*, on apercevait de temps à autre le commencement du *Wetterhorn* à travers les nuages, et ce commencement seul était déjà d'une grandeur, d'une beauté sublime; mais je n'ai pu voir que le pied. Sur le *Faulhorn* je ne distinguais pas les objets à quinze pas, bien que j'y sois resté jusqu'à dix heures du matin.

Il nous fallut descendre sur la *Scheideck* au milieu de véritables tourbillons de neige, par un chemin tout détrempé et très-fatigant et que la pluie incessante rendait plus pénible encore. Quand nous arrivâmes à l'hospice de la Grimsel, il pleuvait et ventait toujours. Je me proposais de monter aujourd'hui sur le *Sidelhorn* mais j'ai dû y renoncer à cause du brouillard ; les rochers de la *Meyen* étaient enveloppés de nuages gris, et je n'entrevis le *Finsteraarhorn* qu'un instant sur la *Furca*. C'est pour ce beau résultat que nous sommes revenus ici par une pluie battante et en pataugeant dans l'eau et dans la boue jusqu'à la cheville. Mais tout cela ne fait rien ; mon guide est un charmant garçon ; s'il pleut, nous chantons et nous faisons des roulades à la tyrolienne ; si le temps est sec c'est d'autant mieux, et bien que nous eussions manqué le principal, il restait encore assez à voir. Je me prends cette fois d'un amour tout particulier pour les glaciers ; ce sont vraiment les horreurs les plus grandioses qu'on puisse imaginer. Vous n'avez pas d'idée de la manière dont tout cela est jeté pêle-mêle : ici c'est une série de pics, là une masse d'énormes tuyaux, au-dessus, des tours et des murs, et dans les intervalles, des cavités et des crevasses sans nombre, le tout en cette glace admirablement pure, qui ne supporte aucun mélange de terre, et rejette immédiatement à la surface les pierres, le sable et le gravier qui tombent des montagnes. Ajoutez à cela la

magnifique couleur que prennent les glaciers quand le soleil les éclaire, leur marche inquiétante vers la vallée (ils sont quelquefois descendus d'un pied et demi par jour, ce qui mettait les gens du village dans des transes mortelles, car, dans sa marche calme et irrésistible, le glacier brise les plus gros blocs de pierre, et les rochers même, qui se trouvent sur son passage), leur grondement, pareil à celui du tonnerre, leurs craquements terribles, le bruit de toutes les sources qu'ils renferment ou qui les entourent, — bref, ce sont de splendides merveilles. J'ai été au glacier de Rosenlaui qui forme une espèce de grotte, dans laquelle on peut entrer en rampant; cette grotte ressemble à un palais d'émeraudes, seulement elle est plus diaphane. Au-dessus de soi, autour de soi, partout on voit courir les ruisseaux à travers la glace transparente; au milieu de l'étroite galerie, un grand trou rond formé comme une fenêtre par où le regard plonge dans la vallée; on sort de là par un arceau de glace, et l'on aperçoit à une grande hauteur les éternelles cornes noires d'où des masses de glace se précipitent en faisant des bonds effroyables. Le glacier du Rhône est le plus grand que je connaisse; ce matin, au moment où nous passions devant, il était justement éclairé par le soleil. Il y a de quoi penser en présence d'un pareil spectacle ! On aperçoit de plus, çà et là, une corne de rocher, quelques champs de neige, des cascades avec des ponts jetés par-dessus, des éboulements de pierres qui ressemblent à des avalanches; bref, lorsqu'on voit peu en Suisse, on voit encore plus que dans les autres pays. Je dessine très-assidûment, et je crois avoir fait quelques progrès; j'ai même essayé de dessiner la *Jungfrau*, on peut ainsi en garder le souvenir, ou tout au moins se dire que ce dessin a été fait en présence de l'objet même. Mais

quand je vois des gens qui traversent la Suisse en courant, et n'y trouvent rien de plus remarquable qu'ailleurs, si ce n'est qu'ils n'y ont pas toujours toutes leurs aises ; quand je les vois, sans être le moins du monde émus ni ébranlés, regarder froidement les montagnes d'un air stupide, il me prend parfois envie de les bâtonner. Il y a ici avec moi deux Anglais et une Anglaise, assis à côté du poêle ; — ils semblent être de bois. — Depuis deux jours que je suis le même chemin qu'eux, je ne les ai pas entendus dire une seule parole, si ce n'est pour se plaindre qu'il n'y ait de cheminée ni sur la Grimsel ni ici ; quant aux montagnes qui s'y trouvent, ils n'en ont jamais soufflé mot ; tout leur voyage se passe à gourmander le guide qui se moque d'eux, à se quereller avec les aubergistes, et à bâiller de compagnie. Tout ce qui les entoure leur paraît commun, parce que tout est commun en eux ; aussi ne sont-ils pas plus heureux en Suisse, qu'ils ne le seraient à Bernau [1]. J'en reviens toujours à mon sentiment : le bonheur est relatif. Un autre remercierait Dieu de pouvoir contempler toutes ces belles choses ! Je veux être cet autre !

Fluelen, le 19 août.

J'ai eu aujourd'hui une belle journée de voyage, et des mieux remplies. Ce matin, à six heures, au moment où nous nous disposions à nous mettre en route, il tombait de la pluie mêlée de neige en si grande abondance qu'il nous fallut attendre jusqu'à neuf heures. Alors le soleil se

Village du grand-duché de Bade, dans le cercle du Haut-Rhin.
(*Note du trad.*)

leva, les nuages se dissipèrent, et nous eûmes jusqu'ici un temps clair et superbe ; seulement, au moment où je vous écris, de gros nuages noirs se sont de nouveau amassés au-dessus du lac, de sorte que demain matin, je suis à peu près sûr d'avoir encore de l'eau pour changer ; mais aujourd'hui quel beau soleil, quel admirable temps, et qu'il faisait bon marcher ! Vous connaissez la route du Saint-Gothard dans toute sa beauté ; on perd beaucoup lorsqu'on la descend au lieu de la monter à partir d'ici ; car d'une part on ne jouit plus du tout de la saisissante surprise de l'*Urner-Loch*, et d'autre part la nouvelle route qui est aussi belle et aussi commode que celle du Simplon a détruit l'effet du *Pont-du-Diable*, attendu que, tout à côté, l'on a jeté une autre arche beaucoup plus grande et plus hardie qui masque complétement l'ancien pont, dont les vieilles murailles délabrées ont cependant un aspect bien plus sauvage et plus romantique. Mais si l'on perd le coup d'œil d'Andermatt ; si le nouveau Pont-du-Diable est moins poétique que l'ancien, en revanche on descend rapidement sur la route la plus unie, les villages fuient derrière vous, et au lieu d'être, comme autrefois, en traversant le pont, arrosé par la cascade et exposé à se voir emporté par le vent, on passe aujourd'hui en toute sécurité, et à une grande hauteur au-dessus du torrent, entre deux solides parapets de maçonnerie. Après avoir dépassé Gœschenen et Wasen, nous aperçûmes en avant d'Amsteg les grands sapins et les hêtres, puis la magnifique vallée d'Altorf avec ses chalets, ses prairies, ses bois, ses rochers et ses montagnes neigeuses. A Altorf nous nous reposâmes sur la hauteur dans le couvent des capucins, et enfin me voici, depuis ce soir, sur les bords du lac des Quatre-Cantons. Je compte aller demain par le lac à Lucerne et y

trouver des lettres de vous. J'y serai aussi débarrassé d'une société de jeunes gens de Berlin qui ont suivi presque constamment le même itinéraire que moi, et que je retrouvais partout à mon grand déplaisir, car ils étaient mortellement ennuyeux. Il y avait notamment un lieutenant, un teinturier et un jeune charpentier qui voulaient à eux trois écraser la France, et dont le patriotisme m'assommait.

Sarnen, le 20.

Ce matin de bonne heure je me suis embarqué sur le lac des Quatre-Cantons par une pluie battante, et j'ai trouvé à Lucerne votre chère lettre du 5. Comme elle ne contenait que de bonnes nouvelles je suis reparti sur-le-champ pour faire un tour de trois jours à Unterwalden et au *Brünig*; de là je reviendrai chercher à Lucerne votre prochaine lettre, puis je tirerai vers l'ouest et quitterai la Suisse. J'avoue que ce ne sera qu'à regret. Ce pays est tout ce qu'on peut imaginer de plus beau, et bien qu'il fasse encore une fois un temps affreux, qu'il ait plu et venté tout le jour et toute la nuit, le *plateau de Tell*, le *Grütli*, *Brunnen*, *Schwytz*, et ce soir les prairies d'Unterwalden, avec leur verdure éblouissante, m'ont paru autant de merveilles que je n'oublierai jamais. Le vert de ces prairies est quelque chose d'unique; il repose non-seulement les yeux mais tout l'homme. Je suivrai certainement, chère mère, les prescriptions que te dicte ta tendresse; toutefois n'aies pas la moindre inquiétude sur mon compte. Je ne fais aucune imprudence qui puisse compromettre ma santé, et il y a longtemps que je ne m'étais senti aussi dispos que pendant ce voyage pédestre à travers la Suisse.

Si manger, boire, dormir et avoir la musique en tête peuvent rendre un homme bien portant, j'ai le droit, Dieu merci, de dire que je le suis; car mon guide et moi nous mangeons, nous buvons, et nous chantons aussi, hélas, à qui mieux mieux. Ce n'est que quand je dors que je l'emporte sur lui; mais si je le trouble dans son chant par des sons de trompette ou de hautbois, en revanche il me trouble le matin dans mon sommeil. S'il plaît à Dieu, nous nous retrouverons bientôt tous ensemble, heureux et contents. D'ici là je vous enverrai encore pas mal de pages de journal, mais le temps passe vite comme toutes choses, excepté ce qui est meilleur que toutes choses, c'est-à-dire les sentiments d'affection qui nous lient pour toujours.

<div style="text-align:right">FÉLIX.</div>

LETTRE XLII

<div style="text-align:right">Engelberg, le 23 août 1831.</div>

Mon cœur déborde et il faut que je me soulage en vous faisant part de ma joie. Je viens de me mettre, dans cette délicieuse vallée, à relire le *Guillaume Tell* de Schiller, et j'achève à l'instant la première moitié de la première scène. Il n'y a tout de même aucun art comparable à notre art allemand. Dieu sait d'où cela vient, mais je ne crois pas qu'aucun autre peuple soit capable de comprendre, à plus forte raison de faire rien de pareil à ce commencement. Voilà ce qui s'appelle un poëme et un début!

D'abord ces vers si limpides, si clairs, dont l'harmonie rappelle si bien le lac au brillant miroir et tout ce qui caractérise la Suisse; puis ce long et insignifiant bavardage des montagnards, et enfin Baumgarten arrivant au milieu de tout cela, — c'est divinement beau! Quelle fraîcheur, quelle puissance, et comme cela vous entraîne! Mais en musique il n'y a pas encore une œuvre pareille, et cependant il faut aussi que la musique ait un jour quelque chose d'aussi parfait. Ce que j'admire encore, c'est que Schiller s'est créé à lui-même toute la Suisse, et bien qu'il ne l'eût jamais vue, tout est, dans son œuvre, d'une fidélité, d'une vérité saisissante : mœurs, habitants, nature et paysage. Je me sentis de suite en belle humeur lorsque, dans ce village élevé et solitaire, mon vieil hôte m'apporta du couvent le volume de Schiller imprimé en caractères qui me rappelaient la patrie, et portant en tête ce nom qui m'est si familier; mais le commencement de la pièce a, une fois encore, surpassé mon attente. Il faut dire aussi qu'il y a plus de quatre ans que je ne l'avais lue. Quand j'aurai terminé, j'ai l'intention d'aller au couvent et de jeter un peu mes impressions sur l'orgue.

Après midi. — Ne vous étonnez pas de ce que je viens de vous dire au sujet du *Guillaume Tell*, relisez seulement la première scène et vous le comprendrez. Des scènes comme celle où tous les pâtres et les chasseurs crient: « Sauve-le, sauve-le, sauve-le! » ou la fin de celle du Grütli où le soleil se lève sur la scène vide, ne pouvaient en vérité venir qu'à l'esprit d'un Allemand et d'un Allemand qui s'appelait M. de Schiller. Or, la pièce tout entière fourmille de traits pareils. Laissez-moi vous citer encore l'endroit où, à la fin de la seconde scène, Tell s'approche

de Stauffacher avec Baumgarten qu'il a sauvé, et termine cette émouvante péripétie d'une manière si calme et si assurée; outre la beauté de la pensée, cela est profondément suisse. Relisez aussi le commencement de la scène du Grütli. J'ai composé ce matin la symphonie que l'orchestre doit jouer à la fin, au moment où le soleil se lève, mais je n'ai pu la composer que mentalement, car, sur le petit orgue d'ici, il était impossible de rien faire de bon. Il m'est du reste passé par la tête une foule de choses et de projets. Il y a énormément à faire dans le monde, et je veux travailler avec ardeur. Gœthe me disait un jour que Schiller aurait pu livrer chaque année deux grandes tragédies. Cette expression marchande de *livrer* m'avait toujours inspiré depuis lors un respect tout particulier pour la fécondité de Schiller; mais ce n'est que ce matin que j'en ai bien compris toute la signification, j'ai senti qu'il fallait se recueillir et concentrer ses efforts. Dans *Guillaume Tell*, les erreurs mêmes sont aimables et ont quelque chose de grand. Assurément Berthe, Rudenz et le vieil Attinghausen me paraissent des créations très-faibles; cependant on voit quelle a été la pensée de l'auteur; on comprend qu'il a dû traiter ces personnages précisément comme il l'a fait, et c'est quelque chose de consolant de penser qu'un si grand homme a pu aussi se tromper une fois. Cette lecture m'a procuré une matinée délicieuse; je me suis senti pris du désir de voir revivre l'auteur pour pouvoir lui exprimer ma reconnaissance, et je rêvais de faire quelque chose qui pût un jour inspirer à d'autres les mêmes sentiments qu'il me faisait éprouver à moi-même.

Vous ne comprenez pas sans doute comment il se fait que je me sois arrêté ici, à Engelberg. Voici comment la

chose est arrivée. Depuis Unterseen je n'avais pas pris un seul jour de repos, et je me proposais d'en passer un à Meiringen ; mais je me suis laissé tenter par le beau temps de ce matin et j'ai poussé jusqu'ici. Sur les montagnes j'ai été de nouveau assailli par la pluie et le vent, mes compagnons ordinaires, de sorte que je suis arrivé passablement fatigué. Je suis dans la plus gentille auberge qu'on puisse imaginer ; elle est propre, bien tenue, très-petite et tout à fait rustique. L'hôte est un vieillard à cheveux blancs ; la maison construite en bois est toute seule sur une prairie, un peu à l'écart de la route, et les gens ont des manières si cordiales et en même temps si simples qu'on se croirait chez soi. Ce genre d'affabilité ne se rencontre, je crois, que dans les pays de langue allemande ; du moins ne l'ai-je trouvé nulle part ailleurs, et si les autres peuples n'en éprouvent pas le besoin ou la désirent à peine, moi je suis, sous ce rapport, un véritable Hambourgeois, et je me sens à l'aise et comme à la maison chez des hôtes de ce genre. Il n'est donc pas étonnant que j'aie passé mon jour de repos auprès de ces braves gens. Ma chambre a de tous les côtés des fenêtres qui donnent sur la vallée ; elles sont du haut en bas lambrissées de bois coquettement travaillé ; quelques sentences morales sont peintes en diverses couleurs sur la cloison où pend un crucifix ; un gros poêle vert dont un banc fait le tour et deux lits très-hauts composent à peu près tout l'ameublement.

Cette vallée sera probablement une de celles que j'aimerai le mieux dans toute la Suisse ; je n'ai pas encore vu les montagnes imposantes qui l'entourent, car elles ont été toute la journée masquées par le brouillard ; mais les délicieuses prairies, les nombreux ruisseaux, les maisons

et le pied de la montagne, pour autant que j'ai pu en apercevoir, sont d'une beauté que rien n'égale. La verdure d'Unterwalden notamment est plus belle que celle d'aucun autre canton, et celui-ci est renommé pour ses prairies, même parmi les Suisses. Déjà, à partir de Sarnen, la route était charmante, et je n'ai vu nulle part des arbres plus beaux et plus grands ni un pays plus fertile. De plus cette route est si peu fatigante qu'on croirait tout simplement se promener dans un grand jardin; les pentes sont couvertes de hêtres sveltes et élancés; les pierres disparaissent sous un manteau de mousse et d'herbes; partout des sources, des ruisseaux, de petits lacs, des maisons. — D'un côté l'on découvre Unterwalden avec ses vertes prairies; à quelques minutes plus loin, toute la vallée de l'Hasli, avec ses montagnes neigeuses, et ses cascades bondissant sur les flancs des rochers; et d'un bout à l'autre le chemin est ombragé par de gros arbres bien touffus. Donc, hier matin, je me laissai tenter, comme je vous l'ai dit, par le beau temps et je traversai la *Genthelthal*[1] pour monter sur le *Joch*; mais arrivés sur cette montagne, nous fûmes de nouveau assaillis par un temps épouvantable, il nous fallut marcher par la neige, et cette partie de plaisir ne fut pas exempte de désagréments. Cependant nous sortîmes bientôt de la neige et de la pluie, et il y eut un moment admirable: lorsque les nuages s'élevant et nous enveloppant encore, nous vîmes, à une grande profondeur, la vallée d'Engelberg apparaître à travers la brume comme à travers un voile noir. Nous descendîmes ensuite rapidement; nous entendîmes bientôt la cloche du couvent annoncer de sa voix argentine l'heure de l'*Ave Maria;* puis nous aperçûmes le

[1] Ou vallée de Genthel. (*Note du trad.*)

couvent lui-même dont les murs blancs se détachaient sur la verdure des prés, et enfin nous arrivâmes ici après neuf heures de marche. Inutile de vous dire avec quel plaisir on trouve alors un bon gîte, avec quel appétit l'on mange le riz au lait, et quelle grasse matinée on fait le lendemain. Aujourd'hui le temps a encore été triste toute la journée, on a été me chercher *Guillaume Tell* à la Bibliothèque du couvent, et vous savez le reste. Une chose encore qui m'a frappé dans cette pièce, c'est de voir à quel point Schiller a manqué le personnage de Rudenz; il montre une faiblesse de caractère inouïe, et cela sans aucun motif; il semble presque que Schiller ait pris plaisir à le faire aussi mauvais que possible. Les paroles qu'il prononce dans la scène de la pomme seraient de nature à le relever, mais la scène précédente avec Berthe, en détruit tout l'effet. Lorsqu'après la mort du vieux Attinghausen il s'unit aux Suisses, on est porté à croire qu'il s'est converti à la liberté, et tout à coup le voilà qui éclate en annonçant qu'on lui a enlevé sa Berthe; cela n'est certes pas fait pour rehausser le mérite de son action. Il m'a semblé que s'il prononçait les courageuses paroles qu'il adresse à Gessler, avant la scène avec Berthe, et que cette scène ne vînt que dans l'acte suivant, son caractère en vaudrait beaucoup mieux, et que la scène de la déclaration ne serait pas aussi purement théâtrale qu'elle l'est maintenant. Sans doute c'est le cas de dire que Gros-Jean remontre à son curé, mais j'aimerais cependant bien connaître votre opinion à cet égard. Il ne faut pas demander en pareille matière l'avis d'un savant; ces messieurs sont bien trop prudents. Toutefois, malgré ces critiques, si je rencontre un de ces jours quelqu'un de nos jeunes poëtes modernes qui traitent Schiller du haut de leur grandeur et ne l'ap-

prouvent qu'en partie, ce sera tant pis pour lui, car je l'écrase sous mes pieds. Maintenant bonne nuit! Il faut que je sois levé demain de bonne heure; c'est grande fête au couvent, il y a messe solennelle et c'est moi qui dois tenir l'orgue. Ce matin, les moines m'écoutaient pendant que j'exécutais quelques fantaisies; cela leur a plu et ils m'ont invité à jouer demain pendant tous les offices. Le père organiste m'a donné aussi un thème sur lequel j'improviserai des fantaisies; ce thème vaut mieux que tous ceux qui pourraient passer par la tête de n'importe quel organiste italien.

Je verrai comment cela marchera demain. Dans l'après-dînée d'aujourd'hui, j'ai encore joué à l'église deux morceaux d'orgue de ma composition; ils faisaient assez bon effet. Le soir, au moment où je passais devant le couvent, on était en train de fermer l'église; à peine les portes furent-elles closes que les moines se mirent à chanter les nocturnes à pleine voix, dans l'obscurité du chœur. Ils entonnèrent le *si* d'en bas. C'était un son magnifique et on pouvait l'entendre bien loin dans la vallée.

Le 24 août. — Enfin voilà donc encore une belle journée! Nous avons eu un temps superbe, un air pur et un ciel bleu comme je n'en avais plus vu depuis Chamounix; c'était fête au village et sur toutes les montagnes. Lorsqu'après un long brouillard on revoit le matin, de sa fenêtre, la chaîne de montagnes se dessinant nettement avec toutes ses pointes, cela vous fait grand bien. C'est après la pluie, comme vous savez, que les montagnes sont le plus belles; aujourd'hui elles étaient si claires qu'elles semblaient sortir de dessous une enveloppe. Cette vallée

ne le cède à aucune autre en Suisse; si je reviens ici j'en ferai mon quartier général. Elle est plus gracieuse, plus large, plus ouverte que celle de Chamounix, et l'air y circule encore mieux qu'à Interlaken. Les *Spannorter* sont des pics dentelés d'un aspect incroyable; le Titlis tout rond est chargé de neige, tandis qu'il a le pied posé sur les prairies, et les rochers d'Uri qu'on voit dans le lointain, font aussi très-bel effet. En outre nous sommes maintenant dans la pleine lune et la vallée a toutes ses parures. Je n'ai fait toute la journée que dessiner et jouer de l'orgue. Ce matin j'ai rempli mes fonctions d'organiste; c'était superbe. L'orgue est placé tout près du maître-autel, à côté des stalles du chœur réservées aux pères. Je pris donc place au milieu des moines comme un vrai Saül parmi les prophètes; auprès de moi un bénédictin à la mine renfrognée râclait de la contre-basse et quelques autres du violon; un des notables de l'endroit jouait le premier violon. Le *pater præceptor* se tenait devant moi, chantant les solos et dirigeait l'orchestre avec un grand bâton gros comme le bras; les élèves du couvent, vêtus de leurs frocs noirs, composaient le chœur; un vieux paysan tout racorni faisait sa partie sur un hautbois vieux et usé comme lui, et tout à l'autre bout du chœur deux autres, assis devant un pupitre, soufflaient tranquillement dans deux grandes trompettes ornées de houppes vertes. Et avec tout cela, c'était plaisir de les voir; on était obligé de prendre en affection ces braves gens, car ils avaient du zèle et faisaient tous de leur mieux. On donnait une messe d'Emmérich[1]; chaque note avait sa queue et sa poudre; je jouai consciencieuse-

[1] Emmerich (Joseph), compositeur, né à Kemnath, en Bavière, en 1772, a beaucoup écrit pour l'Église.

ment la basse générale de ma voix chiffrée; j'ajoutai de temps à autre des instruments à vent quand je m'ennuyais, je fis aussi les répons, je me livrai à des fantaisies sur le thème qu'on m'avait donné ; enfin, sur la demande du supérieur, il me fallut jouer une marche, quelque dur que cela me parût sur l'orgue, après quoi on me congédia avec force compliments. Aujourd'hui après midi, j'ai dû aller jouer seul pour les moines; ils m'ont donné les plus jolis thèmes du monde, entre autres le *Credo*. Une fantaisie sur ce dernier thème m'a très-bien réussi; c'est la première de ma vie que j'aurais voulu pouvoir écrire, mais je n'en sais plus que la marche et je vous prie de m'en laisser transcrire ici pour Fanny un passage que je désire ne pas oublier. Les contre-thèmes devenaient peu à peu de plus en plus nombreux par opposition au *canto fermo;* c'étaient d'abord des notes pointées, puis des triolets et enfin de rapides doubles croches sur lesquelles devait toujours ressortir le *Credo;* mais tout à la fin, les doubles croches firent rage, ensuite vinrent des arpéges en *sol* mineur sur l'orgue tout entier, puis je pris le thème à la pédale en notes allongées (les arpéges continuant toujours), de sorte qu'il se termina en *la;* je fis sur le *la* un point d'orgue en arpéges, et tout à coup il me passa par la tête de faire les arpéges avec la main gauche seule, de sorte que la droite, tout en haut, jouait le *Credo* en *la*. Il y eut alors un temps d'arrêt et une pause sur la dernière note, et ce fut fini. Je voudrais que tu eusses entendu cela, je suis sûr que tu en aurais été contente. Les moines vinrent au grand complet me faire leurs adieux et nous nous séparâmes de la façon la plus cordiale. Ils voulaient me donner des lettres de recommandation pour d'autres localités d'Unterwalden, mais je les remerciai, car je compte aller demain matin à Lucerne, où

je resterai cinq ou six jours, après quoi je quitterai la Suisse. A vous.

<p style="text-align:right">Félix.</p>

LETTRE XLIII

A GUILLAUME TAUBERT.

<p style="text-align:right">Lucerne, le 27 août 1831.</p>

J'ai des remercîments à vous faire, et je ne sais par où commencer. Vous remercierai-je d'abord du plaisir que vous m'avez procuré à Milan par l'envoi de vos chants, ou bien de votre aimable lettre que j'ai reçue hier? Mais les deux choses peuvent aller ensemble et maintenant, je pense, voilà notre connaissance faite. Ne vaut-il pas autant, après tout, être présentés l'un à l'autre par des feuilles de musique que par un tiers dans une société? On se lie ainsi beaucoup plus vite et d'une manière plus intime. D'ailleurs les gens qui vous présentent quelqu'un ont l'habitude de prononcer son nom si peu distinctement que le plus souvent on ne sait pas qui l'on a devant soi; et puis on se garde bien de vous dire si c'est un homme aimable et gai ou s'il est d'un caractère sombre et morose. Nous sommes, nous, beaucoup mieux renseignés. Vos chants m'ont dit votre nom de la façon la plus claire et la plus nette; ils m'ont révélé votre manière d'être et de penser, ils m'ont appris aussi que vous aimez la musique et voulez la faire progresser, de sorte que je vous connais déjà beaucoup mieux que si nous nous étions vus souvent.

Quant à la joie, à la satisfaction profonde que l'on éprouve en apprenant qu'il y a de par le monde un musicien de plus, dont les projets et les tendances sont les mêmes que les nôtres, qui suit la même voie que nous, vous ne pouvez peut-être pas vous imaginer jusqu'à quel point je la ressens en ce moment, moi qui viens d'un pays où la musique ne vit plus parmi les hommes. C'est là une chose que j'avais jusqu'ici regardée comme impossible en tout pays, et particulièrement en Italie au milieu de cette riche et luxuriante nature, avec un passé si propre à stimuler l'ardeur des générations nouvelles ; mais tout ce que j'ai eu la douleur d'y voir ces derniers temps ne m'a que trop prouvé que ce n'est pas seulement la musique qui a cessé d'y vivre; ce serait certes un miracle qu'il y eut une musique là où il n'y a plus aucun sentiment. Cette cruelle désillusion finissait par confondre toutes mes idées et je m'imaginais que j'étais devenu hypocondre, car je ne trouvais aucun plaisir à entendre toutes les bouffonneries des compositeurs italiens, et cependant je voyais une masse de gens sérieux, de bourgeois bien posés y donner leur assentiment. Lorsqu'après m'avoir joué quelque chose de leur cru, ils se mettaient à louer ma musique et à la porter aux nues, cela me causait une impression plus désagréable que je ne saurais vous le dire ; — bref il me prenait parfois envie de m'affubler d'un froc, de laisser croître ma barbe et de me faire ermite, tant j'étais dégoûté du monde. C'est en Italie seulement qu'on apprend tout ce que vaut un musicien, c'est-à-dire un musicien qui pense à la musique et non à l'argent, aux décorations, aux dames ou à la gloire. Aussi est-on doublement heureux de voir, que sans qu'on s'en doute, il est encore quelque part un coin où ces idées-là vivent et se développent.

C'est vous dire assez que vos chants m'ont fait grand plaisir, parce qu'ils m'ont révélé en vous un musicien. Donnons-nous donc la main par-dessus les monts ; mais, je vous en prie, traitez-moi désormais en ami, et ne me parlez plus si cérémonieusement de mes *conseils* et de mes *leçons*. Je suis presque peiné de lire ces mots dans votre lettre, et je ne sais pas trop qu'en dire. Ce qui vaut beaucoup mieux, c'est que vous m'avez promis de m'envoyer quelque chose à Munich et de m'écrire une autre lettre. Je vous dirai franchement l'effet que m'aura produit votre musique ; vous me direz également en toute sincérité votre opinion sur mes derniers ouvrages, et nous nous donnerons, si vous le voulez bien, des conseils réciproques. J'attends avec impatience les nouvelles compositions de vous que vous me promettez, car je suis sûr qu'elles me feront grand plaisir, et je compte y voir plus nettement accusées certaines choses qui se laissaient pressentir partout dans vos anciens chants. Aussi ne veux-je rien vous dire aujourd'hui de l'impression que ces derniers m'ont produite, attendu que votre prochain envoi pourrait bien répondre par avance à telle question ou objection que j'aurais à vous poser. Je vous prierai seulement de me donner d'amples détails sur votre compte, afin que nous nous connaissions mieux encore ; je vous ferai part aussi de mes projets, de mes idées et nous resserrons ainsi nos relations. Faites-moi savoir ce que vous avez composé ou ce que vous composez de nouveau, comment vous vivez à Berlin, quels sont vos plans pour plus tard, bref tout ce qui concerne votre vie musicale ; cela aura pour moi le plus grand intérêt. Sans doute cela se trouvera déjà dans la musique que vous m'avez si gracieusement promise, mais par bonheur elle et votre lettre parti-

ront ensemble. N'avez-vous donc fait jusqu'ici aucune grande composition, une symphonie bien tapageuse, un opéra ou quelque chose de ce genre? Pour ma part, j'ai en ce moment une envie irrésistible de composer un opéra, et cette pensée ne me laisse pas même le calme nécessaire pour commencer quelque chose de moins important. Je crois que si j'avais le livret aujourd'hui, l'opéra serait fait demain, tant est grand mon désir ! Autrefois la seule pensée d'une symphonie était pour moi si entraînante que je ne pouvais songer à rien autre quand j'en avais une en tête, car le son des instruments a aussi en soi quelque chose de solennel et de sublime; et cependant voilà déjà longtemps que j'ai abandonné une symphonie commencée pour composer une cantate de Gœthe, uniquement parce que j'avais là des voix et des chœurs. Je vais maintenant terminer aussi la symphonie, mais je ne désire rien tant que de composer un vrai opéra. Seulement d'où me viendra le livret? C'est ce que, depuis hier soir, je sais moins que jamais, et voici pourquoi : il y avait plus d'un an qu'il ne m'était tombé entre les mains une feuille allemande traitant d'esthétique; or hier, pour me remettre en goût, il m'a fallu digérer un Menzel bouffi d'orgueil qui abîmait modestement Gœthe; un Grabbe non moins infatué de son mérite qui éreintait Shakespeare avec la même humilité, et enfin les philosophes qui trouvent Schiller trop trivial ! Est-ce que ces manières orgueilleuses et déplaisantes de la nouvelle école, avec son ignoble cynisme, ne vous révoltent pas comme moi? N'êtes-vous pas comme moi d'avis que la première condition pour être artiste c'est de respecter la grandeur, de s'incliner devant elle, et de lui rendre justice au lieu de chercher à éteindre les grands flambeaux pour que les petites chandelles aient un peu

plus d'éclat? Si un homme ne sent pas ce qui est grand, je voudrais bien savoir comment il pourrait me le faire sentir! Et n'est-ce pas pitié de voir que tous ces gens-là, avec leurs grands airs méprisants, sont incapables, en fin de compte, de produire autre chose que des imitations de telle ou telle individualité marquante, et ne se doutent même pas de ce que c'est que cette puissance créatrice libre et féconde qui nous donne des chefs-d'œuvre sans s'inquiéter ni des personnes, ni de l'esthétique, ni de la critique, ni de rien au monde. Pardonnez-moi cette sortie un peu vive peut-être; mais il y avait longtemps que je n'avais lu de ces sortes de choses, et j'ai été irrité de voir que ces absurdités continuent, et que le philosophe qui prétend que l'art est fini persiste à soutenir qu'il n'y a plus d'art, comme si l'art pouvait jamais cesser d'exister!

Nous vivons dans un temps bien étrange et bien tourmenté; mais que celui qui trouve que l'art a cessé d'être le laisse au moins, pour l'amour de Dieu, reposer en paix. En tout cas, quelle que soit au dehors la violence de l'orage, il ne va pas encore, j'imagine, renverser les maisons. Continuons donc à travailler tranquillement chez nous, ne consultant que nos forces et notre but sans nous occuper des autres, et la tourmente passera; il viendra même un jour où l'on ne pourra plus se figurer qu'on ait vécu au milieu d'un tohubohu aussi insensé. Pour ma part, j'ai pris la résolution de suivre cette ligne de conduite aussi longtemps que je pourrai, et d'aller droit mon chemin; car, au bout du compte, personne ne me contestera qu'il y ait de la musique, et c'est le principal. Encore une fois les mots me manquent pour vous dire quel plaisir on éprouve à trouver quelqu'un qui se propose le même but qu'on poursuit soi-même et qui y tend par les mêmes

moyens. Je vous le laisse à penser, ainsi que toutes les bonnes choses que cette lettre ne vous dit pas, mais que mon cœur sent vivement. Adieu donc et donnez-moi bientôt de vos nouvelles. Dites, je vous prie, de ma part, les choses les plus amicales à notre cher Berger [1]; je voulais toujours lui écrire, et je n'ai pas encore pu en venir à bout, mais je le ferai un de ces jours. Excusez la sécheresse de cette longue lettre; la prochaine fois, j'espère que cela ira déjà mieux. Encore une fois adieu ! A vous.

<p style="text-align: right">FÉLIX MENDELSSOHN-BARTHOLDY.</p>

LETTRE XLIV

<p style="text-align: center">Sommet du Righi, le 30 août 1831.</p>

Je suis sur le *Righi;* je n'ai pas besoin de vous en dire davantage, car vous connaissez la montagne. Mais, Dieu que c'est beau !

Ce matin, de bonne heure, je partais de Lucerne; toutes les montagnes étaient voilées et ceux qui prétendent connaître le temps annonçaient de la pluie; seulement comme jusqu'ici j'ai toujours vu arriver tout le contraire de ce qu'ils disaient, j'ai cherché à me faire mes symptômes à moi, et, jusqu'à présent, j'ai prophétisé aussi faux que les autres. Cependant, ce matin, le temps ne me déplaisait pas; mais peu soucieux de faire mon ascension tout de suite pendant que les montagnes étaient encore voilées

[1] Louis Berger, professeur de piano de Mendelssohn.

(car le *Faulhorn* vous rend prudent), je rôdai toute la matinée au pied du *Righi*, regardant de temps en temps du côté du sommet, s'il ne faisait pas mine de s'éclaircir. Enfin, à midi, j'arrivais à Küssnacht, et je me trouvais à la bifurcation des deux chemins; à droite, était celui du *Righi*, à gauche, celui d'Immensée. Je me décidai à ne pas voir le *Righi* cette fois, et, lui disant un douloureux adieu, je m'engageai dans le chemin creux qui conduit à Art, sur le lac de Zug. Ce chemin est vraiment délicieux, mais cela ne m'empêchait pas de jeter de temps à autre un coup d'œil du côté du *Righi*, pour voir si j'apercevrais le sommet. J'étais à Art, en train de dîner, lorsque le ciel s'éclaircit tout à coup; le vent était très-bon; de tous côtés on voyait s'élever les nuages. Ma résolution fut aussitôt prise, et je me disposai à monter au *Righi*. Il n'y avait pas de temps à perdre si je voulais voir le coucher du soleil; je partis donc de mon grand pas de montagne, et en deux heures trois quarts j'arrivais sur le sommet, dans la maison que vous connaissez. Tout en haut de la cime, j'aperçus environ quarante personnes, debout, étendant les mains, et se livrant à une pantomine des plus expressives qui indiquait une vive admiration : je courus les rejoindre et je fus témoin d'un nouveau et merveilleux spectacle. Les vallées étaient toutes pleines de brouillards et de nuages au-dessus desquels se détachaient, avec une netteté admirable, les hautes montagnes neigeuses, les glaciers et les rochers noirs. Les brouillards s'étant éloignés, découvrirent une autre partie du tableau : nous vîmes les Alpes bernoises, la *Jungfrau*, le *Moine*, le *Finsteraarhorn*, puis le *Titlis* et les montagnes d'Unterwalden; enfin la chaîne entière apparut sans le moindre voile dans toute sa longueur; alors les nuages qui couvraient

les vallées commencèrent à se déchirer : on vit les lacs, Lucerne, Zug, et il ne resta plus sur le paysage que quelques bandes de nuages légères et transparentes, du côté du couchant. Lorsqu'on vient ainsi des montagnes et qu'on regarde du haut du *Righi*, cela vous fait le même effet que si, à la fin d'un opéra, l'on entendait exécuter de nouveau l'ouverture et d'autres morceaux; tous les endroits d'où l'on a eu des vues si magnifiques : la *Wengernalp*, les *Wetterhoerner*, la vallée d'Engelberg se représentent encore une fois l'un à côté de l'autre, et l'on peut leur faire ses adieux. Je m'imaginais que les glaciers ne pouvaient faire une si grande impression que la première fois, à cause de la surprise qu'on éprouve lorsqu'on n'en a pas encore vu, mais je m'aperçois que cette impression est presque encore plus grande à la fin qu'au début.

Schwytz, le 31 août.

J'ai constaté, hier et aujourd'hui, avec un sentiment de vive reconnaissance, dans quelles favorables conditions j'ai vu pour la première fois ce pays, et combien cela a contribué à m'ouvrir l'esprit et à rendre mes jouissances plus vives d'avoir été témoin jadis de l'admiration enthousiaste qui vous faisait tout oublier devant ces merveilles. Aujourd'hui, je me suis souvent rappelé votre joie d'alors et l'impression profonde qu'elle avait faite sur moi. Aussi le *Righi* témoigne-t-il d'une affection toute particulière pour notre famille, et ce matin, pour me prouver son bon vouloir, il m'a gratifié d'un lever de soleil aussi splendide, aussi pur que celui que nous avons vu ensemble. La lune à son déclin, le joyeux cornet des Alpes, les feux d'une

longue aurore venant rougir d'abord les cimes neigeuses des montagnes, les petits nuages blancs flottant au-dessus du lac de Zug, toutes ces dents brillantes et nettement découpées qui se penchent en tous sens les unes vers les autres, la lumière qui se montre peu à peu sur les hauteurs, les gens battant la semelle et grelottant dans leurs couvertures, les moines de Notre-Dame-aux-Neiges, rien n'a manqué au tableau. Je ne pouvais pas me séparer de cet admirable coup d'œil, et je restai encore six heures de suite sur le sommet du *Righi*, à regarder les montagnes. Si jamais tu reviens ici, me disais-je, il y aura peut-être bien du changement; grave-toi donc aussi fortement que possible cette vue dans la mémoire. Pendant ces six heures, je causais avec les allants et les venants des malheurs du temps, de la politique et aussi des montagnes brillantes qui se dressaient devant nous. La matinée s'écoula ainsi. Enfin, à dix heures et demie, il fallut songer à partir, et il était grand temps, car je voulais aller encore aujourd'hui à Einsiedeln par le Haken [1]; mais sur le chemin escarpé qui conduit à Lowerz, mon fidèle parapluie, qui me servait en même temps de bâton de montagne, se brisa en plusieurs morceaux; cet accident m'a retenu et je suis resté ici, de sorte que demain je partirai tout frais pour passer le Haken.

Wallenstadt, le 2 septembre.

Me voici de nouveau dans les brouillards et les nuages; je ne puis ni avancer ni reculer, et, pour peu que les choses

[1] Montagne du canton de Schwytz, à 2,200 pieds au-dessus du niveau de la mer. (*Note du trad.*)

tournent mal, nous risquons d'avoir une petite inondation. Pendant la traversée du lac, les mariniers prédisaient que nous aurions très-beau temps; en conséquence, une demi-heure après il commença à pleuvoir, et cela n'a pas l'air de vouloir cesser de sitôt, car le ciel est chargé de gros nuages tristes et lourds comme on n'en voit que dans les montagnes. S'il faisait ce temps-là dans trois jours d'ici, je ne m'en inquiéterais guère, mais ce serait vraiment dommage que la Suisse me fît une si vilaine mine au moment de la quitter. Je reviens à l'instant de l'église où j'ai passé trois heures à jouer de l'orgue, jusqu'à la nuit presque close. Un homme paralysé faisait marcher les soufflets; à part lui, il n'y avait pas une âme dans l'église. Le seul registre dont on put se servir était, dans le clavier à la main, une flûte sourde et très-douce, et, dans celui de pédale, une sous-basse indéterminée de seize pieds; j'ai fait avec cela des fantaisies pendant tout le temps, et à la fin je tombai dans une mélodie chorale en *mi* mineur sans pouvoir me rappeler d'où elle sortait. Je ne pouvais pas m'en défaire, et tout à coup je m'aperçus que c'étaient les litanies dont la musique me venait à la tête parce que j'en avais les paroles dans le cœur; j'eus alors un vaste champ et un thème inépuisable de fantaisies. Pour finir, la sous-basse vint toute seule avec une rapidité vertigineuse en *mi* mineur, tout à fait en bas; puis la flûte reprit tout à fait en haut le choral en *mi* mineur, et la voix grondante de l'orgue s'éteignit peu à peu; il me fallut alors cesser car il faisait noir dans l'église. Pendant ce temps-là il pleuvait et ventait au dehors d'une façon effroyable; on ne voyait pas trace des grands et magnifiques rochers qui bordent le lac; c'était un temps désolant! Je lus ensuite des journaux qui ne l'étaient guère moins;—tout est gris et triste.—Dis-moi,

Fanny, connais-tu la musique de la *Parisienne* d'Auber ? Je la regarde comme la plus mauvaise chose qu'il ait jamais faite ; peut-être cela vient-il de ce que le sujet était véritablement élevé, mais, quelle qu'en soit la cause, c'est détestable. Faire pour un grand peuple en proie à l'agitation la plus violente, un petit morceau parfaitement froid, trivial et niais, c'est ce dont Auber seul était capable. Le refrain me révolte chaque fois que j'y pense ; on dirait entendre des enfants qui chantent en jouant avec un tambour, seulement c'est encore un peu plus mauvais. Les paroles ne valent rien non plus : de petites antithèses et des pointes ne sont pas de mise en pareil cas. Mais la musique ! est-il possible d'imaginer rien de plus vide ? C'est une marche bonne pour des saltimbanques, et en fin de compte, une simple et misérable copie de la *Marseillaise*. Ce n'est pas là ce qui convient à notre époque ; ou bien si c'est ce qu'il lui faut, si l'on doit lui donner une simple copie de l'hymne marseillais, alors malheur à nous ! Ce qui, dans celle-ci, est hardi, bouillant, plein d'enthousiasme, est dans celle-là fanfaron, froid, calculé, compassé. La *Marseillaise* est autant au-dessus de la *Parisienne* que toute œuvre produite par un véritable enthousiasme est au-dessus de ce qui a été fait en vue d'un objet quelconque, cet objet fût-il même l'enthousiasme. Jamais la *Parisienne* ne donnera du cœur à personne, car elle-même n'est pas partie du cœur. Du reste, soit dit en passant, je ne connais pas, entre musiciens et poëtes, de ressemblance plus frappante qu'entre Auber et Clauren [1]. Auber traduit fidèlement

[1] Clauren (H.), romancier allemand, d'une fécondité *trop* commune. Son vrai nom était Carl Heun, dont son pseudonyme H. Clauren formait l'anagramme. Il naquit le 20 mars 1771, à Dobriglugk, dans la

note pour note, ce que l'autre exprime mot pour mot : la vantardise, l'infâme matérialisme, l'érudition, la recherche des morceaux friands, et l'imitation prétentieuse des genres étrangers. Et cependant peut-on effacer le nom de Clauren de notre histoire littéraire? A qui d'ailleurs cela peut-il nuire qu'il y soit? En lisez-vous moins volontiers quelque chose de bon? Il faudrait qu'un jeune poëte ne fût encore guère avancé pour ne pas mépriser et haïr de tout son cœur des productions comme celles de Clauren ; mais il n'en est pas moins vrai que la masse les aime ; il faut bien en prendre son parti; seulement c'est tant pis pour la masse qui perd son temps et déprave son goût. Écris-moi donc ce que tu penses de la *Parisienne*. Je la chante parfois, chemin faisant, par farce ; on marche alors tout à fait comme un choriste dans la file [1].

Il a encore une fois plu toute la nuit et toute la matinée ; avec cela, il fait un froid piquant comme en hiver, et, sur les hauteurs voisines, il y a déjà une épaisse couche de neige. Il y a eu de nouveau, à Appenzell, une inondation terrible, qui a causé de très-grands dégâts et a ravagé toutes les routes; sur les bords du lac de Zurich, on fait des pèlerinages et des processions en masse pour implorer

basse Lusace. Étant encore étudiant, il publia le roman de *Gustave-Adolphe*. L'amour des lectures frivoles et une certaine sentimentalité jointe à une manière vive de concevoir et de présenter ses sujets expliquent suffisamment les succès éphémères qu'il obtint en Allemagne. Il perdit bientôt la faveur publique, et Wilhelm Hauff lui donna le coup de grâce par son spirituel persiflage. Depuis 1832 ou 1834, il n'a plus rien publié que quelques articles de Revues.

[1] Ce que dit Mendelssohn de l'auteur de la *Muette*, du *Domino noir* et de tant d'œuvres remarquables, prouve une fois de plus que les hommes de talent se jugent fort mal entr'eux, et que le public seul sait leur rendre à chacun la justice qui leur est due.

du ciel la cessation de la pluie. J'ai dû, ce matin, faire le trajet en voiture, attendu que tous les chemins sont remplis d'eau et de vase; je resterai ici jusqu'à demain, et je partirai de très-bonne heure par la diligence qui passe par Sargans et me conduira jusqu'à Altstetten, en remontant la vallée du Rhin. Probablement, demain soir, j'aurai déjà atteint ou dépassé la frontière suisse, car maintenant mon voyage d'agrément est fini, et l'automne est là. Je n'ai, du reste, pas le droit de me plaindre pour deux ou trois jours d'ennui, après en avoir eu tant de si beaux. Je suis presque, au contraire, tenté de m'en réjouir; il y a toujours assez à faire même dans un trou comme Sargans et par une pluie diluvienne comme celle d'aujourd'hui, car heureusement il n'est dans ce pays aucune localité, tant petite soit-elle, où l'on ne trouve un orgue. Celui d'ici est tout petit, à la vérité, l'octave d'en bas, au clavier à la main et à la pédale, est brisée, ou, comme je dis, estropiée; mais enfin, c'est un orgue et cela me suffit. J'ai joué aujourd'hui toute la matinée, et j'ai commencé à étudier, car c'est vraiment une honte que je ne puisse pas jouer les morceaux principaux de Sébastien Bach. A Munich, je me propose de m'exercer pendant une heure chaque jour, s'il est possible, attendu qu'ici, au bout de quelques heures, j'ai déjà fait des progrès sous le rapport du mouvement des pieds. Rietz m'avait raconté un jour que Schneider, à Dresde, lui avait joué sur l'orgue la fugue en *ré* majeur du *Clavecin bien tempéré*[1], en faisant les basses avec la pédale : cela m'avait paru jusqu'à présent tellement fabuleux que je ne l'avais jamais bien

[1] Titre d'un recueil de fugues et de préludes très-difficiles, de J. Séb. Bach. *(Note du trad.).*

compris. Ce matin, m'en étant souvenu, tandis que j'étais
à l'orgue, je me mis sur-le-champ à l'essayer, et j'ai assez
réussi pour me convaincre que ce n'était pas impossible
et que je pourrais l'apprendre. Le thème allait déjà assez
bien ; je me suis exercé aussi sur les passages de la fugue
en *ré* majeur pour orgue, de la toccate en *fa* majeur et de
la fugue en *sol* mineur, que je savais par cœur. Si je
trouve à Munich un véritable orgue auquel il ne manque
rien, j'étudierai ces morceaux, et je me fais une joie d'enfant de les jouer tous l'un après l'autre. La toccate en *fa*
majeur, avec la modulation à la fin, fait un tel vacarme
qu'on dirait que l'église va s'écrouler. C'était un terrible
maître que ce Bach ! Outre mes études d'orgue, j'ai encore beaucoup de croquis à prendre sur mon nouvel album (j'ai achevé d'en remplir un à Engelberg). Il me
faudra ensuite manger comme six cents lutteurs ; après
dîner, je retournerai m'exercer sur l'orgue, et ainsi se
passera la journée de pluie de Sargans. Cet endroit paraît
être bien situé et avoir assez bonne mine, avec son château perché sur la hauteur ; mais il n'y a pas moyen de
mettre les pieds dehors.

Au soir. — Hier, à cette même heure, je faisais encore
des projets de voyage à pied, et je voulais au moins traverser tout le canton d'Appenzell ; mais j'ai été bien désappointé en apprenant, il n'y a qu'un instant, que probablement il ne fallait plus songer pour cette année aux
courses de montagnes. Toutes les hauteurs sont couvertes
d'une épaisse couche de neige, car depuis trente-six
heures qu'il pleut ici dans la vallée, c'est de la neige qui
tombe là-haut ; les troupeaux sont obligés de descendre
des Alpes, où ils auraient dû rester encore un mois ; ainsi

il ne faut plus penser à voyager en touriste. Hier encore, j'allais pédestrement, et maintenant c'est chose impossible d'ici à six mois. Mon voyage à pied est donc fini ; il a été magnifique et je ne l'oublierai jamais. Nous allons à présent nous remettre avec ardeur à faire de la musique. Il est grand temps. Je viens encore de m'exercer sur l'orgue jusqu'à la nuit tombante ; je piétinais avec rage sur les pédales sans comprendre ce qui manquait, lorsque nous nous aperçûmes tout à coup que l'*ut* dièse d'en bas bourdonnait très-doucement, mais sans discontinuer sur la sous-basse. Nous avions beau presser, secouer, pousser les touches, rien n'y faisait ; il fallut nous glisser dans l'orgue autour des gros tuyaux ; l'*ut* dièse continuait toujours à faire entendre un léger murmure ; le défaut se trouvait dans le sommier, ce qui mettait l'organiste dans un grand embarras, car c'est demain jour de fête ; à la fin, je me décidai à mettre mon mouchoir de poche dans le tuyau, de sorte qu'il n'y eut plus de fuite de son, mais aussi plus d'*ut* dièse. Malgré cela, je continuai à jouer ; cela va déjà passablement. Je vais maintenant dessiner encore le glacier du Rhône, après quoi la journée m'appartiendra, c'est-à-dire que j'irai me mettre au lit. Je vous écrirai sur la page suivante l'endroit où je serai demain soir, car aujourd'hui je n'en sais encore rien. Bonne nuit. Huit heures sonnent en *fa* mineur, et il pleut et il vente en *fa* dièse ou en *sol* dièse mineur, en tous les dièses imaginables.

Saint-Gall, le 4.

Vous pensez que je suis l'abbé de Saint-Gall, citoyen ?

Je me trouve en effet si bien ici après le temps affreux que je viens d'essuyer! Les quatre heures de route à travers les montagnes pour venir d'Altstetten ont été une véritable lutte contre les éléments déchaînés. Si je vous disais que je n'avais jamais vu ni ne m'étais jamais imaginé rien de pareil, ce ne serait pas dire grand'chose, mais les plus vieilles gens du canton peuvent en dire autant que moi. Une grande fabrique s'est écroulée et plusieurs personnes y ont péri. Il m'a fallu aujourd'hui aller encore une fois à pied et faire un détour par le canton d'Appenzell pour arriver ici dans un état semblable à celui de l'Égypte après les sept plaies; mais je vous conterai cela demain dans la dernière lettre que je vous adresserai de Suisse. En ce moment on sonne le dîner, et je vais aller m'attabler comme si j'étais vraiment l'abbé de Saint-Gall.

Lindau, le 5 septembre.

Je vois devant moi la Suisse avec ses montagnes d'un bleu sombre, ses sentiers, ses orages, ses hautes cimes et ses vallées charmantes. Ici finit encore une grande partie de mon voyage et aussi de mon journal. Aujourd'hui à midi j'ai passé dans un bac, au-dessus de Rheineck, le Rhin aux flots gris et impétueux, et me voici déjà sur le sol bavarois. J'ai naturellement renoncé à mon projet de voyage pédestre dans les montagnes de Bavière; il y aurait folie à entreprendre encore cette année une excur-

sion de ce genre. Pendant quatre grands jours il a plu sans discontinuer, seulement avec un peu plus ou un peu moins de violence; on eût dit que le bon Dieu était de mauvaise humeur. Je suis passé aujourd'hui à travers de vastes vergers qui étaient recouverts non pas d'eau, mais de limon et de vase; c'est un spectacle pitoyable et navrant; pardonnez-moi donc si je reprends mon ton de litanie de la page précédente, mais je n'ai jamais rien vu de plus triste en fait de campagne que ces collines vertes et cultivées, toutes couvertes de neige, tandis qu'en bas les arbres fruitiers chargés de fruits mûrs baignent dans l'eau qui renvoie leur image. Cette neige fine et sale qui s'est déposée sur les forêts de sapins et sur les prairies, semble la désolation en personne; de plus un bourgeois de Sargans me contait qu'en 1811, toute cette petite ville avait été brûlée et qu'elle se relevait à grand'peine de ses ruines; que cette année les vignes, qui sont la principale ressource des habitants, avaient été complétement ravagées par la grêle, et que d'un autre côté les Alpes avaient dû être abandonnées par les troupeaux longtemps avant l'époque ordinaire; il y a là de quoi vous faire réfléchir et cet hiver s'annonce sous de bien tristes auspices. Mais c'est une chose singulière, quand je suis obligé d'aller à pied par un pareil temps et d'en souffrir de dures, cela ne me met pas de mauvaise humeur; au contraire je me réjouis toujours de ce que ces sortes d'inconvénients ne puissent rien sur moi. Hier quand j'arrivai avec la poste à Altstetten par un vrai froid de décembre, il se trouva qu'il n'y avait pas de route carrossable pour se rendre à Trogen où malheureusement j'avais envoyé, le dernier beau jour, mon manteau et mon paquet. Comme il me les fallait pour le soir, car le froid était très-vif, je ne perdis pas grand temps en

réflexions, et m'engageant pour la dernière fois dans les montagnes, je me rendis dans le canton d'Appenzell. Je ne saurais vous décrire l'aspect qu'avaient les sentiers dans les forêts, sur les hauteurs et dans les prés ; comme c'était un dimanche et justement à l'heure de l'office, je n'avais pas pu trouver de guide ; je ne rencontrai pas une âme sur mon chemin ; tout le monde se tenait calfeutré chez soi, et j'arpentai les champs tout seul jusqu'à Trogen. Vous ne pouvez vous imaginer quel étonnant sentiment d'indépendance on éprouve lorsque par un temps pareil et par de pareils chemins l'on traverse une forêt. Ajoutez à cela que je connais parfaitement maintenant la manière de coqueriquer et de chanter à la suisse, de sorte que tout le long de la route je criais et chantais des tyroliennes. J'arrivai donc à Trogen en très-belle humeur. Les gens de l'auberge s'étant montrés grossiers et mal appris, je leur dis poliment : « allez vous faire pendre, je continue ma route. » En consultant ma carte, je vis que Saint-Gall était l'endroit à peu près sortable qui se trouvait le plus rapproché, et en outre c'était le seul chemin praticable. Mais personne ne voulait venir avec moi par ce temps affreux ; alors je résolus de porter mon paquet moi-même, et je me disposai à partir en pestant contre ces *braves* suisses et leur réputation usurpée de peuple hospitalier. Mais aussitôt j'eus la contre-partie, comme il arrive bien souvent. En effet, ayant été chez le messager qui devait me remettre mes effets, je le trouvai chez lui dans une maison de bois nouvellement construite, d'une propreté admirable, et représentant le véritable idéal d'un intérieur suisse. Il était assis devant la table avec toute sa famille ; une douce chaleur se répandait dans la chambre et partout régnait un ordre parfait. Le vieux messager se leva, vint

au-devant de moi, me tendit la main et me força à m'asseoir ; puis il envoya dans tout le village chercher pour moi un porteur ou une voiture ; mais personne ne voulant marcher, il finit par me donner son fils qui, pour porter mon paquet à une distance de deux lieues, ne me demanda que deux batz [1]. Une délicieuse petite fille à chevelure blonde faisait un travail d'aiguille, la vieille mère lisait dans un gros livre, le messager lui-même lisait les derniers journaux ; c'était un tableau superbe. Quand je me mis en route, le temps sembla vouloir me dire : « ah ! tu veux me braver ! eh bien nous allons voir qui sera le plus fort ! » En effet la tourmente redoubla de fureur. On eût dit par moments qu'une main vigoureuse empoignait mon parapluie, le secouait, le tordait ; mes doigts engourdis pouvaient à peine le retenir ; le chemin était glissant comme du savon, à tel point que mon guide tomba devant moi tout de son long dans la boue ; — mais, malgré tout cela, nous allions toujours, pestant et chantant de tout notre cœur ; nous passâmes enfin devant un couvent de religieuses, nous les régalâmes d'une petite sérénade, et nous arrivâmes à Saint-Gall. C'était là la fin de nos misères. Hier je me faisais conduire ici en voiture, et le soir je trouvais un orgue admirable sur lequel je puis jouer à cœur joie le : « *Pare-toi, ô chère âme!* » Aujourd'hui j'irai coucher à Memmingen, demain à Augsbourg, après-demain, s'il plaît à Dieu, à Munich, et mon voyage en Suisse ne sera déjà plus qu'un souvenir. Peut-être vous ai-je ennuyés en vous écrivant tous ces riens insignifiants ; mais le temps était si morose qu'il ne fallait pas encore l'être soi-même par-dessus le marché ; et si je vous ai

[1] Le batz suisse valait quinze centimes. (*Note du trad.*)

envoyé mon journal c'était uniquement pour vous dire que, partout où je me trouve bien, partout où j'ai du plaisir, votre souvenir est avec moi et que ma pensée s'envole vers vous. Le piéton mouillé et crotté vous fait ses adieux; la prochaine fois il vous écrira en citadin, ayant cartes de visite, linge blanc et habit noir. Adieu.

<div style="text-align:right">FÉLIX.</div>

LETTRE XLV

LETTRE BOURGEOISE DE MUNICH.

<div style="text-align:right">Munich, le 6 octobre 1831.</div>

Comme l'on est content de soi quand le matin, en se levant, on a un grand morceau allégro à instrumenter avec force hautbois et trompettes, et que l'on voit un temps superbe qui vous promet pour l'après-dînée une longue et bonne promenade! Voilà déjà toute une semaine que je suis à ce régime, et Munich qui m'avait produit la première fois une impression très-agréable, me plaît encore beaucoup plus cette fois-ci. Je ne connais guère d'autre endroit où je pourrais avoir aussi bien toutes mes aises et vivre aussi bourgeoisement qu'ici. Mais ce qui me charme par-dessus tout, c'est de ne voir que des visages gais avec lesquels je fais nombre et de connaître toutes les personnes que je rencontre dans la rue. En ce moment je m'occupe de mon concert et j'ai de la besogne par-dessus la tête; mes connaissances qui viennent à chaque instant m'interrompre dans mon travail, le beau temps

qui vous invite à sortir, les copistes qui vous forcent à rester à la maison, tout cela forme la vie la plus mouvementée et la plus agréable. Mon concert a dû être remis à cause de la fête d'octobre qui commence dimanche prochain et dure toute la semaine. Il y a alors tous les soirs théâtre et bal, et il ne faut pas songer à trouver ni un orchestre ni une salle. Mais le lundi 17, à 6 heures et demie du soir, pensez à moi; je serai à la tête de trente violons et du double d'instruments à vent. La première partie commencera par la symphonie en *ut* mineur, et la seconde par le *Songe d'une nuit d'été*. Mon nouveau concerto en *sol* mineur terminera la première, et pour finir la seconde, je devrai hélas! jouer des fantaisies. Je ne le fais pas de bon gré, croyez-moi, mais le public y tient. Baermann [1] s'est décidé à jouer de nouveau; Breiting [2], la Vial, Loehle [3], Bayer [4] et Pellegrini [5], tels sont les noms des chanteurs qui exécuteront un morceau d'ensem-

[1] Baermann (Henri), célèbre clarinettiste allemand, né à Potsdam, le 14 février 1784, mort vers 1840.

[2] Breiting, ténor distingué, né le 24 août 1804, à Augsbourg. Il a chanté avec succès à Manheim, à Berlin, à Vienne et à Saint-Pétersbourg. Depuis 1842 il a été attaché au théâtre de la cour, à Darmstadt.

[3] Loehle (François-Xavier), ténor distingué, né le 3 décembre 1792, à Wiesensteig en Wurtemberg. A partir de 1818, il fut, ainsi que sa femme, attaché à vie au théâtre de Munich.

[4] Bayer (Guillaume), ténor distingué du théâtre de Munich, où il brilla de 1829 à 1840. Il s'est fait connaître par une prière de Marguerite, d'après le *Faust* de Gœthe, qui fut exécutée dans un concert à Munich en 1832, et par des romances.

[5] Pellegrini, célèbre chanteur italien, né vers 1780, mort en 1832, entra au Théâtre-Italien de Paris, où il remplit pendant dix ans (1815-25), les rôles de *premier bouffe*, et fut ensuite professeur au Conservatoire de musique.

ble; le concert aura lieu dans la grande salle de l'Odéon au profit de la société de bienfaisance de Munich; le conseil communal fournit l'orchestre, et le bourgmestre les chanteurs. Chaque matin j'ai à écrire, à corriger et à instrumenter pour ce concert; cela me mène jusqu'à une heure; alors je vais dans la *Kaufingergasse*, au café *Scheidel*, où je connais déjà toutes les figures par cœur, et où je retrouve chaque jour mon monde dans la même position : il y en a deux qui jouent aux échecs, trois qui les regardent, cinq qui lisent leur journal, six qui dînent, et moi je fais le septième. Après le dîner Baermann vient ordinairement me chercher; nous faisons ensemble quelques courses pour le concert ou bien nous allons nous promener et prendre un verre de bierre dans quelque brasserie des faubourgs; après quoi je rentre à la maison et me remets au travail. Cette fois j'ai décliné, d'une manière absolue, toute invitation à des soirées; mais je connais tant de maisons agréables où je puis aller sans être invité, qu'il est rare que la lumière brûle jusqu'à huit heures dans mon rez-de-chaussée. J'occupe une chambre qui était autrefois une boutique, de sorte qu'en un clin d'œil je suis en pleine rue; il me suffit pour cela de pousser les volets qui cachent la porte vitrée; les passants regardent alors à travers les carreaux et me disent un bonjour. A côté de moi demeure un Grec qui apprend le piano; c'est quelque chose d'atroce; mais la fille de l'hôtesse, avec sa taille svelte et son petit bonnet à raies d'argent, n'en paraît que plus jolie. Trois fois par semaine, à quatre heures après midi, on fait de la musique chez moi. Il y vient Baermann, Breiting, Staudacher, le jeune Poiszl et plusieurs autres, et nous faisons un pique-nique musical. Je prends ainsi connaissance d'opéras que je n'ai encore

jusqu'ici, chose impardonnable, ni entendus ni vus; tels sont *Lodoïska, Faniska, Médée, Preciosa, Abou-Hassan*, etc.; c'est le théâtre qui nous prête les partitions. Mercredi soir nous avons fait une plaisanterie superbe. Il avait été perdu plusieurs paris dont le montant devait être dépensé entre nous; nous ne savions à quoi l'employer; bref, de proposition en proposition, nous finîmes par décider que nous donnerions dans ma chambre une soirée musicale à laquelle nous inviterions toutes les notabilités de la ville. Cela faisait une liste d'environ trente personnes ; mais il en vint encore plusieurs qui n'avaient pas été invitées, et qui se firent présenter. Il y avait fort peu de place, de sorte que nous voulûmes d'abord placer quelques personnes sur le lit ; cependant nos trop nombreux auditeurs s'entassaient dans ma petite chambre comme de vrais moutons ; bref la séance fut incroyablement animée et réussit à merveille. E... s'y trouvait aussi, plus doucereux que jamais; avec ses airs inspirés et ses bas gris, il semblait toujours prêt à se pâmer de plaisir ; en un mot il était admirablement ennuyeux. Je commençai par jouer mon vieux quartetto en *si* mineur ; ensuite Breiting chanta *Adélaïde;* puis M. S... joua des variations de violon (mais avec fort peu de succès) ; alors Baermann joua le premier quartetto de Beethoven (en *fa* mineur) qu'il avait arrangé pour deux clarinettes : Bassethorn et Fagott; après quoi vint un air d'*Euryanthe* qui fut redemandé *da capo* avec fureur, et pour finir il me fallut jouer des fantaisies. Je ne le voulais pas, mais on fit entendre un si formidable grognement que je dus m'exécuter bon gré mal gré, bien que je n'eusse autre chose dans la tête que verres de vin, chaises, rôti froid et jambon. Les dames Cornelius étaient venues nous écouter

chez mes hôtes, dans la chambre voisine; la famille Schauroth avait fait une visite au premier étage dans le même but, et il y avait foule dans le vestibule et jusque sur la rue. Figurez-vous tout ce monde entassé pêle-mêle dans cette chambre étroite, une chaleur suffocante, un vacarme infernal et jugez quel beau spectacle cela devait faire. Mais lorsqu'on commença à boire et à manger des tartines, ce fut quelque chose d'étourdissant; on but à toutes les fraternités possibles; on porta toutes les santés imaginables; les personnages notables, avec leurs mines graves, se prélassaient tout à leur aise dans leurs fauteuils au milieu de cette cohue et faisaient tableau; enfin nous ne nous séparâmes qu'à une heure et demie du matin. Mais le lendemain soir j'ai eu la contre-partie au grand complet, car j'ai dû jouer devant la reine et la cour. Là tout était décent, correct, tiré à quatre épingles; de chaque coude on heurtait une excellence; les locutions les plus distinguées et les plus flatteuses se croisaient dans l'appartement; et moi le roturier, j'étais au milieu de tout cela, avec mon cœur bourgeois et mon mal de tête de la veille! Je fis aussi bonne contenance que possible; à la fin il me fallut improviser une fantaisie sur des thèmes donnés par sa Majesté elle-même, et l'on me combla d'éloges. Ce qui me fit le plus de plaisir, c'est qu'après la fantaisie, la reine me dit: « C'est vraiment étrange; vous êtes entraînant, et, en écoutant votre musique, il est impossible de penser à autre chose. » Sur quoi je priai S. M. d'excuser l'entraînement. Voilà comment se passent mes journées à Munich. J'ai encore oublié de vous dire que tous les jours, à midi, je donne à la petite L... une leçon de double contre-point, de composition à quatre parties, et autres choses semblables. Cette leçon me prouve une

fois de plus combien sont ineptes et confuses les théories de la plupart des maîtres et des livres qui enseignent ces matières, et cependant rien n'est plus clair quand on l'expose clairement.

Mon élève est une des plus adorables créatures que j'aie jamais vues. Figurez-vous une jeune fille petite, frêle et pâle avec des traits pleins de noblesse sans être beaux, une physionomie si intéressante et si étrange que le regard a peine à se détacher d'elle, et un je ne sais quoi d'éminemment original dans tous ses mouvements et dans toutes ses paroles. Elle a le don de composer des chants et de les chanter d'une façon qui ne ressemble en rien à ce que j'ai entendu jusqu'ici; c'est elle qui m'a procuré le plaisir musical le plus complet que j'aie jamais éprouvé. Lorsqu'elle se met au piano et commence un de ses chants, sa voix a une tonalité toute particulière, il y a dans toute cette musique quelque chose d'étrangement tourmenté, et chaque note est empreinte du sentiment le plus exquis et le plus profond. Quand sa voix délicate lance la première note, on se sent pénétré d'une émotion douce et mélancolique, et il n'est personne qui, d'une manière ou d'une autre, selon sa nature, ne subisse le charme. Si vous pouviez entendre cette voix! Elle révèle, dans sa beauté naïve tant d'innocence, un sentiment si profond et en même temps un calme si parfait que cela vous subjugue. L'année dernière toutes ces aptitudes existaient déjà; elle n'avait pas écrit un seul chant dans lequel il n'y eut des marques évidentes d'un talent réel; alors M... et moi nous commençâmes à publier la chose parmi les musiciens, mais personne ne voulait sérieusement nous croire. Depuis lors, elle a fait les progrès les plus remarquables. Celui qui n'est pas empoigné par ses chants ac-

16*

tuels est, à coup sûr, un homme qui ne sent rien; mais malheureusement c'est devenu aujourd'hui une mode de prier la jeune fille de chanter quelqu'un de ses chants et de lui ôter les bougies du piano afin de s'amuser en société de sa mélancolie. Cela fait un pénible contraste; aussi, plusieurs fois, devant jouer quelque chose après elle, m'est-il arrivé d'en être tout à fait incapable et de laisser courir les gens. Et puis il est possible que tout le bruit qui se fait autour d'elle finisse par la gâter, car elle n'a personne capable de la comprendre ou de la guider; de plus, chose étrange, elle est presque dépourvue de toute éducation musicale, connaît peu de musique, est à peine capable de distinguer la bonne de la mauvaise, et, à part ses propres compositions, trouve tout admirable. Le jour où elle en viendrait à se sentir contente d'elle, c'en serait fait de son talent et de son avenir. J'ai prié aussi instamment que possible et ses parents et elle-même d'éviter les sociétés et de ne pas laisser se corrompre des dons aussi divins. Fasse le ciel que ma prière ne soit pas sans effet! Peut-être, chères sœurs, vous enverrai-je bientôt quelques-uns de ses chants qu'elle m'a copiés par reconnaissance de ce que je lui enseigne des choses que la nature lui a déjà apprises, et de ce que je l'ai un peu excitée à l'étude de la bonne et sérieuse musique.

Je joue aussi de l'orgue pendant une heure chaque jour, mais je ne puis malheureusement pas m'exercer comme je voudrais, parce qu'il manque à la pédale cinq tons d'en haut, de sorte que je ne puis jouer sur cet orgue aucun passage de Sébastien Bach. Il a cependant des registres admirables avec lesquels on peut figurer les chorals; aussi je me délecte à ces torrents de divine harmonie; je te dirai notamment, Fanny, que j'ai trouvé ici les registres sur les-

quels on doit jouer : « *Pare-toi, ô chère âme,* » de Sébastien Bach. Ils semblent faits tout exprès, et cela sonne d'une manière si émouvante qu'il me prend un frisson chaque fois que je commence ce morceau. J'ajoute à la partition une flûte de huit pieds, et une de quatre pieds très-douce qui plane toujours au-dessus du choral. Tu as déjà entendu cela à Berlin. Mais il y a ici pour le choral un clavier qui n'a que des jeux d'anches; je prends alors un hautbois bien doux, un clairon de quatre pieds, très-piano et une viole. Cela fait un choral si couvert et en même temps si pénétrant, qu'on dirait entendre dans le lointain des voix humaines qui le chantent à gorge déployée.

Dimanche, lundi et mardi, vous saurez, si vous avez reçu cette lettre, que je suis sur la prairie de Sainte-Thérèse, en compagnie de 80,000 âmes; songez à moi, portez-vous bien, et tenez-vous y.

<div style="text-align:right">FÉLIX.</div>

LETTRE XLVI

<div style="text-align:right">Munich, le 18 octobre 1831.</div>

CHER PÈRE,

Pardonne-moi si je suis resté si longtemps sans t'écrire; mais les derniers jours qui ont précédé mon concert, j'ai eu tant d'occupation, tant d'embarras, que je n'ai pas pu

trouver un seul moment de calme ; comme j'aimais mieux d'ailleurs ne vous écrire qu'après le concert pour tout vous raconter, cela t'explique le long intervalle qui s'est écoulé entre ma précédente lettre et celle-ci. Cette fois, c'est à toi en particulier que je m'adresse, parce que voilà déjà bien longtemps que je n'ai plus vu de ton écriture. Envoie-moi donc bientôt quelques mots, je t'en prie, ne fut-ce que pour me dire que tu te portes bien et que tu me fais tes amitiés. Tu sais combien cela me rend toujours heureux et me rafraîchit le cœur ; ainsi ne prends pas en mauvaise part que je t'adresse à toi cette lettre avec les petits détails du concert. Ma mère et mes sœurs me les ont demandés, et je ne voulais que te dire aujourd'hui combien je désire revoir quelques lignes de toi. Je t'en prie encore une fois, ne me les fais pas attendre plus longtemps ; j'ai déjà tant attendu !

Mon concert a donc eu lieu hier ; il a été plus brillant et plus satisfaisant que je ne l'avais espéré. Il y a eu, en somme, beaucoup d'entrain et d'animation ; l'orchestre a admirablement joué, et les pauvres auront fait une bonne recette. Quelques jours après vous avoir écrit ma dernière lettre, je me rendis à une répétition générale où tout le personnel était rassemblé, et, outre l'invitation officielle qu'il avait déjà reçue, il me fallut inviter verbalement l'orchestre, auquel j'adressai du haut du théâtre un speech des plus gracieux ; c'est ce qui me parut le plus pénible de tout le concert.

Cependant je n'étais pas fâché de faire cette corvée et de juger par moi-même de ce que doit éprouver en pareille circonstance un donneur de concerts, car cela fait aussi partie du métier. Je me plaçai donc devant le trou du souffleur et tournai ma harangue en termes aussi cour-

tois que possible; l'orchestre se découvrit, et, quand j'eus fini, un murmure d'approbation répondit à mes paroles. Le lendemain, il y avait déjà plus de 70 signatures sur les listes de souscription. Aussitôt après j'eus encore le plaisir de recevoir la visite d'un des chefs de chœur qui venait me demander, au nom de ses camarades, si je ne pensais pas aussi donner un chœur de ma composition, ajoutant qu'ils étaient tout disposés à le chanter gratis. Bien que je n'eusse pas en ce moment l'intention de donner plus de trois morceaux de ma composition, cette offre me fut très-agréable; du reste, je dois dire que j'ai trouvé partout les plus grandes sympathies et que j'en ai été profondément touché. Ainsi les hautbois eux-mêmes, que je dus prendre pour remplacer les cors anglais, les trompettes, etc., n'ont pas voulu recevoir un centime, et nous avions à l'orchestre plus de 80 musiciens. — J'eus alors à m'occuper d'une masse de petits détails fort ennuyeux, tels qu'annonces, billets, répétitions préparatoires, etc., et, pour comble d'agrément, nous étions précisément dans la semaine de la fête d'octobre. Si, en temps ordinaire, les jours passent si vite à Munich qu'on finit par ne plus avoir conscience de la durée, c'est bien autre chose encore pendant cette fête. On se rend chaque jour, à trois heures de l'après-midi, sur la vaste prairie de Sainte-Thérèse, qui fourmille de monde, et l'on n'en revient pas avant le soir, car on y trouve partout des connaissances et quelque chose à dire ou à voir : ici un bœuf monstre, là un tir à la cible, plus loin des courses ; partout de jolis minois sous le gracieux bonnet du pays. Si l'on a quelque affaire à traiter avec quelqu'un, c'est là qu'il faut venir, car toute la ville est sur la prairie, et ce n'est que lorsque le brouillard commence à monter que la foule reprend le chemin des tours

de Notre-Dame [1]. Vous ne vous faites pas une idée du mouvement qui règne sur le pré; l'on va, l'on vient, l'on court en tous sens. Les montagnes neigeuses qu'on aperçoit dans le lointain se montraient chaque soir brillantes et sans nuages, ce qui promettait et tenait toujours une belle journée pour le lendemain; et, — c'est là le principal, — on ne rencontrait que des visages riants et épanouis, à part peut-être ceux de deux ou trois députés qui prenaient leur café en plein air et continuaient à parler de l'état déplorable du pays, tandis que le pays était autour d'eux et paraissait plein de gaieté. Le premier jour de la fête, le roi distribue lui-même les prix; il se découvre devant chaque vainqueur, donne la main aux paysans ou bien les prend par le bras et les secoue familièrement; je trouve cela très-bien, et je dois dire qu'en général il y a ici, dans les rapports *extérieurs* entre les diverses classes, moins de morgue qu'ailleurs; en est-il de même quant au fond des choses? C'est ce dont nous causerons quelque jour ensemble. Quoi qu'il en soit, je persiste à trouver bon que cette ridicule contrainte de l'étiquette soit laissée de côté, au moins extérieurement; c'est toujours cela. Samedi matin a eu lieu ma première répétition; nous avions environ trente-deux violons, six contre-basses, doubles instruments à vent, etc. Mais Dieu sait comme cela marcha! Cette répétition fut détestable : il me fallut faire répéter pendant deux heures rien que pour ma symphonie en *ut* mineur. Mon concerto prenait mauvaise tournure; nous ne pûmes répéter qu'une seule fois et en toute hâte le *Songe d'une nuit d'été;* aussi voulais-je le

[1] *Notre-Dame* est l'église métropolitaine de Munich. L'une de ses deux tours a 333 pieds d'élévation. (*Note du trad.*)

faire disparaître du programme; mais Baermann s'y opposa formellement et m'assura qu'ils le joueraient mieux une autre fois. J'attendis donc avec impatience la seconde épreuve; par bonheur, le dimanche soir il y eut un grand bal qui fut des plus brillants; cela me remit en belle humeur, et le lendemain matin j'arrivai on ne peut mieux disposé à la répétition générale. Je ne me gênai pas du tout, je commençai de suite par l'ouverture et je la fis répéter jusqu'à mon entière satisfaction; j'en fis de même pour mon concerto, et la répétition, en somme, fut excellente. Le soir, en me rendant à la salle de l'Odéon, j'entendais le bruit des voitures qui amenaient mes auditeurs, et je me sentais tout joyeux. La cour fit son entrée à six heures et demie; je pris alors mon petit bâton anglais et je dirigeai ma symphonie. L'orchestre joua magnifiquement; il y mit un tel feu et un tel amour que jamais je n'avais encore entendu au-dessous de moi résonner rien de pareil; les *forte* éclatèrent tous avec une énergie superbe, et le *Scherzo* fut d'une finesse et d'une légèreté incroyables. Aussi le public fut-il enchanté, et le roi donna toujours le premier le signal des applaudissements. Après moi, mon gros ami Breiting chanta l'air en *la* bémol majeur, d'*Euryante;* le public cria *da capo* avec frénésie et fit en cela preuve de bon goût, car Breiting était en voix et chanta avec un enthousiasme, un talent admirables. Quand je vins ensuite pour jouer mon concerto, je fus accueilli par de longs et bruyants applaudissements. L'orchestre m'accompagna très-bien; la composition, de son côté, était assez étourdissante, et elle eut un plein succès. On applaudit à outrance, et on rappela l'auteur, comme c'est la mode ici; mais je fus modeste et ne me présentai pas. Dans l'entr'acte, le roi me prit à part, me combla

d'éloges et m'adressa toutes sortes de questions. Il me demanda, entre autres choses, si j'étais parent du Bartholdy, dans la maison duquel il allait toujours, quand il était à Rome, parce que cette maison, disait-il, est le berceau de l'art moderne, etc. [1].

— La seconde partie commença par le *Songe d'une nuit d'été* qui marcha très-bien et produisit aussi beaucoup d'effet. Ensuite Baermann joua, puis vint le finale en *la* majeur de *Lodoïska*, mais je n'entendis ni l'un ni l'autre, parce que je dus aller me reposer un instant dans la chambre voisine. Quand je rentrai pour la fantaisie, je reçus encore un accueil des plus chaleureux. Le roi m'avait donné pour thème *non più andrai*, et c'est là-dessus que je dus improviser. Mais cela m'a bien confirmé dans mon opinion, à savoir que c'est une chose absurde de se livrer en public à de pareils exercices. Les auditeurs furent très-contents, ils applaudirent à n'en plus finir, ils me rappelèrent; la reine me fit toutes sortes de compliments; mais j'étais contrarié, car cette fantaisie m'avait déplu, et je me promets bien de n'en plus jouer en public; c'est un abus et en même temps une absurdité. Ainsi se passa mon concert du 17, qui est entré déjà dans le domaine des souvenirs. Il s'y trouvait environ 1100 personnes et les pauvres peuvent être contents. Mais en voilà assez sur ce chapitre. Adieu, portez-vous bien et soyez heureux.

<div style="text-align:right">FÉLIX.</div>

[1] Voir la note de la Lettre XX, p. 103.

LETTRE XLVII

Paris, le 19 novembre 1831.

Cher père,

Reçois d'abord mes remercîments les plus sincères pour ta lettre du 7. Bien que, sur quelques points, je ne comprenne pas très-bien ce que tu veux me dire, ou que je diffère d'avis avec toi; j'espère cependant que tout cela s'arrangera de soi-même, si nous en parlons plus au long et si tu me permets de t'exposer franchement mon opinion comme je l'ai fait jusqu'ici. Ce que je te dis là a trait principalement à l'idée que tu me suggères de demander un libretto à un poëte français, de le faire traduire pour la scène de Munich et de composer ma musique sur cette traduction.

Avant toutes choses je dois te dire combien je suis désolé que tu ne m'aies ouvert qu'à présent ton avis sur ce point. J'ai été à Dusseldorf, comme tu le sais, pour causer de cette affaire avec Immermann; il se montra très-bien disposé à accepter ma proposition et me promit son poëme pour la fin de mai au plus tard; or je ne vois pas la possibilité de retirer maintenant ma parole, d'ailleurs je ne le voudrais pas, car j'ai confiance en lui. Comment aurais-je pu aussi me douter de ce que tu me dis dans ta dernière lettre, au sujet d'Immermann qui serait, selon toi, incapable d'écrire un opéra? Bien que je ne partage pas jusqu'ici ton avis à cet égard, il n'en est pas moins vrai que c'était mon devoir de ne rien faire avant d'avoir ton adhésion formelle; que

j'aurais pu conclure l'affaire d'ici par correspondance, etc. Mais je croyais agir à ta complète satisfaction en lui communiquant mon projet ; d'autant mieux que ses récentes productions, dont il m'a lu quelques-unes, m'ont convaincu une fois de plus que c'est un vrai poëte ; qu'ayant le choix je préfèrerai toujours un texte allemand à un texte français, et qu'enfin il a pris un sujet que j'avais depuis longtemps dans la tête, et que ma mère (si je ne me trompe) désirait aussi voir mettre en opéra : la *Tempête* de Shakespeare. J'en étais donc enchanté, et j'aurais un double regret si vous n'étiez pas d'accord avec moi sur ce que j'ai fait. En tout cas je te prie de ne pas m'en vouloir, et surtout de ne pas entrer dores et déjà en défiance et en dégoût de l'œuvre. D'après tout ce que je sais d'Immermann, j'ai lieu d'attendre de lui un excellent texte. Ce que je disais de son amour de la solitude n'avait trait qu'à sa vie intime et à sa manière d'être personnelle ; cela ne l'empêche pas de savoir parfaitement comment va le monde aujourd'hui, ce que le public demande ce qu'on doit lui donner, et surtout, — c'est là le principal, — d'être un artiste. Je n'ai d'ailleurs pas besoin de te dire que je ne composerai jamais, — car cela me serait impossible, — un texte que je ne trouverais pas bon et qui ne m'inspirerait pas. Mais une condition essentielle pour qu'il m'inspire, c'est qu'il ait votre approbation. Je l'examinerai attentivement avant de me mettre à l'œuvre ; je vous dirai de suite ce qu'il vaut au point de vue de l'intérêt dramatique, ou du mérite *théâtral* (dans le bon sens du mot) ; bref, je traiterai la chose aussi sérieusement qu'elle le mérite. Mais le premier pas est fait, et je ne puis te dire combien cela me peinerait si tu en étais mécontent.

Cependant une chose me console, c'est que jusqu'à présent je dois me dire que si cela ne dépendait que de moi,

je referais encore ce que j'ai fait, bien que je connaisse maintenant le texte de plusieurs opéras français qui m'ont apparu sous le jour le plus favorable. Pardonne-moi si, sur ce point aussi, je t'exprime franchement toute ma pensée. Mettre en musique la traduction d'un texte français me paraît pour plusieurs raisons une chose impraticable. Et d'abord, il me semble que tu juges les textes français plutôt d'après leur *succès* que d'après leur *valeur* réelle. Quant à moi je me rappelle combien j'ai été mécontent du sujet de la *Muette,* une muette que l'on séduit; de *Guillaume Tell* qui est fait d'une manière artistement ennuyeuse, etc., etc. Le succès que ces sujets-là ont dans toute l'Allemagne ne tient certainement pas à ce qu'ils sont bons ou dramatiques, car *Guillaume Tell* n'est ni l'un ni l'autre, mais bien à ce qu'ils viennent de Paris et qu'ils y ont plu. Assurément il est un chemin à prendre pour être apprécié en Allemagne, c'est celui qui passe par Paris et Londres; toutefois ce n'est pas le seul, comme le prouve non-seulement tout Weber, mais Spohr lui-même dont le *Faust* est maintenant mis ici au rang de la musique classique et sera donné la saison prochaine au grand opéra de Londres. Du reste je ne pourrais en aucun cas prendre ce chemin-là, puisque mon grand opéra m'est commandé pour Munich et que j'ai accepté. Je veux donc essayer de me faire connaître en Allemagne, d'y rester, et d'y travailler aussi longtemps que je le pourrai, car c'est là, à coup sûr, mon premier devoir. Si je ne puis y parvenir, il me faudra quitter de nouveau le pays et aller à Londres ou à Paris, où je trouverai plus de facilités. Mais si je puis réussir en Allemagne, j'y resterai, bien qu'ailleurs on soit mieux rétribué, plus honoré et qu'on mène une vie plus indépendante et plus gaie; chez nous, je sais qu'il faut progresser

sans cesse, travailler sans relâche et ne jamais se reposer ; cependant, c'est encore le parti qui me convient le mieux. Chacun des nouveaux textes d'opéra d'ici, s'ils devaient paraître pour la première fois sur une scène allemande, n'auraient pas, j'en suis convaincu, le moindre succès. Ajoute à cela que ce qui les distingue tous, c'est un fonds d'immoralité contre lequel on doit énergiquement réagir, bien que ce soit dans le goût de notre époque, et que je voie parfaitement qu'en somme il faut marcher avec son temps et non pas contre lui. Ainsi quand, dans *Robert le diable*, les religieuses viennent, l'une après l'autre, essayer de séduire le héros jusqu'à ce qu'enfin l'abbesse y réussisse ; quand le héros, grâce à un pouvoir magique, pénètre dans la chambre où est couchée celle qu'il aime, et la jette par terre en formant avec elle un groupe que le public applaudit ici, et qu'il applaudira peut-être ensuite dans toute l'Allemagne ; quand elle chante un air où elle lui demande grâce ; quand, dans un autre opéra, une jeune fille se déshabille en chantant une chanson dans laquelle elle dit que le lendemain, à la même heure, elle sera mariée, tout cela fait de l'effet, mais je n'ai pas de musique pour de pareilles choses, car cela est vulgaire, et si notre époque veut absolument des effets de ce genre, eh bien, j'écrirai de la musique religieuse. Il y a encore un autre motif qui me fait regarder ton idée de traduction comme impraticable, c'est qu'aucun poëte français ne voudrait se prêter à une pareille combinaison. Il n'est déjà pas facile d'obtenir d'eux un texte pour la scène d'ici, attendu que tous ceux qui ont du talent sont surchargés de commandes. Je crois cependant que je finirais par m'en procurer un, mais ils ne se soucieraient pas d'écrire pour un théâtre *allemand*. En premier lieu, il serait beaucoup plus simple

et plus raisonnable de faire jouer mon opéra ici ; en second lieu, jamais les auteurs français ne voudraient pas écrire pour une scène autre que la scène française, car ils ont peine à croire qu'il en existe une autre. Et puis surtout il serait impossible de leur procurer des honoraires comparables à ceux que leur font ici les théâtres avec leurs droits d'auteurs. Pardonne-moi la franchise avec laquelle je t'exprime mon sentiment. Tu m'as toujours permis d'en user ainsi dans nos conversations ; j'espère donc que tu ne le trouveras pas mauvais cette fois, et que tu voudras bien rectifier mon opinion en me communiquant la tienne.

<p align="right">Ton FÉLIX.</p>

LETTRE XLVIII

<p align="right">Paris, le 21 décembre 1831.</p>

CHÈRE REBECCA !

Hier, je suis allé à la Chambre des députés, et je veux t'en dire quelque chose. Mais, au fait, que t'importe la Chambre des députés ? C'est de la musique politique, et tu aimerais beaucoup mieux savoir si je n'ai pas composé quelque chant d'amour, de noces ou de fiançailles ? Malheureusement, on ne fait ici que des chansons politiques, et je crois que, de ma vie, je n'ai passé de semaines aussi peu musicales que ces deux dernières. Il me semblait que j'avais renoncé à tout jamais à la composition. C'est la faute au *juste milieu*[1]. Mais c'est encore pire quand on se trouve avec des musiciens, car, pour eux, la politique

[1] En français dans l'original. (*Note du trad.*)

n'est pas un sujet de *querelles*, mais de *lamentations*.
L'un a perdu sa place, l'autre son titre, un troisième son
argent, et tout cela, disent-ils, c'est la faute au *milieu* [1].
J'ai vu hier le *milieu* en personne ; il avait un pardessus
gris clair, un air noble et occupait la première place au
banc des ministres. Il était très-rudement attaqué par
M. Mauguin, qui a un grand nez. Je sais bien que cela ne
t'intéresse guère, mais je n'y puis rien. Il faut que je cause
un peu avec toi, et de même qu'en Italie, je me livrais
aux douceurs du *far-niente*, qu'en Suisse, je vivais en
étudiant, qu'à Munich, je faisais une consommation effré-
née de bière et de fromage, de même à Paris, je dois faire
de la politique. Je voulais composer force symphonies et
toutes sortes de chants pour nos dames de Francfort, de
Dusseldorf et de Berlin ; mais jusqu'à présent il n'en est
pas question. Paris s'impose, et comme, avant tout, je
dois voir Paris, je vois et reste muet. D'ailleurs, je gèle,
et c'est encore un empêchement. Impossible de chauffer
ma petite chambre, et ce n'est qu'au nouvel an que j'en
aurai une autre, une chaude. Comment faire de la musi-
que dans un trou pareil, sombre, étroit, donnant sur un
coin de jardin humide et où l'on a les pieds gelés ? Il fait
un froid très-vif, doublement sensible pour un Italien
comme moi, et cependant quelqu'un chante dans la rue,
avec accompagnement de guitare, une chanson politique.
Du reste, je vis comme un païen : soir et matin dehors ;
aujourd'hui chez Baillot [2], demain chez des amis des Bi-

[1] Ce mot est en français dans l'original. (*Note du trad.*)

[2] Baillot, célèbre violoniste, né à Passy, le 1er octobre 1771, mort à Paris, le 15 septembre 1842. Il fut professeur de violon au Conservatoire, à partir de 1795.

got[1], après-demain chez Valentin, lundi chez Fould, mardi chez Hiller[2], mercredi chez Gérard[3], et toute la semaine dernière j'ai déjà mené la même vie. Tous les matins, je cours au Louvre, où j'admire les Raphaël et surtout mon Titien; en présence d'un pareil tableau, on voudrait avoir une douzaine d'yeux de plus. Hier, je suis allé à la Chambre des pairs, qui discutait sa propre hérédité, et j'ai vu la perruque de M. Pasquier. Avant-hier, j'ai fait deux visites musicales, l'une au grognon Chérubini, et l'autre à l'aimable Herz. Sur la maison de ce dernier se voit une grande enseigne où on lit: *Manufacture de pianos par Henri Herz, marchand de modes et de nouveautés.* Je crus que les deux ne faisaient qu'un et, sans prendre garde que c'étaient deux enseignes différentes, j'entrai à l'étage inférieur où je me trouvai au milieu du crêpe, des blondes et de la dentelle. Très-déconcerté, je

[1] Bigot. Il s'agit sans doute de la sœur et de la fille de la célèbre pianiste Marie Bigot, qui mourut en 1820, et dont l'école de musique fut continuée par ses deux parentes. On rapporte que la première fois que madame Bigot joua devant Haydn, ce grand musicien fut si ému qu'il s'écria: « O, ma chère fille, ce n'est pas moi qui ai fait cette musique, c'est vous qui la composez! » Et il écrivit sur l'œuvre même qu'elle venait d'exécuter: « le 20 février 1805, Joseph Haydn a été heureux. » Un jour elle fit entendre à Beethoven une sonate qu'il venait d'écrire: « Ce n'est pas là précisément, lui dit-il, le caractère que j'ai voulu donner à ce morceau; mais allez toujours: ce n'est pas tout à fait moi, c'est mieux que moi. »

[2] Hiller (Ferdinand), musicien allemand, né le 24 octobre 1811, à Francfort-sur-le-Mein. Élève de Hummel, il vint en 1829 à Paris, où il se mit en rapport avec les meilleurs artistes de cette ville, et depuis 1836 il séjourna alternativement en Allemagne et en Italie. Il est depuis 1850 maître de chapelle de la ville de Cologne.

[3] Gérard, le célèbre peintre que tout le monde connaît, et qui mourut à Paris en 1836.

demandai où étaient les pianos. On m'envoya à l'étage au-dessus où je trouvai une foule d'écolières, à la mine studieuse, qui attendaient le maître. Je me plaçai devant la cheminée, et je lus vos bonnes nouvelles de l'anniversaire du père; puis vint ce cher Herz qui donna audience à ses écolières. Nous nous fîmes force caresses, en nous rappelant le temps passé et en nous accablant mutuellement de louanges. Il y a sur ses pianos : *Médaille d'or, Exposition de* 1827 ; cela m'imposa. De là, j'allai chez Érard ; en essayant des instruments, je remarquai qu'ils portaient cette inscription en grosses lettres : *Médaille d'or, Exposition de* 1827. Cela diminua déjà mon respect. Rentré chez moi, j'ouvris de suite mon piano de Pleyel et j'y trouvai également écrit en grosses lettres : *Médaille d'or, Exposition de* 1827. C'est quelque chose comme notre titre de conseiller aulique, mais c'est une distinction. On dit que la Chambre doit discuter prochainement la proposition suivante : *Tous les Français du sexe masculin ont, dès leur naissance, le droit de porter l'ordre de la Légion d'honneur*[1], et il n'y aura que des services signalés qui pourront faire obtenir la permission de se montrer en public sans cette décoration. En effet, l'on ne rencontre presque personne dans la rue qui n'ait à sa boutonnière un ruban de plusieurs couleurs ; ce n'est donc plus une distinction.

A propos ! Dois-je me faire lithographier en pied ? Tu peux me répondre ce que tu voudras, je n'en ferai rien, car une après-dînée, m'étant arrêté sous *les Tilleuls*[2], devant la boutique de Schenk, où étaient exposées les litho-

[1] En français dans l'original.
[2] Boulevard de Berlin.

graphies de H... et de W..., je me promis, avec les plus terribles serments que Dieu ait entendus, de ne jamais me laisser mettre en montre tant que je ne serais pas devenu un grand homme. A Munich, la tentation fut forte. On voulait me draper en carbonaro, avec un ciel orageux dans le fond et au bas mon *fac-simile;* mais je m'en suis heureusement tiré, grâce à mon principe. Ici la tentation n'est pas moins grande, et puis ils font très-ressemblant; mais je persiste dans ma résolution, et si, en fin de compte, je ne deviens pas un grand homme, la postérité sera, il est vrai, privée d'un portrait, mais aussi elle aura un ridicule de moins.

Nous voici au 24; hier la soirée chez Baillot a été charmante; il joue d'une manière admirable. Il avait réuni une société très-musicale, composée de dames fort attentives et de messieurs grands amateurs, et il m'est rarement arrivé de m'amuser autant dans une soirée. On m'y a fait aussi beaucoup d'honneur, et ce n'a pas été pour moi une petite joie que d'entendre mon quatuor en *mi* bémol majeur exécuté par Baillot et son quatuor. Il l'a joué avec beaucoup de feu et d'entrain. On commença par un quintette de Boccherini, une perruque, mais une perruque sous laquelle il y a un bon vieux maître, plein de charme. On demanda ensuite une sonate de Bach. Nous prîmes celle en *la* majeur. Cela me rappela d'anciens souvenirs, et je crus encore l'entendre telle que la jouaient Baillot et madame Bigot[1]; Baillot et moi, nous nous excitions l'un l'autre; bref, cette sonate nous fit à tous deux, ainsi qu'à l'auditoire, un plaisir si vif que nous la fîmes suivre de

[1] Madame Bigot avait donné des leçons de piano à Mendelssohn pendant le séjour qu'il fit à Paris, en 1816, avec sa famille.

celle en *mi* majeur, et que prochainement nous exécuterons les quatre autres. Je dus ensuite jouer seul. Je pensai qu'une fantaisie me réussirait, et en effet, elle me réussit parfaitement. Toute la société était fort attentive. Je cherchai trois thèmes dans les sonates qui venaient d'être jouées et je les développai en m'abandonnant à mon inspiration. Je leur fis à tous un plaisir extrême; ils criaient et applaudissaient à tout rompre, comme de vrais fous. Ce fut ensuite le tour de Baillot, qui joua mon quatuor. Il se montra on ne peut plus aimable à mon égard, et j'y fus d'autant plus sensible qu'au premier abord j'avais trouvé en lui quelque chose de froid, de contraint, sans doute à cause de la perte de ses places.

J'ai retrouvé ici une masse d'anciennes connaissances, qui m'ont demandé des nouvelles de vous tous, et m'ont raconté toutes sortes d'histoires du temps où ils vous ont connus à Paris. Lorsque pendant l'hiver, il y a deux ans, je traversai Louvain avec mes chants en tête et mon genou malade[1], je m'appuyai, dans la cour de l'hôtel, contre le balancier en cuivre de la pompe pour ne pas tomber; cette année quand j'y revins avec le même courrier incommode, conduit par les mêmes postillons à queue, mes chants, mon mal au genou et toute l'Italie étaient déjà tombés dans le passé; mon balancier, lui, était toujours là, propre et brillant comme autrefois; il avait vu 1830 et toutes les scènes révolutionnaires du pays, mais il n'avait pas changé. Ne faites pas lire à mon père cette réflexion sentimentale, car c'est toujours la vieille histoire du passé et du présent sur laquelle nous avons disputé un

[1] En 1829, Mendelssohn avait fait à Londres une chute de cabriolet et s'était grièvement blessé au genou.

beau soir, et qui me revient à l'esprit, ainsi que beaucoup d'autres, à chaque pas que je fais ici. Ainsi, la *Madeleine* me rappelle que nous passions par là pour aller chez la tante J..., l'*hôtel des Princes*, la galerie que mon père me montrait il y a quinze ans, et jusqu'à ces enseignes barriolées qui faisaient alors ma joie, et qui sont aujourd'hui ternes et brunies, tout cela éveille en moi un monde de souvenirs. De plus, c'est aujourd'hui la veille de Noël ; elle s'écoulera inaperçue pour moi, ainsi que celle du nouvel an. Mais, s'il plaît à Dieu, il en sera autrement l'année prochaine, et je ne passerai pas alors cette soirée sainte comme je le fais aujourd'hui où je vais à l'Opéra entendre pour la première fois Lablache et Rubini. Hélas ! cela ne me sourit guère ! J'aimerais mieux aujourd'hui des noisettes et des pommes, et il n'est pas bien sûr que l'orchestre me joue quelque chose d'aussi beau que ma symphonie des enfants [1]. Il faudra pourtant que je m'en contente. Mais me voici en plein mode mineur ; c'est, du reste, un reproche que l'on fait généralement à l'école allemande, et comme je m'affranchis souvent de ce mode, les Français disent que je suis *cosmopolite*. Dieu m'en garde ! Et maintenant, adieu. Mille compliments de la part de Bertin de Vaux, Girod de l'Ain, Dupont de l'Eure, Tracy, Sacy, Passy et autres bonnes connaissances. Je voulais te raconter spécialement dans cette lettre comment Salverte accusait les ministres pendant qu'il y avait une petite émeute sur le Pont-Neuf ; comment Franck et moi nous nous trouvâmes à la Chambre au beau milieu des saints-simoniens, comment Dupin fait des calembourgs ; mais je

[1] Symphonie composée en 1829 par Mendelsshon pour la réunion de famille qui a lieu la veille de Noël.

n'en ai plus le temps, ce sera pour une autre fois. Soyez heureuses et contentes ce soir, chères sœurs, et pensez aussi à vos frères. FÉLIX.

LETTRE XLIX

Paris, le 28 décembre 1831.

CHÈRE DAME FANNY,

Depuis trois mois, je veux t'écrire une lettre de musique, mais je suis bien puni d'avoir tant tardé à le faire, car maintenant, après quinze jours passés ici, je ne sais vraiment plus si je pourrai en venir à bout. Je me suis déjà figuré être toutes sortes de choses : un voyageur curieux et étonné, un petit maître, un Français, voire même un pair de France, mais il ne m'est pas encore venu à l'esprit que je fusse un musicien. Il m'arrive parfois d'en douter tout à fait, car cela semble aller mal ici pour la musique. Les concerts du Conservatoire qui étaient pour moi la chose la plus importante, n'auront probablement pas lieu, parce que la Commission du ministère a donné ordre à la Commission de la société d'abandonner une partie des recettes à une Commission de professeurs; sur quoi, la Commission du Conservatoire a répondu à la Commission du ministère qu'elle aimait mieux se faire pendre, c'est-à-dire suspendre, et qu'elle ne voulait absolument pas y consentir. Les journaux font à ce sujet force commentaires très-méchants; mais tu ne les liras pas, car ils sont défendus chez vous; — du reste, tu n'y perdras rien. L'Opéra-Comique est en faillite et il fait relâche depuis que je suis ici ; au

grand Opéra, l'on ne donne que de petites pièces qui m'amusent mais ne peuvent ni me stimuler ni m'émouvoir. *Armide* a été le dernier grand opéra qu'on ait joué; il y a déjà deux ans de cela, et on le donne en trois actes. L'institut de Choron n'existe plus; la chapelle du roi s'est éteinte comme une chandelle; et maintenant, dans tout Paris, il est impossible d'entendre une messe accompagnée autrement qu'avec des serpents. La semaine prochaine, la Malibran paraît sur la scène pour la dernière fois. Alors, vas-tu me dire, rentre en toi-même, et écris la musique de : « *Ah! Dieu du ciel,* » ou une symphonie, ou un nouveau quatuor de violon dont tu me parles dans ta lettre du 28, ou n'importe quoi de sérieux. Malheureusement, cela ne m'est pas possible; tout ce qui se passe au dehors est trop intéressant; mille choses m'entraînent, me donnent à penser, réveillent mes souvenirs et me prennent tout mon temps. Ainsi, hier, j'étais à la Chambre des pairs et je comptais les voix qui viennent de détruire un antique privilége; de là je n'eus que le temps de courir au Théâtre-Français où, après plus d'un an, mademoiselle Mars reparaissait pour la première fois (quelle femme charmante! Sa voix, — jamais on n'en entendra plus de pareille, — vous jette dans le ravissement au moment même où elle fait couler vos larmes); aujourd'hui, je dois revoir Taglioni : elle et mademoiselle Mars sont deux grâces (si, dans mon voyage, j'en trouve une troisième, je l'épouse); ensuite j'irai dans le salon classique de Gérard. C'est ainsi que dernièrement, j'allai le soir écouter Lablache et Rubini, après avoir entendu dans la journée Odilon-Barrot se chamailler avec le ministère, et qu'une autre fois j'assistai à une soirée chez Baillot, après avoir passé ma matinée à admirer les tableaux de la galerie du Louvre. — Comment

veux-tu alors que je rentre en moi-même? Cela m'est impossible, tout ce que je vois au dehors est trop séduisant. Mais qu'il vienne des moments comme cette veille de Noël à l'Opéra, où Lablache chanta si bien, ou comme ce premier jour de fête qui se passa pour moi si tristement, sans cloches, sans bonne réunion de famille, ou bien encore comme lorsque je reçois de Londres une lettre de Paul qui m'appelle près de lui pour le printemps prochain, — alors on jette un regard profond en soi-même, on s'aperçoit que tout ce monde vous est parfaitement étranger, que l'on n'est ni un politique, ni un danseur, ni un acteur, ni un bel esprit, mais un musicien, alors on reprend courage et l'on écrit à sa chère petite sœur une lettre du métier.

J'éprouvais en effet des remords de conscience en lisant ta nouvelle musique que tu as si habilement dirigée pour l'anniversaire du père, et je me reprochais de ne t'avoir pas encore dit un seul mot au sujet de la précédente, car avec moi, collègue, tu ne peux pas t'en tirer sans critique. Comment diable peux-tu t'aviser de mettre tes cors en *sol* sur un ton si élevé? As-tu jamais entendu un cor en *sol* prendre le *sol* d'en haut sans faire un canard? Voilà tout ce que je te demande! Et, à l'entrée d'instruments à vent, à la fin de l'introduction, ne faut-il pas évidemment à ces mêmes cors un *mi* grave, clé de *fa*? Enfin, dans ce même endroit, la voix ronflante et grave des hautbois ne détruit-elle pas tout ce que le morceau a de pastoral et de fleuri? ne sais-tu pas qu'il faut avoir un brevet pour écrire une partie de hautbois sur le *si* d'en bas, et que cela n'est permis que dans des circonstances toutes particulières, dans une scène de sorcières, par exemple, ou lorsqu'on veut exprimer une grande douleur? Le compositeur n'a-t-il pas évidemment, dans son air en *la* majeur, couvert sa voix chantante de

beaucoup d'autres voix, de sorte que l'intention si délicate, la mélodie si charmante de ce morceau très-bien réussi d'ailleurs, et où il se rencontre tant de grandes et belles parties, s'en trouve éclipsée ou tout au moins amoindrie? Mais, sérieusement parlant, cet air est admirable et vraiment délicieux. Seulement j'ai quelque chose à dire contre les deux chœurs, et ici c'est plutôt au texte qu'à toi que mon reproche s'adresse. Ces deux chœurs me paraissent manquer d'originalité. —La musique en est plate, mais je pense que c'est la faute du texte qui n'exprime rien d'original; un seul mot eût suffi peut-être pour tout réparer; mais, tel qu'il est, il pourrait se prêter à tout ce qu'on voudrait : à de la musique religieuse, à une cantate, à un offertoire, etc. Là où il est autre chose que commun, comme par exemple au soupir de la fin, je le trouve sentimental ou pas naturel. Les paroles du dernier chœur me semblent trop matérielles (ainsi je n'aime pas cette bouche languissante et cette langue qui s'agite); ce n'est qu'au commencement de l'air que le texte a quelque chose de frais et de vivant; aussi ta musique est-elle fort belle dans tout ce morceau-là. Dans les chœurs, la musique est naturellement toujours belle, puisqu'elle est de toi, mais 1° il me semble qu'elle pourrait être également d'un autre bon maître; 2° qu'il n'est pas absolument *nécessaire* qu'elle soit *ainsi*, et qu'elle pourrait être composée *autrement*. Et cela tient précisément à ce que les paroles ne comportent aucune musique d'une manière nécessaire. C'est ce qui arrive très-souvent dans mes propres compositions, je le sais bien; cependant quoique je voie la poutre dans mon œil, je désire ôter au plus vite la paille qui est dans le tien, afin qu'elle ne te fasse pas de mal. En résumé je te dirai que je voudrais te voir plus circonspecte dans

le choix d'un texte, car, au bout du compte, tout ce qui est dans la Bible et convient à ton thème, ne contient pas de la musique; mais probablement que dans ta nouvelle cantate, tu as déjà fait droit à mes observations, sans les connaître, et que j'ai parlé en pure perte. S'il en est ainsi, tant mieux, et tu pourras m'accuser de diffamation. Quant à ce qui est de ta musique et de ta composition, elle est très-bonne à mon gré; on n'y voit nulle part percer le bout d'oreille de la femme, et si je connaissais un maître de chapelle capable de l'avoir faite, je l'installerais à ma cour. Heureusement je n'en connais pas, et je n'ai pas besoin de te donner une place à la cour puisque tu y es déjà [1].

Quand m'enverras-tu quelque chose de nouveau qui me tire de ma torpeur? Oh! fais-le bientôt. Peu de temps après mon arrivée à Paris, je suis tombé dans cette sorte de spleen musical qui vous fait prendre en horreur toute espèce de musique et surtout la vôtre. C'était à tel point que je n'ai fait que manger et dormir, régime dont je me suis d'ailleurs fort bien trouvé. F..., à qui je confai ma peine, se mit tout de suite à bâtir là-dessus une théorie de la musique, et fut d'avis que cela devait être ainsi; je suis, pour ma part, d'un avis tout à fait contraire; mais, bien que nous soyons aussi différents d'opinions et de caractères qu'un homme des bois et un Cafre, cela ne nous empêche pas d'être très-bons amis. Je me plais aussi beaucoup avec L..., c'est un homme fort aimable et le dilettante le plus dilettante que j'aie jamais rencontré. Il sait tout par cœur, joue avec cela des basses fausses, et la seule

[1] Allusion à la demeure de Fanny Hensel qui habitait *auf dem Hofe*, c'est-à-dire littéralement: *sur la cour*, nom d'un quartier de Berlin, rue de Leipsick, n° 3.

qualité qui lui manque, c'est l'arrogance, car il joint à un véritable talent, beaucoup de réserve et de modestie. Je vais souvent le voir parce qu'il est la bienveillance même et que son commerce est plein d'agrément. Nous serions complétement d'accord sur tous les points s'il ne me prenait pour un doctrinaire, s'il ne me parlait trop volontiers politique (sujet de conversation que j'évite pour cent vingt motifs dont le premier est que je n'y entends rien), et s'il n'aimait pas tant à se moquer de l'Allemagne et à exalter Paris aux dépens de Londres. Cela me met hors de moi, et quand on attaque mon Allemagne et mon Londres, je les défends envers et contre tous. Hier j'étais assis devant une de tes compositions et je m'en délectais, quand vint Kalkbrenner [1] qui me joua quelques compositions nouvelles. Il est devenu tout à fait romantique; il prend à Hiller des thèmes, des idées et autres bagatelles; écrit des morceaux en *fa* dièse mineur, s'exerce plusieurs heures chaque jour, et est comme ci-devant un très-adroit compère. Chaque fois qu'il me voit, il me demande des nouvelles de cette « chère petite sœur qu'il aime tant, qui a un si beau talent pour la composition et qui joue si bien. » Je lui réponds chaque fois qu'elle ne néglige pas son talent, qu'elle travaille et que je l'aime beaucoup, ce qui est la vérité. Et maintenant, chère madame ma sœur, sois gaie, porte-toi bien et au revoir pour le nouvel an. FÉLIX.

[1] Kalkbrenner, pianiste et compositeur allemand, né en 1789, à Cassel, mort en 1849 à Enghien-les-Bains, près Paris. Comme compositeur, Kalkbrenner a beaucoup produit; plusieurs de ses morceaux ont eu une grande vogue dans les concerts et les salons, surtout en Angleterre; mais il est resté inférieur, sous ce rapport, à Clémenti, à Cramer et à Moscheles, qui l'avaient précédé ou qui lui ont succédé dans ce pays.

LETTRE L

A CHARLES IMMERMANN A DUSSELDORF.

Paris, le 11 janvier 1832.

Vous m'avez permis de vous donner de temps en temps de mes nouvelles, et, depuis que je suis à Paris, il n'y a pas de jour où je n'aie voulu le faire; mais on vit ici dans une dissipation telle que cela ne m'a pas été possible avant aujourd'hui. Lorsque comparant la vie agitée que je mène au milieu de cette foule et des distractions de tout genre que j'ai trouvées sur cette terre étrangère, avec le calme de votre maison si tranquille au milieu de son jardin et votre bonne chambre d'hiver si chaude, je me rappelle que vous auriez voulu changer avec moi et venir à Paris à ma place, je regrette parfois de ne vous avoir pas pris au mot. Mais en même temps je voudrais pouvoir aller chez vous par un temps de neige, m'asseoir dans mon coin, et écouter le *Chevalier du Cygne;* car il y a là dedans bien plus de vie que dans toute l'agitation d'ici. En un mot je me réjouis de retourner en Allemagne : là tout est petit et misérable si vous voulez; mais là aussi vivent des hommes qui savent ce que c'est que l'art, qui n'admirent pas, ne louangent pas, surtout ne jugent pas, mais produisent. Vous n'êtes pas de mon avis, mais c'est uniquement parce que vous êtes au milieu d'eux. N'allez pas croire cependant que je sois un de ces jeunes Allemands qui, promenant partout leurs longs cheveux et leurs vagues rêveries, trou-

vent les Français superficiels et Paris frivole ; non, si je parle ainsi c'est que je goûte infiniment Paris, que je l'admire et veux apprendre à le connaître ; si je dis tout cela, c'est que c'est à vous que j'écris. Bien loin de dénigrer les Français et Paris je me suis jeté en plein dans le tourbillon, je ne fais rien de toute la journée que de voir du nouveau : la Chambre des députés et celle des pairs, les musées, le monde, les théâtres, et tous les dio-néo-cosmo et panoramas. En outre les musiciens sont ici aussi nombreux que les sables de la mer, et ils se détestent tous cordialement ; aussi doit-on les visiter chacun en particulier et être avec eux aussi réservé que le plus fin diplomate, car ils sont tous de leur petite ville, et ce que l'un dit à l'autre toute la corporation le sait le lendemain. Vous comprenez par là que mes journées se sont écoulées aussi rapidement que si elles eussent été raccourcies de moitié, de sorte que jusqu'ici je n'ai rien pu composer. Mais dans quelques jours cette vie si étrange pour moi doit cesser ; la tête me tourne à force de voir et de m'étonner ; aussi veux-je me recueillir un peu et me mettre au travail ; alors je serai bien et me retrouverai chez moi.

Un de mes plus grands plaisirs, c'est d'aller passer mes soirées dans les petits théâtres, car c'est là que se montrent le mieux les mœurs et le caractère du peuple français ; j'aime surtout le *Gymnase dramatique* où l'on ne donne que de petits vaudevilles. Une chose remarquable c'est le sentiment profond d'aigreur et de rancune qui règne dans toutes ces pièces, et qui, pour être déguisé sous les formes les plus gaies et le jeu le plus habile, n'en est peut-être que plus sensible. La politique y joue partout le principal rôle, et elle aurait été capable de me dégoûter du théâtre, car on en a de reste partout ailleurs ; mais au *Gymnase,*

elle est si légère, si moqueuse, elle sait si bien tirer parti de tous les événements du jour pour faire rire et applaudir, qu'à la fin on est obligé de rire et d'applaudir comme les autres. La politique et la galanterie sont les deux intérêts principaux autour desquels tout pivote, et, dans toutes les pièces que j'ai vues jusqu'ici, il n'y en a pas une qui n'ait sa scène de séduction ou sa sortie contre les ministres. Rien de plus éminemment français que ce genre du vaudeville où la fin de chaque scène amène un air connu, auquel sont adaptés des couplets mi-chantés mi-parlés et toujours aiguisés d'une pointe : nous n'avons et n'aurons jamais rien de pareil en Allemagne ; cet art de coudre à un même refrain un trait d'esprit toujours nouveau manque à notre conversation et ne va pas à nos idées. Je ne sache rien d'aussi prosaïque, et cependant l'effet est saisissant. La pièce nouvelle qui a maintenant la vogue au Gymnase est le *Luthier de Lisbonne ;* elle fait les délices du public. L'affiche annonce un personnage inconnu ; mais à peine est-il entré en scène que tout le monde rit et applaudit, et l'on apprend que l'acteur imite à s'y méprendre don Miguel dans ses gestes, dans son costume et dans tous ses airs ; il donne de plus à entendre par plus d'un signe qu'il est roi, et voilà la pièce. Plus l'inconnu se comporte d'une manière stupide, ignoble et barbare, plus est grande la joie du public qui ne perd ni un geste ni une parole. Une émeute l'a forcé à se réfugier dans la maison de ce luthier qui est le royaliste le plus dévoué du monde, mais qui a le malheur d'être le mari d'une très-jolie femme. Un des favoris de don Miguel a forcé cette dernière à lui donner un rendez-vous pour la nuit prochaine, et il demande au roi qui arrive sur ces entrefaites, de lui venir en aide et de faire couper le cou au mari.

« Très-volontiers » répond don Miguel, et tandis que le luthier qui l'a reconnu et que la joie met hors de lui, se jette à ses pieds, il signe la sentence de mort de ce malheureux, plus celle de son favori dont il veut prendre la place près de la jolie femme. A chaque nouvelle cruauté qu'il commet nous applaudissons, nous rions, et ce stupide don Miguel de théâtre nous cause le plus grand plaisir. Ainsi finit le premier acte. Au second, il est minuit; la jolie femme est seule, fort inquiète; don Miguel s'introduit chez elle par la fenêtre et se donne toutes les peines du monde pour gagner, en plein théâtre, son amour. Il la fait danser, chanter devant lui; mais elle ne peut le souffrir, le supplie à genoux de l'épargner, sur quoi don Miguel l'empoigne et la traîne à plusieurs reprises d'un bout de la scène à l'autre. Si elle ne saisissait pas un couteau et si au même instant on ne frappait pas à la porte, cela pourrait finir mal pour elle. Au dénoûment le bon luthier sauve encore le roi des mains des soldats français qui viennent d'arriver et dont ce dernier a une peur affreuse à cause de leur bravoure et de leur amour pour la liberté. Ainsi se termine la pièce à la satisfaction générale. Puis vient une comédie où la femme est infidèle à son mari et entretient un amant; puis une autre où le mari est infidèle à sa femme et se fait entretenir par sa maîtresse; puis une satire sur les nouvelles constructions des Tuileries et sur tout le ministère, et ainsi de suite. Je ne sais pas où en est l'Opéra-Comique; il a fait banqueroute et l'on n'y joue pas depuis que je suis ici. A l'Académie royale on donne continuellement et avec un très-grand succès le *Robert le diable* de Meyerbeer. La salle est toujours comble et la musique a généralement plu. Il y a dans cette pièce un luxe inouï de mise en scène; jamais on n'a rien vu de pareil;

tout ce qui, à Paris, peut chanter, danser, jouer, y chante, y joue, y danse. Le sujet est romantique, c'est-à-dire que le diable y joue un rôle ; cela suffit, aux yeux des parisiens, pour constituer le romantique, la fantaisie. C'est cependant très-mauvais, et sans deux brillantes scènes de séduction, cela ne ferait aucun effet. Le diable est un pauvre diable ; il paraît en costume de chevalier pour tenter son fils Robert, chevalier de Normandie, qui aime une princesse de Sicile. Il lui fait très-bien perdre aux dés tout son argent et toute sa fortune immobilière, c'est-à-dire son épée; puis il lui fait commettre un sacrilége et lui donne un rameau magique qui le transporte dans la chambre à coucher de ladite princesse et le rend irrésistible. Le fils se prête à tout cela très-volontiers ; mais à la fin, au moment où il va vendre son âme à son père qui lui déclare qu'il l'aime et qu'il ne peut vivre sans lui, le bon Dieu, ou plutôt le poëte Scribe, fait arriver une paysanne qui possède le testament de la mère défunte de Robert, lui en donne lecture et le rend tellement indécis qu'à minuit le diable, qui n'a pu venir à ses fins, est obligé de s'enfoncer dans une trappe. Là-dessus Robert épouse la princesse, et la paysanne se trouve avoir été le bon principe. Le diable s'appelle Bertram. Sur une donnée aussi glaciale, il m'est impossible d'imaginer une musique quelconque ; aussi cet opéra ne me satisfait-il pas du tout. Je le trouve froid et sans âme d'un bout à l'autre, et je ne me sens nullement remué. On loue la musique ; mais, pour moi, là où la vie et la vérité font défaut tout moyen d'appréciation manque.

Michael Beer [2] est parti aujourd'hui pour le Havre ; il

[1] Beer (Michael), poëte dramatique allemand, fils d'un banquier de

paraît avoir l'intention de s'y recueillir. A ce propos je me rappelle que le premier soir que je vous vis chez Schadow, je vous dis que Beer n'était pas poète, et que vous me répondîtes : c'est une question de goût. Je vois rarement Heine, car il donne en plein dans les idées libérales, ou dans la politique ; il a publié dernièrement soixante *chants du printemps;* il n'y en a qu'un petit nombre qui me paraissent d'un sentiment vrai et profond, mais ceux-là sont exquis. Les avez-vous déjà lus? Ils se trouvent dans le second volume des *Reisebilder* [1]. Bœrne [2] veut encore donner quelques volumes de lettres; nous sommes tous fous de la Malibran et de la Taglioni ; mais ces messieurs ne font que se déchaîner contre l'Allemagne et tout ce qui est Allemand, et cependant ils ne peuvent pas parler supportablement le français ; cela ne me va pas du tout. Pardonnez-moi de m'être laissé aller à mon bavardage, ce qui m'oblige maintenant à écrire irrévérencieusement sur la marge ; mais, après avoir eu le plaisir de vous voir pendant quelque temps tous les jours, je me trouve maintenant si privé de votre société que j'avais besoin de vous causer un peu longuement; ne m'en veuillez donc pas, je vous prie, de mon sans-façon. Vous m'aviez aussi promis

Berlin, comme Mendelssohn, naquit le 9 août 1800 et mourut le 22 mars 1833 à Munich. Le *Paria* et *Struensée* sont ses deux œuvres les plus remarquables. Il a laissé en manuscrit un grand nombre de poésies lyriques parmi lesquelles on a remarqué un hymne sur les *journées de juillet* 1830.

[1] Impressions de voyage.

[2] Bœrne (Louis), publiciste allemand, né à Francfort le 22 mai 1786, mort à Paris le 12 février 1837. On connaît ses *Lettres sur Paris*, et l'on sait qu'un monument lui a été élevé au cimetière du Père Lachaise par les soins du sculpteur David et autres amis partageant ses opinions politiques.

de me faire quelques lignes de réponse ; je ne sais si je dois vous le rappeler, mais j'aimerais bien savoir comment vous vivez, ce que l'armoire du coin contient de nouveau, où vous en êtes de *Merlin* et de mon *Chevalier du Cygne* qui retentit toujours à mon oreille comme une douce musique, enfin si vous avez quelquefois songé à moi, au mois de mai prochain et à la *Tempête*. C'est beaucoup de présomption de ma part de vous demander tout de suite une réponse à ma première lettre ; mais je crains que vous n'en ayez assez d'une et que vous ne préfériez n'en pas recevoir une seconde ; c'est ce qui m'enhardit à vous prier de me répondre. Du reste je n'avais pas besoin de vous en prier, car vous aviez coutume de deviner tous mes désirs avant que j'eusse eu le temps de les exprimer, et si vous avez conservé pour moi la même bienveillance que vous m'avez témoignée à Dusseldorf, vous satisferez celui-là comme tous les autres. Maintenant adieu et tout à vous.

FÉLIX MENDELSSOHN-BARTHOLDY.

LETTRE LI

Paris, le 14 janvier 1832.

Je commence seulement à présent à m'habituer ici et à connaître Paris ; c'est réellement le nid le plus fou, le plus gai que l'on puisse imaginer ; mais il perd moitié de son intérêt pour celui qui ne se mêle pas de politique. Aussi me suis-je fait *doctrinaire;* je lis mon journal tous les matins, j'ai mon opinion sur la paix et sur la guerre, et je n'avoue qu'entre amis que je n'y entends rien. Mais il n'en

est pas ainsi de F..., qui s'est jeté à corps perdu dans ce tourbillon de dilettantisme et de tranchante présomption ; il se croit sérieusement du bois dont on fait les ministres. C'est bien dommage pour lui, car cela ne le mènera jamais à rien. Il a assez d'intelligence pour être toujours occupé, et pas assez pour se donner un but ; il traite tout en dilettante ; il est très-capable de bien juger de toutes choses, mais il ne fait rien. Aussi, bien que nous soyons toujours sur le même pied d'intimité, que nous nous voyions presque tous les jours et que nous ayons du plaisir à être ensemble, au fond, nous restons presque entièrement étrangers l'un à l'autre. Je crois qu'il écrit dans les journaux ; il va très-souvent chez Heine, et déblatère tant et plus contre l'Allemagne, toutes choses que je ne saurais approuver ; et comme je l'aime beaucoup, cela me fait de la peine. Il faut s'y accoutumer ; toutefois c'est bien triste de voir par où quelqu'un pèche et de ne pouvoir lui venir en aide. En outre, il vieillit visiblement, et cette vie déréglée et oisive lui convient de moins en moins, à mesure qu'il avance en âge. A... a quitté la maison paternelle pour aller dans la rue Monsigny [1], où il vit maintenant de corps et d'âme. P... m'a envoyé un appel qu'il adresse à tout le monde ; il y fait sa profession de foi et invite chacun à donner aux saints-simoniens une part, tant petite soit-elle, de sa fortune. Cet appel s'adresse aussi aux artistes ; il les engage à consacrer dorénavant leur art à la religion nouvelle, à faire de meilleure musique que Rossini et Beethoven, à bâtir des temples de la Paix, et à peindre comme Raphaël et David. J'en possède vingt exemplaires que je devrais t'envoyer, cher père, conformément au désir de

[1] C'était alors le siége des saints-simoniens.

P... Je me contenterai de t'en faire parvenir un seul, et ce sera bien assez; encore attendrai-je pour cela d'avoir une occasion. C'est un signe fâcheux de l'état des esprits à Paris qu'une idée aussi monstrueuse ait pu, dans son affreux prosaïsme, se produire et se propager même assez pour attirer à elle, par exemple, un très-grand nombre d'élèves de l'École polytechnique. On ne comprend pas où veulent en venir ces nouveaux sectaires quand on les voit recourir à des moyens aussi grossiers, promettant à l'un des honneurs, à l'autre de la gloire, à moi un public et des applaudissements, aux pauvres des richesses, tandis que, d'autre part, avec leur froide estimation de la capacité, ils détruisent toute initiative, toute volonté. Quant à leurs idées de philanthropie universelle, de négation de l'enfer, du diable et de la damnation, de destruction de l'égoïsme, idées qu'on a naturellement chez nous, qu'on trouve dans toute la chrétienté, et sans lesquelles je ne voudrais pas de la vie, que dire de leur prétention à les présenter comme une invention et une découverte nouvelle qui leur donneront le moyen, ainsi qu'ils le répètent sans cesse, de renouveler le monde et de rendre les hommes heureux? Quand j'entends A... me dire très-tranquillement qu'il n'a pas à s'améliorer lui-même, mais à améliorer les autres, attendu qu'il n'est pas imparfait mais parfait; quand je les entends tous, non-seulement se faire entre eux force compliments, mais encore accabler d'éloges ceux qu'ils veulent gagner à leur cause; quand je les vois admirer vos hautes facultés, votre génie, en déplorant que de si grandes forces se trouvent perdues par toutes ces vieilles idées de devoir, de vocation et de travail telles qu'on les comprend communément, cela me fait l'effet d'une mauvaise mystification. Dimanche dernier, j'ai assisté

à une de leurs assemblées. Les pères étaient assis en cercle ; vint le père suprême qui se fit rendre des comptes, distribua le blâme et l'éloge, parla au peuple assemblé et donna des ordres ; cela m'inspira presque une sainte horreur. Le père suprême a, lui aussi, abandonné ses parents pour vivre avec les frères ses subordonnés, et il cherche à contracter un emprunt pour eux. Mais assez là-dessus ! La semaine prochaine aura lieu un concert donné par un Polonais. J'y joue un sextuor avec Kalkbrenner, Hiller et Compagnie. Ne vous effrayez donc pas si vous voyez mon nom estropié quelque part, comme cela est arrivé dernièrement dans le *Messager*, qui annonçait de Berlin la mort du professeur Flegel[1] ; cette belle nouvelle a été répétée par tous les journaux. Je me suis maintenant remis au travail et je vis content. Je n'ai encore rien pu vous dire des théâtres, quoiqu'ils m'occupent beaucoup. Je vous en parlerai une autre fois, et je vous dirai comment l'esprit de rancune et de révolte se manifeste même dans les plus petites pièces, comment tout a trait à la politique, comment le soi-disant romantisme a infecté tous les parisiens, à tel point qu'ils ne veulent plus voir autre chose sur le théâtre que peste, potences, diables et accouchements. C'est à qui surpassera l'autre en atrocités ou en libéralisme ; et cependant, au milieu de toutes ces misères, de toutes ces extravagances, un talent comme celui de Léontine Fay, la grâce et l'amabilité mêmes, peut se préserver de l'atteinte de toutes les absurdités qu'elle est obligée de débiter et de jouer. Quels singuliers contrastes !

<p style="text-align:right">FÉLIX.</p>

[1] Hégel. *Flegel* signifie en allemand un *rustre*, un *manant*, un *polisson*. *(Note du trad.)*

LETTRE LII

Paris, 21 janvier 1832.

Je reçois maintenant à chaque lettre un petit coup de patte parce que je ne suis pas ponctuel dans mes réponses ; je vais donc, chère Fanny, satisfaire de suite aux questions que tu m'adresses touchant les morceaux dont je dois donner une nouvelle édition.

J'ai pensé que l'octette et le quintette pouvaient très-bien figurer dans mes œuvres et valaient même mieux que beaucoup d'autres choses qui y figurent déjà. Comme la publication de ces morceaux ne me coûte rien, mais me rapporte au contraire quelque chose, et que je ne veux pourtant pas troubler complétement l'ordre chronologique, je me propose de donner à l'éditeur, d'ici à Pâques, les pièces suivantes : le quintette et l'octette (ce dernier arrangé aussi pour quatre mains), le *Songe d'une nuit d'été*, sept chants sans paroles et six avec paroles ; à mon retour en Allemagne je donnerai encore six morceaux de musique religieuse, et enfin la symphonie en *ré* mineur, si je trouve un éditeur disposé à la graver et à la payer. Dès que j'aurai exécuté dans mon concert à Berlin, la « *Mer paisible,* » je la publierai aussi. Mais je ne puis pas donner ici les *Hébrides*, parce que, comme je te l'ai écrit dans le temps, je ne les trouve pas suffisamment achevées ; le passage du milieu en *ré* majeur *forte* est très-bête; toute la modulation sent plus le contrepoint que l'huile de poisson, les mouettes et la morue, et ce devrait être tout le contraire.

Or, j'aime trop ce morceau pour l'exécuter dans l'état d'imperfection où il est; j'espère m'y mettre bientôt afin de le terminer pour l'époque où je me rendrai en Angleterre. Tu me demandes encore pourquoi je ne compose pas la symphonie italienne en *la* majeur; c'est parce que je compose l'ouverture saxonne en *la* mineur, qui doit précéder la *Nuit de sainte Waldpurge*, afin que ce morceau puisse figurer honorablement à mon concert de Berlin et ailleurs. Tu veux que je me retire au Marais et que j'y passe toute la journée à écrire. Cela n'est pas possible, mon enfant. Il ne me reste plus que trois mois à peine pour voir Paris, et il faut ici se jeter dans le courant; c'est pour cela que j'y suis venu; d'ailleurs tout ce qui m'entoure est trop varié, trop intéressant pour que je puisse m'en éloigner; c'est là le complément indispensable de mes voyages, ce qui en forme pour ainsi dire la colossale clef de voûte, et par conséquent l'essentiel pour moi est de voir Paris. Ajoute à cela que les éditeurs m'assiégent comme de vrais démons tentateurs; ils demandent de la musique de piano et veulent la payer. Je ne sais ma foi pas si je résisterai, et j'ai presque envie d'écrire un ou deux bons trios, car tu me supposes, j'aime à le croire, au-dessus des séductions du pot-pourri. C'est jeudi la première répétition de mon ouverture qui sera exécutée au deuxième concert du Conservatoire, au troisième, on donnera une symphonie en *ré* mineur. Habeneck[1] parle de sept ou huit répétitions; j'en

[1] Habeneck (Antoine-François), musicien français, né à Mézières le 1er juin 1781 d'un musicien de régiment, né à Manheim et alors au service de France. De 1806 à 1815 il dirigea les concerts du Conservatoire. Lorsque Kreutzer fut mis à la retraite, Habeneck lui succéda comme chef d'orchestre à l'Opéra. C'est de l'avis de tous les musiciens, un des chefs d'orchestre les plus habiles qu'on ait jamais vus.

serai bien aise. Je dois aussi jouer quelque chose chez Érard et exécuter mon concerto de Munich pour piano; il faut donc que je m'exerce beaucoup. Ce n'est pas tout; j'ai devant moi un billet ainsi conçu : *Le président du Conseil, ministre de l'intérieur, et madame Casimir Périer, prient*, etc.; il s'agit d'un bal pour lundi. Ce soir on fait de la musique chez Habeneck ; demain chez Schlesinger [1]; mardi aura lieu la première soirée publique chez Baillot; mercredi Hiller donnera son concert à l'Hôtel-de-Ville, et toutes ces soirées ne finissent jamais qu'après minuit. Vive donc qui voudra dans la solitude, ce ne sera pas moi. Mais alors quand composerai-je? Dans la matinée. Hier, Hiller est venu chez moi, puis Kalkbrenner, puis Habeneck. Avant-hier Baillot est venu, puis Eichthal, puis Rodrigues [2]. Ce sera donc le matin de très-bonne heure que je composerai? Eh bien, c'est ce que je fais; es-tu contente à présent? Hier j'ai eu aussi la visite de P... qui m'a parlé saint-simonisme. Je ne sais s'il m'a pris pour un imbécille ou pour un habile, mais il m'a fait des ouvertures qui m'ont indigné à tel point que j'ai résolu de ne plus retourner chez lui ni chez aucun de ses complices. Ce matin Hiller se précipite dans ma chambre et me raconte qu'il vient d'être témoin de l'arrestation des saint-simoniens. Il avait voulu entendre leur prédication, mais les papes ne venaient pas; tout à coup les soldats pénètrent dans la salle, et tout le monde est invité à se retirer immédiatement, attendu que M. Enfantin et consorts

[1] Schlesinger (David), professeur de piano, né à Hambourg en 1802 d'une famille israélite. Fixé à Londres en 1827, il s'y est fait entendre avec succès au concert de la Société philarmonique.

[2] Probablement le saint-simonien Olinde Rodrigues.

viennent d'être arrêtés dans la rue Monsigny. Il y a maintenant dans cette rue des piquets de garde nationale et de troupe de ligne; tout a été mis sous les scellés et le procès va s'instruire. Mon quatuor en *si* bémol est resté dans la rue Monsigny et se trouve aussi sous les scellés; il n'y a que l'adagio qui soit du *juste-milieu*, tous les autres morceaux sont du *mouvement;* vous verrez que je serai forcé d'exécuter le tout devant le jury. Dernièrement je me trouvais près de l'abbé Bardin dans une nombreuse société où l'on exécutait mon quatuor en *la* mineur. Au dernier morceau mon voisin me tire par la manche et me dit : *il a cela dans une de ses symphonies. — Qui?* demandai-je assez inquiet. — *Beethoven, l'auteur de ce quatuor,* me répondit-il d'un ton important. Cela fut pour moi d'une douceur pleine d'amertume. Mais n'est-ce pas quelque chose de beau que mes quartettes soient exécutés dans les classes du Conservatoire, et que les élèves doivent se casser les doigts pour jouer « *est-il vrai?* » J'arrive à l'instant de Saint-Sulpice où l'organiste m'a fait entendre son orgue. On dirait un chœur de vieilles femmes, et cependant on prétend ici que ce serait le meilleur orgue de l'Europe si on le faisait réparer, ce qui coûterait 30,000 fr. Non, celui qui n'a pas entendu le *canto fermo* avec accompagnement de serpent et des grosses cloches de l'église, ne peut se faire une idée de l'effet que cela produit!

La poste va partir et je dois mettre fin à mon bavardage, autrement il durerait jusqu'à après-demain. Je ne vous ai pas encore dit qu'on annonce pour Pâques, à l'Opéra-Italien de Londres, la *Passion* de Bach.

<div style="text-align:right">Votre Félix.</div>

LETTRE LIII

Paris, le 4 février 1832.

Pardonnez-moi si aujourd'hui je ne vous écris que quelques mots. Je ne connais que depuis hier la perte éternellement regrettable que je viens de faire[1]. Le voilà donc passé à tout jamais ce beau, cet heureux temps de ma vie! Que d'espérances évanouies et comme je sens que désormais il manquera toujours quelque chose à mon bonheur! Il me faut maintenant faire de nouveaux projets, de nouveaux châteaux en Espagne, car il était si intimement lié à tout ce que je rêvais que, lui manquant, il n'en reste plus rien; mais de même que je l'associais à toutes mes idées d'avenir, il me sera dorénavant impossible de me rappeler le temps de mon enfance et les années qui l'ont suivie sans penser à lui. Il faut m'y résigner; mais ce qui me rend doublement sensible le vide que cette perte fait dans ma vie, c'est que je ne puis penser à rien qui ne réveille en moi le souvenir de ce pauvre ami; que j'écoute de la musique ou que j'en compose, il est toujours présent à ma pensée. Maintenant le passé est bien passé pour moi! Et ce que je regrette, ce n'est pas seulement ma jeunesse qu'il a emportée avec lui, c'est aussi l'homme que j'aimais et que j'aurais encore aimé lors même que je n'en aurais eu aucun motif ou que je les aurais tous perdus. Lui aussi, il m'aimait, et cette douce certitude qu'il y avait

[1] avait appris la mort de son ami le violoniste Edouard Rietz.

dans le monde un homme sur lequel je pouvais me reposer, qui ne vivait que pour moi et dont l'affection n'avait pas d'autre but que cette affection même, cette certitude hélas! je ne l'ai plus désormais, c'est la perte la plus cruelle que j'aie faite jusqu'à présent et je ne l'oublierai jamais.

C'était hier la veille de l'anniversaire de ma naissance. Déjà mardi dernier en écoutant Baillot, je disais à Hiller qu'il n'y avait qu'une seule personne qui jouât pour moi la musique que j'aimais. L... était à côté de moi, il savait tout et ne me remit pas la lettre. Il ignorait sans doute que c'était hier l'anniversaire de ma naissance, et hier matin, il m'apprit peu à peu la douloureuse vérité. Je passai une bien triste journée, sans pouvoir faire autre chose que de penser à lui. Je me rappelais qu'à pareil jour il arrivait chaque fois avec quelque surprise qu'il avait longtemps méditée et qui était toujours aussi charmante, aussi aimable que sa personne.

Aujourd'hui je me suis fait violence pour travailler, et cela m'a calmé un peu. Mon ouverture en *la* mineur est achevée; je songe maintenant à écrire quelques morceaux qu'on est ici disposé à bien me payer. Parlez-moi de lui, je vous prie, et donnez-moi le plus de détails que vous pourrez, cela me fait du bien. J'ai devant moi ses charmants morceaux à huit voix qui semblent me regarder tristement. Je reprendrai bientôt, j'espère, mon humeur habituelle, et je pourrai vous écrire une lettre plus longue et plus gaie; mais un nouveau chapitre de ma vie est commencé et il n'a pas encore de titre.

<div style="text-align:right">Votre Félix.</div>

LETTRE LIV

<p style="text-align:right">Paris, le 13 février 1832.</p>

Je mène à présent ici une vie fort tranquille et cela me plaît, ni mes goûts ni l'amour du plaisir ne me poussent vers la société. Le monde est du reste ici comme partout ailleurs, très-sec et fort peu utile ; en outre, à cause de la longueur des soirées, il vous fait perdre doublement votre temps. Par contre, je ne néglige aucune occasion d'entendre de bonne musique, j'écris à Zelter dans le plus grand détail sur le premier concert du Conservatoire. Les artistes exécutent admirablement bien et d'une manière si intelligente que c'est un vrai bonheur ; comme ils prennent eux-mêmes plaisir à ce qu'ils jouent, ils ne s'épargnent pas la peine ; leur chef est un musicien accompli et d'une habileté consommée, aussi l'ensemble est-il parfait. Demain on exécutera devant le public mon quatuor en *la* mineur. Chérubini dit de la nouvelle musique de Beethoven : « cela me fait éternuer, » aussi je crois que demain tout le public éternuera. Les exécutants sont Baillot, Sauzay, Urhan et Noblin, les meilleurs d'ici. Mon ouverture en *la* mineur est terminée ; elle représente le mauvais temps. Une introduction dans laquelle on sent la rosée et le printemps est également terminée depuis une couple de jours ; j'ai donc compté les feuilles de la *Nuit de Sainte-Waldpurge* ; j'ai retouché encore un peu les sept numéros, puis j'ai écrit au bas avec satisfaction : « Milan, juillet ; — Paris, février. » Je pense que cela vous plaira. Maintenant je dois avant

tout faire un adagio pour mon quintette; les artistes le réclament à grands cris et je trouve qu'ils ont raison. Je voudrais que vous pussiez assister à une répétition de mon *Songe d'une nuit d'été* au Conservatoire; l'exécution en est parfaite. Il n'est pas encore sûr qu'on le joue dimanche prochain; il n'y a plus d'ici là que deux répétitions et il n'y en a encore eu que deux; mais j'espère que cela ira; j'aimerais mieux que ce fût pour dimanche plutôt que pour le troisième concert, car le 26 je dois jouer, au profit des pauvres (quelque chose de Weber); le 27, au concert d'Érard (mon concerto de Munich), etc., etc., et il me serait agréable de me produire pour la première fois au Conservatoire. J'y jouerai aussi. Ces messieurs voudraient une sonate pour piano, de Beethoven, ce serait très-bruyant, mais je choisirai plutôt son concerto en *sol* majeur que personne ne connaît ici. Je me réjouis surtout de la symphonie en *ré* mineur dont on s'occupera la semaine prochaine; je n'aurais jamais rêvé que ce serait à Paris que je l'entendrais pour la première fois. Du reste, je vais souvent aux théâtres et je ne cesse d'admirer la prodigieuse quantité de talent, d'intelligence et d'immoralité qui s'y consomme. Une femme comme il faut ne devrait jamais aller au Gymnase, et cependant elles y vont toutes. Maintenant si je vous dis que je lis *Notre-Dame* (de Paris), qu'à midi je dîne toujours chez l'un ou l'autre de mes amis, et qu'après trois heures je profite du superbe temps de printemps qu'il fait ici pour aller admirer, dans le magnifique jardin des Tuileries, la foule bariolée des dames et des messieurs, ou pour faire par-ci par-là une visite, vous saurez comment se passe ma journée à Paris. Adieu.

<div style="text-align:right">Félix.</div>

LETTRE LV

Paris, le 21 février 1832.

Presque chacune de vos lettres m'annonce une perte cruelle. Celle d'hier m'a appris la mort de cette chère U..., que je ne retrouverai plus auprès de vous. — Mais ce n'est pas le moment de se laisser aller à de longues causeries ; il s'agit de travailler et d'aller en avant. J'ai composé un grand adagio qui servira d'intermède au quintette. Je l'ai intitulé : *Adieux*, parce que je devais composer quelque chose pour Baillot, dont le jeu est si admirable et qui a tant de bontés pour moi, bien qu'il me soit complétement étranger. C'est lui qui le jouera devant le public. Avant-hier, on a donné pour la première fois, au concert du Conservatoire, mon ouverture du *Songe d'une nuit d'été*. Elle m'a fait grand plaisir, car elle a parfaitement marché ; elle paraît aussi avoir plu au public. On l'exécutera encore une fois dans un des prochains concerts, et ma symphonie, qui a dû être un peu retardée pour cela, sera mise en répétition vendredi ou samedi. Au quatrième ou cinquième concert, je jouerai le concerto de Beethoven, en *sol* majeur. Les musiciens ne savent que penser de tous les honneurs que me fait le Conservatoire. Mardi, ils ont admirablement joué mon quatuor en *la* mineur ; ils y ont mis tant de feu, tant d'ensemble, que c'était un plaisir, et maintenant que je ne puis plus entendre Rietz, je ne trouverai jamais rien de mieux. Cette composition paraît avoir produit une grande impression sur l'auditoire, et au *Scherzo* tout le monde était transporté.

Mais il est temps maintenant, cher père, que je te dise quelques mots de mon projet de voyage, et même que, pour plusieurs raisons, je t'en parle cette fois plus sérieusement que de coutume. Je commencerai par te rappeler les instructions que tu me donnas avant mon départ, en me recommandant de bien m'y conformer. Selon tes intentions, mon voyage devait avoir un double but : je devais d'abord bien examiner les différents pays que je visiterais, afin de choisir celui où je voudrais me fixer ; ensuite je devais faire connaître mon nom et ce dont j'étais capable, afin que, dans le pays où je m'établirais, on me fît bon accueil et qu'on s'intéressât à mes travaux ; enfin, tu me recommandas de profiter de mon bonheur et de tes bontés pour me préparer à ce que je ferais plus tard. Je suis heureux de pouvoir te dire que, sauf les fautes dont on ne s'aperçoit qu'après coup, je crois avoir atteint le double but que tu m'avais proposé. On sait maintenant que j'existe et que je veux quelque chose, et l'on accueillera favorablement ce que je pourrai faire de bon. Ici l'on est venu *au-devant de moi*, et l'on m'a *demandé* de mes compositions, chose que l'on n'a jamais faite pour personne, car tous les autres, Onslow[1] lui-même, ont été obligés de faire les premiers pas. La Société philarmonique de Londres m'a fait inviter, pour le 10 mars, à venir diriger l'exécution d'une de mes œuvres nouvelles ; j'ai également reçu une commande de Munich, sans avoir fait la moindre démarche, et cela aussitôt après mon premier concert. Main-

[1] Onslow (Georges), compositeur français, né le 27 juillet 1784 à Clermont (Puy-de-Dôme), mort dans la même ville le 3 octobre 1852. Il a excellé surtout dans la musique de chambre. De ses trois opéras, le *Colporteur* seul a eu quelque succès.

tenant je veux encore donner ici (si c'est possible), et certainement à Londres, pourvu que le choléra ne m'empêche pas de m'y rendre en avril, un concert à mon compte et me faire quelque argent, afin de m'être aussi essayé sous ce rapport avant de retourner auprès de vous; de sorte que je pourrai dire, je l'espère, avoir rempli la première partie de tes intentions, c'est-à-dire m'être fait connaître. Quant à l'autre partie de ton programme, concernant le choix du pays où je dois m'établir, je l'ai réalisée, au moins d'une manière générale. Ce pays est l'Allemagne ; je suis maintenant parfaitement fixé à cet égard. Mais je ne saurais dire quelle ville je choisirai, car la plus importante, celle vers laquelle je suis attiré par tant de raisons, en un mot Berlin, ne m'est pas encore assez connue sous ce rapport. Il faudra donc qu'à mon retour, après avoir vu tout le reste et en avoir goûté, j'essaie si je pourrai rester à Berlin dans les conditions que je pense et qui me plairaient. C'est pour ce motif que je n'ai pas cherché à avoir ici un opéra. Si je fais une musique vraiment bonne, comme elle doit être aujourd'hui, elle sera aussi comprise et aimée en Allemagne. Il en a été ainsi de tous les bons opéras. Si je fais une musique médiocre, elle sera oubliée en Allemagne; tandis qu'ici on la donnerait souvent, on la louerait, puis on l'expédierait chez nous où, sur l'autorité de Paris, elle serait donnée à nouveau, comme nous le voyons tous les jours. Mais je ne l'entends pas ainsi et, si je n'ai pas su faire de bonne musique, je ne veux pas qu'on me loue pour cela. Voilà pourquoi je veux commencer en Allemagne, et si les choses y vont si mal que je n'y puisse plus vivre, il me restera toujours la ressource de l'étranger. D'ailleurs, l'Opéra-Comique est tout à fait tombé, et plus mauvais que pas un théâtre allemand, il va de faillite en

faillite. Lorsqu'on demande à Chérubini pourquoi il ne permet pas qu'on y donne ses opéras, il répond : « *Je ne fais pas donner des opéras sans chœurs, sans orchestre, sans chanteurs et sans décors.* » Quant au Grand-Opéra, il a déjà fait des commandes pour des années, et d'ici à trois ou quatre ans on ne pourrait rien y avoir. Je vais donc, pour commencer, retourner auprès de vous, écrire ma *Tempête*, et voir comment cela ira. Voici maintenant, cher père, le plan que je voulais te soumettre : c'est de rester ici jusqu'à la fin de mars ou au commencement d'avril (j'ai naturellement écrit à la Société philharmonique que je ne pourrais pas me rendre à son invitation le 10 mars), puis d'aller à Londres pour une couple de mois; après quoi, si le festival des provinces rhénanes auquel on a voulu m'appeler, se réalise, je reviendrai à Berlin par Dusseldorf, et, dans le cas contraire, par la voie la plus courte, afin de me retrouver avec vous dans le jardin peu de temps après la Pentecôte. Adieu.

<p style="text-align:right">Félix.</p>

LETTRE LVI

<p style="text-align:right">Paris, le 15 mars 1832.</p>

Chère mère,

C'est aujourd'hui le 15 mars 1832. Que ce jour soit pour toi heureux et plein de joie ! Tu aimes mieux que mes lettres t'arrivent le jour de ton anniversaire au lieu d'être écrites ce jour-là ; ne m'en veuille pas, mais il m'est im-

possible de m'y habituer. Le père disait que comme on ne pouvait pas savoir ce qui arriverait plus tard, la lettre devait arriver le jour même; mais ce sentiment-là je l'éprouve doublement, car je ne sais pas comment vous passerez ce jour de fête, et de plus je ne sais pas comment je le passerai moi-même. Tandis que lorsque la fête est venue, il me semble presque que je suis auprès de vous, et que vous devinez mes vœux, si vous ne pouvez les entendre; je n'ai donc, en vous les adressant, d'autre souci que celui de l'éloignement. Dieu veuille que ce souci-là cesse bientôt, et puisse-t-il te conserver ainsi que vous tous, pour mon bonheur!

Je suis maintenant en plein tourbillon musical, et comme cela vous fait plaisir, je vais vous en écrire quelque chose, d'autant plus que la lettre que je voulais vous envoyer il y a quelques jours, avec un album, par un aide-de-camp de Mortier, attend encore, comme tout Paris, le départ du maréchal qui ne s'effectue toujours pas. Si la lettre et l'album vous parviennent, faites bon accueil à l'envoi et surtout au porteur (un comte Perthuis), qui est un des hommes les plus charmants et les plus aimables que j'aie rencontrés. Je vous disais déjà dans cette lettre que je dois jouer après-demain au concert du Conservatoire, devant toute la Cour qui y assistera pour la première fois, le concerto en *sol* majeur de Beethoven. K... qui en crève d'envie a employé mille intrigues pour me faire écarter, surtout quand il a su que la reine devait venir au concert. Par bonheur tous les autres du Conservatoire, et notamment le tout-puissant Habeneck, sont mes vrais amis, de sorte que K... en a été pour ses frais. C'est le seul musicien qui se soit montré ici réellement malveillant et faux à mon égard; et bien que je ne me sois jamais fié

à lui, il n'en est pas moins pénible pour moi de me trouver en présence de quelqu'un qui me hait et ne veut pas le faire voir.

<div style="text-align:right">Le 17 mars.</div>

Ma lettre n'a pas pu être prête à temps, car depuis quelques jours la musique m'a absorbé à tel point que je ne sais plus où donner de la tête. Un simple aperçu de ce que j'ai eu et de ce que j'ai encore à faire suffira, je pense, pour me servir d'excuse. J'arrive à l'instant d'une répétition au Conservatoire. Nous avons répété dans toutes les règles, hier deux fois, et aujourd'hui nous avons presque tout recommencé; aussi maintenant cela va comme sur des roulettes. Si demain l'enthousiasme du public est seulement moitié de celui de l'orchestre, je serai satisfait. Hier, les musiciens ont crié avec transport : *Da capo* à l'adagio, et aujourd'hui Habeneck a dû leur adresser un petit discours pour leur faire observer qu'il y avait encore à la fin une mesure solo et les prier de vouloir bien se modérer jusque-là. Vous seriez heureux de voir toutes les attentions et les prévenances qu'il a pour moi. Après chaque morceau d'une symphonie, il me demande si je n'ai pas quelqu'observation à faire, de sorte que c'est ici, et avec un orchestre français, que j'ai pu faire observer pour la première fois certaines nuances auxquelles je tiens beaucoup. Après la répétition, Baillot a joué dans sa classe mon octette, et, s'il y a un homme au monde qui puisse le jouer, c'est lui. Cette fois, il s'est surpassé lui-même, ainsi qu'Urhan, Norblin et les autres qui tous faisaient merveilles. En outre, je dois encore finir d'arranger l'ou-

verture et l'octette, mettre en ordre le quintette que Simrock a acheté, écrire des chants, et j'ai la satisfaction d'auteur de pouvoir remanier un peu mon quatuor en *si* mineur, attendu qu'il va paraître ici chez deux éditeurs qui m'ont demandé d'y faire des modifications avant de le publier. Enfin toutes mes soirées sont prises : aujourd'hui Bohrer[1], demain, fête avec tous les gamins de la classe de violon du Conservatoire; après-demain, Rothschild; mardi, la *Société des Beaux-Arts;* mercredi, mon octette chez l'abbé Bardin; jeudi, le même morceau chez madame Kiéné; vendredi, concert chez Érard; dimanche, concert chez Léo[2], et enfin lundi, — rira qui voudra, — un service funèbre pour l'anniversaire de la mort de Beethoven, où l'on jouera mon octette. C'est la chose la plus absurde que le monde ait jamais vue, mais je ne pouvais pas refuser, et je me fais en quelque sorte un plaisir d'assister à cette monstruosité : une messe des morts pendant laquelle on exécutera le *Scherzo!* Non, il est impossible d'imaginer rien de plus insensé que le prêtre à l'autel et mon *Scherzo* égayant les voûtes de l'église!.. c'est bien le cas de dire qu'on voyage incognito. Enfin, Baillot donne, le 7 avril, un grand concert (je lui ai promis de rester ici jusque-là) où je jouerai un concerto de Mozart et quelque autre chose. Le 8, après avoir entendu encore une fois ma symphonie au Conservatoire, et, en

[1] Bohrer (Antoine), violoniste et compositeur, né à Munich, en 1791, élève de Winter et Kreutzer pour le violon et de Danzi pour la composition. Il était à Paris en 1832 pour la seconde fois; en 1834, il fut appelé à Hanovre comme chef d'orchestre.

[2] Léo. Nous ne savons si c'est d'Henri Léo, le célèbre historien allemand, qu'il s'agit ici. M. Léo, né à Rudolstadt, en 1799, est professeur d'histoire depuis 1828 à l'Université de Halle.

outre, vendu quelques morceaux, je prends la poste et me mets en route pour Londres, heureux de l'accueil si bienveillant que les musiciens m'ont fait ici. Adieu.

<div style="text-align:right">FÉLIX.</div>

LETTRE LVII

<div style="text-align:right">Paris, le 31 mars 1832.</div>

Pardonnez-moi mon long silence : je n'avais rien de bon à vous annoncer et je n'aime pas à écrire des lettres tristes. Maintenant encore, j'aurais peut-être mieux fait de me taire, car je n'ai pas le cœur content. Mais depuis que nous avons le spectre [1] parmi nous, je veux vous écrire régulièrement afin que vous sachiez que je me porte bien et que je continue à travailler. Quelle désolante nouvelle que celle de la mort de Gœthe ! Et combien elle change pour moi la physionomie de la France ! Ce n'est pas, hélas ! la seule que j'ai reçue depuis que je suis ici, et le nom de Paris éveillera toujours en moi ces tristes souvenirs que ne pourront effacer ni le bruit ni l'agitation, ni les plaisirs de la grande ville, ni la bienveillance que l'on m'y témoigne. Dieu veuille me préserver d'en recevoir de pires encore et m'accorder la joie de me retrouver bientôt parmi vous ! C'est là le principal. Plusieurs motifs m'ayant déterminé à prolonger mon séjour ici jusqu'à la mi-avril, j'ai repris

[1] Le choléra.

l'idée de mon concert; je la mettrai à exécution si le choléra n'empêche pas toutes réunions musicales ou autres. Je serai fixé à cet égard d'ici à huit jours. Je crois cependant que tout ne tardera pas à reprendre son train accoutumé et que le *Figaro* aura eu raison. Dans un article intitulé : *Enfoncé le choléra*, ce journal prétend que Paris est le tombeau de toutes les réputations ; que l'on n'y fait attention à rien ; que l'on y bâille devant Paganini (il a cette fois très-peu de succès) ; qu'on ne se retourne même pas dans la rue pour voir un empereur ou un dey, et que le fléau y perdra aussi la mauvaise réputation qu'il a si péniblement acquise. Le comte Perthuis vous aura sans doute parlé de la manière dont j'ai joué au Conservatoire ; les Français disent que j'ai eu un *beau succès,* et que j'ai fait plaisir au public. La reine m'a fait faire aussi les compliments les plus flatteurs. Samedi je dois encore jouer deux fois en public. Lundi mon octette a été exécuté à l'église. Cela a dépassé en absurdité tout ce que le monde a pu voir ou entendre jusqu'à ce jour. Mon *Scherzo* joué pendant que le prêtre était à l'autel, faisait l'effet le plus bouffon qu'on puisse imaginer, et cependant les assistants ont trouvé cette musique très-belle et d'un caractère tout à fait religieux ; c'est par trop fort!

Je suis on ne peut plus heureux, cher père, que tu aies été satisfait de mon quatuor en *si* mineur ; c'est un morceau qui me plaît beaucoup et que je joue très-volontiers, bien que l'adagio en soit trop doux; mais le *Scherzo* n'en fait que mieux après. Quant à mon quatuor en *la* mineur, tu as l'air de t'en moquer tant soit peu quand tu dis d'un autre morceau de musique instrumentale qu'on se casse la tête pour deviner la pensée de l'auteur, qui probablement ne pensait à rien. Je dois cependant prendre la

défense de ce quatuor, car je l'aime aussi ; mais l'effet qu'il produit dépend beaucoup de la manière dont on l'exécute, et il suffit qu'un seul des artistes le joue avec feu et avec amour, comme doit l'avoir joué Taubert, pour que cela fasse tout de suite une grande différence.

<div style="text-align: right;">Votre FÉLIX.</div>

LETTRE LVIII

EXTRAITS DES LETTRES DE LONDRES DE L'ANNÉE 1832.

<div style="text-align: right;">Londres, le 27 avril 1832.</div>

Je voudrais pouvoir vous exprimer à quel point je suis heureux ici, combien tout m'y est cher, et combien aussi la cordialité de mes anciens amis me réjouit le cœur. Mais comme je suis encore sous l'impression de tout cela, je ne vous en dirai aujourd'hui que quelques mots. Je dois rendre visite à une foule de gens que je n'ai pas encore vus, tandis qu'avec Klingemann [1], Rosen [2] et Moscheles [3]

[1] Klingemann, compositeur, ami intime de F. Mendelssohn.

[2] Rosen (Frédéric-Auguste), célèbre orientaliste, né le 2 septembre 1805 à Hanovre. Il étudia le sanscrit sous Bopp et en 1827 il publia ses *Radices sanscritæ*. Il fut appelé à Londres par les fondateurs de la nouvelle *Université de Londres* pour y enseigner les langues orientales. Il est depuis 1853 consul de Prusse à Jérusalem.

[3] Moscheles (Ignace), célèbre pianiste et compositeur allemand, né à Prague le 30 mai 1794. Fils d'un négociant israélite, il étudia le piano dans sa ville natale sous la direction de Denis Weber. Après s'être pro-

nous nous sommes déjà remis sur l'ancien pied comme si nous ne nous étions pas quittés. Ils forment ici *le centre de mon existence*. Nous nous voyons tous les jours, et je ne puis dire quel bonheur j'éprouve à me retrouver au milieu d'hommes sérieux, qui sont en même temps de bons et vrais amis devant lesquels je n'ai pas besoin de m'observer et d'être sans cesse sur mes gardes. Moscheles et sa femme me témoignent une affection qui me touche profondément, et dont je sens d'autant plus le prix que nos sentiments réciproques se développent davantage. En même temps ma santé s'améliore, je me sens pour ainsi dire renaître à la vie ; bref tout concourt à me rendre heureux[1] !

Le 11 mai.

Je ne puis vous dire combien ont été heureuses ces premières semaines de mon séjour ici. Si de temps en temps tous les malheurs arrivent à la fois, comme cet hiver à Paris où j'ai appris la mort de mes amis les plus chers, où je me sentais toujours étranger, et où enfin j'ai été très-malade, la contre-partie arrive aussi. Elle se réalise pour moi dans ce cher pays, où je retrouve mes amis,

duit avec beaucoup de succès dans les concerts de Vienne, il se fit entendre dans les principales villes d'Allemagne et de Hollande. En 1820 il arriva à Paris où plusieurs concerts donnés par lui attirèrent, dit M. Fétis, une affluence extraordinaire d'amateurs qui prodiguèrent les applaudissements à l'artiste. En 1821 il alla s'établir à Londres où il fut nommé professeur à l'Académie. En 1846 il devint professeur de piano au Conservatoire de Leipzig, emploi qu'il occupe encore aujourd'hui.

[1] Pendant les dernières semaines de son séjour à Paris, Félix Mendelssohn avait eu une attaque de choléra.

où je me sens à l'aise parmi des gens bienveillants, et où je jouis au suprême degré du sentiment de bien-être que donne le retour de la santé. De plus il fait chaud, les lilas sont en fleur et il y a de la musique à faire; jugez si je suis heureux!

La semaine dernière il m'est arrivé une chose à laquelle j'ai été bien sensible, et je veux vous en faire le récit, car de tous les témoignages d'estime et de sympathie que j'ai reçus du public, c'est celui qui m'a le plus flatté et le seul peut-être que je me rappellerai toujours avec un nouveau plaisir. Samedi matin il y avait répétition à la Société philharmonique; on ne devait rien y jouer de moi, attendu que mon ouverture n'était pas encore entièrement écrite. Après la symphonie pastorale de Beethoven, pendant laquelle je m'étais tenu dans une loge, je voulus descendre dans la salle pour dire bonjour à quelques vieux amis. À peine y étais-je entré que quelqu'un de l'orchestre s'écria : *There is Mendelssohn* [1] ! aussitôt tout le monde se mit à crier et à applaudir si fort que pendant un instant je fus tout décontenancé. Lorsque le calme se fut un peu rétabli, une autre voix cria : *Welcome to him* [2], et le tumulte de recommencer de plus belle. Il me fallut alors traverser la salle et grimper à l'orchestre pour remercier les artistes. C'est là, voyez-vous, une manifestation que je n'oublierai jamais; elle m'a été plus agréable que toutes les distinctions possibles, car elle prouvait que les *musiciens* m'aimaient, qu'ils voyaient mon retour avec plaisir, et rien ne saurait m'être plus agréable que l'estime et l'amitié des artistes.

[1] Voici Mendelssohn!
[2] Qu'il soit le bienvenu!

LETTRE LIX

Le 18 mai.

Cher père,

J'ai reçu ta lettre du 9. Dieu veuille qu'en ce moment Zelter soit sauvé et complétement hors de danger! Tu me dis qu'il l'est, mais j'attends avec impatience votre prochaine lettre pour y trouver la confirmation de ce mieux. J'ai longtemps craint depuis la mort de Gœthe d'apprendre aussi la sienne, mais l'événement trompe presque toujours nos prévisions. Enfin veuille le ciel détourner ce malheur!

Dis-moi aussi, je t'en prie, ce que signifie le passage de ta lettre où tu me dis : « le désir indubitable et le besoin qu'éprouve Zelter de t'avoir maintenant auprès de lui ; car certainement il ne peut accepter pour le moment la place qu'on lui offre à l'Académie, peut-être même ne le pourra-t-il jamais, de sorte que si tu ne la prends pas, un autre devra le faire, etc. »

Zelter t'a-t-il exprimé ce désir ou bien crois-tu seulement qu'il doive l'éprouver? Dans le premier cas, j'écrirais à Zelter aussitôt que j'aurai reçu ta réponse, et de quelque manière que ce soit je lui offrirais mes services et le déchargerais de tout travail aussi longtemps qu'il le voudrait; car naturellement ce serait alors mon devoir. Je m'étais aussi proposé d'écrire, avant mon retour, à Lichtenstein relativement à la proposition qui m'avait été faite dans le

temps[1]; mais naturellement il n'y a plus à y songer, car je ne pourrais d'aucune manière accepter cette position sans qu'il fût bien entendu que Zelter pourra la reprendre lorsqu'il sera rétabli, et, même dans ce cas, je ne voudrais entrer en pourparlers à cet égard avec personne autre que lui. Toute autre manière d'agir me semblerait être de ma part un mauvais procédé. Mais s'il a besoin de mes services, je suis à sa disposition; je serai heureux de pouvoir lui être utile en quoi que ce soit; mais plus heureux encore d'apprendre qu'il est entièrement rétabli et qu'il n'a pas besoin de moi. Envoie-moi, je t'en prie, deux mots de réponse à ce sujet. Je vais maintenant te dire ce que je projette de faire encore avant mon départ. Hier matin j'ai terminé mon *Rondo brillant;* je dois le jouer d'aujourd'hui en huit à l'*evening concert*[2] de Morris; le lendemain je ferai répéter à la Société philharmonique mon concerto de Munich, et je le jouerai le lundi 28 à son concert; le 1er juin a lieu le concert de Moscheles; j'y jouerai avec lui un concerto de Mozart pour deux pianos et je dirigerai mes deux ouvertures: les *Hébrides* et le *Songe d'une nuit d'été;* enfin, le 11, la Société philharmonique donne son dernier concert, et je devrai y faire exécuter quelque chose de moi. J'ai à faire encore l'arrangement pour Cramers et quelques chants pour piano; puis quelques-uns avec paroles anglaises, et aussi plusieurs pour moi avec paroles allemandes, car enfin nous sommes au printemps et le lilas est en fleur. Lundi dernier on a donné pour la première fois les *Hébrides* à la Société philharmonique; cela a marché admirablement et a produit un effet des plus

[1] Il s'agissait d'une place à l'Académie de chant.
[2] Concert du soir.

étranges au milieu de toutes sortes de morceaux de Rossini; cependant le public m'a accueilli moi et mon œuvre avec la plus grande bienveillance; ce soir a lieu le concert de M. Vaughan; mais tu dois avoir assez de concerts comme cela, et je m'arrête.

LETTRE LX

Norwood-Surrey, le 25 mai.

Les temps sont bien durs et voilà, coup sur coup, bien des pertes cruelles[1]! — Dieu veuille vous conserver à moi, et puissions-nous bientôt nous revoir sans que personne de nous manque à l'amour des autres! Cette lettre est datée du même cottage d'où, il y aura trois ans en novembre, je vous adressais celle qui a précédé immédiatement mon retour. Je suis venu m'y recueillir un peu et m'y reposer l'esprit, de même que j'avais dû aller en ce temps-là y retremper mes forces épuisées. J'y ai retrouvé toutes choses à peu près dans le même état; dans ma chambre il n'y a absolument rien de changé; les cahiers de musique sont toujours dans l'armoire à la même place; les gens ont pour moi les mêmes égards, les mêmes attentions discrètes qu'autrefois, et ces trois années, qui ont bouleversé la moitié du monde, ont passé doucement sur eux et sur leur maison. Cela fait plaisir à voir. La seule différence c'est que maintenant nous sommes au prin-

[1] Il avait reçu la nouvelle de la mort de Zelter.

temps, que la campagne est riante et tous les arbres couverts de fleurs, tandis que la dernière fois l'automne avec ses brouillards vous retenait au coin du feu. Mais en revanche il s'est fait bien des vides au pays depuis ce temps-là, et c'est pour moi un sujet de longues et tristes méditations. De même qu'il y a trois ans, je vous écris encore sans vous dire autre chose qu'au revoir; seulement cette fois notre première entrevue sera beaucoup plus grave; je ne vous rapporterai pas de musique légère que je pourrais composer dans ma chambre d'ici comme il y a trois ans; mais fasse le ciel que je vous retrouve tous bien portants !

Tu me dis, chère Fanny, que je devrais maintenant me hâter doublement de revenir afin d'obtenir, si possible, la place à l'Académie. Je n'en ferai rien. Je reviendrai le plus tôt que je pourrai, parce que le père m'écrit qu'il le désire. Je compte partir dans quinze jours; mais c'est le second motif qui seul me détermine ; quant à l'autre il me retiendrait plutôt, si quelque chose pouvait me retenir quand notre père m'appelle; et je ne veux en aucune façon solliciter cette place. Les raisons que le père m'alléguait jadis pour m'en détourner sont parfaitement justes. Lorsque je lui rappelai la proposition des administrateurs, il me dit qu'il considérait cette place comme une sinécure pour un âge plus avancé « où l'Académie me resterait ouverte comme un port de refuge; » aussi ne veux-je solliciter, jusqu'à nouvel ordre, ni cette place ni aucune autre ; car j'entends vivre à Berlin du produit de mes compositions comme je le fais ici, et rester indépendant. Ajoute à cela que, vu la position particulière de l'Académie, le petit traitement qu'elle donne, et la grande influence qu'elle pourrait procurer, la place de directeur me paraît

être une espèce d'emploi honorifique que je ne voudrais pas postuler. Si les administrateurs me l'offraient, je l'accepterais parce que je leur ai, jadis, engagé ma promesse; mais je ne le ferais que pour un temps et à des conditions déterminés; et s'ils ne me l'offrent pas, ma présence est parfaitement inutile ; car je n'ai pas besoin de leur prouver préalablement ma capacité, et quant à intriguer je ne le puis ni ne le veux. En outre, pour les motifs que j'exposais dans ma dernière lettre, il m'est impossible de quitter l'Angleterre avant le 11, et d'ici là l'affaire sera probablement décidée. Je désire donc que vous ne fassiez pour moi aucune démarche de quelque genre que ce soit, excepté celle dont mon père m'a déjà parlé dans une de ses lettres et qui concerne mon prompt retour, mais rien qui ressemble à une sollicitation; et si l'administration fait un choix je lui souhaite de trouver un homme qui continue la tâche du vieux Zelter avec le même amour que lui. J'ai reçu la nouvelle de sa mort, au moment même où je me disposais à lui écrire ; aussitôt après, il fallut me rendre à la répétition de mon nouveau morceau de piano qui est justement d'une gaieté folle, et, en entendant les musiciens applaudir et me complimenter, je sentis douloureusement que j'étais à l'étranger. En sortant de la répétition je trouvai toutes choses à leur place ordinaire, les gens étaient les mêmes que de coutume ; cela me semblait une marque d'indifférence. Tout à coup Hauser entre chez moi; nous nous précipitons dans les bras l'un de l'autre, nous nous rappelons le bon temps que nous avons passé ensemble, l'automne dernier, dans l'Allemagne du sud, nous causons de tout ce qui a disparu pendant les six derniers mois; mais votre triste nouvelle était toujours là présente à mon esprit comme un affreux cauchemar ; — voilà comment

j'ai passé mes derniers jours en Angleterre. Pardonnez-moi si j'écris si mal. Ce soir je dois retourner en ville pour y jouer, ainsi que demain, dimanche et lundi.

Maintenant, cher père, j'ai une prière à t'adresser. Il s'agit des cantates de Séb. Bach que possédait Zelter. Si tu peux trouver quelque moyen d'empêcher que l'on en dispose avant mon retour, fais-le, car je désire, à tout prix, les voir encore une fois ensemble avant qu'elles ne se dispersent. J'aurais encore beaucoup de bonnes choses à vous mander sur les marques de sympathie que j'ai recueillies ces dernières semaines; chaque jour m'apporte de nouvelles preuves que l'on m'aime, qu'on se plaît avec moi; cela me rend la vie douce et facile et me redonne aussi un peu de gaieté; mais aujourd'hui je ne peux pas vous en parler. La prochaine fois je serai peut-être assez distrait de mon chagrin pour vous en faire le récit détaillé. Moscheles et sa femme me chargent de vous dire bien des choses de leur part; ce sont d'excellentes gens, et c'est pour moi une véritable jouissance que de rencontrer enfin, après si longtemps, un artiste que ne dévorent ni la jalousie ni l'envie ni un misérable égoïsme. Il fait continuellement des progrès dans son art.

Mais le soleil brille, il fait chaud; je vais aller dans le jardin faire un peu de gymnastique et respirer le parfum des lilas; cela vous prouve que je me porte bien.

LETTRE LXI

Londres, le 1ᵉʳ juin.

Le jour où j'ai reçu la nouvelle de la mort de Zelter, j'ai cru que j'allais tomber sérieusement malade, et pendant toute la semaine dernière, je n'ai pas pu me remettre de cette secousse. Mais heureusement mes nombreuses occupations m'ont rendu ou plutôt arraché à moi-même. Me voici bien portant et je travaille avec ardeur.

Je dois, avant tout, cher père, te remercier de ta bonne lettre. Ma précédente y a déjà répondu en grande partie, et cependant je veux te répéter encore pourquoi je n'écrirai pas à l'administration. D'abord, lorsqu'il en fut question pour la première fois, j'ai pensé comme toi, qu'une place à l'Académie ne me convenait nullement au début de ma carrière ; de sorte que je ne pourrais l'accepter que pour un certain temps, à certaines conditions, et uniquement pour tenir la promesse que j'avais faite autrefois. Si je sollicitais cette place, il me faudrait la prendre comme on la donne et me soumettre aux conditions de l'administration quant au traitement, aux obligations, etc., bien que ces conditions me soient inconnues. En second lieu, je trouve que la raison que t'ont donnée ces messieurs pour te prouver que je devrais leur écrire n'est ni franche, ni vraie. Ils disent qu'ils veulent être assurés de mon acceptation, et que pour cela je dois me mettre au rang des postulants; mais lorsqu'ils me firent la même offre, il y a trois ans, Lichtenstein me dit que cette démarche n'avait d'autre but

que de savoir si j'accepterais, et que je devais me prononcer catégoriquement. Je répondis alors par un *oui* formel, me proposant de poursuivre l'affaire avec Rungenhagen. Je ne sais pas si maintenant je penserais de même; mais j'ai promis, je ne veux pas revenir sur ma promesse et je la tiendrai. Il est donc parfaitement inutile que je dise *oui* une seconde fois, car ma parole est engagée et cela doit suffire. Je le puis d'autant moins que je devrais m'*offrir* maintenant pour la place qu'on m'*offrait* jadis. Si les administrateurs avaient l'intention de tenir leur parole, ils ne me demanderaient pas de faire une démarche qu'ils ont faite eux-mêmes il y a trois ans ; ils n'auraient qu'à se rappeler mon adhésion et ils devraient savoir que je ne peux pas manquer à un pareil engagement. Je n'ai donc nul besoin de confirmer ma promesse; ma lettre ne pourrait rien changer à cet égard, et s'ils veulent donner la place à un autre, elle ne les en empêchera pas. Je dois encore me référer à une lettre que je t'écrivais de Paris et où je te disais que je voulais retourner au printemps à Berlin, attendu que c'était la seule ville d'Allemagne que je ne connusse pas encore. Je persiste sérieusement dans cette intention. Je ne sais pas encore si je pourrai m'y fixer, c'est-à-dire si j'y trouverai les mêmes perspectives de travail et les mêmes facilités que j'ai rencontrées dans d'autres villes. La seule maison que je connaisse à Berlin, c'est la nôtre, et je sais que je m'y retrouverai avec bonheur. Mais je dois aussi pouvoir travailler, et ce n'est qu'à mon retour que je saurai ce qu'il en est. J'aime à espérer que cela ira comme je le désire, attendu que l'endroit qui me sera toujours le plus cher, c'est celui où je me trouverai auprès de vous ; seulement, avant d'être bien sûr de mon fait, je ne veux pas me lier en acceptant une place. Il faut que je

ferme ma lettre, car j'ai énormément à faire si je veux me mettre en route aussitôt après le prochain concert de la Société philharmonique. J'ai à publier diverses pièces avant de partir, et je reçois de mille côtés des commandes si agréables pour la plupart, que cela me fait vraiment mal au cœur de ne pas pouvoir m'y mettre dès à présent. Ce matin encore, j'ai reçu un billet d'un éditeur qui veut publier en partition deux grands morceaux de musique religieuse, l'un pour le matin et l'autre pour le soir.

Vous pensez si cette commande me sourit, et si je vais me hâter de l'exécuter dès que je serai revenu dans la rue de Leipzick. Je conserverai quelque temps encore les *Hébrides* en portefeuille avant de les arranger pour quatre mains; mais voilà le nouveau rondeau qui arrive, il va falloir que je termine les éternels chants pour piano, plusieurs arrangements et probablement aussi le concerto. Je l'ai joué lundi dernier à la Société philharmonique, et jamais de ma vie je n'ai eu un pareil succès. Le public était ivre d'enthousiasme et tout le monde assurait que c'était mon meilleur morceau.

Maintenant je vais diriger au concert de Moscheles; j'y jouerai le concerto de Mozart, auquel j'ai fait, pour nous deux, deux longues cadences.

<div style="text-align:right">FÉLIX.</div>

<div style="text-align:center">FIN</div>

Paris. — Imprimerie A. Wittersheim, 8, rue Montmorency.

EXTRAIT DU CATALOGUE

COLLECTION HETZEL

LIVRES D'ÉDUCATION ET DE RÉCRÉATION.

BIBLIOTHÈQUE ILLUSTRÉE
DES FAMILLES

LES CONTES DE PERRAULT, préface de Stahl. Splendide édition in-folio, illustrée par GUSTAVE DORÉ. Riche reliure anglaise. 3ᵉ édition........................... 70 fr.

LES ENFANTS (*le Livre des Mères et des Jeunes Filles*), la fleur des poésies de Victor Hugo ayant trait à l'enfance, par VICTOR HUGO, illustrés par FROMENT................ 15 fr.

LA VIE DES FLEURS, par EUGÈNE NOEL, illustrée par YAN D'ARGENT, *ouvrage pour tous les âges*. 1 beau vol. in-8º... 8 fr.

L'ARITHMÉTIQUE DU GRAND-PAPA (*Histoire de deux petits marchands de pommes*), par JEAN MACÉ. 1 joli vol. in-8º illustré par YAN D'ARGENT.......................... 6 fr.

LE PETIT MONDE, par CHARLES MARELLE. 100 vignettes in-8º. 6 fr.

LA COMÉDIE ENFANTINE, par LOUIS RATISBONNE. Riche édition illustrée par GOBERT et FROMENT. — *Ouvrage couronné par l'Académie.* — 3ᵉ édition (1ʳᵉ série). In-8º....... 16 fr.

NOUVELLES ET DERNIÈRES SCÈNES DE LA COMÉDIE ENFANTINE, à l'usage du second âge, par LOUIS RATISBONNE, illustrées par FROMENT. Riche édition pareille à la première série. Gravures à part d'après FROMENT, tirées en couleur. 1 beau vol. sur vélin (dernière série)................ 10 fr.

LES CONTES DU PETIT-CHATEAU, par JEAN MACÉ, auteur de l'HISTOIRE D'UNE BOUCHÉE DE PAIN, illustrés par BERTALL. 1 beau vol. in-8º................................ 10 fr.

LE THÉATRE DU PETIT-CHATEAU, par JEAN MACÉ. 1 beau vol. in-8º sur vélin, illustré par FROMENT............ 10 fr.

LES AVENTURES D'UN PETIT PARISIEN, par ALFRED DE BRÉHAT. — Cet ouvrage est destiné à faire pendant au ROBINSON SUISSE. — 1 beau vol. in-8º illustré par MORIN... 10 fr.

LES FÉES DE LA FAMILLE, par Mᵐᵉ S. LOCKROY. 1 beau vol. in-8º illustré par DE DONCKER..................... 10 fr.

RÉCITS ENFANTINS, par E. MULLER, illustrés par FLAMENG. 10 fr.

PICCIOLA, par XAVIER SAINTINE. — 37ᵉ édition illustrée à nouveau par FLAMENG. 10 fr.

LE VICAIRE DE WAKEFIELD, traduit par CHARLES NODIER, illustré de dix belles gravures sur acier par TONY JOHANNOT. Grand in-8º. 16 fr.

LES BÉBÉS, poésies de l'enfance, par le comte DE GRAMONT, illustrés par OSCAR PLETSCH. 10 fr.

LES BONS PETITS ENFANTS (vol. en prose), par le comte DE GRAMONT, vignettes par LUDWIG RICHTER. 1 vol in-8º. . . 6 fr.

TRÉSOR DES FÈVES ET FLEUR DES POIS, par CHARLES NODIER, illustré par TONY JOHANNOT. In-18. 3 fr.

LA BOUILLIE DE LA COMTESSE BERTHE, par ALEX. DUMAS, illustrée par BERTHALL. In-18. 3 fr.

LA JOURNÉE DE MADEMOISELLE LILI. 1 joli vol.-album grand in-8º sur vélin. Vig. par BROLICH, texte par UN PAPA. Cartonné. 3 fr.

L'HISTOIRE DU GRAND ROI COCOMBRINOS, par MICK NOEL. Cartonné. 3 fr.

LES MÉSAVENTURES DU PETIT PAUL, silhouettes enfantines, par MICK NOEL. Cartonné. 2 fr.

LE SECRET DES GRAINS DE SABLE, géométrie de la nature, avec figures et vignettes, par Mᵐᵉ MARIE PAPE-CARPANTIER. 1 vol. in-18. 3 fr.

LETTRES SUR LES RÉVOLUTIONS DU GLOBE, par BERTRAND, 6ᵐᵉ édition publiée et annotée par J. BERTRAND, de l'Institut, enrichie de notes par ARAGO, BRONGNIART, ÉLIE DE BEAUMONT, etc. 1 vol. in-18 avec vignettes. 3 50

J. HETZEL ET HACHETTE.

LE NOUVEAU MAGASIN DES ENFANTS. Édition in-8º. 4 séries. (Édition HETZEL, maison HACHETTE.) Chacune se vend séparément. 10 fr.

LES ROMANS CHAMPÊTRES.—*La Mare au Diable.*—*François le Champy.*—*La Petite Fadette*, etc., par GEORGE SAND. 2 vol. in-8º illustrés. (Édit. HETZEL, maison HACHETTE.) Chaque vol. 10 fr.

HISTOIRE D'UNE BOUCHÉE DE PAIN, par JEAN MACÉ. Douzième édition. 1 vol. 3 fr.

L'ARITHMÉTIQUE DU GRAND-PAPA. *Histoire de deux petits marchands de pommes*, par JEAN MACÉ. Troisième édition. 3 fr.

CONTES DU PETIT CHATEAU, par JEAN MACÉ, Nouvelle édition. 1 vol. 3 fr.

LA COMÉDIE ENFANTINE ET LES DERNIÈRES SCÈNES DE LA COMÉDIE ENFANTINE, par LOUIS RATISBONNE. — Les deux séries en 1 joli vol. in-18. 3 fr.

CINQ SEMAINES EN BALLON, par JULES VERNE. Troisième édition. 1 vol. 3 fr.

LETTRES SUR LES RÉVOLUTIONS DU GLOBE, par A. BERTRAND. Septième édition. 1 vol. 3 50

LE FOU YÉGOF, par ERCKMANN CHATRIAN. 1 vol. 3 fr.

AVENTURES D'UN PETIT PARISIEN, par ALFRED DE BRÉHAT. 1 vol. 3 fr.

LE ROBINSON SUISSE. Nouvelle édition, traduite par MULLER et entièrement revue par P.-J. STAHL. 1 fort vol. in-18. 3 fr.

CONSEILS A UNE MÈRE SUR L'ÉDUCATION LITTÉRAIRE DE SES ENFANTS, par SAYOUS. 1 vol. 3 fr.

LE SECRET DES GRAINS DE SABLE. *Géométrie de la nature*, par MADAME MARIE PAPE-CARPANTIER. 1 vol. 3 fr.

LES PETITES IGNORANCES DE LA CONVERSATION, par CHARLES ROZAN. Quatrième édition. 1 vol. 3 fr.

LES TEMPÊTES, par E. MARGOLLÉ et F. ZURCHER. 1 vol. . . . 3 fr.

VOYAGES ET AVENTURES DU BARON DE WOGAN. 1 vol. 3 fr.

OUVRAGES DIVERS

ANONYME.	Le Prisme de l'âme. — 1 v. in-8°.	6 fr.
ED. ABOUT.	Rome contemporaine. — 1 v. in-8°.	5 fr.
—	La Question romaine. — 1 v. in-8°.	4 fr.
ALB. BLANC et ARTOM. . .	Œuvres parlementaires du comte de Cavour. — 1 v. in-8	7 50
BRUN.	Les Évangiles, traduits en vers français. — 1 v. in-8°.	6 fr.
CLÉMENT.	Michel-Ange, Raphaël et Léonard de Vinci. — 1 v. in-18.	5 fr.
LAFOND.	Théâtre de Ben Jonson. — 2 v. in-8°.	12 fr.

W. DE LA RIVE.	Souvenirs sur M. de Cavour. — 1 v. in-8°.	6 fr.
H. RICHELOT.	Gœthe, ses Mémoires et sa Vie. 4 beaux volumes in-8°. (L'ouvrage est le plus complet sur la matière.)	24 fr.
RAYNALD.	Histoire politique et littéraire de la Restauration.	5 fr.
LOUIS PFAU.	Études sur l'Art. — 1 v. in-8°.	5 fr.

LIVRES D'AMATEURS ET DE BIBLIOPHILES
ÉDITIONS DE GRAND LUXE.

Les Contes de Perrault, préface de P.-J. STAHL. Splendide édition in-folio illustrée par GUSTAVE DORÉ. Riche reliure anglaise. Troisième édition. 70 »

Album des Dames, collection de types et portraits de femmes, peints d'après nature, par J-B. LAURENS; lithographiés avec grand luxe, en aquarelle, par son frère JULES LAURENS et imprimés par LEMERCIER. — Poésies par J. SOULARY, M^{me} BLANCHECOTTE, etc. — Musique de divers maîtres et de l'auteur des portraits originaux. — 1 vol. splendide, grand in-4°. — 25 planches. Cartonné. 50 »

GŒTHE.	*Le Renard*, illustré par KAULBACH. 1 vol. gr. in-8°.	
LONGUS.	*Daphnis et Chloé*, avec 43 compositions de LÉOPOLD BURTHE. — 1 vol. in-folio, cartonné.	50 fr.
FROELICH.	*L'Amour et Psyché*, avec 20 planches à l'eau-forte. — 1 vol. in-folio, cartonné.	40 fr.

Paris. — Imprimerie A. Wittersheim, 8, rue Montmorency.

www.ingramcontent.com/pod-product-compliance
Lightning Source LLC
Chambersburg PA
CBHW071616220526
45469CB00002B/360